U0031087

書寫、消費與生活

二十世紀初期中國的美術風景

劉瑞寬　著

藝術家
Artist Publishing Co.

目次

圖版目次

第一章
前言

　　十九世紀以來西方美術傳入，中國傳統畫學對於時代變化，正遭逢著改革與革命雙重挑戰，從上海、北京到廣州三個主要美術核心區域，藝術界嘗試著在傳統／現代、守舊／創新、融合／創造之中，尋求中國美術轉換其現代面貌的各種可能性，包括書畫家個人創作之外，亦納入了民族化、社會化與大眾化等文化論述，除說明中國美術走過現代化的過程，同時也勾勒美術界由公共論述到展覽空間的發展歷史。

　　所謂相對應「西方美術」一詞，它進入中國美術史的歷史書寫之中，具備真實文化挑戰也充斥著自我想像，以往研究者如蘇立文（Michael Sullivan）、高美慶、郎紹君、張少俠、李小山等人研究，關注是西方美術對中國的影響，以及中西之間交流與互動，他們持續尋找著西方影響線索與脈絡，同時回看中國畫學的外在變化與內部轉折，如同歷史學研究從中體西用到全盤西化的討論。但在往西方美術考察路上，也必然回望著自身傳統樣貌，並且發現中國畫學發展的差異性與特殊性，因此提出以區域特色為主的研究，如 Ralph croizier、Julia F. Andrew、萬青力、薛永年、陳瑞林等人。接著進一步拓及近代世界進程裏關於現代化或現代性論述，例如方聞便提醒我們在中西兩個文化之間現代性存在的

可能性。[1] 另一方面，鶴田武良、劉曉路與陳振濂的研究，集中於觀察中日間美術互動與學習，近期李偉銘則通過嶺南畫派個案討論，深入探究與日本美術各種交流，李超聚焦於西方油畫在中國傳播過程，吳方正和周芳美則注意到與法國美術的關係，同時顏娟英與吳方正也藉由《申報》藝術資料整理，進一步分析展覽會、工藝美術與美術學校的進展，面對西方舶來技法或觀念，其傳播途徑與成果，從美術教育與美術學校、美術團體與展覽會、美術史編撰到海外留學生、甚至擴展到近代美術觀念史，以及美術館學和博物館學等課題，不但研究領域擴大，跨學科理論的應用也正在進行中。

　　一旦回到文化間的對應與交流，不再只是單線作用與影響時，中國近代美術史的歷史景觀將是百花齊放，其中關於「Modernity」再思考，要如何呈現中國近代史研究多元的「Modernity」呢？石守謙提出「東亞新視野」可能性，其一便是重新思考「日本影響」限度。[2] 例如賴毓芝對日本在上海與任伯年之間的互用。[3] 或盧宣妃對民初陳師曾《北京風俗圖》中日本因素分析。[4] 甚至，阮圓透過日本文化憂患來反觀民初國粹主義的時代意義，並探究日本民族風格繪畫崛起。[5]

1 Wen C. Fong, *Between Two Culture: Late-Nineteenth and Twentieth-Century Chinese Paintings form the Robert H. Ellsworth Collection in The Metropolitan Museum of Art*, New York: The Metropolitan Museum of Art, 2001, pp.7-17.

2 石守謙，〈중국근대미술사연구에대한몇가지사고의틀〉（〈中國近代美術史研究的幾種思考架構〉），收入洪善杓編，《동아시아미술의근대와근대성》（《東亞美術的近代與近代性》）（首爾：學古齋，2009），頁 251-272。

3 賴毓芝，〈伏流潛借：1870 年代上海的日本網絡與任伯年作品中的日本養份〉，《國立台灣大學美術史研究集刊》，第 14 期（2003 年 3 月 1 日），頁 159-242。

4 盧宣妃〈陳師曾《北京風俗圖》中的日本啟示〉，《國立台灣大學美術史研究集刊》，第 28 期（2010 年 3 月 1 日），頁 185-266。

5 Aida Yuen Wong, *Parting the Mists: Discovering Japan and the Rise of National-Style Painting in Modern China*, Honolulu: University of Hawaiʻi Press, 2006.

　　當然跨越在「東亞視角」研究時，針對東亞視角的理解與詮釋，如同孫歌所言其中一部分是受到日本影響所致，也就是所謂「現代化」視角之一，便是把東亞視為一個趕超和對抗西方以求實現現代化的區域，是日本在明治之後一直以曲折方式所追求的思路。[6]我們確實可以從日本或者另一個文化他者，來進行一場國族與地方特色的論辯，而不全然受制於西方影響之下的歐洲中心觀，試著回到中國畫學歷史脈絡考察，萬青力書寫「並非衰落的百年」，[7]開啟學界另一個思考，它可以繼續以康有為的觀察來看，也可以翻轉民初美術革命思維，因為近代世界的西方美術不是一種孤島般散射式影響，而是不同區域間美術交互作用之下的結果。

　　回到問題緣起與原由，主要透過中西之間的流動與互補過程，並以關於美術內涵詮釋及名稱使用，它所推動的美術風氣與畫學思想轉折，以及美術作品產生之後，所涉及文化消費及社會生活的影響，最後則針對西方美術經由認識、學習、模擬到書寫，在隔海想像到跨出國境的異文化刺激，會造成何種具體的時代變化等課題，來觀看二十世紀初期中國呈顯出何種美術歷史風景。另一方面，近代中國美術的歷史，除了熟悉的西方影響之外，不容忽視是日本因素的介入及其產生的作用，造就許多知識分子往西方前進時，首先選擇是以日本做為走向世界啟點，並且日本對西方文明所做出的回應，也在無形中引導中國對西學認識。

6　孫歌，《我們為什麼要談東亞——狀況中的政治與歷史》（北京：三聯書店，2011年12月），頁19。

7　萬青力，《並非衰落的百年——十九世紀中國繪畫史》（台北：雄獅圖書公司，2005年1月）。

第一節　研究取向與文獻探討

　　多年來個人一直關注於中國近代美術發展，曾透過美術展覽會與美術期刊來觀看中國美術現代化歷程，並且也深省近代美術概念與傳統畫學的文化互用與置換，美術可以取代畫學一詞嗎？它只是名稱還是有實質內容的改變，或者它存在更多想像空間。如北澤憲昭鑽研於近代日本美術形成的歷史，藉由西歐美術譯介考察，並且建立美術形成史關連年表，來追探日本畫概念的形成。[8] 此外，小川裕充對《美術叢書》刊行及「Fine arts」如何翻譯和導入分析。[9] 而柯律格認為「美術」被收入中國現代術語的使用，確實是存在不同語言的轉換，如日本和德、法的影響。[10] 由此可以說明不同地域與國家之間美術流動關係，從日本早期對中國繪畫的迴響，到近代對於西歐美術的回應，都是促動自己提出問題意識的推力。加上近來年出版晚清到民初知識分子西遊文本，從鍾叔河編輯《走向世界叢書》開始，大量書籍文獻流傳，開發清季中國對世界認知史討論，而且是以獵奇和新異眼光視之，甚至有提出「游記新學」一詞，它不僅局限於海外旅行文學分析，也可是關於中西文化交流史一環。[11] 例如美術與美術館，或博物學與博物館等知識類門，都得到研究上助力。其中，李萬萬《美術館的歷史》，完整討論了 1840-1949 年間，百餘年來中國對美術館之夢的歷史，全書分為兩大冊，上冊集中論述近代中國美術館發展史，下冊則整理編輯美術館發展史年表及相關文獻資料，為研

8　北澤憲昭，《境界の美術史——「美術」形成史ノート》（東京都：ブリュッケ，2001 二刷）。

9　小川裕充，〈『美術叢書』の刊行について——ヨーロッパの概念"Fine Arts"と日本の訳語「美術」の導入〉，《美術史論叢》，第 20 期（2004 年 2 月），頁 33-54。

10　柯律格（Craig Clunas），梁霄譯，《誰在看中國畫》（桂林：廣西師範大學出版社，2020 年 4 月）頁 206-207。

11　張治，《異域與新學——晚清海外旅行寫作研究》（北京：北京大學出版社，2014 年 1 月），頁 1-13。

究時重要參考。[12]

　　循著前述研究脈絡，根據清末民初海外遊記文本，以及報刊雜誌資料，其中仍需借重上海《申報》刊登的藝文消息，而顏娟英主編《上海美術風雲——1872-1949 申報藝術資料條目索引》亦是重要的檢索佐證。另一方面，從中國國家圖書館（原北京圖書館）及上海圖書館借閱複印民初文獻，包括美術期刊雜誌之外，還有上海市政府編印《劉海粟遊歐作品展覽會》（1932 年）、上海文華美術圖書印刷公司出版《王濟遠歐游作品展覽會集》共二輯（1931 年），加上中研院台灣史研究所「台灣史檔案資源系統」，公布開放陳澄波畫作及文書資料，有許多王濟遠書籍和信件等圖文資料，也讓本書在討論王濟遠畫風及交遊時，可以透過陳澄波私人收藏，瞭解當時上海西畫界的人情網絡，對研究進展幫助甚大。

　　在面對中西美術互動時，對於中國如何由傳統過渡到現代社會的歷史轉折，如果要理解美術的作用及作品真正的影響，除了美術家及其作品評價之外，便是試著從觀賞者的大眾視角切入，以往在研究美術展覽會時只聚焦在作品身上，以及美術界優劣之爭，往往看不見觀看者存在，因為作品除了畫者創作展現之外，也必須被觀賞者所視見，作者與觀者兩方的關連，才是促使藝術前進的動能。關於這個觀察視角，石守謙《山鳴谷應——中國山水畫和觀眾的歷史》一書，選擇以「畫家與觀眾互動」角度切入，主要便是思考到「山水」意涵的複雜性，必須再以動態的過程去觀看，他認為廣義「觀眾」在山水畫意義產生上實際扮演與畫家一樣重要角色。[13] 這個研究視野確實帶來研究上對於各方不同回

12　李萬萬，《美術館的歷史》（南昌：江西美術出版社，2017 年 4 月第 2 次印刷）。

13　石守謙，《山鳴谷應——中國山水畫和觀眾的歷史》（台北：石頭出版社，2017 年 10 月），頁 14。

應者所起的共鳴，有了進一步説明機會。猶記得幾年前讀到余伯特·達彌施（Hubert Damisch）《雲的理論——為了建立一種新的繪畫史》時，對於作者關於中國畫者樂在山水的詮釋，他説打開一幅畫作觀者並不是處於被動位置上，他可以跳躍無數空間並接受來自對立因素的各種力量，而「正是這種力量創造了山水：他『回應』孤獨的呼喚，『回答』高聳的嵯峨的山巔的呼喚，以及連綿無窮的雲林的呼喚。」[14] 原來作品裏有各種力量可以呼喚，創作不只回應畫者本身，也可以有各種關係在裏面流動，好像我們總是習慣以中國「山水」來對應西方「風景」一樣，不斷找尋兩者之相同與相異地方，現在則是發展出畫者與觀者之間互動的關連性。前面所見石守謙或余伯特·達彌施（Hubert Damisch）都想要看到或理解是誰在看山水畫，他們如何從山水畫看到世間各種情緒，近期柯律格（Craig Clunas）在《誰在看中國畫》，則擴展到觀看繪畫場景及階層等不同類型，透過士紳、帝王、商賈、民族和人民，説明作品與觀看者之間的複雜關係。[15]

如果再深究對於美術的廣義性作用，在畫者與觀眾互動之外，本文則想針對美術與社會的關係，畫家與金錢的糾葛，以及藝術市場與大眾審美品味的互動等課題，因此在搜羅民國時期出版的美術書籍和報刊雜誌之後，發現散見於北京出版《湖社月刊》、《藝林旬刊》、《藝林月刊》、《造形美術》等社團刊物，以及上海《申報》、《神州吉光集》（1-7 期，1922-1924 年）、有美堂編《金石書畫家潤單彙刊》（1925 年），另有杭州一地書畫社團的西泠印社書畫部編輯出版《西泠印社第二十四期書目》

14 余伯特·達彌施（Hubert Damisch），董強譯，《雲的理論——為了建立一種新的繪畫史》（台北：揚智文化事業公司，2002 年 1 月），頁 324。

15 柯律格（Craig Clunas），梁霄譯，《誰在看中國畫》，頁 37-42。

（1928 年）等潤例資料。此外，近年則有王中秀、茅子良和陳輝三人，歷年來徵集千計金石書畫家潤例《近現代金石書畫家潤例》（2004 年）可供參考。本書將試以上海書畫會《神州吉光集》做為分析材料，試看 1920-1930 年間上海傳統書畫買賣與文人及各職工產業文化消費的關連。此外，近年來新文化史研究正方興未艾，學界重視物質文化分析，尤其對明清之際消費社會的討論，以及民國時期日常生活的關注。[16] 對於美術進入民國的日常生活，反映在報刊雜誌發行現狀，受惠於近期上海書店重新印行的民國期刊集成資料，可以再次重現圖文並茂的三〇年代雜誌，在《良友》與《時代畫報》之外，有機會閱覽精美彩色印製《美術生活》（上海三一印刷公司），它提倡所謂「美術生活化」及「生活美術化」口號，如何透過視覺影像來實踐於摩登城市的上海，值得一探。

　　近現代美術史的書寫，可以用不同的視野，也可以跨越不同的領域，現今出現不少學位論文增刪修訂之後出版的專書，例如分析清末民初關於時代性抉擇問題 [17]，傳統文化中的保守主義者 [18]，近代社會的風尚與潮流 [19]，或是書畫市場與繪畫風格的變遷 [20]，乃至於用水墨畫移植來觀看香港文化承續的探討 [21]。同時也鑽研於近百年來畫史的進展，在完備畫家及作品個案分析，

16　關於物質文化與日常生活研究回顧與討論，參見胡悅晗，《生活的邏輯——城市日常世界中民國知識人，1927-1937》（北京：社會科學文獻出版社，2018 年 12 月第 2 次印刷），頁 10-17。

17　梁超，《時代與藝術——關於清末與民國「海派」藝術的社會學詮釋》（杭州：中國美術學院出版社，2008 年 10 月第 2 次印刷），以及汪洋，《藝術與時代的選擇——從美術革命到革命美術》（杭州：浙江大學出版社，2011 年 6 月）

18　胡健，《朽者不朽——論陳師曾與清末民初畫壇的文化保守主義》（北京：北京大學出版社，2012 年 5 月）

19　孔令偉，《風尚與思潮——清末民國初中國美術史的流行觀念》（杭州：中國美術學院出版社，2007 年 12 月）

20　陳永怡，《近代書畫市場與風格遷變——以上海為中心，1843-1948》（北京：光明日報出版社，2007 年 4 月）

21　楊慶榮，《英治時期的香港中國水墨畫史》（南寧：廣西美術出版社，2010 年 4 月）

例如金城（1878-1926）研究 [22]，開始轉而留意於美術社團與書畫
家群體的討論，如呂鵬 [23]、喬志強 [24] 等，這些都成了本書撰寫時
重要的思考源泉。

第二節　章節的安排

　　本書除前言與結論之外，將分為五個章節討論相關論題，並
嘗試著從美術的互動與書寫、生產與消費、創作與生活等三個角
度來探討。

　　第二章為主要是分析西方美術進入中國畫學的影響，透過西
方舶來的新名詞「美術」語彙，分析它被轉譯和使用範疇，來瞭
解處於中西之間各種文化交流互動與翻譯借用，所可能造成的理
解和誤解。再者，透過代西方美術介入，如何改變中國畫學傳統
觀念和技法，試以山水和風景來看胸有丘壑與再現自然兩者，觀
看明清以來書齋裏所完成的山水畫，如何被寫實風景畫所挑戰，
因為走出畫室不只是西畫家們的習慣，它也開始衝擊著國畫家們
眼中的自然，文中將由此反思中國山水畫時代性與現代性問題。

　　而第三章和第四章將開啟本書對於中西美術間互動與書寫的
另一篇章，承續著第二章西方美術進入中國所造成影響，第三、
四章則反思當中國進入現代世界時，會以那種心態與方法來認
識、觀察和圖繪西方美術？因此，第三章將尋著十九世紀中葉以
降知識分子走向西歐與日本的腳步，從隔海遠眺到親眼目睹，他
們藉由書寫展示了對西方美術認知，從想像到真實的雙重視野，

22　邱敏芳，《領略古法生新奇——金城繪畫藝術研究》（台北：國立歷史博物館，2007 年 9 月）
23　呂鵬，《湖社研究》（北京：文化藝術出版社，2009 年 7 月）
24　喬志強，《中國近代繪畫社團研究》（北京：榮寶齋出版社，2009 年 8 月）

並且回望自身傳統與未來冀望，有驚奇、有肯定，也有所批判。
文中試就晚清知識分子的西方旅行文本，在王韜、李圭、薛福成
等人，到康有為和劉海粟，同樣都是海外遊紀的美術書寫，但受
限當時對西方美術理解和知識的差異，並無法全然符合近代西方
美術史發展軌跡，但今日重讀這些遊紀文件，仍然具備其時代象
徵意義與文化價值。

　　第四章則聚焦於二十世紀初期，西畫家劉海粟與王濟遠兩
人，透過畫筆所描繪出來的西方美術印象，他們的西畫技法訓練
早期是源自於上海，這個十九世紀中葉向西方開放港口，從私立
上海美術學校設立起，兩人便走上西畫道路，由複製、模仿到創
作。劉海粟初始於自創西畫教學體系與風格臨仿，個人悠遊於上
海這個城市藝文圈，累積名譽、聲望與爭端，然後出走日本與歐
陸，見識醉心已久的後印象派大師們，但這幾次出遊已然改變他
對西方現代美術看法，從他早期到兩次歐遊作品中，透析出其創
作生涯不同階段的印象風景。另一方面，畢業於上海美術學校的
王濟遠，經歷相似的西畫養成過程，也參與劉海粟美術教育及社
團活動，從天馬會到決瀾社歷練，到日本與歐洲遊歷之後，同樣
出現不同畫作景觀，並且逐漸蛻變成個人風格顯徵，透過作品讓
我們看到他風景畫裏詩性與意境之外，也重現濟遠從寫生風景到
寫境風景的創作歷程。

　　第五章則討論美術作品的生產與消費，尤其是傳統書畫家們
現實生活境遇的轉變。首先，探究藝術的社會與經濟網絡，透過
理論的分析與方法的運用，試著理解相關研究論著的視角，分析
其間影響的限度及可能的誤解。然後，整理 20-30 年代上海地區
書畫家潤例的資料，以《神州吉光集》為主要分析者，以此來探
究書畫家與作品的產出，和文化消費如何運作模式，進而看見上
海城市裏文化生活的一面。

　　最後，在「美術生活化」或者「生活美術化」口號中，反思美術進入民國生活日常時樣貌，所以第六章將以出版於三〇年代《美術生活》雜誌為對象，考察近代社會在報刊媒體強勢傳播之下，視覺圖像如何開始進入大眾的日常，創造一種美術即生活，生活即美術的時代美學。《美術生活》發行、印製、廣告到行銷過程，見證此雜誌所意圖達成的目標，並在細覽這份發行兩年多共 41 期雜誌內容，分別提出民族性與時代性的糾結，看中國美術的過去、現在與未來；再者，利用雜誌內佔有重要篇幅的攝影圖像，討論攝影作品可以成為一種藝術嗎？還是捕捉傳遞現實的一種工具而已；最後，則集中觀察《美術生活》所策劃發行特刊，是否具備廣益文化宣導效應，文中特別放在第 6 期「兒童專號」，與第 32 期「四川專號」及第 37 期「吳中文獻特輯」，其中試以「兒童專號」所標舉「我非東亞病夫」口號，來分析兒童及女性運動員在現代中國的境遇。此外，再透過「四川專號」與「吳中文獻特輯」，觀察收藏與鑑賞活動如何在社會被推廣。

第二章
中西之間
交流互動與翻譯借用

　　回溯二十世紀初年中國美術發展的歷史時，除了傳統畫學自我傳承及延續之外，也必需從外部加以考察與觀看，1919 年五四運動時期風起雲湧的「美術革命」浪潮裏，其中除了「美術」一詞是外來用語之外，藝術界熱衷籌辦的「美術展覽會」，也是仿擬自歐、日等國一種新型態的作品展示方法。「美術」這個外來詞語不但被借用與定義，同時間也不斷改變其範圍與內容，它做為展覽會展出的文化物品，且亦視為一種文明的象徵，代表一個區域或國族，甚或一個文明進展的指標，賦予了政治、社會與文化的意義。至於，「美術」一詞是何時進入中國？名詞使用時間的考證，眾說紛紜，當中涉及美術內容的指稱，只是名稱的外部借用，還是具有實質內容的引介，仍有極大討論空間，本文擬從「美術」如何被轉譯進入二十世紀中國美術史的敘述之中，以及關於其內容的界說及名稱的使用兩部分著手，試著說明「美術」範圍及其觀念的演變。

　　而西方美術進入中國，除了美術一詞的翻譯與借用之外，另一方面也進而察覺到西方美術的實質內容，從作品、技法到觀念的模仿與學習，而這一部分才是真正改變中國畫學面貌，並且對畫家產生革命性影響，尤其是傳統文人畫家走向現代世界的時代

錯置一般，他們必須重新適應新社會的脈動和喜好，明清以來偏向於書齋書畫或是雅集獨賞之風，以及圍繞在雅俗之間的文化論述，都將遭致時代意識的衝擊，所以書畫家們必須走出舒適的文人圈與畫室，開始面對外在社會與現實的自然風景，重啟畫我眼中所見世間萬物的能力，而非是古人或是古畫複製者。

第一節　西方舶來：初探「美術」轉譯及其名稱的使用

　　什麼是「美術」？它的指稱是什麼？又如何去界定和定義它的內涵呢？它可以是一種觀念，也可以具體定義一些人所製作的物品，中國在歷史上留下了繪畫、書法、青銅器、瓷器、玉器、金石、雕塑等各類藝術品，但近代「美術」一詞的使用及其源流，卻有著不同的指稱和變化，除了在觀念上界說美的作用與意義外，它同時也可以被當作是藝術品的統稱，在展示的文件上作為出品的說明。猶如林聖智的研究指出，在反思中國美術史學於現代人文科學發展過程的研究中，便以三組案例來考察學界如何使用「美術」與「藝術」這兩個詞語，並通過檢視「建築」與「雕塑」研究的興起與地位的變遷來加以說明，而「美術」與「藝術」是吸收外來的學術概念，在進入中國美術發展的實際用法時，均具有流動性的概念。[1] 因此溯其源流，一說始於十七世紀歐洲的美術一詞，當時泛指含有美的情味和美的價值的活動及其活動的產物，如繪畫、雕塑、建築、文學、音樂、舞蹈等，有別於具有實際用途之工藝美術。另一說法，則是來自十八世紀中葉產業革命的影響，其範疇甚至納入工藝美術、商業美術等。[2]

1　相關論述見林聖智，〈反思中國美術史學的建立──「美術」、「藝術」用法的流動與「建築」、「雕塑」研究的興起〉，《新史學》，第 23 卷 1 期（2012 年 3 月），頁 160-191。
2　雄獅編委會編，《中國美術辭典》（台北：雄獅美術出版社，1989 年），頁 60。

　　後來在十九世紀末期「美術」一詞傳入了亞洲的日本，早期引用者之一為美國人費諾羅沙（Ernest Francisco Fenollosa，1853-1908），他於明治十五年五月（1882年）在龍池會所舉行「美術真說」講演，但真正「美術」一語最早使用，一般以為出自明治五年（1872年）為參與維也納萬國博覽會的「展覽徵件公告」所附出品規定（富田淳久釋文），公告中提及：「為了美術（將西方的音樂、畫學、製像術、詩學等稱之為美術）使用的博覽場工作之故。」[3] 接著，日本在費諾羅沙和岡倉天心（1863-1913）兩人帶動下進行美術觀念的論述與使用，但初期「美術」一詞在日本的實際應用，主要還是在產業興殖方面，他們透過舉辦勸業博覽會來界定美術內容，指出美術即是為精巧的製品，可以說是偏向於實用性工藝美術，亦即在日本美術被翻譯成為具有「工業上的美術」意味。[4] 這個由西方傳入的名詞初期是代表一種技術能力，而日本最早設立的美術學校，便是明治九年（1876年）「工部美術學校」，直到明治十一年（1878年）費諾羅沙受聘於東京大學文學部開始，美術一詞才不再只是局限於工藝或技術層面的認識，但受到歐美殖產興業的經濟性策略影響，日本將西方的美術理念與價值，成功地轉換為對日本工藝美術的提升，不但帶動大眾美術與生活美術，並且也開啟日本美學與美術史的研究與討論。[5]

　　關於「美術」一詞轉譯與傳播，實是近代受到西方美術影響下的結果，而中國早年引用 fine art 「美術」一詞，有王國維（1877-1927）在1902年出版的譯著《倫理學》一書中所附術語表，

3　神林恆道，龔詩文譯，《東亞美學前史——重尋日本近代審美意識》（台北：典藏藝術家庭，2007年12月），頁40。
4　北澤憲昭，《境界の美術史——「美術」形成史ノート》，頁10。
5　佐藤道信，《明治国家と近代美術——美の政治学》（東京都：吉川弘文館，2007年3月第4刷），頁121-122。

這是來自日本的譯詞首先出現在中國的著作。1905 年他在〈論哲
學家及美術家之天職〉進一步言及美術本質,此時所指美術不僅
包括建築、繪畫、雕刻,也包括音樂、文學,因為繪畫、雕刻不
易得,文學求之書籍而已,而且「美術之慰藉中,尤以文學為尤
大」。[6] 此外,1913 年魯迅(1881-1936)發表〈擬播布美術意見書〉
一文,當時任職於南京臨時政府教育部委員,是他個人第一篇討
論美術文章,文中述及美術的目的與致用,提出美術可以表現文
化、輔翼道德和救濟經濟。[7] 從王國維到魯迅對美術的理解,其範
圍包括一切藝術創作,不論是視覺性或非視覺性、造型或非造型
都可以納入其中,跳脫中國傳統所偏愛以書畫藝術為主的觀念,
魯迅並且強調美術作為文化表徵之外,其功能及效應可以擴大為
道德及經濟助益。

　　繼之,則有蔡元培(1896-1940)提倡「美育代宗教說」(1917
年),及至 1920 年在北京大學「畫法研究會」發行《繪學雜誌》
一刊上,發表〈美術的起源〉:

　　　　美術有狹義的、廣義的。狹義的,是專指建築,造象(雕
　　　　刻)圖畫,(包圖案)與工藝美術(包裝飾品)等。廣義的,
　　　　是於上列各種美術外,又包含文學,音樂,舞蹈等。西洋
　　　　人著的美術史用狹義;美學或美術學用廣義。現在我所講
　　　　的也用廣義。[8]

魯迅和蔡元培是在教育與社會大眾的文化養成前提下論述美術,
和王國維從美學角度切入不同。關於「美術」本質及其作用,除

6　邵宏,〈西學「美術史」東漸一百年〉,《文藝研究》,2004 年第 4 期,頁 106-107。
7　魯迅,〈擬播布美術意見書〉,《魯迅全集》,第 8 卷(北京:人民文學出版社,1981 年),頁 47。
8　蔡元培,〈美術的起源〉,《繪學雜誌》,第 1 期(1920 年 6 月),頁 1。

了在教育與社會意義外，同時也在五四文化運動中扮演著「美術革命」角色，呂澂（1896-1989）和陳獨秀（1879-1942）發表於《新青年》〈美術革命〉（1918年）一文，美術的範圍被更清楚地界定為包括繪畫、雕刻及建築三類門。[9]

　　1902年王國維在學術術語上從日本引用「美術」一詞，但美術在中國傳播起來和實際應用，應該是通過向日本學習的勸業會，正式將「美術」一名列為展出具體項目之一，同時它也開始廣泛應用在教育課程之中，並由初期學校圖畫課漸漸形成美術課，美術一詞雖是來自歐西用法，但卻是透過日本轉譯之後才進入中國，這可謂是近代中國美術史中「日本影響」之一，這是中日之間近代美術交流史上相當重要的一頁。[10]美術一詞除了在勸業會上展覽類別之外，並出現在公私立學校、社會團體、期刊雜誌，以及書籍編撰和畫史書寫方面，內容包涵繪畫、工藝、雕刻、建築等範圍，甚至是以繪畫為首，再旁及其它藝術類門。

　　「美術」一詞約在清季進入中國，雖冠以「美術」一名，但真正理解美術內容及分析其作用的人並不多，如1909年武漢勸業獎進會時設有「美術部」，可惜出品資料不清楚；到了隔年，1910年南洋勸業會再設立「美術館」，內部擺設了書畫、手工藝品及各項古文物，但此時無關於藝術家創作，出品主要是被視為一種產業物品。至於，美術被納入學校教育之中，1909年設立於南京私立女子美術專修學堂，入學為12到15歲的女學生，在國文、英文、算學外，加入圖畫、音樂及體操等科目。[11]圖畫課即清季時期的美術課程，從兩江師範到保定師範的圖畫教育，同樣是受到日本影響。而現代中國第一所專業美術學校的出現，乃成

9　呂澂，〈美術革命〉，《新青年》，第6卷第1號（1918年1月15日）。
10　陳振濂，《近代中日繪畫交流史比較研究》（合肥：安徽美術出版社，2000年10月），頁62-68。
11　鶴田武良編，《中国近代美術大事年表》（和泉市：和泉市久保惣記念美術館，1997年3月），頁9。

立於 1912 年的上海美術院，它於 1915 年更名為上海圖畫美術學
校，1921 年再改名為上海美術專門學校，1930 年定名為上海美術
專科學校，該校由劉海粟、烏始光、江亞塵、丁悚等人發起籌設，
並在 1918 年發行《美術》一刊。[12] 從《美術》第一期所刊載的文
章中，可以窺見西畫如何被納編進入了學校教學體系，期刊引介
了人體寫生、色彩學、石膏描模，乃至於戶外的風景寫生等，但
這時期仍是在摸索試探階段，西畫學習從鉛筆素描開始，接著靜
物寫生到石膏模型，後發展到風景及人體寫生，這是引進西方美
術教育的第一步。[13] 美術教育是西方舶來而後經由日本再次轉介
進入中國，從西洋畫科開其端，強調寫實的精神，太清在《美術》
（上海圖畫美術學校發行）上撰文，論述美術之於人生價值，說
到：「圖畫為美術的基本，彼尚寫實，我則習摹仿。西人小學
校授圖畫，不論簡單與複雜，均取實寫主義，雖一花一葉亦務
求真實形態。」[14] 故重視各種寫生技法的訓練，和中國傳統文人
畫寫意精神相抗衡，美術代表西畫教學體系，並做為新興洋畫運
動代名詞。

但也有人用了「美術」一名開設繪畫函授學校，卻不明白
美術所指為何？吳琬在〈二十五年來廣州繪畫印象〉文中提到，
廣州在 1910 年開了間「競美美術會」，創辦人是李鳳公（1884-
1967）、鄭文軒、王育群三人，其中王育群是從日本回來，開辦
了水彩畫函授學校，在廣州算是以西洋方法教授繪畫的始創者之
一，那時「美術」兩個字，在人們的眼中是陌生的，不懂得什麼
叫做「美術」，但後來擷芳美術館、尚美美術研究所卻相繼在廣

12 《美術》創刊於 1918 年，初為半年刊，兩期為 1 卷，第 2 卷起改為雙月刊，每卷 6 期，第 3 卷起
改為不定期刊，到 1922 年第 3 卷第 2 期後停刊。

13 李超，《中國現代油畫史》（上海：上海書畫出版社，2007 年 12 月第 1 版），頁 63-67。

14 太清，〈美術於人生之價值〉，《美術》（上海圖畫美術學校），第 2 期（1919 年 7 月），頁 4。

州出現。[15]

　　接著，清末上海興起保存國粹運動，黃賓虹（1865-1955）與鄧實（1887-1951）等籌辦「神州國光社」，精印出版古書畫《神州國光集》，每兩個月出版一冊。到了 1911 年出版《美術叢書》，收錄有書畫、雕刻、摹印、瓷銅、玉石、文藝、珍玩、古物等，到 1928 年為止共出版三集，總計有一百二十冊。[16] 神州國光社前身應該是 1902 年創刊《政藝通報》，而後有《國粹學報》（1904年），並發展到集編、印、發功能齊全的神州國光社，並以珂羅版書畫碑版名世，以《神州國光集》（第 22 集改名《神州大觀》）和《美術叢書》最為膾炙人口，這是國學保存會轉向美術的開始。《國粹學報》三週年特刊有云：

　　　　吾國地大物博，開化最早，其美術至精至博。今歐美人每有搜羅中國美術品，著成西文之書以歸耀其自。國內惜歷代無一公共儲藏之所，或祕於一姓，或私於一家，一經兵燹，則破壞散失，視同瓦礫。至可傷矣。同人既立國學保存會於滬上，會中設藏書樓博物美術室，成立年餘，或借或購，僅備百一，於《國粹學報》中電攝鏤以公於世。唯徵求未廣，缺漏尤多。伏願大雅君子，收藏故家，出其所珍，與眾共寶，庶幾中原文物長為國光。[17]

民初《美術叢書》出版目的，其實是為喚起民族意識，並且呼籲

15　吳琬，〈二十五年來廣州繪畫印象〉，《青年藝術》，創刊號（1937 年 2 月 1 日），頁 3。

16　胡懷琛，〈上海學藝概要〉（二），《上海通志館館刊》，第 1 卷第 2 期（1933 年 9 月），現收入《近代中國史料叢刊續編》，第 384 輯（台北：文海出版社，1983 年），頁 529-530。

17　王中秀，〈黃賓虹十事考之五──神州闡國光〉，《榮寶齋》（雙月刊），第 2 期（2001 年 3 月），頁 235-237。

保存民族藝術的重要性，同時記錄一段近代中國文物被外國掠奪的歷史，從清季到民初中國美術被西方發現，海外興起中國文物熱同時，卻也是中國民族藝術流失的開始。[18]《美術叢書》在中國文物流落海外和西方美術入侵的時代背景下出版，被視為是民族珍貴文化遺產的美術作品，包括了書畫、雕刻、摹印、瓷銅、玉石、文藝、珍玩、古物等，出版這套叢書雖博得好聲譽，但西方美術的震撼力持續擴大，雖因外力而促使美術意識覺醒，但中國本身對美術的自信，卻沒有同步建立。

始自十九世紀末年，從日本所轉借而進入中國的「美術」一詞，從參展物品稱謂到象徵文化藝術，進而成為新文化運動一員，由學校到社會教育，從藝術家的實際創作到藝文界的論述，藉由美術觀念到美學層次的剖析，甚至形成一波中國傳統畫史的書寫潮流，來自西方的「美術」，已是經由日本進入二十世紀中國，如同潛藏的伏流持續影響著中國現代美術史的進展。所以「美術」一詞走進中國繪畫世界，雖說美術擴展並納入許多被傳統文人所忽視的藝術類門與作品，從文化互動與語言翻譯意義而言，確實接軌上西方美術的歷史，並且促使不斷被重新定義的中國畫、新國畫、國畫，連繪畫藝術的內涵都有不同詮釋。而柯律格由中國繪畫誰在觀看角度介入，發現二十世紀初「美術」、「東亞」等新術語的出現，在日本從岡倉天心到學者內藤湖南（1866-1934），所建構起來的世界圖景裏，看出東亞被東洋所取代，中國畫納編進入東方文化，然後其中心已經轉向日本。[19]雖說現實上因西方列強讓中國失去凝聚亞洲的角色，但也讓原本封沉於深宮大院的藏品，因流落到日本與西方，反而使中國藝術因日本而被世界看見。

18 王中秀，《黃賓虹年譜》（上海：上海書畫出版社，2005 年 6 月），頁 91。

19 柯律格（Craig Clunas），梁霄譯，《誰在看中國畫》，頁 204-208。

第二節　胸有丘壑還是再現真實：石濤與現代西方美術

民國初年美術學校西畫科從寫生課到戶外寫生旅行，它只是西畫教育招牌和口號，還是可以全面翻轉畫學傳統弊病呢？石守謙指出面對真實的需求，不會只有西畫，同樣地傳統畫學也走在這條道路上，因為一般大眾已經開始積極地在文化中扮演著觀眾的角色，從繪畫媒材、現代印刷的畫報和圖籍，到借助攝影照片等，都具體地改變觀者和畫者的繪畫觀。[20] 因此，當時不論傳統國粹畫或洋畫，對於寫生還有許多可以討論的課題，傳統畫學裏沒有寫生嗎？還是它只不過是被忽視了，或者是對於現代新技法在中國的再利用。吳琬曾寫出洋畫在民國以來留在廣州具體印象之一，而且是與社會大眾息息相關的日常事物，即出現繪製販售肖像畫的「美術寫真館」：

> 就是除了舊有的「大座裝真」之外，兼寫擦炭粉的肖像，那是以放大尺——即如現在自稱「寫實」的畫家所用的放大尺，從照片上把人的尊容放在紙上，然後拿蘸著炭粉的毛筆，慢慢對準照像上的光暗擦成的。「大座裝真」之類的工夫繁浩，取價動輒一、二百兩，普通人家想給他的祖先製一張遺容留為瞻仰，那是不容易的事，於是擦筆炭相，就代了他一部分的生意。擦肖像之外，還擦一些風景，也是從風景的照片上搬過來的。[21]

結合畫人像和照相技術的洋人新事務，除了應用在祖先肖像畫之外，也會出現在擬真的風景背景裏，相片酷肖的視覺感受，變成

20　石守謙，《山鳴谷應——中國山水畫和觀眾的歷史》，頁 345-359。
21　吳琬，〈二十五年廣州繪畫印象〉，《青年藝術》，創刊號（1937 年 2 月 1 日），頁 6。

當時廣州一地的新奇洋物，而且是所費不貲。

見證攝影作品如真的感觀震撼，洋畫家們以此為鏡，進一步強調西方實寫長處，而國畫家們也開始借用這個技術，經由照片來輔助構圖傳統山水畫，因為畫史長久積累下來的資產，使得畫者不用走出畫室，即可透過畫跡、史籍及畫稿等，就能輕易地遍覽並複製萬里江山，導致我們遠離了北宋郭熙（約1000-約1090）《林泉高致》裏所言山水理想之境：「有可行者，有可望者，有可游者，有可居者」。[22] 及至清初石濤（1642-約1707）於康熙年間所著《畫語錄》[23] 所留下最引人注目的説法，他在第八章山水篇章提出：「搜盡奇峯打草稿也，山川與予神遇而跡化也，所以終歸之於大滌也。」[24] 然而傳之久遠，世所遵行的道理，卻成為當時揮之不去的成規與弊病，石濤在康熙年間遊北京返回江南，完成於《搜盡奇峯打草稿》（紙本墨筆，43×287公分，1691年，現藏北京故宮博物院），題識中意味深長地寫到：

> 今之遊於筆墨者，總是名山大川未覽，幽岩獨屋何居？出郭何曾百里？入室那容半年。交泛濫之酒杯，貨簇新之古董，道眼未明，縱橫習氣，安可辯焉？自之曰：此某家筆墨，此某家法派，猶盲人之示盲人，醜婦之評醜婦爾，賞鑑云乎哉。[25]

22 郭熙，《林泉高致》，收入黃賓虹、鄧實初編，嚴一萍續編《美術叢書》，第2集第7輯（台北：藝文印書館，1975年11月），頁6。

23 石濤於清康熙49年寫《畫譜》一書，書成之時間據刻印者胡琪之序，此譜後來成為世所刊行流通《畫語錄》（或謂《苦瓜和尚畫語錄》）的稿本。

24 石濤，《苦瓜和尚畫語錄》黃賓虹、鄧實初編，嚴一萍續編《美術叢書》，初集第1輯，頁48。

25 此段題識見於石濤的《搜盡奇峯打草稿圖》卷末，參見楊新主編，《四僧繪畫》（香港：商務印書館，1999年5月），頁186-187。

無法遍覽名山大川，卻要不斷將萬里山河畫成咫尺小幅的國畫家們，面對傳之久遠的學習與訓練，雖然可以延續完整構圖與精準筆墨，只是西方如真如實的風景畫及攝影作品無法視而不見，因應而生的便是由寫生到古法寫生的擴展。石守謙指出山水畫在二十世紀前描繪對象的擴充，一方面和風景攝影有關，另一方面則與寫生的實踐有關，而兩者都與追求真實感密不可分，他提到貢布里希（E. H. Combrich, 1909-2001）在 *Art and Illusion* 書中講的一段中國友人對他說的故事，說到他早年在北京帶著學生到名勝寫生，要求大家速寫一座老城門時，學生卻甚為困擾，不知該如何下筆，最終有學生向老師要求，至少給他們一張城門的風景明信片，以供臨摹之用。[26]

　　所以石濤成了二十世紀另一個焦點，國畫家們從石濤身上找到寫生本是畫學的傳統，而西畫家們也看到石濤，在劉海粟眼中的石濤作品和思想，幾與後印象派如出一轍，而且他自己說到早於十九歲時，便認識石濤與塞尚（Paul Cézanne,1839-1906）這兩位中西大畫家，在他們身上理解到所謂求真是藝術家永遠的任務，但求真不能只在自然裏求，而是要忠於自我的真和內在的表現。[27]所以後印象派是為表現而非再現的，是為綜合而非分析的，它是有生命的藝術創作，期許其為永遠而非一時，總之這些都和石濤想法契合，所以：「石濤主我，鋒芒峻露，摹仿依傍，彼所最惡者也。石濤者誠近代藝術開派之宗師也。石濤主張表現自我感情，不承認仿模自然表面，根本反對徒作現實的再現。」[28]偏向

26　石守謙，《山鳴谷應——中國山水畫和觀眾的歷史》，頁 359。

27　參見劉海粟〈石濤的藝術及其藝術論〉一文，其原稿下半部已佚，今只錄上半部，本文最早刊載於 1932 年 9 月 1 日《畫學月刊》第 1 卷第 1 期，現收錄於沈虎編，《劉海粟散文》（廣州：花城出版社，1999 年 4 月），頁 449-450。

28　劉海粟，〈石濤與後期印象派〉，原刊載於 1923 年 8 月 25 日《時事新報·學燈》，現收錄於朱金樓、袁志煌編，《劉海粟藝術文選》（上海：上海人民美術出版社，1987 年 10 月），頁 69-71。

情感與表現的藝術形式，是脫離寫實唯一方法，從古法找到新生力量，倪貽德（1901-1970）便說由石濤畫作，相信他曾是有旅行山川經驗的人，然「中國畫不像西洋畫的拘泥於自然，我們常常生活於自然中而得其靈感。」[29] 為何不拘泥於自然，因石濤要的是一切「終歸之於大滌也」，自然是材料、媒介，最終是屬於石濤所有。

　　如果走出畫室重回自然，採用的是寫生或謂之為古法寫生，那麼「寫生」意義何在？石濤以自然為師，但終究是為成就我「大滌」一人，而近代西畫專擅寫生，又該如何進入中國畫家的視覺語言之中呢？當時任職於上海美專為《美術》編輯者之一唐雋（1896-1954）[30] 曾對此提出他的說明與質疑，我們所認知「寫生」一詞是字面意思的寫靜物、寫風景、寫人物或是寫動物，還是寫物的生，是寫風景的生，抑是寫人物或寫動物的生，還是一切自然景物的生，由此進而推論最終便是：「寫生便是描寫生命」。[31] 若此，畫家即是施作寫生技術的人，或是具象或是抽象都可以用寫生之法，所以傳統畫學失落的不只是技法，而是內在生命力與精神的枯竭。反觀之，如石濤所言畫者是從有法到無法的，乃「一畫者，眾有之本，萬象之根。……所以一畫之法，乃自我立。」[32] 一畫由我所創，乃世間皆由無法中創出法則來，所謂由無法向有法過度，一畫便貫穿其中，而一畫實作為一自創的法則，以進行繪畫的創作；同時也是對自然天地萬物的表現，即參透深入其理，

29 倪貽德，〈石濤及其畫趣〉，原刊載於 1936 年 6 月《上海美專新制第十八屆畢業紀念冊》，收錄於馬海平主編，《上海美專藝術文集》（南京：南京大學出版社，2012 年 11 月），頁 228。

30 見〈滕若渠致唐雋〉（一通）（滕固字若渠），給唐雋信中提到擬寫一篇〈現在中國藝術的批評〉請他指教，因為唐雋當時擔任上海美專《美術》一刊編輯。見沈寧編，《被遺忘的存在──滕固文存》（台北：秀威資訊有限公司，2011 年 8 月），頁 183。

31 唐雋，〈寫生的意義〉，原刊載於 1922 年 5 月《美術》，第 3 卷第 2 號，現收錄於馬海平主編，《上海美專藝術文集》，頁 255-257。

32 石濤，《苦瓜和尚畫語錄》黃賓虹、鄧實初編，嚴一萍續編《美術叢書》，初集第 1 輯，頁 39。

曲盡其態的道理，再者所用還是筆墨為手段，找出手段與方法便
是當時畫家所面臨的難關，如此一來寫生就這樣進入近代中國畫
學的革新思潮之中，乃借助西洋寫生之法，來創造出屬於我們的
古法寫生之路。

第三節　走出畫室：現代繪畫技法與觀念的轉變

　　二十世紀初期關於西方美術影響之一，便是針對繪畫技法的
興革部分，其中圍繞在寫意與寫實、似與不似的論爭，研究論述
非常多，此處不再贅言。面對明清以來中國畫學向寫意畫風傾斜
的結果，在民初招致藝壇全面性的無情批判之後，出現唯有寫實
才能得救的想法之際，傳統畫學裏寫意和文人畫風如同過街老鼠，
變革成為唯一道路，不論是舊國畫或是新國畫，不會只是字意上
「舊與新」的差別，而是外來技法與思惟已然產生積極的作用，
其影響層面不僅是中國畫與西洋畫的差別，而是畫家心態已經全
然改觀，便是畫者如何重新面對外在的一切事物，意即畫家的世
界是存在於畫室裏的主觀自我，還是真實世界裏的客觀物象。

　　而在援引西方美術進入中國時，一方面各自提出以西潤中、
中西調和或是中西融合等主張；另一方面，則是試驗著西畫畫法
和風格的學習與模仿，早年這些透過傳教士、留學生等不同管道
傳習著西方繪畫，加上近代廣州畫師外銷商品畫，西方油畫、水
彩及素描等作品，大都是以寫實畫風及華麗色彩緊緊抓住國人眼
光。首先，對美術界影響層次最為深遠而廣潤是教育體制的興革，
它比海外留學更具效果，尤其是清末以來新式學校設立，美術
課程開始納入其間，到了民國時期小學課程以圖畫科與手工科來
說，根據 1912 年教育部所制訂小學校教則及課程內容，當中圖
畫科授課要點在：

圖畫要旨，在使兒童觀察物體，具摹寫之技能，兼以養其美感。初等小學校，首宜授以單形，漸及簡單形體，並使臨摹實物或範本。高等小學校，首宜依前項教授，漸及諸種形體，並得酌授簡易幾何畫。教授圖畫，宜就他科目已授之物體及兒童所常見者，令摹寫之，並養其清潔縝密之習慣。[33]

雖然圖畫科和手工科偏向於實用性功用，並非是為純粹藝術而設立的，不過根據課程實施要件，仍然可以看出對近代西方寫實及科學性的強調，尤其是兒童對於外在事物觀察和摹寫技能的提倡，甚至通過舉辦「全國兒童藝術展覽會」來獎勵兒童在藝術方面的製作。[34]

但從上述課程要旨來看，兒童被要求由「觀察物體」、「摹寫技能」到能「其養美感」的教學進程中，首先改變便是技術層面，可惜它的對象仍然是出自於「並使臨摹實物或範本」，離完全地走出教室的自然寫生還有段路要走。而且受到經世致用之學影響，近代中國強調實學的作用，美術作品一開始便走向以經濟產殖為主要目的，結果最後是成就了工藝美術的產業化與經濟性價值，吳方正的研究便指出這個關鍵性發展。[35]

33 〈小學校教則及課程表〉，原刊於《教育雜誌》第 4 卷第 10 號（1913 年 1 月），收入章咸、張援編，《中國近現代藝術教育法規匯編，1840-1949》（北京：教育科學出版社，1997 年 7 月），頁 67-68。

34 教育部在 1912 年通過舉辦「全國兒童藝術展覽會」條例，並通知各省學校徵集學生的參選作品，年齡以十五歲為限，分為文章、字、繪畫、手工、針黹、自作玩器等六個比賽項目，見於教育部通咨，〈全國兒童藝術展覽會搜集條例〉（1912 年 9 月 24 日），收入章咸、張援編，《中國近現代藝術教育法規匯編，1840-1949》，頁 178。但第一次「全國兒童藝術展覽會」，是在兩年後的 1914 年 4 月 21 日才正式揭幕，為期一個月，收錄於丁致聘編，《中國近七十年來教育記事》（民國之部），《民國叢書》，第 2 編、第 45 冊（上海：上海書店，1991），頁 52-53。

35 吳方正，〈中國近代初期的展覽會——從成績展到美術展覽會〉，顏娟英主編，《中國史新論》（美術考古分冊）（台北：聯經出版事業公司，2010 年 6 月初版），頁 542-543。

　　對於「臨」或「摹」學習傳統而言，確實是中國畫學「六
法」理論之一，也是畫者必走的途徑，「傳模移寫」的典範之路，
似乎仍然具備某種必要性，只是對西畫這種外來畫法的倡導者而
言，當時投入開辦私人美術學校的劉海粟來說，便是要打破畫學
傳統長期以來的一些窠臼，首先發難就是要改變原本習畫者作
風，雖是從西洋畫著手，卻抱著「改造吾國畫學之宏願」，加上
民國初年國畫家們函授教學相當盛行。[36] 上海美專也加入函授課
程之列，並特別加入「寫生畫」，其招生廣告上明示其主張：

> 繪畫之崇尚實寫，久為世界學者所公認。蓋繪畫須求真美，
> 求真美非從實寫不可。吾國畫學向尚摹寫，其於物體真相、
> 光暗、色彩模糊影響，即有一二名手，亦多似是而非。數
> 百年來，師以是教學，以是承輾轉模仿，訛謬相沿，馴至
> 吾人固有之聰明，日蔽一日，依賴的習性，亦日深一日，
> 而畫學遂不堪聞問。[37]

根據上海美專出版《美術》（1918 年）一刊，還特闢〈函授部範
本講義之一斑〉專章，有劉海粟（水彩風景科）、張聿光（水彩
動物科和肖像科）、王濟遠（水彩靜物科），三人親繪作品並附
加文字解圖。其中，劉海粟所畫《西湖公園之寫生》，說明如下：
「圖為西湖公園前之牌坊寫生，時當暮春萬草爭榮，前面西湖

36 民國時期國畫家們因應時代需要，並受出版事業興盛之賜，開始以印刷畫冊和手畫畫稿來傳授技
　藝，如胡佩衡（1892-1962）、賀履之（1860-1938）等，便以函授方式，廣收各地學生，其中胡佩
　衡名氣最為響亮，報名參加函授教學的學生，甚至遍及雲南、四川、陝西等地，詳見趙蚧，〈習
　畫隨筆〉，《湖社月刊》，第 25 冊（天津：天津市古籍書店，1992 年 3 月），頁 13。至於，單
　純臨畫稿的函授教學，到底何如進行，蔡可南寫到他接受胡佩衡指導：「先生畫寫故都，函授來
　回約一星期，導余由初步入手，以固基本，國畫山水，首重筆墨，以線條點，以線點精筆墨嫻操
　縱自如為到。其第一期醒語為『初學重要之點，厥惟用筆，用筆須有力，線毫不可放鬆，自起筆
　至止筆，時時留意也。』蔡可南，〈學畫之心得〉，《湖社月刊》，第 48 冊，頁 11。
37 〈上海圖畫美術學校函授部加課寫生畫之趣旨〉，《美術》，第 2 期（1919 年 7 月），頁 1。

之水，潺湲澄清，波紋起伏，因風疾徐，水色因雲影掩映，故
呈深色。」[38] 畫法部分則分四點陳述，以天地界限及遠近分別鉤
畫其景物，並示範以青紫赭色烘天空雲跡，淡綠淡赭色染牌坊、
屋舍及楊柳，綠紫色再繪草地，另外敷以紅赭和黃綠色等色作為
提點，然後再施以青藍紫赭等色，最後再請學生注意，即「鉤勒
時務須留意，用色寒熱，須得調和，運筆曲直，宜有氣勢，學
者臨摹之先，須意會心通，然後握管，始得神韻。」[39] 綜觀此文，
讓人不免又落人古人「胸有丘壑」、「意在筆先」的想像之中。

對繪畫一事而言，不論中國畫或者是洋畫，「寫生」只是方
法和技術上的要求，事實上「寫實精神」才是最後結果，而當時
劉海粟對「寫生」初步理解，便是上海圖畫美術學校從 1917 年開
始的戶外寫生，如 1918 年春季該校一、二年級學生，便到上海龍
華地區進行戶外寫生課。1918 年以後更固定到杭州西湖一帶（圖
2-1），並且規定：「本科二、三年級生，每學期定期旅行一次或二次，實寫各地之風俗、勝蹟。」[40] 以走出畫室的對景寫生來達成「實寫」目的，這是劉海粟和當時西畫教育最佳策略，他們反對範本及臨本的學習途徑，所以上海美專戶外寫生成為該校招生廣告招牌，形成一個被大眾觀看和討論焦點，甚至

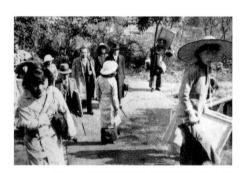

圖 2-1　劉海粟與學生到杭州旅行寫生照片，1932 年。資料來源：袁志煌、陳祖恩編著，《劉海粟年譜》（上海：上海人民美術出版社，1992 年 3 月）。

38　〈函授部範本講義之一斑〉，《美術》（上海圖畫美術學校），第 1 期（1918 年 10 月），頁 1。
39　〈函授部範本講義之一斑〉，《美術》，第 1 期（1918 年 10 月），頁 1。
40　編輯部輯，〈本校概況〉，《美術》第 2 期（1919 年 7 月），頁 4。

成為當時美術學校流行的教學方法，根據 1926 年《申報》報導為例，於 4 月 17 日上海藝術大學寫生旅行團到西湖一地作畫，而 4 月 21 日又有南京東南藝專，先後出發前往蘇州和揚州兩地寫生。[41]

　　針對近代中西畫學優劣成敗，圍繞在「寫生」的是是非非，實難以一一贅述，但關於「寫生」理解及詮釋，值得再進一步追探，尤其它擴展到中國山水畫與西方風畫的聯想與比較時，確實產生許多中西美術、文化及思想上的刺激，形成（1）寫生與寫意（2）實寫、寫真到寫實（3）中國山水畫與西方風景畫的討論。[42]

小結

　　如何才能捕捉現實世界的種種事物呢？早在 1917 年劉海粟便帶著上海美專師生到龍華一帶，進行戶外的寫生教學。[43] 然後又將寫生地點擴展到杭州西湖，並且曾鉅細靡遺寫下〈寒假西湖寫生日記〉，文中交待上海美術學校第五次西湖寫生之行，日記裏紀錄著他 1919 年 1 月 19 日出發南下杭州，正逢冬日時節，戶外畫畫的他們嘗盡風寒雨雪之苦。時值第四天，1 月 22 日寫生當際，有外人好奇旁觀，竊竊私語聊起，一說他們是測量局打樣員，一說是上海月份牌畫師為取雪景賺錢用，另一人則說：「吾國畫師無寫實者，惟日本人與西洋人，則常來此間寫生。觀此人之裝束，恰為日本人無疑。」[44] 劉海粟與一群師生不禁啞然而失笑

41　《申報》1926 年 4 月 24 日增刊第 6 版，刊出〈上海藝大旅行團抵杭〉和〈南京東南藝專旅行蘇州寫生〉兩篇報導。

42　關於中國山水畫與西方風景畫的視覺語境與景觀的討論，可參閱李偉銘〈近代語境中的「山水」與「風景」——以《國畫月刊》「中西山水思想專號」為中心〉，《文藝研究》，2006 年第 1 期，頁107-120。以及近期出版的王舒津，《民初山水畫中的風景——試析民初視覺語彙的轉變與實踐》（新北：國泰文化事業公司，2018 年 9 月）。

43　袁志煌、陳祖恩編著，《劉海粟年譜》（上海：上海人民出版社，1992 年 3 月），頁 11。

44　劉海粟，〈寒假西湖寫生日記〉，《美術》，第 2 期（1919 年 7 月），頁 14-15。

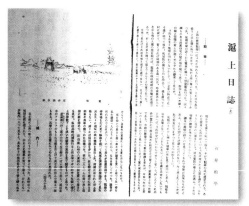

圖 2-2　石井柏亭，〈滬上日誌〉（上），《中央美術》（1919 年 6 月）。資料來源：瀧本弘之編，《民国期美術へのまなざし——辛亥革命百年の眺望》（東京都：勉誠出版株式會社，2011 年 10 月），頁 118。

了！誠如旁人所言，當時確有許多日本西畫家來到中國旅行寫生，其中的石井柏亭（1882-1958），他在 1919 年 4 月到上海旅遊，並將這次經歷在《中央美術》上發表〈滬上日記〉，談到在杭州西湖寫生時，碰到劉海粟與王濟遠等上海美專師生的寫生旅行團，在上海停留約三個月，他見了日本作家井上紅梅（1881-1949 ？），他曾出版過《支那風俗》（1921

年），書中曾詳細介紹京劇，包括劇本、術語、角色、排演、服裝、道具及名伶等等。[45] 除此之外，石井也拜訪留學日本的京劇家歐陽予倩（1889-1962）[46]，還特別描繪他所扮演的「醉楊貴妃」畫像，同時留下他造訪龍華一地的風景畫像。[47]（圖 2-2）石井筆下再現龍華寶塔的古寺風光，四月天正是春花盛開季節，龍華道上的桃花、孤兒院等都進入他眼簾，龍華古塔傳說是三國時期孫權所造，雖是傳說故事，但此地已成為上海人所熟知的歷史名景。石井在〈滬上日記〉用文字及畫作留下的龍華印記，正好呼應著 1934 年 4 月 15 日新聞界名人胡靜道〈龍華訪古記〉文中所述的：

45　么書儀，《晚清戲曲的變革》（台北：秀威資訊有限公司，2013 年 3 月），頁 455。

46　歐陽予倩曾與徐悲鴻及田漢（1898-1968）三人，在上海共同創辦「南國藝術學院」，分為文科（田漢）、畫科（徐悲鴻）和劇科（歐陽予倩），希望能為有志的青年學子開創一個局面。見〈南國藝術學院招生〉，原載於 1928 年 2 月 1 日上海《新聞報》，現收錄於徐伯陽、金山合編，《徐悲鴻藝術文集》（上冊），頁 123-124。

47　東家友子，〈劉海粟と石井柏亭——『日本新美術的新印象』と「滬上日誌」をめぐって〉，瀧本弘之編，《民国期美術へのまなざし——辛亥革命百年の眺望》（東京都：勉誠出版株式會社，2011 年 10 月），頁 118-119。

「因為是春寒料峭的緣故，龍華道上的桃花還躲在樹枝裏，沒有放苞。可是揹黃布袋的朝山進香客，和觀光客，在龍華道上，已不少了。」[48] 龍華古道已是上海人日常生活的遊春賞花之地，自然也是畫家戶外寫生好場所。

　　事實上早在十九世紀中葉，日本透過上海貿易與世界接軌，1862 年日本出發的「千歲丸」初次造訪上海，從此開啟日本與上海的交往，商人、文人、旅人紛沓而來，有短暫居留，也有長期定居。明治維新之後日人積極走向海外，尤其是被稱為是「東洋中的西洋」的上海，並且留下許多關於上海遊記、導覽等文獻資料。[49] 及至十九世紀末年日本畫家則畫出上海風光，1870 年代日本南畫家安田老山（1830-1883）及妻子紅楓女史，他們夫妻兩人居留上海賣畫為生，甚至結交胡公壽，他曾畫過上海一地的風景畫作，描繪蘇州河上的木橋，即日後白渡橋前身，包括黃埔江岸的西式洋樓也出現在畫裡，具備十分清晰的地理景觀特色。[50]

　　安田老山於晚清上海所繪風景，表現是傳統水墨畫法，也是日本當時所理解的中國南畫風格，但隨著日本洋畫發展，他們開始學習西人旅行寫生之法，積極遊走於東亞的台灣、朝鮮及中國各地，進行各地景物風景寫生，並且十分重視再現當地特色風光。1926 年 11 月 27 日《申報・藝術界》刊出日本春陽會三岸好太郎和岡田七藏，於上海日本俱樂部舉辦油畫作品展，而後兩人並於蘇州一地進行旅行寫生。而留日歸來的陳抱一（1893-1945）在〈洋畫運動過程略記〉一文，也提到 1927 到 1928 年間日本洋畫途經

48　胡靜道，〈龍華訪古記〉，上海通社編輯，《上海研究資料》，收錄於《民國叢書》，第 4 編第 80 冊（上海：上海書店，1992 年 12 月），頁 217。

49　徐靜波，《近代日本文化人與上海，1923-1946》（上海：上海人民出版社，2013 年 11 月），頁 3-7。

50　陳祖恩，〈揭開封閉社會的神祕面紗──圖片中的上海日本人居留民〉，黃克武主編，《畫中有話──近代中國的視覺表述與文化構圖》（台北：中研院近史所，2003 年 12 月），頁 27-29。

上海，或旅行，或居留，甚至辦起旅行畫展來，他記憶有岡田七藏、三岸好太郎、有島生馬、長谷川升、中川紀元、鈴木良三、滿谷國四郎，以及柚木久太等人，其中除有島生馬外，其餘都曾在上海開過旅行畫展，另有居住在上海的西歐人士也自辦起個人畫展。[51]

　　寫生不只是求真的要求，寫實也不是畫家唯一精神寄托，近代中國美術界所遭逢的爭議，所謂讀萬卷書行萬里路本是傳統一部分，但西方美術帶著驚奇式的視覺效應，對中國和日本以水墨畫呈現的紙上煙雲，確實形成強烈文化衝擊，日本引介西畫同時，也開始啟動南畫改良。[52] 正如王濟遠東遊日本考察美術時觀察：

> 日本之畫，半襲於華，半襲於歐，襲華者稱之曰南畫，襲歐者，稱之曰洋畫，華歐並襲者，稱之曰新日本畫，潮流所趨，而以研究洋畫為獨盛。年來受法蘭西之輸入，奔騰澎湃，益晉無已。[53]

日本改良自中國傳入的水墨畫，由南畫進而轉變為新日本畫，或所謂新南畫的風格，便是加入寫生技術和推動寫實觀念等，甚至透過美術展覽會的審查機制來推動，例如 1927 年在台灣催生「台灣美術展覽會」，初期南畫雖承續著傳統中國文人畫精神，但結合地方色彩以及寫生技法完成的新南畫，卻漸漸取代文人理想式

51 陳抱一，〈洋畫運動過程略記〉，陳瑞林編，《現代美術家陳抱一》（北京：人民美術出版社，1988 年 9 月第 1 版），頁 108-109。

52 始自六朝謝赫六法的氣韻生動，深深影響著日本水墨畫的進展，近代則受到西畫東來的衝擊，甚至出現南畫復興與東洋畫優越論的思潮。參閱稻賀繁美，《日本美術史の近代とその外部》（東京：放送大學教育振興會，2018 年 3 月），頁 120-122。

53 王濟遠，〈東鄰畫展之狂熱〉，新藝術社編，《新藝術全集》（本書據上海大光書局 1935 年 11 月出版重印），收錄於《民國叢書》，第 3 編，第 58 冊（上海：上海書店，1991 年 12 月），頁 153。

山水畫風，不但突破傳統文人畫界限，並表現出台灣特色的美術景觀。[54]

　　對二〇到三〇年代的上海西畫界而言，聚焦於上海美專及留日畫家的教學和創作，寫生之法已然成為勢不可擋的潮流，由鉛筆素描、水彩畫到油畫的教學進展中，寫生技術貫穿其間。綜而觀之，當時中國西畫界是以興辦學校與籌組社團為主軸，然後嘗試石膏、靜物、人體和風景所進行的寫生，共同建構了西畫展覽會裏畫作風格的統一基調，而對景對物寫生技術的優劣和高下，又基本培植西畫家趨同的視點觀察和視覺思維方式。[55] 但是過度依賴和強調寫生的重要，也可能產生作品同質性太高，而看不到畫者自己的主張，以及缺少可能催生各種流派和主義的可能性，若舉以風景畫為例，我們可以看到各地不同的地景景觀，但卻害怕看不見畫家的名字。

　　不過從寫生到戶外寫生與攝影技術的應用，確實具體地改變了原有畫者的學習之路，西畫家自不在話下，而國畫家們也一樣被帶進這個求真的風潮裏，如簡又文評論嶺南畫家高劍父的作品，便是：「以宋院派為基礎而參以各國藝術之特長，及近代科學之新方法，如遠近法、透視學、光學、色彩學、空氣層、寫生法，都盡量采入。」[56] 同樣的想法也出現在當時陳樹人（1883-1948）和高奇峰（1889-1933）身上，他們在上海共同創辦「審美書館」，並且發行《真相畫報》，透過刊載歷史、名勝、時事及滑稽寫真畫，來鼓吹實事求真的革新口號，所登出時事寫真畫

54　參見謝世英，〈日治台展新南畫與地方色彩：大東亞框架下的台灣文化認同〉，《藝術學研究》，第 10 期（2012 年 5 月），頁 133-208。

55　李超主編，徐明松副主編，〈宏約深美──上海美專的西畫實踐〉，收入《宏約深美──上海美專的西畫活動》（上海：上海錦繡文章出版社，2008 年 7 月），頁 22-23。

56　簡又文，〈濠江讀畫記〉，原刊於香港《大風》，第 41、43 期（1939 年），收入黃小庚、吳瑾編，《廣東現代畫壇實錄》（廣州：嶺南美術出版社，1990），頁 194。

即為「攝影的時事作品」，而陳樹人本身便對攝影所呈顯的真實
度感到興趣。[57] 意即眼中所見自然界物象，可為畫筆所表現，也
可以為相機所捕捉，而各種工具為的是留下具體真實，但不論是
以傳統筆墨為創作的書畫家們，還是以西方油彩為材料的西畫家
們，他們走向真實的眼光是一致的，只是他們內在卻有另一層看
不到，卻左右他們心志方向在蘊釀著。如果西方風景畫只是為眼
中所見的視線景框而存在，它永遠只會限縮在眼睛所看到的「表
象」，而且是部分的不是全面的，但是當你看不見外物時，心之
眼是可以接踵而至的，所以西方風景畫在二十世紀的挑戰和質疑
才剛要開始。[58] 所謂的是風景寫生，還是地景實寫，山水畫的終
極目標會成為西方風景畫的未來嗎？如同三〇年代豐子愷（1899-
1975，號嬰行）所見，他認為西洋畫重形似，人物畫講究解剖學，
中國畫則不看重形似，因此偏愛於風景（山水）表現，近來西洋
畫也漸漸往風景畫發展，可說是：「自文藝復興至今日的西洋畫
的變遷，可說是一步一步向中國畫接近來。西洋畫已經中國畫
了！」[59] 雖說中國山水畫拙於寫實的技法，也不重視光影的捕捉，
卻更富深沉的意境，相較西畫疲於追求真，卻受制於眼底所見，
是略勝一籌的。

57 陳樹人譯述，〈新畫法〉（又名〈繪畫獨習書〉），《真相畫報》，第 7 期（1912 年 8 月 11 日），
頁 13-15。

58 朱利安（Francois Jullien），卓立譯，《山水之間——生活與理性的未思》（上海：華東師範大學
出版社，2017 年 5 月），頁 7-11。

59 豐子愷，〈藝術雜譚〉，《中國美術會季刊》，第 1 卷第 3 期（1936 年 9 月），頁 84。

第三章
國境出走
書寫西方美術風景

　　旅行是一種跨越現實地理空間的行動，也是超乎自我心靈的漫遊，「異邦」的書寫與「他者」的理解，都在增加我們在觀看與書寫不同文化之間的各種可能性；另一值得深深思考的是「去西方」同時，是否我們也透過曾是西方的帝國之眼，去看著或是書寫著「非我」之境，如同歐洲往世界擴展時所出現的旅行和探險書寫文本，其中便蘊藏著他們「用什麼方式生產歐洲不斷變化的關於自身的概念，對比於有可能稱作『歐洲以外的世界』的東西？」[1]所以帝國主義者要不斷向自己呈現並再現其邊緣和他者，因為帝國實是依賴他者才能了解自己。近代中國的畫者也同樣落入了必須經由他者才能反觀自我的歷程，當十九世紀西方美術接續軍事與經濟之後以強者之姿進入中國，我們以各種方式討論及批判西方影響，到了十九世紀中葉中國走出去的時候，除了藝術品及留學生之外，也發現一些人是以遊記方式，記錄、觀看、敘述及評論他們所親眼目睹的西方，這樣的書寫文本，當然也透露出我們如何建構中國與西方美術發展系譜的企圖，然後藉此來

1　瑪麗・路易斯・普拉特（Mary Louise Pratt），方杰、方宸譯，《帝國之眼——旅行書寫與文化互化》（南京：譯林出版社，2017 年 4 月），頁 5。

重新發展我們自己傳統畫學的未來面貌。

異邦的書寫與他者的理解，近年來在人文社會學科之間都同樣受到矚目，不論薩依德（Edward W. Said, 1895-2003）的「東方主義」，格爾茲（Clifford Geertz, 1926-2006）「濃厚的描述」，或史景遷（Jonathan D. Spence）「西方眼中的中國」，都回饋我們在考察與書寫不同文化之間的各種可能性及警覺性。美術史的書寫亦復如此，因為我們在敍述不同文化時，並無法完全摒除自身傳統及異國氛圍的影響，埃爾金斯（James Elkins）便嚴厲批判西方中國山水畫的研究方法，但學者潘耀昌則認為近現代中國美術的歷史演變，更多的是外來影響的衝擊和被動的固守或吸取所致，因此對於學習「他者」問題和跨文化比較，對中國近現代美術史的研究還是有其益處的。[2]

雖然就美術史而言，表述不同的文化相當困難，但敍事本身卻無法逃避，只能透過敍述者與對象、權力與場域範疇的觀照，不同文化之間互動的文本，才能有不同的思考與視野。因此，本章將從清季知識分子跨出國境的考察記錄開始，試著找出他們初見西方美術作品時的觀感及評論，然後再接續康有為與劉海粟等人的歐遊文本，以及大量出走日本及歐洲美術巡禮的文字，來理解近代中國如何逐步建構起我們對西方美術與中國畫學之間的關係。

2　潘耀昌，〈二十世紀中國美術史的困惑〉，收入詹姆斯‧埃爾金斯（James Elkins），潘耀昌、顧泠譯，《西方美術史學中的中國山水畫》（杭州：中國美術學院出版社，1999 年 4 月），頁 180-183。

第一節　觀看的視野：晚清知識分子
　　　　走向世界的真實與想像

　　明清之際西方美術作品開始走入中國，初期隨著傳教士東來，而後因應西方文化的衝擊，出現各種不同的評論與詮釋，漸漸地影響了中國畫學進展，我們一方面除了確定中國畫學的自我邊界外，同時也想試著釐清中國與西方的差異。當西方在檢討不能以「歐洲中心觀」來觀看非西方世界的同時，我們亦反思自身對世界的觀看方式，是否也曾落入和「歐洲中心觀」相同的歷史處境。近代海路交通促成了東西方的交流與互動，尤其是西方文化的世界影響力，對中國更產生一波波文明衝擊。而西方美術在十九世紀中國所顯現出來的形象，往往被賦予它是文明的、進步的、新穎的，或是寫實的、逼真的，如同中國傳統畫學被認定是衰敗的、模倣的、一陳不變的，以及寫意的。可是當中國美術走出國境時，卻成為日本及歐美人士所喜愛和購藏對象，而中國知識分子也開始意識到自我的珍貴，並開始走出文化的封閉圈，試著以「旅行」方式，藉著書寫「遊記」的文字，觀看、記錄並且評論他們所親眼目賭的西方美術。

　　針對西洋美術作品傳入中國時間而言，追溯大約是在明末耶穌會傳教士東來之際。[3]其中最明確資料，是利瑪竇（Matteo Ricci，1552-1610）於萬曆年間所呈上的天主像和天主母像，明代顧起元曾在《客座贅語》卷六〈利瑪竇〉（明神宗萬曆二十年（1592年）來到中國）寫到：

3　潘天壽〈域外繪畫流入中土考略〉一文，將外來的繪畫分為四個時期，最後兩個時期即西畫流入中國的時期，即明代天主教士所帶來的歐西繪畫，以及清末民初的西畫作品。何懷碩主編，《近代中國美術論集》，第 4 集（台北：藝術家出版社，1991 年 6 月），頁 29-42。

所畫天主，乃一小兒，一婦人抱之，曰天母。畫以銅板為
燈，而塗五采於上，其貌如生，身與臂手，儼然隱起燈上，
臉之凹凸處，正視與生人不殊。人問畫何以致此，答曰中
國畫，但畫陽，不畫陰，故看人面軀正平，無凹凸相。吾
國畫，兼陰與陽寫之，故而有高下，而手臂皆輪圓身。凡
人之面，正面迎陽，皆明而白，若側立，則明一邊者白，
其不向明一邊者，眼耳鼻口凹處，皆有暗相。吾國之寫像
者，解此法用之，故能使畫像與生人無異也。[4]

此後關於西洋繪畫明暗凹凸陰影與形體逼真的技法，清姜紹書
《無聲詩史》和張庚《國朝畫徵錄》所輯錄的曾鯨（1564-1647）
等人，以及後來的焦秉貞（生卒年不詳），在作品上已出現這種
相近的繪畫技巧。明末耶穌會士利瑪竇只帶來西洋的人物肖畫
像，到了清乾隆朝如郎世寧（Guiseppe Castiglione，1688-1766）等外
籍畫家則已任職於宮廷，西法的明暗光影與焦點透視法，便直接
展示在他們繪畫作品上。[5] 但這些傳入中國的西洋畫法，卻逐漸融
入了中國畫技法，或是有意地忽略西方畫法。

　　乾隆五十八年（1793年）隨英使馬戛爾尼（George Lord
Macartney, 1737-1806）來中國的隨團祕書斯當東（Sir George Staunton,
1781-1859），他於《英使謁見乾隆紀實》一書曾記載著，一位名
叫卡斯提略恩（即郎世寧）的意大利傳教士畫家，奉命畫了幾張
畫，同時他被指示按中國畫法，而不要按他們認為不自然的西洋

4　顧起元撰，《客座贅語》卷6〈利瑪竇〉，嚴一萍選輯，《百部叢書集成‧金陵叢刻》第一函（台
　　北：藝文印書館，1968），頁18-19。

5　關於西方寫實及透視畫法的影響，可參考向達〈明清之際中國美術所受西洋人影響〉，刊於《東
　　方雜誌》（中國美術號），第27卷第1號（1930年1月10日），以及輔仁大學編，《郎世寧之
　　藝術——宗教與藝術研討會論文集》（台北：幼獅文化事業公司，1992），莫小也，《十七——
　　十八世紀傳教士與西畫東漸》（杭州：中國美術學院出版社，2002）。

畫法畫：

> 這位畫家畫了幾張宮內建築。由於不按照比例，不顧及明
> 暗，結果前面的房子同後面的房子畫成同樣大小。他還按
> 照同樣畫法畫了幾張人像。畫法和著色都很好，但就因為
> 缺乏適當的陰影，而使得整個畫沒有精神。但中國人認為
> 這樣畫法比西洋畫法好。[6]

因為當時中國畫家認為物體的明暗，和光影變化只是偶然現象，
若是畫在紙上會破壞原有色澤的均勻，這是斯當東在北京幾次觀
畫心得，他認為中國畫不但忽視明暗凹凸的表現，而且以為它是
畫法上的一大缺點。[7]除去明暗光影之外，中國畫家亦不能理解遠
近透視的作用，雖然他們在山水、花鳥畫方面都能畫得精準確實，
卻獨不擅於人物描寫，這是一個西方外交官員眼中所見識到的中
國繪畫。值得注意的是，斯當東認為中國畫家在選擇不用明暗及
透視等技法的背後，其實暗藏著中國藝術發展的隱憂，因為中國
藝術家擅於精細工法，也具備摹仿本領，甚至可以使用歐洲顏料
複製西洋畫作，雖是仿作卻不失為一件精品，但少了光影、明暗、
透視、比例，導致無論在繪畫或是雕刻方面，都顯示出心態上「閉
關自守」，所產生停滯不前的狀態，意即作品依舊華麗精緻，卻
獨獨少了自然與現實感。[8]

因此，清代畫論著作中，關於西畫論述不多，見到除了西畫
的陰陽、凹凸畫法分析外，就未見有其它討論。清季鄭績（1813-

6　斯當東（Sir George Staunton），葉篤義譯，《英使謁見乾隆紀實》（香港：三聯書店，1994 年 4 月），
　　頁 345。
7　斯當東，《英使謁見乾隆紀實》，頁 345-346。
8　斯當東，《英使謁見乾隆紀實》，頁 346-347。

？）在《夢幻居畫學簡明》[9]，於卷一〈論意〉中寫到：「或云，夷畫較勝於儒畫者，蓋未知筆墨之奧耳。寫畫豈無筆墨哉。然夷畫則筆不成筆，墨不見墨，徒取物之形影，像生而已。儒畫考究筆法墨法，或因物寫形，而內藏氣力。」[10]鄭績個人試以「夷畫與儒畫」來闡述中西繪畫之優劣，夷畫（西畫）是以「像生」為尚，但缺少「儒畫」（中國畫）的筆墨情調。

又如松年《頤園論畫》（據自序書成於光緒丁酉年，1897年）[11]一書，其所認識：「西洋畫工細求酷肖，賦色真與天生無異，細細觀之，純以皴染烘託而成，所以分出陰陽，主見凹凸。不知底蘊，則喜其功妙，其實板板無奇，但能明乎陰陽起伏，則洋畫無餘蘊矣。」[12]其眼中所見西洋畫雖有逼近真實的視覺效應，同樣少了韻致。前述鄭績為廣東新會人，能詩善畫，為嶺南地區畫家。[13]他提出的「夷畫與儒畫」代表西畫與中國畫，這樣的說法為歷史上少見之稱謂。

而文化之間的流動，初期大都是帶著獵奇的心態與眼光，受限於知識養成的差異，無法以細膩觀察，只能是博覽式遊觀。[14]

9　收錄於楊家駱主編《畫論叢刊五十一種》的《夢幻居畫學簡明》，是採用於安瀾輯校的版本，書後有鄭績的總跋，時間為同治五年（1866年）；但沈尹默等著，〈粵人所撰論畫書籍提要〉，《中華藝林叢論》（藝術類一）（台北：文馨出版社，1976），頁186，文中提及此書是同治三年（1864年）的寫刻本，同時文中引用了鄭氏卷首的自序，在於安瀾所收錄書中則為卷首，僅見凡例四則，並未見有鄭氏自序，可見兩書所見可能是不同時期的刻本，此書為私人撰述且自行刊印，因此就現存版本的內容而言，會有些許出入。

10　鄭績，《夢幻居畫學簡明》，收入楊家駱主編《畫論叢刊五十一種》下編（台北：鼎文書局，1972年9月初版），頁555。

11　《頤園論畫》一書自序中雖言寫於光緒年間（1897年），但在清末並未刊行，直到民國初年（1925年），才得以付之刊印。

12　松年，《頤園論畫》，楊家駱主編，《畫論叢刊五十一種》，下編，頁623。

13　汪兆鏞，《嶺南畫徵略》，卷10，周駿富輯，《清代傳記叢刊》（藝林類十九）（台北：明文書局，1986），頁4。

14　陳室如在晚清知識分子海外遊記裏，關於西方博物館書寫的文本閱讀中，討論如何在好奇賞玩的西方物質展示背後，看到怎樣的文明意義呢？例如郭連城在1859年歐遊筆記《西遊筆略》，提到參觀三處意大利博物館，雖然清晰記錄其樣貌，但終究因為有限的知識背景之下，無法進一步解讀這物質文物的意涵，自然也不能引起太多的共鳴。陳室如，〈晚清海外遊記的博物館書寫〉，《成大中文學報》，第54期（2016年9月），頁137-142。

當西方美術隨著傳教士進入中國，我們所見識及理解仍然有其限度，到了十九世紀中葉開始走向世界的時候，透過晚清知識分子的西方遊歷及親眼所見，是否能有視覺上的新發現呢？其中，王韜（1828-1897）於同治六年（1867年）隨香港英華書院院長理雅各（James Legge，1815-1897）返英，在英、法等國開始他兩年多旅外生活，並留下《漫遊隨錄》一書，書中寫到他參觀法國巴黎羅浮宮（Musée du Louvre）時：「法京博物院非止一所，其尤著名者曰『魯哇』，棟宇巍峨，崇飾精麗，他院均未能及。」[15]書中並且描述他個人對於西方畫作觀感：

> 西國畫理，均以肖像為工，貴形似而不貴神似。其工細刻畫處，略如北宋范本。人物樓台，遙視之悉堆垛凸起，與真肖。顧歷來畫家品評繪事高下者，率謂構虛易而徵實難，則西國畫亦未可以輕視也。另有鬻畫苑，許人入而臨摹，有合意者即可出重價攜之以去。[16]

直到1867年之後，王韜於法國羅浮宮親眼所見所思，仍然僅局限於以形象逼肖的人物畫，意即重形似而不貴神似，甚至將其工筆之法比擬近以於北宋院體畫，另議論『構虛易而徵實難』，承續畫史所言『犬馬最難。』而：『鬼魅最易。』的說法。除去人物逼肖的傳統觀點之外，王韜亦有新的發現，他在英國參觀博覽會及大英歷史博物館時，提及當時英國在畫院之外則有畫會：「英人於畫院之外，兼有畫閣。四季設畫會，大小數百幅，懸掛閣中，任人入而賞玩。入者必予以畫單，畫幅俱列號數，何人所

15　王韜，《漫遊隨錄》，《走向世界叢書》，第1輯（長沙：岳麓書社，1985年5月），頁89。
16　王韜，《漫遊隨錄》，《走向世界叢書》，第1輯，頁90-91。

畫，價值若干，並已標明。最小者亦須金錢四五枚，其價之昂
如此。」[17] 王韜見識到「畫會」即西方新興的現代畫廊，其功能
為展售及推廣畫家作品的公共空間，主要是開放給一般社會大眾
觀賞，雖然中國也有畫畫雅集作為鑒賞、觀畫及買賣的場地，但
其對象並不是完全對公眾所開放的。

　　王韜隨錄主要是遍覽英法等國的感想，以隨筆形式寫下他
一路上所見新奇之事，並無特定主題和目的。而幾年之後，李圭
（1842-1903）在光緒二年（1876年）以工商業代表身份，參加費
城美國獨立百年博覽會，隨後他環遊世界一周，並寫下了《環游
地球新錄》一書。博覽會是近代西方工業發展之後的產物，肇始
於1851年英國的萬國博覽會，並逐漸拓展而成為各國展示本國物
品的場所，推銷各國工業製品之外，也納入農業與文化物件等。
清季自1866年開始參加世界博覽會，中國所展示多半是早有口碑
的傳統型商品，以瓷器、景泰藍、茶葉、繡貨、絲綢、牙雕等為
主，其次則有古董、字畫、玉石、玩物等。[18] 而李圭也藉由此行，
得以遍覽各國重要展示品，其中他在參觀「繪畫石刻院」時，記
下：

> 按泰西繪事所最考究者，陰陽也，深淺也，遠近高低也，
> 必處處度量明確方著筆。多以油塗色著布上，亦有用紙者。
> 近視之，筆迹粗亂若塗鴉，顏料多凸起不平。漸遠觀之，
> 則誠繪水繪聲，惟妙惟肖。[19]

17　王韜，《漫遊隨錄》，《走向世界叢書》，第1輯，頁113。

18　清季自1880年參加柏林捕魚博覽會開始，到1910年北利時布魯塞爾博覽會為止的參展物品，參
　　見趙祐志，〈躍上國際舞台——清季中國參加萬國博覽會之研究〉，《師大歷史學報》，第25
　　期（1997年6月），頁336-338。

19　李圭，《環游地球新錄》，《走向世界叢書》，第1輯，頁232。

首先映入李圭眼廉仍舊是陰陽、遠近及色彩等技法層次，所以西法所畫物像可謂是：「繪水繪聲，惟妙惟肖」也。然李圭亦有平實之見，如他評論雕刻作品以意大利最為精彩，但於近代繪畫一事則以法、英兩國為佳。其中，較為特殊是李圭眼中所見識到的西方「裸體」作品，他認為：「所繪士女，又以著衣冠者易，赤體者難。蓋赤體則皮肉筋骨、肥瘦隱顯，在在皆須著意，無絲毫藏拙處。雕刻石像、鑄造銅像亦然。此為繪畫鏤刻家精進工夫，非故作裸體以示不雅觀也。」[20]因此女性裸體創作是為表現藝術家功力，並無不雅意圖，難得的是李圭知道從作品著眼，不自陷於傳統道德是非的泥淖之中。

　　從明末到晚清數百年之間，西方繪畫作品所呈現出來的視覺景觀，無疑是與「惟妙惟肖」劃上等號，無論王韜於羅浮宮親眼所見，還是李圭在世界博覽會時的感受，當中李圭雖然在1876年美國的世界博覽會裏，有幸得觀來自西歐各國作品，包括義、法、英等國，但他也僅能綜覽大要，無法深入分析，所見猶是西畫之大概，如「陰陽也，深淺也，遠近高低也。」等西畫技法，猶未能進一步考察西畫的源流及西洋大師的風格。接著，薛福成（1838-1894）以外交人員身份遠赴歐陸，他在光緒十七年（1891年）二月間到意大利羅馬，隨後在參觀油畫院時寫下：

　　　　西人之油畫，專於實處見長。舊法尚無出色之處，四百餘
　　　　年前，義國人辣飛爾（一譯作賴飛野）創尋丈尺寸之法，
　　　　務分淺深遠近，陰陽凹凸，不失分秒，始覺層層凌空。數
　　　　十步外望之，但見為真山川、真人物、真樓台、真樹林，

20　李圭，《環游地球新錄》，《走向世界叢書》，第 1 輯，頁 232。

正側向背，次第不爽，氣象萬千。並能繪天日之光，雲霞
之彩，水火之形。及而諦視之，始知油畫一大幅耳。此詣
為中國畫家所未到，實開未闢之門徑。[21]

雖說薛福成依然以「實處見長」來評價西方繪畫，惟其中薛氏卻
也發現了西方文藝復興時期的大師拉斐爾（Raffaello Sanzio，1483-
1520），這是清季以來走向西方的中國文人，第一次出現評鑑西
方藝術大師的文字，同時他也提出中國畫「重意不重形」傳統，
屢述了自元末倪瓚、明代吳門唐寅到清初四王，一胍相續的風格，
實得於「虛處」者多，不若拉斐爾專務於「實處」。

西洋畫作在明代耶穌會士的引介之下，不但是帶來了油畫
作品，接著也有以畫家身份而供奉於清代宮廷，對於西洋畫中國
並非全然地陌生，中西美術間交流早已進展了數百年，而且不是
單向進展而是雙向的交互影響，英國藝術史學者蘇立文（Michael
Sullivan,1916-2013）曾指出：「任何對於十八世紀歐洲藝術的研究
都得出了這樣的結論，歐洲人所接受中國美術的影響比他們自
己所意識到的要多。」[22]所以經由使者、商人、傳教士和作家的
傳播力量，推動十八世紀歐洲興起所謂「中國風物熱」，顯現在
工藝品、織品物、瓷器，以及繪畫與園林的裝飾風與審美趣味，
從而衍生出來的羅可可風（rococo）。[23]甚至在南方通商口岸之一
的廣州，因應清朝中葉以後商業化需求，進而發展出「外銷畫」
商品，相較於宮廷所見的西畫作品，主要作為傳教士們討中國皇

21 薛福成，《出使英法義比四國日記》，《走向世界叢書》，第 1 輯，頁 320-321。

22 蘇立文（Michael Sullivan），陳瑞林譯，《東西方美術的交流》（南京：江蘇美術出版社，1998 年
6 月），頁 3。

23 參見嚴建強，《十八世紀中國文化在西歐的傳播及其反應》（杭州：中國美術學院出版社，2002
年 1 月），頁 97-149。

帝歡心的奇珍異寶，而廣州一地的中國畫師所畫的外銷畫作，則完全是投合西方人喜好，以西方技法描繪中國異國氛圍與獨特風土人情，如新呱《廣州十三商館》，畫出晚清廣州做為對西洋各國通商口岸的港口風情。而清季廣州的外銷畫的畫師當中，其中一位相當著名的啉呱（Lamqua），因為音譯的關係或寫成淋呱、啉呱，他可能是關作霖，或者說關作霖也就是關喬昌，另據《續南海縣志》所錄：

> 關作霖，字蒼松，江浦司竹逕鄉人。少家貧，思託業以謀生，又不欲執藝居人下，因附海舶遍游歐美各國，喜其油畫傳神，從而學習。學成而歸，設肆羊城，為人寫真，栩栩欲活，見者無不詫嘆。時在嘉慶中葉，此技初入中國，西人亦驚以為奇，得未曾有云。[24]

《自畫像》中關作霖以黑色為底，西方油彩的厚重及立體人物的表現，正是西洋技法的再現，關氏已完成其複製西畫的能力，只是當時對於西畫繪畫的認識與引借，完全偏重於明暗凹凸陰影及色彩的應用，重點在於描繪的對象是否酷肖逼真，西法純粹是被「借用」在外銷畫這個出口的商品上而已，無關乎中國畫學進展；但另一方面，歷史的發展是油畫寫實技術早已在廣州畫師身上顯現其神技了，而且中西畫法的交流也在無形中，透過商業的機制在民間發芽了。[25] 例如當時外銷西方的通草水彩靜物畫，便顯示

[24] 轉引自程存洁，《十九世紀中國外銷通草水彩畫研究》（上海：上海古籍出版社，2008年8月），頁56-57。

[25] 在廣東方面英國畫家喬治·錢納利（George Chinnery 1774-1853），在中國華南停留二十多年，錢納利除了自己畫了許多廣州、澳門和珠江的景物外，他還教授中國人學習西方的油畫。十九世紀末葉，在廣州從事以西方畫法描繪中國景物的外銷畫畫家關喬昌（約1801~？），譯名淋呱或藍閣，即曾跟隨錢納利學畫，他曾臨摹過錢納利不少的油畫，幾可亂真。而錢納利的畫還被廣東的

圖 3-1　廷呱，《花卉》，紙本水粉彩，約 1855 年，23.1×32.3cm，庇寶地博物館藏。

　　來自西方靜物畫的影響，廣東外銷畫家將它應用在動植物的繪製
上，如花卉、水果、昆蟲等，廷呱這一幅紙本水粉彩《花卉》（約
完成於 1855 年）（圖 3-1），全幅沒有邊框與背景，各種花卉佈
滿整個畫面，畫法介於西方水彩畫及中國工筆花卉之間，敷色以
明暗結合渲染技法，層次分明，細部刻畫十分逼真，這應該是中
國畫家改良之後西方靜物畫。[26]

　　綜觀前述，作品的流通及技法的學習一直未中斷過，可惜涉
及西洋畫史與畫風變遷，我們所知甚少，所以呈顯出來的西洋畫

　　畫人大量地摹仿，以致錢納利的畫風流傳很廣，因而有「錢納利畫派」之稱。陳瀅，〈清代廣州
的外銷畫〉，《美術史論》，1992 年第 3 期，頁 35。另外，則有研究指出，錢納利雖然收了不少
弟子，但其中只有關喬昌（即淋呱）是中國人，而他的胞弟關聯昌（活躍於 1840 至 1870 年間），
在當時是以水彩（水粉）畫見稱於時。參考丁新豹，《晚清中國外銷畫》（香港：香港藝術館，
1982 年），頁 15。
26　參見江瀅河，《清代洋畫與廣州口岸》（北京：中華書局，2007 年 2 月），頁 234。

印象，仍停留在由寫實開其端，並連繫著光影、透視及色彩，無論人物或是風景畫，其形體逼真效果，呈現與自然物象幾無差池的真實感，相較於明清以來畫壇以氣韻為主流的寫意風格，形成非常鮮明的差異，而這樣西方美術的集體印象，會持續左右著我們對西畫觀看之道。

第二節　考察西方到畫論中國：
康有為與劉海粟的歐遊記錄

　　隨著中西文化交流日趨頻繁，也拓展了我們對西方美術的認識，進入二十世紀初年，更多中國知識分子是有意識的面向西方，他們超越了十九世紀末年走向世界時的獵奇心態，逐步脫離這種「隔海遠眺」或「異國想像」時，對西方美術的觀察將會更為全面與真實。其中，透過前往歐陸的跨國行旅，一方面觀察「他者」的不同時，亦會不自覺地連繫與「自身」文化的認同，廖炳惠曾提出旅行論述其中一個面向，即旅人在路途中常常是一種自我和他人再現的心理機制，並比較、參考及對照別人的文化社會而顯現出人我之差別。[27]因此透過歐遊的實際歷程並而形之於筆下，自然也產生了對中西美術的異同之論，其中康有為（1858-1927）於戊戌變法之後流亡海外，光緒三十年（1904年）再度出遊並前往歐洲各國，並計劃寫下其個人考察文字。[28]據康氏出版意大利

27 廖炳惠，〈旅行、記憶與認同〉，《當代》，175 期（2002 年 3 月），頁 89。

28 康有為的歐洲遊記各有不同版本，台灣早期由蔣貴麟收錄整理出版《康南海先生遊記彙編》（1979年），此書蒐集已出版、未定稿或已散佚的書稿，包括中研院康氏未刊稿微捲資料，總共輯錄加拿大、印度、意大利、法蘭西、德國、滿的加羅、突厥、塞耳維亞、布加利亞、希臘、巴西等國遊記。其中德國之行是康有為日後補述的，僅有意、法兩國是清末便已發行。另一版本是收錄於鍾叔河主編《走向世界叢書》第一輯《歐洲十一國游記》（二種）（1985 年），所輯《意大利游記》為光緒三十一年（1905 年）廣智書局初版，《法蘭西游記》則同為廣智書局，出版於光緒三十三年（1907 年），鍾叔河根據《意大利游記》〈總目錄〉所列，康氏原計劃是在意、法兩國之外，另有奧地利、匈牙利、瑞士、德意志、丹麥、瑞典、比利時、荷蘭、英吉利等十一個歐洲

及法國兩國的旅行記錄，多次提及他參觀歷史古跡及博物館的感
想，這次帶著放逐意味的旅行，康氏仍然沒有放棄向西方尋求經
驗的機會，形之筆墨亦多是經世致用之學，充份發揮他對中西政
治社會體制比較之外，亦未失去文人論畫習慣，對博物館、雕刻、
建築、繪畫，都曾為文議論一番。

面對西方的自覺意識在晚清的知識分子身上逐漸顯現，更多
是想藉由西方經驗來復興中國傳統，自西學源於中國、中體西用
到以西學之長補中國之弊，康有為便透露這樣意圖與期許，希冀
能於萬國之中，凡於政教、藝俗、文物等，都能博覽之、采別之，
並掇吸之。康氏在光緒三十年（1904 年）五月間到了意大利，遍
覽了羅馬、米蘭、佛羅佛斯、威尼斯等地，參觀當時城市風貌同
時，也遍訪歷史建築、古跡、博物館，欣賞意大利自文藝復興以
來豐富文化遺產之餘，卻也發現歐洲各國文明高下不一，真可謂
百聞不如一見，如「意人至貧多詐，而盜賊尤多」，顯示原抱持
著歐洲美好想像在遊歷之後有了失望之情。[29] 康有為對歐洲文明
也由初始崇敬謳歌至此萌生批評誹薄之意，當是受到此次歐遊經
歷的啟發，錢穆（1895-1990）便說到：「南海思想之激變，實亦
歐遊有以啟之也。」[30] 雖說只是抒發個人感懷的遊記之書，但是
康有為對歐洲文化史有其精心闡述及批評的地方，他寫到：「吾
國人今日之不自立，乃忘己而媚外也。故吾國人不可不讀中國
書，不可不游外國地。以互證而兩較之，當不至為人所恐嚇，

國家遊記的撰寫，但最後在光緒末年只出版了意、法兩國。近年，則又出版了《康有為瑞典遊記》
（香港：商務印書館，2007），此書因輾轉多年，復經康同璧、馬悅然之手，全書是否為康有為
之原作，仍有一些疑慮。

29 康有為，〈意大利游記〉，《歐洲十一國游記》（二種），收入鍾叔河主編，《走向世界叢書》，
第 1 輯，頁 70-71。

30 錢穆，〈讀康南海歐洲十一國遊記〉，《思想與時代》，41 期（1947 年 1 月），頁 26-27。

而自退處於野蠻也。」[31] 清季以來知識分子從排外到媚外，對正走在西遊路上的康有為來說，他不免要興起些感傷與慨歎。

然後接著在光緒三十一年（1905 年）的七月，由德國轉往法國途中，康氏憶起多年前自己所讀的《普法戰紀》一書，今日終於到了法國，但親眼所見之巴黎卻是：「宮室未見瑰詭，道路未見奇麗，河水未見清潔。比倫敦之湫隘，則略過之。」[32] 他參觀了羅浮宮所藏名畫和雕刻，直呼足可媲美意大利，亦見到來自中國陳洪綬等人作品；同時也看到從圓明園流落至海外的玉璽，不免記起維新變法一事，暢遊法京微睞喇宮（凡爾賽宮）見其宮殿壁畫，多繪歷代戰爭圖像，畫幅甚宏偉壯大，有如我國京都紫光閣之規模。[33] 法國在康有為心目中除了宏偉的博物館和高壯的巴黎鐵塔之外，實在無特別讓人驚艷與難忘的地方了。

康有為個人在書寫意大利與法國兩國遊記時，對藝術文化描寫甚多，其中對西方藝術的見解是否有新的突破呢？在羅馬遊教皇宮時觀看重心，全在拉飛爾（即拉斐爾）一人身上：

> 拉飛爾是意大利第一畫家在明中葉，當西千五百五年，至今四百年矣。油畫即其所創也。此宮有四室，皆拉飛爾畫。壁大數丈，一廊拱數十，亦皆拉飛爾畫。其高數丈，有畫君士但丁東帝與意大利戰圖。……有一室壁畫，拉飛爾寫未成而死，租邊瑪路續成之，皆至精妙著名者。拉飛爾于今一畫值數百萬。游意大利遍見之，凡數千百幅，生氣運出，神妙迫真，名不虛也。他名手為之，雖得其筆迹，無

31 康有為，〈意大利游記〉，《走向世界叢書》，第 1 輯，頁 115。
32 康有為，〈法蘭西游記〉，《歐洲十一國游記》（二種），《走向世界叢書》，第 1 輯，頁 203-204。
33 康有為，〈法蘭西游記〉，頁 238-239。

其生氣秀　。不知吾國之顧虎頭、吳道子何如耳？[34]

除此之外，他認為：「地球畫院，以羅馬為最多最精妙。羅馬之
藏拉飛爾之畫，以教皇此宮及博物院二處為最多最精妙。出意
大利外，則只巴黎有拉飛爾畫。奧、德、英則僅有絕無矣。自
游羅馬後，遍觀各國畫院，雖陳品萬億，丹青盈目，皆無足觀
矣。」[35] 可見康氏個人心所嚮往的西方大師非為拉斐爾莫屬，並
與顧愷之、吳道子並論，所謂中西大師其「神妙迫真」之筆，名
不虛傳。除此之外，在《康南海先生遊記彙編》書中再論：

> 拉生於西曆一千五百八年也，基多利膩拉飛爾，與明之文
> 徵明董其昌同時，皆為變畫大家。但基拉則變為油畫，加
> 以精深華妙，文董則變為意筆，以清微波遠勝，而宋元寫
> 真之畫反失，彼則求真，我求不真，以此相反，而我遂退
> 化。若以宋元名家之畫，比之歐人拉飛爾未出之前畫家，
> 則我中國之畫，有過之無不及也。[36]

康有為敘述畫史是從顧、吳的晉唐傳神之術，論到宋元寫真之法，
結果是將同世代的西方拉斐爾與明中晚期的文徵明、董其昌相比
擬，現今觀之這是康氏謬比之說，但他的見解卻影響甚廣，因為
晚清知識分子還處在一個清朝衰敗思維之中，恢後唐宋歷史風華
的國粹主義正方興未艾之際，康有為的想法也不出這樣的時代局
限。

34　康有為，〈意大利游記〉，頁 98。
35　康有為，〈意大利游記〉，頁 98。
36　康有為，《康南海先生遊記彙編》（台北：文史哲出版社，1979），頁 199-200。

康氏目中所見心中所想的西方藝術大師，都是拉飛爾（即拉斐爾）一人，吳甲豐〈士大夫眼中的西方繪畫〉，文中主要是連繫明末到清季之間西方寫實技法流傳對中國的影響，其中亦引介薛福成和康有為的歐遊記錄，他提出薛福成和康有為兩人新見地，乃是共同發現了西方文藝復興時期拉斐爾，從明末利瑪竇到清末康有為的三百多年間，中國才只見識到一個拉斐爾而已，但主導西方藝術多年的寫實主義早已由盛而衰，拉斐爾也早已失去其典範地位了。[37]康有為的西方美術視野仍舊停留在寫實之境，然而西方早已走進了印象、後期印象，乃至於野獸派、立體派的世代了，現代美術新潮流也由意大利轉往藝術之都的巴黎。二十世紀初年我們是選擇如何去觀看及論述西方美術，其中的關鍵因素之一仍在於自身畫學傳統的作用，面對歷史上政治改革潮流之下的美術改革意識，重新檢視畫學未來成了當務之急。而康有為以托古改制為前題，強調復古維新思想，當他面向西方時選擇了文藝復興時期的拉斐爾，一者意大利仍西方文化源頭，再者寫實的畫風中國也曾有之，現今只缺少一次文藝復興的動力，且見證羅馬保存文化古跡建築成果，便興起「故中國數千年美術精技，一出旋廢，後人或且不能再傳其法。」[38]憂慮，而正呼應了二十世紀初年國粹保存思潮。康有為對國族有深刻冀望，但自身被主流政治放逐的處境卻持續著，從《歐洲十一國游記》到撰寫《萬木草堂中國畫目》，由觀察西方到回歸中國，《萬木草堂中國畫目》（寫於丁巳年十月，1917 年 10 月），是他丁巳年復辟期間避居美森院時評畫及論畫之書，文中提出「中國近世之畫衰敗極矣」說法，強調近世畫論之謬，是以禪入畫的結果，摒形棄色，

37 吳甲豐，《對西方藝術的再認識》（北京：中國文聯出版公司，1998 年 5 月），頁 170。
38 康有為，〈意大利游記〉，頁 116。

簡率荒略到無以復加之地，觀今日歐美之畫有所感想，自謂：

> 今特矯正之，以形神為主，而不取寫意，以著色界畫為正，
> 而以墨筆精簡者為別派，士氣固可貴，而以院體為畫正法，
> 庶救五百年來偏謬之畫論，而中國之畫乃可醫而有進取
> 也。[39]

中國畫學要走中西互補道路，康有為從意大利文藝復興以來藝術進展，若以十五世紀為界，中國唐宋優於西方，尤其宋畫乃萬國之最，康有為甚且以「油畫」一名來解說宋代以擅長畫猿的易元吉《寒梅雀兔圖》一幅，是「油畫逼真，奕奕有神」；另以宋澥的《山水》）（立軸絹本）列入油畫作品，更大膽提出「油畫與歐畫全同，乃知油畫出自吾中國」，後由元時馬可波羅傳至歐西。[40] 宋澥所畫山水竟與西方油畫相似，這不出於清季知識分子以西學源於中學的思維限制，但另一方面也符合西學中用的現實。大抵康有為心目中畫者必須以形象逼真為要件，宋畫院體工筆重色畫風正符合他的標準。綜觀《萬木草堂中國畫目》全書，提及若要和歐美、日本相競勝，就須要回復唐宋寫實法則，並且朝中西融合之路前進。

多年之後，以康有為為師的徐悲鴻（1895-1953）（圖 3-2）踏上法國留學之路，1927 年回國之前，徐悲鴻也做了一次歐遊藝術行旅，是年三月他出發走訪瑞士、意大利和希臘，觀賞文藝復興大師達文西（Leonardo da Vinci, 1452-1519）、米開朗基羅（Michelangelo Buonarroti, 1475 -1564）、拉斐爾、波提切利（Sandro Botticelli, 1445-

39 康有為手稿，蔣貴麟釋文，《萬木草堂藏中國畫目》（台北：文史哲出版社，1977），頁 8-9。
40 康有為手稿，《萬木草堂藏中國畫目》，頁 24-26。

1510- ）、提香（Tiziano Vecelli，1488-1576）等人作品。[41]徐悲鴻所見猶然是寫實畫作，而他也堅持此一精神，不想落入印象等形式主義的窠臼之中，一直努力在寫實主義中探尋現代中國畫的新作為。[42]

此外，同樣受到康有為啟發的劉海粟也在三〇年代作了一次歐遊，早在 1921 年康有為贈予劉海粟書帖中，康有為猶念念不忘昔日歐遊之際所見識到的拉斐爾，此幅書七言古詩寫著：「畫師吾愛拉飛爾，創寫陰陽妙逼真。色外生香饒隱秀，意中飛動更如神。拉君

圖 3-2 〈徐悲鴻及所作康有為像〉：「徐君留法十餘年，專攻美術，作品歷次陳列於法國展覽會，藝術之深造，非一般取巧所能及，觀所作肖像，神情活現，可見一斑。」資料來源：《良友》畫報，第 40 期（1929 年 10 月）。

神采秀天倫，生依羅馬傍湖濱；江山秀色圖霸遠，妙畫方能產此人。」並接著題寫：「吾游羅馬，見拉飛爾畫數百，誠為冠世，意人尊之，以其棺與意之創業帝伊曼奴核棺并供奉邦堆翁石室中，敬之至矣。一畫師為世重如此，宜意人之美術畫學冠大地也。宋有畫院，并以畫試士，故宋畫冠古今。今觀各國畫，十四世紀前畫法板滯，拉飛爾未出以前，歐人皆神畫無韻味。

41 徐伯陽、金山合編，《徐悲鴻年譜》（台北：藝術家出版社，1991 年 6 月），頁 42。

42 徐悲鴻早在 1918 年便提出〈中國畫改良之方法〉，強調畫之目的在於「惟妙惟肖」，所畫之物必須全憑「實寫」，下筆絕不可違背真實景像。本文是徐悲鴻在北京大學畫法研究會的演講，並刊於《北京大學日刊》（1918 年 5 月 23-25 日），後又以〈中國畫改良論〉，重新發表於《繪學雜誌》第 1 期（1920 年 6 月），收入徐伯陽、金山合編，《徐悲鴻藝術文集》（上冊），頁 41。

圖3-3　康有為，《行書軸》，劉海粟美術館藏。

全地球畫莫若宋畫，所惜元、明后高談寫神棄形，攻宋院畫為匠筆，中國畫遂衰。今宜取歐畫寫形之精，以補吾國之短。劉君海粟開創美術學校，內合中西，他日必有英才，合中西成新體者其在斯乎？十年（一九二一）夏，游存叟康有為。」（圖3-3）劉海粟一直珍藏在身邊，現則收藏在上海劉海粟美術館。當上海天馬會成立之後，1922 年康有為也曾親歷第五屆繪畫展覽會，期許劉海粟等人所成立的天馬會：「中國畫學衰矣，此會開新傳舊，將發明新畫學，以展布中國文明。」[43]

所以同樣帶著一絲不安與爭議，1929 年至 1931 年間劉海粟開啟了歐陸文化漂流之行，初到巴黎的印象，到探訪博物館、美術館及大師身影的追尋等等，一個最早於上海創辦西方美術學校的畫家，終於親臨真正的西方，他該如何去看待與描摹眼前美術作品，他所見、所聞、所思，和二十多年前康有為會是怎樣不同的心靈衝擊與遭遇呢？

43　《申報》，1922 年 3 月 19 日，第 15 版。

康有為留下了《意大利游記》和《法蘭西游記》，而劉海粟個人懷感，曾陸續刊載於上海《申報・自由談》和決瀾社社刊《藝術旬刊》，但並沒有全部發表。劉海粟回國之後，在陸費逵和章衣萍幫忙下重新編輯，《歐游隨筆》一書在 1935 年中華書局第一次刊印出版，書中收錄劉海粟在 1929 年至 1931 年旅歐期間的札記、歐洲藝壇報導，以及回國之後所舉辦歐遊個人作品展覽會等文章。[44] 書中記錄以法國和意大利兩國為主，康有為與劉海粟歐遊及其敘事，對歐洲的想像在實際旅行的觀察當中，兩人心理的轉折及對本身文化認同的感受，都具體陳述在這些文字記錄當中。因此，劉海粟書寫《歐游隨筆》，通過親身歐洲之行，打開自己的視域之外，同時也藉由自身歷史機制，進行著不同文化之間的比較，同時也預告著中國必須走向現代世界時，反饋回來便是傳統文化的再發現。[45]

當劉海粟在蔡元培先生鼓勵與資助下，由大學院派其赴歐洲考察藝術，加上上海《申報》負責人史量才（1880-1934）約稿贊助，1929 年 2 月 25 日，劉海粟與夫人張韻士、兒子劉虎以及畫家張弦（1893-1936）一行四人展開歐洲旅程。此行是以專門考察歐洲美術為目的，而且劉海粟也預定其研究目標及主題，乃以西方近代美術源頭的文藝復興為出發點，稽其源流並接續十九世紀浪漫主義、寫實主義、印象派等。[46] 選擇西方作品來書寫西方美術史，劉海粟以文藝復興為起點，銜接到二十世紀為止，「文藝復興」觀念變成一種文化借用模式，從康有為、徐悲鴻到劉海粟都是由

44 本文所採用《歐游隨筆》的版本，是收錄於 1983 年湖南人民出版社的『現代中國人看世界』叢書，另有一版本是輯錄於『四海之內─從東方到西方』書系（東方出版社，2006）。

45 封珏，〈劉海粟《歐游隨筆》的文化發現──解釋學的視域〉，《學海》，2009 年 5 期，頁 201-202。

46 劉海粟，〈東歸後告國人書〉，《歐游隨筆》（長沙：湖南人民出版社，1983 年 11 月第 1 版），頁 170-173。

此切入西方美術源頭，但是同中有異，康有為獨尊拉斐爾，徐悲鴻則能屢述文藝復興時期的大師群，到了劉海粟是以溯源為主，主要目標已轉移到二十世紀初期西方的現代美術。

在巴黎看遍了西方近代美術，但其源泉畢竟還是來自意大利的文藝復興，因此劉海粟也在 1930 年 5 月動身，一個月內造訪羅馬、佛羅倫斯、威尼斯和米蘭各處美術館和歷史古蹟，無論建築、雕刻或繪畫，此行他對意大利藝術更堅實了一個「美而大」信念，並對威尼斯水都碧波天光的印記，留下《威尼斯之夜》，燃紅的夜空，映照著波濤與遊船。而對文藝復興時期的大師們，康有為專寵拉斐爾一人，劉海粟則更愛米開朗基羅（Michelangelo，1475-1564），雖說拉斐爾畫作秀逸生媚，在被他的優異技巧吸引同時，劉海粟卻說到：

> 但另有一種不可思議的壓抑襲來，就是很急切地要看米開朗基羅的大壁畫。一種墊切的虔摯，如同飢者望食、渴者望飲、修道者的望神，卻在切望中覺得無限高遠而熟識。[47]

當他在西斯廷教堂見到《最後的審判》壁畫時，禁不住感慨沒有一種適當確切言語，可以將它的偉大力量加以透徹說明。由此可知，在他心中米開朗基羅與拉斐爾兩人在藝術上的價值，已分出軒輊。

劉海粟透過西遊感懷，一方面慨歎故國昔日風華之不再，另一方面則對祖國藝術未能適度展示於西方人面前，忍不住發出心中不平之鳴，尤其是見到日本藝文界在歐洲逐漸展露頭角，而劉

47 劉海粟，〈巡禮意大利〉，《歐游隨筆》，頁 151-152。

海粟這份心情早在 1919 年初次造訪日本時就已顯露，現今再次親臨歐陸目睹日本美術界的發展，他在給蔣夢麟信函中寫到：

> 然近年來歐人大呼日本新興美術，一般淺見者流，每談東方藝術，且知有日本而不知有中國。日人且挾其數筆枯淡無韻之墨線，稱雄歐洲藝壇。歐人好奇，觀其畫面細弱之線條，每相驚告曰，此具東方人單純怡靜之趣者，非歐人所能為也！其實此數筆優柔之墨線，在吾國畫壇任何人皆能為之，何奇之有？[48]

如同日本學者戶田禎佑也寫到一段耐人尋味的話：「自稱日本通的歐美人士中，大有人尚以為禪或水墨畫是日本的傳統國粹。他們無意識地忘卻其來自中國，或者故意無視中國的存在。史實終究不能推說因為個人的偏愛即可一笑置之的。」[49]日本在二十世紀初的企圖及作為之一，是將傳統水墨畫轉化成一個文化符號，表徵著東方藝術，進而建構起西方對東方文化的想像藍圖。

　　近代歐洲對東方文化的初步認識，日本扮演一個關鍵性角色，即歐人是透過日本這個窗口看見東方，這歸究於中國不擅於文化宣傳工作，文化展示與國族勢力並行，劉海粟觀看巴黎 Musse De JeuxDepomme 展出的日本美術展覽會，說到：「羅列者皆日本畫，裝飾輝煌喬麗，而內容乾枯，設色取材，均自我出，居然以之橫行宇內，自尊高於大地者也。」[50]劉海粟表達自己不以為然的態度，但心裏卻也不免有些愴然若失，中國何以走至今

48 劉海粟，〈為辦理中法交換展覽致蔣夢麟函〉，《歐游隨筆》，頁 10。
49 戶田禎佑，〈中日的水墨畫〉，《日本美術之觀察——與中國之比較》（台南：林秀薇，2000 年），頁 6。
50 劉海粟，〈香榭麗〉，《歐游隨筆》，頁 19。

日處境，這是必須反躬自省的地方，但也由此而透徹瞭解「展覽」
作為文化表徵之一：「今日本年撥國庫三百萬，立國際藝術協會，
交換展覽及購買名作之用。美國近亦大倡藝術，近代名作忱不
脛而走新大陸，塞尚之傑品，已為華盛頓之至寶。」[51]他特別為
「留法中華藝術協會」將在巴黎展出一事，致函教育部希望得到
贊助與補助，因巴黎為世界藝壇重鎮，各國無不想盡辦法在巴黎
舉辦展覽，以期讓本國藝術透過巴黎這個世界藝術之窗，讓西方
看見中國，因文化力量亦足以顯示國家與民族實力，各國無不設
法突圍。因此：

> 今年春季各均在此舉行美術展覽會，而尤使人注目者為日
> 本之兩展覽會，一是留法美術家協會名義行之，一以日本
> 政府名義行之；宣傳之法，不一而足，自詡為代表東方美
> 術之榮光。[52]

近代中西文化交流之際，如何轉換政治權力於文化之上，日本實
深得其間要素，由日本而亞洲進而世界，建立起把整個東亞納入
日本所謂「東洋」範疇，並進一步展示了東洋文化與西洋文化兩
者的差異。

　　如果說康有為歐遊之後以文字再論中國畫史，那劉海粟則雙
管齊下，除了《歐游隨筆》之外；另一方面，又編輯出版歐洲名
畫圖冊，用以圖說西方美術的歷史。劉海粟所輯撰《西洋畫苑》
中華書局於 1932 年出版上下兩冊，書中共計收錄西洋畫作 260 餘
幅作品及 9 篇評介文章，主要輯錄歐洲自文藝復興至印象派之後

51 劉海粟，〈巴黎舉行中國美術展覽會之先聲〉，《歐游隨筆》，頁 28。
52 劉海粟，〈巴黎舉行中國美術展覽會之先聲〉，《歐游隨筆》，頁 29。

作品；1936 年再接續出版五冊的《歐洲名畫大觀》，內容和《西洋畫苑》相同。此外，也曾出版西方畫家個人畫冊，如《世界名畫集》中出了包括馬蒂斯、馬奈（Édouard Manet, 1832-1883）和梵高等人，欲提供藝術家及一般藝術愛好者的研究和鑑賞之用。

第三節　他山之石：從日本到歐洲的西方美術巡禮

近代中國美術發展的一大轉變，便是畫家們開始他們走出國境的探索之路，實際地去考察觀看或是親身經驗地學習西方美術，早在清朝末年廣東畫人李鐵夫（1869-1952），他在光緒十三年（1887 年）走出國門，後來並輾轉到英國阿靈頓美術學校就讀。接著有江蘇籍李毅士（1886-1942），他在光緒二十九年（1903 年）東赴鄰近日本，隔年再轉往英國求學。而李叔同（1880-1942），也在光緒三十一年（1905 年）東渡日本，進入東京上野美術學校就讀。另外，來自廣東的馮百鋼（1884-1984），則於光緒三十二年（1906 年）進入墨西哥皇家美術學院學習。顯見在晚清時期已有畫人先後前往歐美或是日本等地專習美術，但這些出國學習美術的人畢竟是少數，且是個人自主性選擇，其影響層面有其限度。因此中國與西方美術在十九世紀相遇之時，除了自己像想和理解的西方之外，在經歷二十世紀初年五四運動洗禮之後，顯現在二〇年代，則激勵了更多畫家再度踏上日本及歐洲國境，他們的目標十分明確，便是以考察及觀摩西方美術為宗旨，投射的眼光自然放在近代西方美術各種風格上，初期或許還帶有考察或是旁觀者角度，但逐漸地便走向致力於學習與仿效的道路。

雖然在清末海上畫派中有些畫家，例如任伯年、吳友如、虛谷、吳慶雲等人，或多或少的都受到西畫一些影響，但對這些畫家來說，西畫並不是最重要，充其量只是注意到將西畫的技藝與

中國傳統畫法融和起來，形成風格不同的一種新國畫，而這也成為晚清上海畫壇的特色之一。[53] 直到民國初年的上海，研習西洋繪畫的人仍然有限，陳抱一回憶起上海西畫發展時，便說到：

> 在我的回憶中，西畫運動的前夕是平靜的，雖已是逝去的夢，但還是印象猶新。當時畫西畫的人畢竟是少數，知道名字的有張聿光、徐永青、周湘等人。後來才知道。當時的西畫家還有李叔同。那時展覽會都沒有，更何況看到他們的作品是極不容易的。[54]

雖然真正的西畫家不多見，但上海還是中國西畫風潮主要領航者，因為當時北京帝都仍堅守著傳統畫學的正統畫風，它曾是民初五四新文化運動的策源地，但在徐悲鴻眼中卻是美術界最為封建的地方，對於二十世紀初期新美術的開展建樹甚少。[55]

至於，西畫在上海快速傳播契機，關鍵之一便在於現代美術教育機構的興起，從 1913 年「上海圖畫美術院」正式成立，它並且在當時《申報》上刊登招生廣告，謂該院：「專授各種西法圖畫及西法攝影、照相、銅版等美術，並附屬英文課……。」[56] 院長由烏始光（1885- ？）擔任，創辦人除張聿光（1885-1968）之外，

53 丁義元，〈任伯年藝術論〉，收入《任伯年——年譜、論文、珍存、作品》（上海：上海書畫出版社，1989 年 6 月第 1 版），頁 141。例如清季活躍於上海的「海上四任」之一的任伯年（1840-1896），與西畫最早的接觸便是在天主教家匯土山灣辦的畫館，他曾經與該館主任劉德齋（1843-1912）學習過西畫，因劉德齋具備素描基礎，因此對任伯年寫生素養有一定的影響，每當任伯年外出時，必備一手折，見有可取之景物，即以鉛筆鈎錄，這種鉛筆速寫的方法與習慣，應與劉德齋的交往不無關係。參閱沈之瑜，〈關於任伯年的新史料〉，龔產興編著，《任伯年研究》（天津：天津人民美術出版社，1982 年 4 月），頁 16。

54 菊地三郎，〈陳抱一和中國的西畫〉，收入陳瑞林編，《現代美術家陳抱一》，頁 175。

55 徐悲鴻，〈四十年來北京繪畫略述〉，收入徐伯陽、金山合編，《徐悲鴻藝術文集》（下冊），頁 569。

56 《申報》，1913 年 1 月 28 日，第 12 版。

還有當時年僅十七歲的劉海粟。對於有志於學習西畫的人，現代美術學校的建立，總算是有了學習管道及場所，但學校美術教育建立初期，設備及教學是相當克難及簡陋的，此外學生來源，並非想像中樂觀，據劉海粟個人回憶，上海圖畫美術院在創辦初期，「每年來學者至多十五、六人，少共三、四人，可謂冷清之極。」[57]但這個學校卻成為推動現代中國西畫教育的起點之一，是無庸置疑的，曾在該院任教有張聿光、徐永青、劉海粟、陳抱一、丁悚、汪亞塵和楊惺惺等。[58] 至於學生方面，如朱屺瞻、王濟遠、徐悲鴻等，都曾在上海圖畫美術院第二屆西洋畫科選科班學習過，後來也都成為中國近代繪畫史上重要人物。

　　民國初年藉由創辦學校、籌組社團、翻譯著作、印刷圖錄等作為，對西畫進展雖然有所助益，但對西畫的理解仍然有其限度，因此走出國境來直接面對西方美術，便是不得不走的道路。而上海一地如雨後春筍般冒出頭來的西畫美術社團，在二〇年代有天馬會、藝苑繪畫研究所、東方藝術研究會、白鵝畫會到晨光美術會等，都實際致力於西畫教學與美術展覽的推動，加上報紙與雜誌的傳播力量，於培養人才的同時也激勵著藝術家本身的創作，在明白東西美術精髓之餘，自知絕不能劃地自限，但在走向世界之際，畫家們該如何選擇呢？因為這將攸關著未來中國對西方美術畫風的選擇，根據民初《申報》藝文消息，發現當時上海西畫團體的考察目標，以法國和日本兩國居多，如天馬會在 1921 年 3 月間江小鶼（即江新，1894-1939）、陳曉江（1893-1925）兩人 [59] 再

57　劉海粟，〈上海美專十年回顧〉（原刊載於民國 11 年 7 月 20 日，《中日美術》第 1 卷第 3 號），收入朱金樓、袁志煌編，《劉海粟藝術文選》，頁 36。

58　袁志煌、陳祖恩編，《劉海粟年譜》，頁 7。

59　江小鶼和陳曉江都有日本和法國的留學經歷，也都出自上海美專，並共同參與天馬會的創設，1920 年還在天馬會的常年大會上，江小鶼被選為幹事，而陳曉江為會計，見〈天馬會常年大會記〉，《申報》，1920 年 8 月 3 日，第 11 版。甚至在陳曉江早逝之後，江小鶼娶了陳氏之妻，

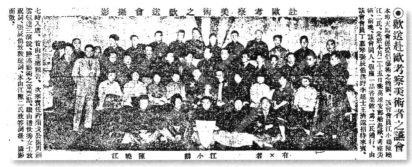

圖 3-4 〈歡送赴歐考察美術者之讌會〉資料來源:《申報》,1921 年 3 月 22 日,第 11 版。

度遠赴法國。[60](圖 3-4)並陸續回傳他們所觀察的巴黎藝術界活動,包括他們參觀典藏古代美術品的羅浮宮,以及大畫院(Grand Polais, 大皇宮),這個為迎接世界博覽會所建造的展覽會場,寫到大畫院:

> 他並不是永久陳列一樣的東西,他是由國家造了專門為開展覽會用的,現在就有兩個展覽會在裡面,一個就是散龍(Le Salon,沙龍),再有一個是國家美術展覽會(Sociele Nationale des Beanxarts),這兩個會裡,都是陳列最近各作家之出品,散龍是很正派的,國家會就有些古怪了,但是十分新奇的作品,這兩個會裡,是不能陳列的。[61]

說到藝術家先在沙龍找到展出機會,然後可以到小畫院(Petit

據惲茹辛所載:「妻徐之音,為上海美專出身,且為丁慕琴之得意門生,亦為上海宴摩氏女校皇后,原屬畫家陳曉江室人,陳以肺病逝時,親介徐委身事江,結褵後,一對璧人,恩愛逾恆。」見惲茹辛編著,《民國書畫家彙編》(台北:台灣商務印書館,1991 年 10 月第 2 次印刷),頁 51。

60 《申報》,1921 年 3 月 14 日,第 10 版。

61 〈天馬會員報告法國美術消息〉,《申報》,1921 年 7 月 8 日,第 15 版。

Polais），再到羅克省白而（Mussee du Luxembourg, 盧森堡博物館）
及各省博物館，最終的榮耀是可以進入羅浮宮被典藏及展示著。

　　江、陳兩人持續在法國學習觀看，隔年江小鶼寫信回國，述
及巴黎春季沙龍展覽會，提及法國政府極力希望中國畫家能夠與
會，因為「中國是東方美術的代表，可算是世界上最古最完全
的美術」[62]當時的日本便十分積極地參與法國各式的展覽活動，
企圖取得「東方美術」的代表者。日本對於文化的輸出十分重視，
尤其是美術作品的參與展出不餘於力，二〇年代西方開始追探東
方藝術源流，除了大量收購典藏東方文物外，同時也想透過展覽
會，促進東西美術實質交流，而日本便走在中國前面，正如神林
恆道研究指出，幕末至明治初期，當時日本人眼中只不過是生活
慰藉的「浮世繪」，居然成為西歐所未曾出現的「藝術」，以此
為契機，產生日本主義的熱潮，應該不必贅言吧！[63]但在回歸東
方藝術根源之路，日本卻有了新的體會與反省，意即一味面向西
方的同時，卻發現西方正在關注著東方，所以日本便主動地重塑
「東洋美術」意涵，但日本在東洋美術的口號中，其實是蘊藏一
個「共有一個亞洲」概念，因此展覽會不僅存在美術的意義，它
同時也是展示文化的一個場域。

　　只是從歐洲的法國發現西方美術現狀之際，「日本影響」
還是一直存在，考察日本美術與西歐之行同時進行著，一樣成立
於上海的西畫社團晨光美術會，也在 1921 年由張聿光及朱應鵬
（1895- ？）兩人為代表前往日本，因為日本是中國走向世界美術

62　〈天馬會第五屆展覽會〉，《申報》，1922 年 2 月 20 日，第 15 版。

63　神林恆道（日）、龔詩文譯，《東亞美學前史——重尋日本近代審美意識》（台北：典藏藝術家庭，
　　2007 年 12 月），頁 27。另見於吉見俊哉的研究，指出 19 世紀末萬國博覽會時已流行著日本展示
　　和歐美日本主義（Japanism 或 Japonism），文中說明日本主義在日本學界通常被譯為「日本趣味」，
　　意指興起於 19 世紀歐美社會好奇、著迷的日本風格藝術及生活事物的風潮，其脈絡大致與東方
　　主義（Orientalism 或譯為東洋趣味）近似。吉見俊哉，《博覽會的政治學——視線之現代》（台北：
　　群學出版有限公司，2010 年 5 月），頁 16-18。

的起點，這個觀點普遍存在於當時西畫家的想法裏，認為透過日本更能清晰地分辨東方與西方美術差異，因此西方美術在近代中國傳播和轉譯歷程中，日本經驗成為二十世紀初年我們理解西方的重要管道之一，於晨光美術會諸君身上已然意識到：

> 日本在此近三十年中，美術之進步，出人意料，即以社會商店而論，其窗架之裝飾，竟能合符各派美術，於此可見日本社會能具一種美術常識，無怪彼邦人士，願以一生光陰，犧牲於美術，遠出重洋，收藏各國古畫，而有如此進步也，此次赴日，若得瞻仰其所收藏之英法德古畫，當獲益不淺云。[64]

當時出席張、朱兩人的歡送會上，有唐吉生、宋志欽、汪英賓、謝之光、方思藻、方濤、楊光駿、張光宇、胡旭光、吳待、胡伯翔、張眉孫、趙國良、俞蓉江、錢瘦鐵、梁鼎銘、朱品谷、吳夢飛等數十人與會，殷盼期許二人能以「美術為美術的觀察」。日本行程在一個多月的時間內，張、朱二人參觀帝展與二科會美展，同時也參訪公私立美術學校和各種研究美術組織，日本美術教育與社團組織的發展。[65] 尤其是官方美展的推動，以及民間美術社團的活力，都成為當時中國藝術家們學習觀摹對象。[66]

其中之一便是創辦西畫美術學校的劉海粟，辦學之初所憑藉著乃是所謂少年之勇，事實上他對西畫認識十分有限，直到 1919

64 〈晨光美術會歡送會紀：歡送張朱二君赴日考察美術〉，《申報》，1921 年 9 月 15 日，第 14 版。
65 〈美術家赴日考察回國期〉，《申報》，1921 年 10 月 23 日，第 14 版。
66 關於近代中國美術家赴日留學及考察者，見劉曉路，〈各奔東西——紀念近代留學東洋和西洋的中國美術先驅們〉，《世界美術中的中國與日本美術》（南寧：廣西美術出版社，2001 年 12 月第 1 版），頁 231-235。以及陸偉榮，《中国の近代美術と日本——20 世紀日中関係の一断面》（岡山市：大學教育出版，2007 年 10 月），頁 199-206。

年 4 月間劉海粟初次與赴歐考察美術，途經上海的日本畫家石井柏亭（1882-1958）見面，當時他還即興創作《劉海粟與他的學生》（圖 3-5）速寫，見到上海美專學生們素描基礎雖不夠紮實，但對學習西洋畫是充滿熱情。[67]石井柏亭說到自己的感受：「大戰後世界各民族最大的一種覺

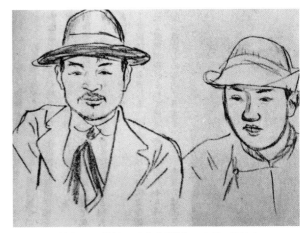

圖 3-5　石井柏亭，《劉海粟與他的學生》，素描。資料來源：東家友子，〈劉海粟と石井柏亭──『日本新美術的新印象』と「滬上日誌」をめぐって〉，瀧本弘之編，《民国期美術へのまなざし──辛亥革命百年の眺望》（東京都：勉誠出版株式會社，2011 年 10 月）。

悟，就是懂得極力從事發揚藝術。」[68]這番話讓劉海粟「悠然神往」，不但促使他的日本之行，同時也決定以日本做為考察世界美術的出發點，回國後更將此行觀感寫成《日本新美術的新印象》（1921）一書出版。[69]並且和汪亞塵在上海美術專門學校《美術》刊物上合撰〈日本之帝展〉一文。[70]而劉海粟初次日本行旅，觀看帝展、二科會等各大美術展覽會，並參訪東京美術學校、太平

67　陳祖恩，《尋訪東洋人──近代上海的日本居留民（1868-1945）》（上海：上海社會科學院出版社，2007 年 1 月），頁 251-252。

68　劉海粟，〈日本新美術的新印象〉，《劉海粟藝術文選》，頁 206。1919 年 4 月間，石井柏亭由歐返日，途經上海時曾造訪上海圖畫美術學校，與劉海粟有所往來，劉並以江蘇省教育會美術研究會副會長的身份，邀請石井柏亭以「吾人為什麼要學畫」為題發表演說。參閱袁志煌、陳祖恩編著，《劉海粟年譜》，頁 21-22。

69　全書分為《日本美術展覽會的鳥瞰》和《日本的藝術教育》兩部分，為劉海粟對日本美術考察的報告書，商務印書館於 1921 年出版。

70　劉海粟、汪亞塵，〈日本之帝展〉，王震、榮君立編，《汪亞塵藝術文選》（上海：上海書畫出版社，1990 年 9 月），頁 347-348。

洋畫會研究所、川端畫學校等美術學校，會晤日本畫家和教育界
人士，如藤島武二、石井柏亭、本野精吾、石川寅治等人。[71] 當
時日本西畫家們在官辦展覽會裏競逐藝事，西畫在日本有了長足
的進步，形成西洋畫與東洋畫分庭抗禮之勢。

而當時的江蘇省教育會和劉海粟為首的上海藝文圈關係緊
密，美術界透過各種媒體宣傳及教育，努力倡導文化藝術的重要
性，同時也要求政府支持與贊助。1926 年江蘇省教育會便選派考
察日本藝術專員，有王濟遠、滕固、楊清馨、張邕、薛珍等人，
還請駐日公使協助日本之行，此乃殷鑑於「日本明治維新，容納
西方文化，得至今日，即歐洲各國，亦靡不截長補短，相互因緣，
以造成今代之偉觀。」[72] 且西歐各國藝術品也都遠渡重洋來到日
本展出，日本與西方各國藝術交流頻繁，集思廣益的效應下，大
力促進日本美術界發展，同時日本學習西方展覽會形式，各式各
樣的藝文展覽十分活躍，實可為借鏡之處。

從一九二〇年到三〇年開啟世界美術巡禮，藉由上海美術
團體考察行程，畫家們親眼見識到日本與歐洲美術，當時他們到
底發現或引介什麼新觀念和新作法呢？其一是聚焦於日本「展覽
會」和法國「沙龍」，無疑的是二〇年代上海新興藝文交流模式，
由天馬會在 1919 年個展引發社會討論開始，向社會大眾所開放的
新型態繪畫展示方式，不同以往以文人階層為對象的書畫雅集，
它的社會效應和觀眾反應，都帶著模擬西方的影子，尤其是對法
國沙龍和日本帝展美好想像。[73] 因此，關於展覽會消息大量被報

71 袁志煌、陳祖恩編，《劉海粟年譜》，頁 25-26。
72 〈中日藝術國際交換之先聲〉，《申報》，1926 年 3 月 1 日，第 11 版。
73 劉海粟寫到關於天馬會成立的經過時，說到：「天馬會之產生，乃肇端於 1919 年 8 月。其時余
以個人作品百餘幅，在寰球中國學生會舉行展覽，同時並邀江新、丁悚、王濟遠諸君出品；展出
五日，觀眾盈萬。江君有鑒於此，建議予同志，創立常年展覽會，每年春秋兩季徵國中新的繪畫
陳列之，以供眾覽，其制蓋仿法之沙龍、日之帝展也。」劉海粟，〈天馬會究竟什麼〉（原刊於

導和傳播，《申報》在 1926 年 5 月間，便陸續刊出有越石〈日本大阪最近之展覽會〉（5 月 16 日）和〈日本最近之繪畫展覽會〉（5 月 27 日）、唐華〈參觀三條會畫展後記〉（5 月 27 日）、吻仌〈觀三條會畫展〉（5 月 28 日）和〈東瀛之三大美術團體〉（5 月 16 日），以及翁元春〈參觀東京各美術展覽會記略〉（《申報・藝術界》5 月 23 日）等多篇文章，從東京到大阪舉行各類展覽會都在報導之列，文章多聚焦於觀察西洋畫展，但唐華卻留意起展示日本畫革新作風的「三條會」：

> 假若你是以改造中國藝術的使命自負的，那末「三條會畫展」實在有一看的必要，三條會同人的旨趣，便是想以他們所有的西洋畫的素養，拿來應用在久被傳統的技巧所束縛的日本畫上，令其一改舊時面目，但日本舊畫，實際上就是中國的舊畫，那末這種工作，我們似乎也當去分擔一些工程，現在他們已經作了我們的前鋒，他們的成敗，姑且不必管他，但他們這種革命的精神和其所取的途徑，卻都值得我們的仿效和參考。[74]

在墨色渲染中表現日本畫（即受中國畫影響），雖然在水墨畫技法中已鑲入西畫，卻仍保有詩意畫內涵，唐華看見日本畫與西洋畫融和，已有了初步成果。三條會的成員決意在西風興盛與迷思中，努力去開拓日本畫的未來：

> 他們將洋畫教養上所得到的大道，拿日本畫的精神，來創

1923 年 8 月 4 日出版的《藝術》周刊，第 13 期），現收錄於《劉海粟藝術文選》，頁 66。

74 唐華，〈參觀三條會畫展後記〉，《申報》，1926 年 5 月 27 日，增刊第 5-6 版。

造一種新生藝術，同時把從來技巧上的束縛與因襲先人外
殼的舊法，完全解放，高揭一盞明晃的燈，以引導日本畫
壇上迷路的作家。[75]

日本畫家的嘗試和努力，已為引介西畫找到一條可資借用道路，
而這不正也是中國當時極力想找尋的畫學出路嗎？

受惠於長久以來東亞水墨文化圈影響，隔鄰日本是近代中
國畫家最容易親近的地方，日本傳統繪畫同樣遭遇西方美術的挑
戰，東方水墨畫的價值及美學意味，雖然二十世紀初年在西方受
到關注與喜愛，然而它在中國和日本似乎面臨著存續困境，不變
是西方美術是外部刺激，促使中國與日本等水墨畫影響所及區
域，開始接受西方美術以他者身分現身的同時，亦思考著自我傳
統的存亡興廢，保存國粹觀點和論戰在中國與日本都曾經出現。
不同的是日本興起保存東方繪畫聲浪，其真正原因卻是日本為確
保其對東方文化領導地位的焦慮，見於 1915 年《日本美術》一書
中寫到：

在歷史上我們國家的藝術就在許多方面依賴中國。日本和
中國對東洋藝術負有共同責任。現在，中國藝術品逐漸流
入歐洲和美洲之手，我們能袖手旁觀嗎？中國藝術研究在
歐洲和美洲繁榮起來，這沒有什麼，但是，應該最關心中
國藝術的我們能甘心落在西方後面嗎？[76]

75 吻火，〈觀三條會畫展〉，《申報》，1926 年 5 月 28 日，增刊第 6 版。

76 轉引自阮圓圓著，陳永國譯，〈東洋、民族主義和大正民主──內藤湖南的《中國繪畫史》〉，
收入王璜生主編，《無牆的美術館》（桂林：廣西師範大學出版社，2004 年 1 月第 1 版），頁
132。

日本回歸「東方美術」，甚至喊出所謂「東洋繪畫」，其實是日本近代政治帝國主義思潮的一部分，以文化作為其帝國行動之一，「東洋」一詞作為抽象地緣政治術語，其實是帶著強烈日本民族主義的利益與稱霸亞洲的野心。[77] 由此觀之，日本是為其文化擴張腳步而焦慮著，反之中國則是為著文化存亡而憂慮的。

小結

　　書寫西方美術風景的重要原由，不諱言是透過外部文化挑戰，激發自我保護機制，早年在晚清外交官員留下他們考察兼遊記的文字紀錄，其中亦涉及他們對西方美術的見解，大體不出於明末以來的視覺感受，即以肖像畫逼真效果為奇。到了薛福成和康有為才初次引介了文藝復興大師拉斐爾，雖是從浮於表面的觀察走向西方藝術發展的認識，但仍然是以寫實為核心，去選擇他們心目中的西方美術。接著在康有為歐遊文本結合他的中國畫論之作，更堅定他對寫實畫風的支持；另一方面，歐洲之行也部分改變康有為對西方全然美好的觀感。歐遊之後，他一方面援引西人之長，同時也想發揚中國傳統，早在清末光緒三十一年（1905年）鄧實（1877-1951）便在《國粹學報》，發表一篇〈古學復興論〉謂：「安見歐洲古學復興於十五世紀，而亞洲古學不復興於二十世紀也。」[78] 二十世紀初年中國美術裏「文藝復興」概念，是為保存國粹思潮中的一環，康有為藉西方考察來闡揚唐宋寫實傳統，而與鄧實編輯《美術叢書》的黃賓虹，則提出另一種觀看

77 阮圓著，陳永國譯，〈東洋、民族主義和大正民主——內藤湖南的《中國繪畫史》〉，王璜生主編，《無墻的美術館》，頁 121-122。

78 轉引自孔令偉，《風尚與思潮——清末民初中國美術史的流行觀念》（杭州：中國美術學院出版社，2008 年 3 月），頁 124。

之道，説到：「畫宗北宋，渾厚華滋，不蹈浮薄之習，……及至道咸，文藝復興，已逾前人。」又謂「前清道、咸，金石學興，繪畫稱為復興。」[79] 黃賓虹對於清咸、同以後的中國畫壇評價極高，甚至將它譽為中國的「文藝復興」，由此可以看見對西方或是中國美術的評價，康有為和黃賓虹是各有所思，各有所見的。

雖然傳統文化仍舊是他們思想主體，康有為等人將美術視為整體文化的一部分，到了劉海粟則漸漸回歸美術本質，他的西方美術是自學而來，沒有經歷學院訓練，但其視野的展開實得之於幾次日本及歐洲之行，同時期傅雷、倪貽德、陳抱一、滕固、李朴園、王濟遠等人，也曾致力於開拓國人對西方瞭解，他們寫作方式都是以翻譯、編輯或評介為主，深受日本與歐洲影響，國際化程度也超乎我們想像，甚至留日、留歐學生的增加，對西方美術的知識及學習早已超越前代，他們在歐日廣泛接觸各種不同藝術流派，但引介及學習目標各有不同想法，如 1923 年林風眠（1900-1991）在法、德國受到表現主義、抽象主義等新繪畫流派很大激勵，而徐悲鴻選擇的則是學院派寫實主義，至於上海決瀾社一群則各自試驗著西方現代美術的各種風格，從印象到立體派都有，二十世紀初年中國西畫界的景觀，可謂是百家爭鳴，同時也是眾聲諠譁的。

至於，劉海粟亦從印象過渡到後期印象，但也受到野獸派啟發，康有為的寫實技法到徐悲鴻的寫實主義，雖有相續但內涵已不相同，劉海粟則贊同畫家須具備紮寫實的基礎功夫，以寫實為根基作為跨入印象派之後的西方現代美術，這是他看到日本帝展西畫部出品的心得，相較於徐悲鴻以沈溺在一堆形式主義掛帥的

79 趙志鈞編著，《畫家黃賓虹年譜》（北京：人民美術出版社，1992），頁 8-9。

西方現代主義，用「庸、俗、浮、劣」來形容印象派大師們。[80]
劉海粟個人仍然堅持在印象派以來西方現代美術試驗，然而他
雖不反對寫實主義，歐遊時亦肯定寫實派大師庫爾貝（Gustave
Courbet, 1819-1877）的成就，雖見識也體會到庫爾貝寫實中的社會
主義精神，但對法國及歐洲整體社會文化脈動，還是無法全部地
掌握。歐洲三年時間，對於二十世紀初期科學技術發展或許有些
反思，但面對當代攝影藝術的挑戰，這新技術的出現必然伴隨著
新視覺思考的產生，劉海粟就無法完全觀照到。猶如他在 1929 年
見到法國浪漫主義大師德拉克洛瓦（Eugene Delacroix, 1798-1863）
《但丁之舟》（The Barque of Dante，又譯《但丁和維吉爾》），充
滿動感的圖像表現，鮮明的色彩和富於張力的人體，這種戲劇性
強烈的視覺感受，一反古典主義和學院派審美觀，但德拉克洛瓦
同樣地發現攝影對當時畫家的衝擊，如果比較誰最接近真實是有
意義的嗎？德拉克洛瓦認為銀版照相（即指攝影照相）不可能幫
助我們深入描繪對象的祕密，因為盡管個別的細部非常的真實，
但它只不過是複寫了真實而已。[81]而畫家和作品存在價值，不是
複製就可取代的，因為他必須是具備激情與感動力量。

　　因此不同文化深味，是要久浸其間才知其味道濃淡，十九世
紀以來中國知識分子遠西之行，選擇以遊記文本來敍說他們所觀
看的歐洲藝術，書寫者不是專習美術的留學生，而是保有局外人
身分的遊歷者，不論他們是客觀論述抑或浮於表面的考察，康、
劉等人卻以本身的學養及經歷，寫下他們對西方美術的個人懷
想，中西美術交流由被動到主動，從論述東方的角度到敍述西方
的展開，將加深二十世紀初中國對「西方美術」風景的描繪。

80　徐悲鴻，〈惑〉，《美展》，第 5 期（1929 年 4 月 22 日），頁 1。
81　殷双喜，〈天開圖畫——關於寫生與寫意的思考〉，《油畫藝術》，2016 年第 1 期，頁 5。

第四章
印象西方
劉海粟與王濟遠的風景心境

　　經由隔海遠眺到親臨體驗西方，除了書寫、引介、複製等各種傳播和學習西方美術風格和技法之外，也可以透過畫家個人旅遊經歷，在他們所完成的人物、靜物到風景畫裏，窺探出我們對西方美術風景與人文的想像。此處選擇以劉海粟歐遊作品展與王濟遠個人展覽會之畫為主題，分析他們對現代中國西畫發展的影響，因兩人活躍於美術學校、社團與展覽會裏，博得社會聲譽的同時也招致些許令人非議的地方，曾陷於美術界學閥之說。[1]與女性裸體模特兒爭端，以及上海美專學潮等等事件之中，或因長袖善舞，或者過於自我標榜所導致的風波；其中之一便是劉海粟與徐悲鴻兩人間所引發的歷史論戰，導火線是 1932 年劉海粟在上海舉辦歐游作品展覽會時，曾今可發表於《新時代》月刊文章，讚譽劉海粟作品時，提及國內名畫家徐悲鴻、林風眠等都是他的學生，結果引起了劉、徐兩人之間一系列言辭交鋒。[2]

1　柳亞子（1887-1958）卻對劉海粟的學閥之說有另一層的看法，他寫到：「一九二七年，我在日本東京市外井之頭公園中，第一次遇到了他（指劉海粟），卻大家都在過著亡命生涯。這時候的當局者，大概嫌我的思想太左傾了，以為是有什麼嫌疑之類；而對於海粟，卻又認為太右，加以學閥的頭銜。做人是這樣的不容易吧，我們一見面就笑起來。於是談政治，談文學，談到裝倫，談到曼殊，很是津津有味的。」柳亞子，〈劉海粟先生印象記〉，《藝術旬刊》，第 1 卷第 6 期（1932年 10 月 21 日），頁 5。

2　見榮宏君，《徐悲鴻與劉海粟》（增訂版）（上海：上海三聯書店，2013 年 1 月），頁 65-77。

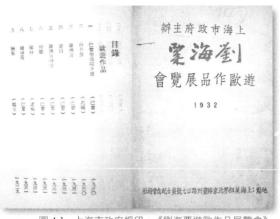

圖 4-1　上海市政府編印，《劉海粟遊歐作品展覽會》
（上海：上海市政府出版，1932 年）。

受到西方和日本影響的劉海粟和王濟遠，有師生關係也有同事之緣，從上海美專時期便開始他們旅行寫生之旅，由上海近郊景點的龍華，到杭州西湖、普陀山、虞山等地。然後，兩人視野也隨著自己腳步拓展開來，海外遊歷寫生之作，也成了劉與王兩人創作生涯另一個轉變，尤其是歐遊作品展現不只是畫家技法，而是他們兩人親臨西歐所見所聞點滴，劉海粟 1932 年出版《劉海粟遊歐作品展覽會》（圖 4-1）以及《歐游隨筆》一書，而王濟遠則留下《王濟遠歐游作品展覽會集》（1-2 輯），兩人各自拿出歐遊時作品，展示他們對西畫創作能力，但同時也可以窺探出西畫在中國傳播與教育的結果，兩位本土自我學習的西畫家，一點一點地嘗試和模仿西方，初期多是自我觀察領略，接著往日本取經，最後當然是走向世界的藝術中心。

　　事實上兩人對現代中國美術進展曾產生許多積極作用，從上海美專設立，到天馬會、藝苑和決瀾社籌組活動，都促成美術教育與西畫創作的實質改變，但上海西畫界的畫家們各有其不同出身與經歷，有的是在本土自我學習，如劉海粟、王濟遠和顏文樑等人，亦有前往日本及歐美各國留學，他們共同激勵並推動著現代中國西畫腳步。但面對西畫這個外來畫法及畫風時，留學、考察或者遊歷都是最直接接觸的方法，前面已透過大量文字資料，重現我們對西方美術的認知；另一方面，再經過歐洲和日本實地

遊覽與觀看之後，畫家們開始用畫筆繪下他們自身印象，林風眠或是徐悲鴻等留法分子是直接傳承，透過美術學院的經典訓練，其畫風及作法有一定學院派影響，但劉和王兩人的旅遊畫作，卻是學院外另一個西方美術風景，已經涵蓋了再現他者與自我呈現這兩個層面，值得再進一步去追探與省思。

第一節　再現印象風景：劉海粟歐遊前後作品

　　劉海粟於 1929 年第一次踏上歐陸，兩年後在 1931 年底啟程返國，帶回他在留歐期間的作品，並在翌年由上海市政府主辦『劉海粟遊歐作品展覽會』，這次行旅點滴都成為他筆下圖畫，二年多的時間內完成三百餘幅作品，其中有兩次入選法國秋季沙龍展，並分別在巴黎及德國舉行個展，上海市長吳鐵城（1888-1953）在出版《劉海粟遊歐作品展覽會》書中序言，讚譽劉海粟歐遊之成果乃為：「可比玄奘之於西土，固請劉氏舉其寶物出示國人。」[3]此次展覽計有歐遊期間於法國、瑞士、比利時、意大利的創作，其中包括在巴黎所臨摹米勒、塞尚等名家之作，加上回國後新作以及歐遊前（1921-1929 年）油畫和國畫作品，全部展出共計有225 件作品。陸費達（1886-1941）在展覽畫冊中除對劉海粟稱許之外，亦期待藉由此次西方美術取經之路，讓上海成為東方藝術起點。[4]

　　劉海粟初次歐洲美術考察，首先主要是針對十九世紀到二十世紀初期西方美術現狀介紹，以法國為起點透過展覽會不斷地看見現代西方大師身影，從寫實派大師庫爾貝紀念展開始，他認為

3　吳鐵城，〈劉海粟先生歐游作品展覽會序〉，上海市政府編印，《劉海粟遊歐作品展覽會》（上海：湖社，1932 年）。
4　陸費達，〈海粟之畫〉，上海市政府編印，《劉海粟遊歐作品展覽會》。

庫爾貝時時揮灑其粗豪筆鋒，描寫一般民眾現實生活，尤其是民眾苦痛的寫實性描繪，所以劉海粟眼中誠懇的、粗豪的、孤傲的庫爾貝絕無哲學家態度，反倒具備社會主義者色彩，而且庫爾貝後來也啟發印象派的畫家。[5] 劉海粟理解到「近代西方的寫實」，不僅僅是表面技巧的單純呈現，主要還是來自於強調創造「活的藝術」，以及平民入畫貼近社會脈動的思維。

再者，他以為印象派與後印象派還在法國熱鬧登場時，卻發現巴黎早已被野獸群所占據，眼見「在巴黎一千多家畫廊，他們所販賣的、展覽的、陳設的，可說一致都是野獸派的作品，印象及後期印象派的作品也就少見了。」[6] 然後，劉海粟才想到幾年前在日本見過野派獸派創始者之一馬蒂斯畫冊及複製畫，今日得以見到原作不免有無限感觸：

> 馬蒂斯（Henri Matisse，1869-1954）從摩訶（Gustave Moreau，1826-1898）和倫勃朗（Rembrandt，1606-1669）的榜樣中解脫出來。他逐漸把『構圖的均衡』、『調子的減降』等習慣的法則摒除了，他不因光暗所發生的『影塑』那般的凹凸而轉變畫中的人物的臉孔，他全以濃色堆疊的筆觸、線的巧妙、畫刀的刻劃、運用畫板上的色彩以裝飾的深味示人。[7]

對於野獸派摒棄外形而直取內在精神，出現更多迴返人心的單純想法，劉海粟寫下他個人藝術表白：「我現在更信任我從前的主

5　劉海粟，〈寫實派大師庫爾貝紀念展〉，《歐游隨筆》，頁 23。

6　劉海粟，〈野獸群〉，《歐游隨筆》，頁 69。

7　劉海粟，〈馬蒂斯六十生辰〉，《歐游隨筆》，頁 90。

張，反對法則，以直覺去透入藝術品，以情感去吟味的話。」[8]
三〇年代現代美術思潮走向，便是逐漸跳脫形象束縛，劉海粟從
精神及思想層面切入觀察品味西方，確實能部份掌握到西方現代
美術的流變。

（1）印象還在：梵高的熱情與實踐

　　雖然看到寫實主義的庫貝爾，以及巴黎隨處可見的野獸派，
但最能契合劉海粟心意應該還是印象派畫風吧！正如 1931 年 6 月
法國漢學家及音樂家路易賴魯阿（Louis Laloy，1874-1944），在巴
黎克萊蒙畫廊觀看他個展時所說：「特拉克洛亞（即德拉克洛瓦）
Delacroix）、莫奈（即莫內，Monet）、梵高（Van gogh），以及
十九世紀末期的諸印象派巨子。這
也許有如謝赫的六法所云：『傳移
模寫』，他在藝術的追求中所引為
嚮導的旅伴吧。」[9]同時也認為他
的作品，具有色彩強烈和性格鮮明
的特色，以及構圖和諧的藝術性之
外，面對西洋美術同時仍保有他中
國傳統畫學神髓，路易賴魯阿看到
中國繪畫中詩性表現，對比於西方
強於圖繪性格律是不同的。而劉海
粟也留下兩張他為路易賴魯阿所畫
肖像畫，其中之一《賴魯阿頭像》
（圖 4-2），以墨筆素描筆觸，看

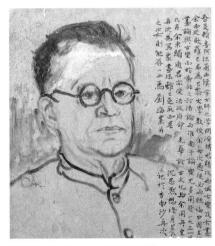

圖 4-2　劉海粟，《賴魯阿頭像》，
1930 年，46.5×41cm，劉海粟美術
館藏。

8　劉海粟，〈馬蒂斯六十生辰〉，《歐游隨筆》，頁 87。
9　路易賴魯阿，〈中國文藝復興大師〉，上海市政府編印，《劉海粟遊歐作品展覽會》。

似零亂的線條和塗色，卻精準地捕捉到正在沈思默想修身養氣之姿的路易賴魯阿，畫中並且提及兩人情誼，當時正值 1931 年 8 月間，收到教育部來電催促，乃偕同夫人張韻士和傅雷（1908-1966）一同搭船返國，而路易賴魯阿受到法國政府委派，一起搭船來華探查中國古文化遺址，初識於巴黎的兩人，曾不時地談論起魏晉謝赫的六法理論和淮南子的論樂之道。

上述提及中國傳統畫學裏謝赫「六法」準則，到了近代六法漸漸為「氣韻生動」一法所蓋括，其餘五法已被忽視或淡忘，然而路易賴魯阿卻正視六法之末的「傳移模寫」，他肯定劉海粟某一程度所模寫的西方大師風格，並無隕其做為藝術家的身份，他如此評價現代中國本土出身的西畫家，無疑也正面看待西畫的複製與臨仿，並不會阻礙西方美術在中國發展。早在 1922 年北京個展時，蔡元培便看出作品中印象派式作風：

> 他專喜描寫外光。他的藝術純是直觀自然而來，忠實的把對於自然界的情感描寫出來，很深刻的把個性表現出來，所以他的畫面上的線條結構裏色調都充滿著自然的感情。……他對於色彩和線條都有強烈的表現，色彩上常用極反照的兩種調子互相結構起來，線條也總是很單純很生動的樣子，和那織細女性的技巧主義是完全不同。[10]

此次展出之一北京新作《北京前門》一幅（圖 4-3），歐遊時結識好友傅雷，述及當他站在北京古老帝都時：「畫架放在前門

10 蔡元培，〈介紹畫家劉海粟〉，此篇先刊於北京《新社會報》，後與李建勛聯名發表於《北京大學日刊》，第 935 號（1922 年 1 月 16 日），蔡元培主要是為宣傳劉海粟在北京個展，這次展覽作品除劉海粟在上海、西湖等地風景畫之外，也展出他在北京新作。收入高平叔編，《蔡元培全集》，第 4 卷（北京：中華書局，1988 年 8 月），頁 141。

腳下，即有那般強烈的對照，潑辣的線條，堅定的，建築化的形式的表現。」[11]可以瞭解他是個強烈依照自己情感發展而畫的人，蔡元培眼中的他便是如此地外放剛強，加上外在自然景物刺激，都可以在他作品中找到痕跡，雖然塞尚畫裏的構圖和韻律，以及高更（Paul Gauguin，1848-1903）

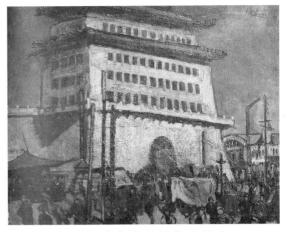

圖 4-3　劉海粟，《北京前門》，1922年，64.4×79.8cm，劉海粟美術館藏，1929年曾入選巴黎秋季沙龍展。

裝飾性畫風猶存，但真正影響最深的後印象派大家卻是梵高，就如同倪貽德所觀察到，他在北京旅行時所完成作品：「他描寫著明綠的琉璃瓦，金黃色的宮牆，描寫著一碧蔚藍的天空，強烈的光影，大陸性乾燥的氣候，描寫著偉大深厚的前門，前門前憧憧的人影。」[12]畫中景致就處處顯露出他對梵高熱情的崇敬與想像。

　　從上海到北京的旅行與個展，除記錄著劉海粟與蔡元培情誼之外，受到北國帝都文化感染，《北京前門》畫裏潑辣線條，或是強烈光影下的熱情，與他在上海和西湖寫生時是否有所不同呢？傅雷或是倪貽德看到是他光影和色彩變化，而署名史琬當時也在北京觀看劉海粟個展，覺得作品還是維持一貫專寫外光式畫法，但終究透露出畫家對北京主觀情感，偏屬於一種冷靜表現，

11　傅雷，〈劉海粟論〉，《藝術旬刊》，第 1 卷第 3 期（1932 年 9 月 21 日），頁 3-4。

12　倪貽德，〈劉海粟的藝術〉，《藝術旬刊》，第 1 卷第 6 期（1932 年 10 月 21 日），頁 4。

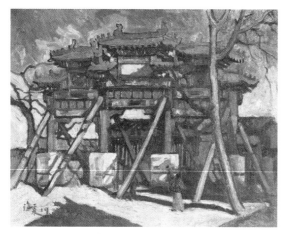

圖 4-4　劉海粟，《北京雍和宮》，1921 年，
60×70cm。資料來源：王驍編，《二十世紀中國西畫
文獻——劉海粟》（北京：文化藝術出版社，2010 年
2 月）。

不論是蔚藍天空，還是建築、樹、草等，「處處都有種乾燥和嚴肅的氣味發露出來」。[13] 史琬透析畫裏細味之處，果真如劉海粟自己對 1922 年《北京前門》，所寫：「其時天氣嚴寒，氣候乾燥，故色彩明亮。」[14] 另外，前一年完成《北京雍和宮》（圖 4-4），據他自己描述是：

一座莊嚴爛燦的牌樓，用似火的琉璃瓦蓋著頂；簷下是翠綠、碧藍相間的回龍，年代久了，現出一種暗淡深郁的色澤；還有十二根大柱敷了血般的紅色；上面頂著青空，下面鋪著黃土；照耀著有力的日光，越顯得光怪陸離。這種森嚴、偉大的外貌，使我全身的熱血不息的潛躍。揮，揮，揮！我的筆鋒，不管能不能神會，我總是努力的揮！[15]

記錄著當下思想活動，字裏行間寫著莊嚴、森嚴、偉大等形容詞，足見個人對北京帝都的感覺，這種深層的文化意味同樣被史

13　史琬，〈看了劉海粟繪畫展覽會之後〉，《晨報附刊》，1922 年 1 月 21 日，第 3 版。

14　本文原名〈《海粟之畫》目次及其說明〉，共列有 28 幅作品，頁末則附注：「以上都是回想作畫時所感，抽出幾句，卻似夢境一般。海粟草於上海美專一院。」但重新收錄時將畫幅次序作了調整，說明文字減少或是未加說明的略去，只留下 17 則。劉海粟，〈《海粟之畫》說明〉，收錄於《劉海粟藝術文選》，頁 63-64。

15　劉海粟，〈《海粟之畫》說明〉，收錄於《劉海粟藝術文選》，頁 63。

琬理解，畫裏雍和宮屋面是像瑪瑙般黃色，地上陰暗處是施以翡翠樣的綠，列柱受光處則是如珊瑚和寶石似的艷色，加上滿地檸檬那樣黃的日光和紫羅蘭色影子，遠望只見著快活的節奏和震動感，搭配著流動活躍筆觸，史琬認為這是此次展出最為精彩的作品，畫者內心狂熱全部被表達了出來。[16] 由上觀之，發現劉海粟在 1920 年之後，正逐步開展並且奠基個人風格，雖然處處流露出西方印象派以來的痕跡，但他卻不斷地釋放自己創作能量，而且勇於去表現內在情感，不去管它能不能心領神會，都要揮動自己手中畫筆。

劉海粟偏愛印象派以後的西方風格，一部分是來自日本啟發，1919 年和 1927 年他兩度赴日，初次日本之行，見識到日本美術的蓬勃發展，決定今後將以日本做為他考察世界美術的起點，回國之後並出版《日本新美術的新印象》（1921 年）。[17] 參觀日本帝展的西洋畫出品，總結其作品大都以寫實主義為基礎，尤其是多數摹仿作品多傾向於寫實畫風，同時外光派、印象主義及少數裝飾意味的畫作也有很大進展，尤其是來自法國印象主義。[18] 雖然受到日本激勵，但倪貽德分析他作品中西畫影子時，則認為未到歐陸之前，他在野外寫生時便開始使用印象派手法，色彩方面已然傾向於應用綠玉、玫瑰、朱色、天青等鮮豔強烈的顏料，好用明暗對比，並慣以紫色描寫陰影，其筆觸近乎點描，所採取畫題常是坐在樹陰下的人物，或是夕陽無限好的湖山，以及沐浴在光輝下的紅牆綠樹。[19]

借助倪貽德評論，我們可以在 1919 年《西泠斜陽》（圖 4-5）

16 史琬，〈看了劉海粟繪畫展覽會之後〉（續），《晨報附刊》，1922 年 1 月 22 日，第 3 版。
17 全書分為〈日本美術展覽會的鳥瞰〉和〈日本的藝術教育〉兩部分，商務印書館出版於 1921 年。
18 劉海粟，《日本新美術的新印象》，收錄於《劉海粟藝術文選》，頁 208-209。
19 倪貽德，〈劉海粟的藝術〉，《藝術旬刊》，第 1 卷第 6 期（1932 年 10 月 21 日），頁 3-4。

圖 4-5　劉海粟，《西泠斜陽》，1919 年，
48×63.2cm，劉海粟美術館藏。

看到，劉海粟畫裏的筆觸顯得有些樸拙與零亂，但已經勇於走出畫室，嘗試著捕捉戶外光線，並且追逐著色彩變化，此時色調是偏向於明亮豔麗，他對印象派一直是極力贊賞，雖然這個畫派正面臨著被革命的命運，但他仍深深著迷於印象派對光色的科學性探索，他提到：「有光才有色，白的在太陽底下，與燈光底下，各有不同的顏色反出來。綠的用黃與藍調和，紫的用紅與藍高和，太陽光的變化有多少！」[20] 因此，他由傳統畫室裏的臨摹畫稿，積極地走向戶外寫生，早年他描繪西湖景色，主要表現湖光山色的變幻，若是避暑於普陀山則以海濤悲嘶之景入畫，以我眼我心之所感來表述自然景物，用以實現其自然寫生想法，同時亦適時呼應中國傳統山水畫境裏的胸中丘壑，藉以表達其平生愛湖山及居必林泉的志向。

　　第一次來到歐洲之後，在 1929 年 8 月間與傅雷（怒安）、劉抗、梁宗岱等人，一同遊覽瑞士湖山美景，眾人借宿於萊夢湖（Lac Leman）畔別墅，每日以景入畫，並自題其為「白峰寥天畫室」。[21] 關於瑞士風景畫作，約完成於 1929 年與 1934 年這兩次歐遊旅程，當時留法的劉抗（1911-2004）憶起 1929 年暑天，他們在瑞士度假，日間作畫、游泳、爬山，晚上則高談濶論，他說劉海粟性格：「是屬於剛強有力，雄偉渾厚一型的，因為他最推崇的藝人是米開

20　劉海粟，〈藝術的革命觀〉（續），《國畫》，第 3 號（1936 年 5 月 10 日），頁 8。
21　劉海粟，〈瑞士紀行〉，《歐游隨筆》，頁 39-41。

朗基羅、林布蘭、悲德芬、羅丹、梵高、石濤和八大；這些名家，作品既已超撥，人格更屬高逸。」[22] 加上瑞士湖山與中國山水招喚，在〈瑞士紀文〉寫到萊夢湖（Lac Leman）天色水光，峰巒映照，那形態複雜且神祕的多變色調，想來就算是莫內那隻奇特彩筆，也難描繪個百分之一吧！而他便用三天時間完成《多戀的萊夢湖》一畫。來到歐洲之後，他對藝術裏的科學性要求產生質疑，他在觀看阿爾卑斯山瀑布流泉時，感到「真正的藝術品裏使是表現美的本能，也就是表現美的感覺，並和機械的技巧無關。」[23] 如果只是為完成客觀的現實，提倡自然主義，結果最後卻把藝術變成科學而已，劉海粟面對阿爾卑斯山奔騰的飛瀑，所用的色彩和筆觸，是為表達他個人情感而不只是眼前景物，可惜今日已見不到當日他所畫《流不盡的源泉》一圖。

　　1929 年停留瑞士期間，劉海粟完成多幅作品，有《陋室》、《舊教堂》、《古堡》、《西隴古堡》、《萊夢湖畔》、《萊夢湖之夕陽》、《阿爾卑斯山》、《山澗》、《快車》、《農夫》、《盧梭橋》等。[24] 以地名為景只有萊夢湖和阿爾卑斯山可供辨識，並沒有出現瑞士一名，而現今藏於日本京都國立博物館《瑞西風景》（圖

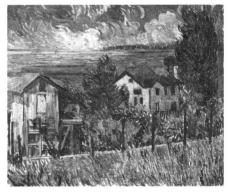

圖 4-6　劉海粟，《瑞西風景》，1931 年，60×72.4cm，京都國立博物館藏。

22 劉抗畢業於上海美專，1928 年與陳人浩（1908-1976）一起到法國留學，1933 年回國後任教於上海美專。劉抗，〈劉海粟與中國的近代藝術〉，劉海粟美術館編，《劉海粟研究》（上海：上海畫報出版社，2000 年 8 月），頁 18-19。

23 劉海粟，〈瑞士紀行〉，《歐游隨筆》，頁 50。

24 袁志煌、陳祖恩編，《劉海粟年譜》，頁 94。

4-6），根據著錄資料是完成於 1931 年，李超認為這批須磨之子須磨未千秋寄贈的典藏作品，此畫當是第一次歐遊時作品，而且畫裏用的是梵高筆觸和線條，其用色和畫風，與在瑞士時所畫《快車》一幅相似。[25] 理解當時他對瑞士旅行寫生的感受，此畫全幅色調逐漸趨於平靜與沉穩，用色似不若以往明亮，但依然帶著些許梵高式的點描筆觸。

因為在後印象派大師當中劉海粟最為傾心當屬梵高（Gogh Vincent van，1853-1890），歐陸之行觸動他追尋梵高的腳步，1931年6月間，同傅雷等人到了梵高生前最後落腳的巴黎北方奧維爾，感受到他生命中最後一張作品《烏鴉與麥田》裏那如燃的色彩，原是他瘋狂寫影。[26] 在南方金色澄黃光影中的向日葵是眾人眼中經典，但在追索這位藝術家畫作裏的心靈世界時，卻發現梵高生命底層是屬於北方祖國荷蘭的陰沈色調：

> 他的畫面上所有的「粟色」「灰色」「黑色」那些地方，都足以使「白色」更有力的顯現出來，他依著暈影仿成的容積，他從陰影中顯露出來的有力的和笨重的筋肉，這些一切的一切都會使他的作品生出一種可怕或悲鬱的氣質。但是無論以他的「素描」言，或以他的「色彩」言，梵高是超過了以前一切畫派而構成梵高作品的形式。[27]

25 關於現藏於京都國立博物館，劉海粟作品《瑞西風景》和《波濤圖》的命名，是依據《草堂洋畫》和京都國立博物館《學叢》第 27 號「資料介紹」（須磨彌吉郎記述，西上實編）來的，參見李超，〈京都國立博物館藏民國時期西洋畫考〉，《美術研究》，2012 年 3 期，頁 31-32。而這一批民國時期畫作實由日本昭和時期（約 1927 年，駐中國外交官須磨彌吉郎（1892-1970）的個人收藏，他是熱愛美術的外交官，和劉海粟、齊白石（1864-1957）和高奇峰（1889-1933）等人交好。吳孟晉，〈中國絵画の近代化と日本——筆墨と美術のあいだで〉，京都國立博物館編，《中国近代絵画と日本——特別展覽会図録》（京都：京都國立博物館，2012），頁 20-22。
26 劉海粟，〈梵高的熱情〉，《藝術旬刊》，第 1 卷第 1 期（1932 年 9 月 1 日），頁 7。
27 劉海粟，〈梵高的熱情〉，《藝術旬刊》，第 1 卷第 1 期（1932 年 9 月 1 日），頁 6。

因為梵高作品是明顯地不再遵循過往畫家的構成形式，而是完全依賴著個人「痛苦的生命」熱情來成就一切。這是劉海粟一直以來對於梵高藝術的信仰，如同向大師致敬一般，他在比利時畫下《向日葵》（圖4-7），此畫更在1930年9月入選巴黎秋季沙龍展，傅雷看到他筆下「向日葵」：「綠葉在沉重的黃花下，掙扎著求伸展，求發展，宛似一條受困的蛟龍竭力想擺脫她的羈絆和重壓。」[28]他以梵高用筆的厚重和色彩的力量，畫出向日葵的黃花和綠葉努力地向上爭長，他和心中梵高都因花葉的執著而動了起來，而畫裏騷動不安的線條，正寄寓著他們心中激動的靈魂。

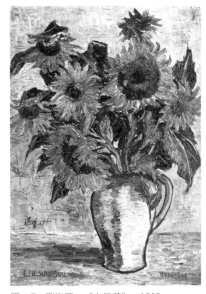

圖4-7　劉海粟，《向日葵》，1930年，92×64.8cm，劉海粟美術館藏，1930年作於比利時，同年9月入選巴黎秋季沙龍展。

（2）畫風的變化：發現莫內及其他

劉海粟歐遊期間體悟著光影及色彩之後，不再停留在早年綠玉、玫瑰、朱色等，鮮艷奪目的強烈顏色，而是逐漸出現暗沈靜穆，從《巴黎歌劇院》（1931年，圖4-8）古銅般赭褐色，到了《盧森堡雪霽》（1931年，圖4-9），更進一步表現黑、灰等深重用色。龔必正點出畫風蛻變過程，歐遊之前側重於光與色的印象式描寫，但從歐洲回來之後，已進入「畫面純是有效的色調和

28　傅雷編，《劉海粟》（上海：中華書局，1932年8月），頁4。

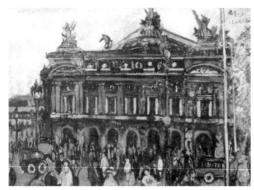

左圖：圖 4-8　劉海粟，《巴黎歌劇院》，1931 年，72.7×99.7cm，劉海粟美術館藏。
右圖：圖 4-9　劉海粟，《盧森堡雪霽》，1931 年，70×58cm，法國巴黎亦特巴姆美術館藏。
資料來源：蘇林編著，《20 世紀中國油畫圖庫，1900-1949》（南寧：廣西美術出版社，2001
年 1 月）。

筆觸」，[29] 看出他無復以往微弱無力累贅的表現。同時，馬蒂斯
和郁德里羅（Maurice Utrillo，1883-1955）等拙稚情調，也漸漸浮現
在作品之中。來到世界藝術之都巴黎，不但能見證到西方美術的
歷史軌跡，同時也充斥著各種現代美術風格和主張，劉海粟用筆
畫下這個城市地理名景，也留下四時景觀與朝暮晨昏，有聖母院
落日、塞納河之橋、蒙馬特、玫瑰村初春與落日、盧森堡雪霽等。
猶如郁德里羅的巴黎街景，他把蒙馬特區和聖心院經典化，成為
旅人與畫者心中永恆的浪漫，紛紛按下快門或是架起畫架，尤其
郁德里羅應用白色來突顯聖心院，再以灰、黑、棕，鉤勒提點出
寧靜街道、行人及建築。他在巴黎也看見人們心目的郁德里羅，
曾畫下多幅聖心院及蒙馬特區風景，帶著濃濃羅馬和拜占庭風格
的聖心院，純白穹頂和建築外觀，座落於蒙馬特的高台上，成為
巴黎著名地標。1930 年《蒙馬德寺》（圖 4-10），從綠草叢及樹
群中看著高聳的聖心院白色圓頂，以黑色鉤勒外形，加以綠葉點

29　龔必正，〈讀了海粟先生的油畫以後〉，《藝術旬刊》，第 1 卷第 6 期（1932 年 10 月 21 日），頁 8。

描以及棕色枝幹，還有帶著灰黑光影，用的是似梵高般筆觸，去完成郁德里羅式風格，但塗抹著卻是更多厚實且幻變色澤。

　　遍覽巴黎歷史文化建築，劉海粟在畫中捕捉這個城市異國氛圍，1929 年 3 月中初抵巴黎，急著參訪羅浮宮等藏畫之外，4 月 1 日他記下遊覽聖母院感懷，見瑰麗五色玻璃窗及精美雕刻，亦不能免俗地登上鐘塔遠眺巴黎城市盛景，並燃起遙想故國之情，感受到：

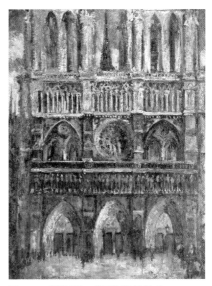

圖 4-10　劉海粟，《蒙馬德寺》，1930 年，81×60.5cm，劉海粟美術館藏。

> 崚嶒落日，愈覺蒼茫，乃下而憩於後邊小園，落日餘暉，正對吾人射來。上浮市聲，近寂而遠聞。天上紅雲，倏忽萬變，日光將盡，賽河橋頭燈火輝煌，與星光互映。巴黎聖母院之建築與雕刻固足不朽，而其周圍之天然景色，更能令其偉大與莊嚴。[30]

然後畫出《巴黎聖母院夕照》（圖4-11），畫裏只見日落餘光映照在聖

圖 4-11　劉海粟，《巴黎聖母院夕照》，1930 年，113×88cm，劉海粟美術館藏。

30　劉海粟，〈巴黎聖母院〉，《歐游隨筆》，頁 14。

母院精雕細緻的前門，正是他當下心靈及現實寫照，此畫更得三年未見他的徐志摩，禁不住發出畫家力量已經畫到畫外的讚嘆。[31]

劉海粟畫聖母院夕照，與莫內（Oscar-Claude Monet，1840-1926）一系列「盧昂大教堂」（Rouen Cathedral）畫作，可以説是相互呼應著，繁複而華麗的哥德式建築，在不同時間裏捕捉盧昂大教堂色調的微妙變化，以及陽光投影射在教堂厚重石材上的機理顯影。來到巴黎的他，見到「連續」系列「睡蓮」及「盧昂大教堂」等作品，對於莫內移居借寓於盧昂大教堂對面，每日臨窗凝視教堂石材複雜變化，以及明亮暗滅的光色作用，見到金色陽面與鈷藍陰面，此刻對他的理解全然印記在《巴黎聖母院夕照》和《巴黎聖母院之晨光》畫裏，同時也明白「時間」與「氣候」變幻出來的色彩反差，他並且讚歎一系列睡蓮作品，其畫面雖具備詩意樣貌，但更貼切是音樂性的表達，所以莫奈在他心中評價是繪畫性的，是音樂性的，是詩意性的，同時也是飽含科學和哲學內容。[32] 後來，1936 年編輯出版《莫奈》（世界名畫第七集），不無向大師致敬的意味，因此《巴黎聖母院夕照》，甚至他所描繪多幅比利時魯汶大教堂，畫裏隨著時間、氣候及影子足跡的變動，出現陰翳面暗色調是複雜而多變，相較於 1922 年《北京前門》，對於光的走向和陰影表現，不再只是單一顏色塗抹，而是富有多層次的幻變色彩，所謂透過光的作用所投射出來的色調，它窮盡世間萬象姿態，並補捉大自然造化，這是他創作上極富重要的領略之一。

另一方面，也用畫筆記錄西方文化的歌劇盛宴，筆下《巴黎歌劇院》建於 1862 年，有精緻華麗的裝飾，是巴黎文化地景之一，

31 傅雷，〈劉海粟論〉，《藝術旬刊》，第 1 卷第 3 期（1932 年 9 月 21 日），頁 4。
32 劉海粟，〈莫奈畫院〉，《歐游隨筆》，頁 16-18。

他分析現代劇院設計，已漸漸失去它非個性台景，而是變成一種集體性格，把作家、演出者和觀眾全部納入其間。[33] 歐遊開啟劉海粟西方文化探尋之旅，美術是整體文化發展的一環，若問他心目中「現代美術」是什麼？他會說因為現代美術是帶著世界性質，所以沒有什麼國度界限，因此我們現在研究西方美術，並不是因為它產生在西方的原故，而是因為它含它蘊藏著世界性質。[34]

法國畫壇確實是牽引著我們對西方美術的認識，所以它成為西歐前哨站，由此進入近代世界美術奇觀裏，然而他知道真正美術泉源在意大利，尤其是文藝復興時期所留下的偉大資產。1930 年 5 月出發前往羅馬、佛羅倫斯、威尼斯和米蘭，同行還有吳恒勤、楊秀濤、顏文樑和孫福熙。劉海粟到達羅馬第二天，便寫了封信給傅雷，說到今天參觀幾個博物館，看了提香、拉斐爾、米開朗基羅作品。[35] 讚嘆他們：「實是文藝復興的精華，為表現而奮鬥，他們賜與人類的恩惠真是無窮無極啊！」[36] 但見著西方美術源頭，晚間繼續畫著旅行點滴，興奮之餘也不免著急，怕時間不夠用。當時完成《翡冷翠》（圖 4-12），

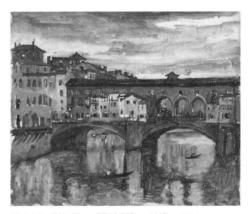

圖 4-12　劉海粟，《翡冷翠》，油畫，1930年。資料來源：王驍編，《二十世紀中國西畫文獻——劉海粟》（北京：文化藝術出版社，2010 年 2 月）。

33　劉海粟，〈近代戲劇的裝潢〉，《歐游隨筆》，頁 78。

34　劉海粟，〈野獸群〉，《歐游隨筆》，頁 70。

35　劉海粟在 1931 年的 6 月初到了西施庭（即西斯廷）教堂參觀，見到拉斐爾和米開朗基羅等人所留下的壁畫，心中激動不已，隨後發表〈羅馬西施庭的壁畫〉（羅馬通訊），刊於《東方雜誌》第 28 卷第 14 號（1931 年 7 月 25 日）。

36　傅雷，〈劉海粟論〉，《藝術旬刊》，第 1 卷第 3 期（1932 年 9 月 21 日），頁 5。

取景自佛羅倫斯城市最古老的 Vecchio 橋，應是心中惦記著詩人但丁（Dante Alighieri, 1265-1321）和女子 Beatrice 絕美的愛情故事，而前一年（1929 年）他在羅浮宮臨畫時早已見識到德拉克洛瓦《但丁之舟》（The Barque of Dante，又譯《但丁與維吉爾》）名作，此畫淋漓盡致地畫出但丁代表作《神曲》裏人生苦悶與肉體壯美。而「翡冷翠」一名是徐志摩（1897-1931）根據意大利文 Firenze 音譯而來，他在 1925 年來到此地，並寫下〈翡冷翠山居閒話〉和〈翡冷翠的一夜〉等文，與劉海粟相交甚深，互為藝術上知己，第一次留歐期間，徐志摩曾多次寫信，其一 1929 年 4 月 25 日第一次全國美展時志摩信中，提到他正和徐悲鴻在《美展》三日刊中打起筆戰來；其二，1931 年 2 月 9 日信函：「兄到歐後，天才橫溢，常聞稱道瑞士、古羅馬之遊，更拓心胸，益發氣概。偶讀遊記，想見海翁負杖放眼，光焰自生，未嘗不神往心美。可憐中國，云何談藝。」[37] 徐志摩曾忍不住讚嘆《巴黎聖母院夕照》：「啊，你的力量，已到畫的外面去了！」，不禁又嘆：「中國只有你一個人！……然而一人亦夠了！」[38] 翡冷翠譯名相較於佛羅倫斯，蘊藏更多詩意和迷人想像，所以畫筆下的翡冷翠，從 Arno River 畔遠眺 Vecchio 橋，堅實繁複的橋樑建築橫跨於河面，波光映照水影和雲天，是流動的筆觸和揮灑的色彩，雖是旅行中速寫作品，但仍然兼備理性具像和感性想像兩端，不是厚重而是輕盈快意的，會隨著流動情感去鋪陳他想要的景觀，足見劉海粟藝術表現不再拘於一格了。

37 見袁志煌、陳祖恩編，《劉海粟年譜》，頁 91、99。面對國內美術界的紛紛擾擾，或者如徐志摩信中意有所指，純藝術之爭談何容易，劉海粟為籌辦全國美展與上海美專之事，已費去心力太多，而流言也不少，見《申報》1929 年 2 月 5 月，第 17 版〈劉海粟定期赴歐考察美術〉報導：「吾國新藝術運動領袖劉海粟，前日由大學院派赴歐洲考察美術。定十一月中旬起程，漸因辦理教育部全國美術展覽會及上海美專事，延緩至今。刻因各事漸有頭緒，准於本月九日上午九時，乘史芬斯赴法。」

38 傅雷，〈劉海粟論〉，《藝術旬刊》，第 1 卷第 3 期（1932 年 9 月 21 日），頁 4。

第一次意大利行旅，同行還有創辦蘇州美術專科學校顏文樑（1893-1988），他在1928到1931年到法國，兩人同樣是自學出身，早年習繪鉛筆和色粉畫，在蘇州時曾繪製過布景畫，1919年與楊左匋（1897-1964）[39]發起蘇州畫賽會，樹立國內美術展覽會先聲。顏文

圖4-13　顏文樑，《佛羅倫斯廣場》，油畫，1930年，23.3×31.1cm，蘇州美術館藏。

樑在〈十年回顧〉一文，說到蘇州畫賽會創辦原由和後來的發展，雖名為「畫賽會」，但實際上並不是美術的競賽，而是徵集來自各地作品的展覽會活動。[40]而後他和劉海粟一樣，為了美術人才和美展活動發展，接續興辦「蘇州暑期圖畫學校」和「蘇州美術學校」（1922年）。[41]後來，他又在徐悲鴻推薦下到法國習畫，在印象派、野獸派、立體派等現代美術流行年代，顏文樑選擇古典主義和現實主義，因此個人偏愛寫實畫風，保有學院派傳統，畫裏帶著嚴謹專一的西洋畫色彩譜系，同樣服膺於寫生，但對透視、造型和色彩要求地更為完備。因此，雖然共遊意大利，但兩人眼中及筆下的羅馬、佛羅倫斯等，卻有不同異國風情。顏文樑《佛羅倫斯廣場》（圖4-13），帶著粉彩色系，雖見著點描技法，

39　據《申報》1924年1月28日第18版的報導〈楊左匋新製滑稽畫片〉：「名畫家楊左匋君，年來為英美烟公司繪製滑稽畫片，歷在各埠映演，備受觀眾歡迎，能於幕上繪成種種人物，使之自動，一如真人，近又新製影一齣，名《過年》，內容頗新穎可喜，聞已印就十餘卷，分運各地放映，為新年之點綴品。」楊左匋，原名楊錫治，字左陶，亦作左匋，為中國動畫事業的拓荒者和創始人，他在英美烟公司滑稽影片畫部時，曾創作《暫停》（1923年）和《過年》（1924年）兩部中國最早的動畫片，1924年赴美後杳無音信。曾潤、殷福軍，〈中國首位動畫專家楊左匋生卒年考〉，《電影藝術》，2014年第6期，頁137-142。

40　顏文樑，〈十年回顧〉，《藝浪》，第8期（1932年12月），頁5-6。

41　黃覺寺，〈微娜絲的誕生〉，《藝浪》，第8期（1932年12月），頁8-9。

圖 4-14　劉海粟，《翡冷翠》，1930 年，
55×46.3cm，劉海粟美術館藏。

但光影明顯收斂許多，同時更要求空間透視的景深處理。而劉海粟於同樣廣場所畫，與前面所述另一張畫作，同樣名為《翡冷翠》（圖 4-14），採取近景式特寫處理，整幅用重色描繪，深藍天空和紅色屋頂相映，帶著沉重的味道。

西方美術無論是透過引介或是學習，都算是某種程度的模擬與複製，劉海粟回國後所展出歐遊作品即分為創作與複製兩大類，前者是風格的模擬，後者則是完全的摹仿，此次展出巴黎摹作有八件，有提香、米勒、塞尚、特拉克窪、柯羅和林布蘭等人，因應美術考察實為國人提供建言，他心中籌劃著未來的美術藍圖，其一是籌建美術館，為豐富展品，購藏經費無法支付時，唯有臨摹一途，所以在巴黎期間每日撥空到羅浮宮臨畫，以文藝復興以來名畫為主，其中寫到：

> 拙目下所摹者，為法國十八世紀大師浪漫主義巨頭德拉克洛瓦（Delacroix）之代表作《但丁與維齊爾》，長二丈，畫幅至巨，取材自但丁《神曲》，表現人生之苦悶與肉體之壯美，極其致者也！赴其他美術館近時名作者亦有其人，二三年後，可得百餘件，俾備將來教育部開辦國立美術館之用。[42]

42　劉海粟，〈為辦理中法交換展覽致蔣夢麟函〉，《歐游隨筆》，頁 8。

但受限於國內資源不足，他只能用盡心力去看去畫，努力不懈地
挖掘西方藝術寶藏，當時人在巴黎的傅雷，回憶起有時在午後一、
兩點到公寓找他，他剛從羅浮宮臨摹作品回來，一進門便興高采
烈地談起當日工作新發現，說到林布蘭的用色是如何複雜，人體
是如何堅實等等，接著才吃起幾片麵包和一碟冷菜。[43] 企圖利用
公共形式，借助博物館、美術館的建立以及展覽會的召開，這種
「文明化的展示」，使社會大眾擁有最大量的藝術養份，劉海粟
親眼見識其文化力量，是他個人第一次歐遊美術巡禮中，十分深
刻的體悟。

（3）歐遊歸來與再度出發

　　1931 年 9 月間返抵上海的劉海粟，正值九一八事變日本入侵
東北的多事之秋，而他正撰寫〈東歸後告國人書〉，報告他兩年
多來在西歐考察美術感想與建言，他以法京巴黎現代藝術中心為
啟點，第一階段綜觀十九世紀以來畫家作品，遍覽浪漫主義大師
德拉克洛瓦，到寫實主義的巴比松派風景，然後接踵而來是印象
到後印象派；第二階段則是探尋西方美術源頭，從意大利文藝復
興大師們身上，理解人文主義在西方的建立，因為：

> 蓋人文主義之精神，潛存於每一作家之腕底；每一作品，
> 皆為時代之偉大的紀錄。初期作風樸質清健，正為『人』
> 初出現之象徵。盛期作風，向力量與矜持風度與氣品上展
> 開，正為『人』至成長與圓熟之象徵。[44]

43 傅雷，〈劉海粟論〉，《藝術旬刊》，第 1 卷第 3 期（1932 年 9 月 21 日），頁 4。
44 劉海粟，〈東歸後告國人書〉，《歐遊隨筆》，頁 172。

第三階段則考察西班牙、荷蘭等巴洛克風格，研究卡拉瓦喬、魯本斯、林布蘭、普桑等人，由法國到比利時探查，觀看十七到十八世紀美術，得知：「由富麗寬裕的形式而入於靡侈濃膩，乃時代生活之平直而細分發展之反映；趣味之歸向，集中於宮廷，證諸歷史，益形明顯。」[45]當然他也去了德國參訪，並埋下日後第二次歐遊巡展契機，他終究冀望全國各地建設，能朝著藝術化方向發展。

拿出作品和報告書歸來，雙管齊下方式來說明第一次歐遊心得與收穫，一方面個人後印象風格更趨成熟之外，也漸漸有了自己面貌出來，並且悠游於塞尚、梵高、高更和馬蒂斯之間，亦如和他同遊瑞士的劉抗所觀察：「他狂愛過梵高那熱辣辣的火焰，也迷戀過高更化外的夢境，他服膺塞尚刻實單板的稚氣，也沉醉在馬諦斯（即馬蒂斯）舒暢流的詩緒……」[46]然而這一切都止於心愛，都未曾動搖他本然性格，亦即一種專屬於東方人的固有傳統。另一方面，親眼見到日本積極往西歐發展的文化野心，他參觀日人在法國和意大利所策劃展覽會，心中不禁有許多感慨和不滿，而這也促使他再次遠赴西歐，展開他第二次歐遊之行。

接著從 1933 到 1934 年第二次歐洲行程，主要任務便是推動現代中國美術作品在歐洲展覽，其實當時在歐洲有三個重要展覽，一是 1933 年 5 月徐悲鴻在巴黎舉行「中國美術展覽會」，二是 1934 年 1 月劉海粟在德國舉辦「中國現代繪畫展覽會」，三是 1935 年 1936 年間「倫敦中國藝術展覽會」。[47]前兩者主要是當代

45 劉海粟，〈東歸後告國人書〉，《歐游隨筆》，頁 173。

46 劉抗，〈劉海粟與中國的近代藝術〉，劉海粟美術館編，《劉海粟研究》，頁 22-23。

47 Shelagh Vainker，〝Exhibitions of Modern Chinese Painting in Europe, 1933-1935〞，《二十世紀中國畫——「傳統的延續與演進」國際學術研討會論文集》（杭州：浙江人民美術出版社，1997），頁 554-561。

畫家作品的展示，後者則聚焦於中
國古代藝術名品，雖然他和徐悲鴻
在 1932 年歐遊畫展時，兩人因是否
有師生關係的報導引發論戰，但對
於中國藝術未來是有相同冀望。劉
海粟回國後便積極籌備德國柏林的
中國美術展覽會展出事宜，並得到
蔡元培、葉恭綽和王一亭等人協助，
取得官方經費協助，但在徵集作品
時出現一些爭議，因為誰足以代表
中國現代美術界，當時決議公開徵
集選送的作品為國畫，不收西畫和
東洋畫，而國畫也僅限於近現代畫
家。[48]

圖 4-15　劉海粟，《藍繡球花》，
1934 年，82×58.5cm，劉海粟美
術館藏。

　　第二次歐洲之行借由展覽和演講活動，劉海粟得以遊歷更多
城市，旅行中完成許多作品，來自於早年《向日葵》的用筆特色，
在他 1934 年完成的靜物畫《藍繡球花》（圖 4-15）和《花》，繼
續表達他對梵高風格的熱愛，但筆觸和顏色漸趨平靜，色調對比
不那麼強烈，點描筆觸收斂許多。整體觀之，他已漸漸收回《向
日葵》裏外放的感情，畫面顯得輕快舒爽。然後，在巴黎所畫《凱
旋門之夕陽》（圖 4-16），捕捉夕陽西下的香榭麗大道，交錯的
人車身影有梵高筆法，也帶著莫內的光影印象，如同 1929 年 6 月
20 日午後徘徊於此，寫下：

48　〈柏林中國美術展覽會籌備經過〉，《申報》，1933 年 11 月 6 日，第 13 版。

圖4-16　劉海粟，《凱旋門之夕陽》，1934年，
60×80.5cm，劉海粟美術館藏。

圖4-17　劉海粟，《威士敏斯達落日》，1935
年，66×92cm，劉海粟美術館藏。

士女如雲，綠鬢紅裳，衣香人影，真可於此領略巴黎之神祕。雖電車疾速，風馳電驟，而不覺其嘈雜；蓋車馬之聲，已為兩旁之嘉木柔茵所美化矣。於人為美中寓自然之美，在極繁華中有清雅味，確如大家淑女活潑中而寓莊嚴。[49]

紅日將盡，燈火將明，樹蔭下咖啡座的男男女女，感受巴黎時尚之都迷人氛圍，如他畫筆下所顯現的凱旋門和香榭麗大道。

　　1935年初抵達英國，完成《威士敏斯達落日》（即西敏寺，圖4-17），當時從泰悟士河遠眺這落日餘暉，如火般似燃的天空與落日，倒影著燦爛霞光的河面，背光裏的西敏寺以濃重灰黑色，表現哥德式高塔與宏偉建築群，他揮動著粗放筆觸，放肆地追逐著光影，而西敏寺的黑褐色，是一種充滿歷史感的莊嚴，與他第一次歐遊時作於1931年《威尼斯之夜》可以前後呼應著，而劉海粟仍然是在後印象的國度裏，只是畫作已有他自己的風度和味道，而他透過兩次歐遊的美術洗禮，早期梵高

<hr />

49　劉海粟，〈香榭麗〉，《歐游隨筆》，頁19-20。

畫法清晰而強烈，歐遊之後則
博採各家畫法，或是莫內，或
是塞尚，或是一點馬蒂斯和郁
德里羅。

圖 4-18　劉海粟，《朝》，1934 年，
72.5×72.5cm，劉海粟美術館藏。

　　1929 年 8 月劉海粟第一次
到瑞士避暑寫生，5 年後又再
度造訪，瑞士湖光山色依舊如
畫，他在洛桑畫下《朝》（圖
4-18），心中應該是怙念著莫內
時間變幻的光影遊戲，畫裏清
早的霞光照映，湖面平靜隱露
一絲晨光，而迎光山面帶著紅光，這已接近塞尚畫法，使用塊面
多於線描，山石表面甚至帶點中國皴法線條，這裏可以看到個人
持續於國畫創作所帶來的影響，同時印證他對塞尚與石濤的比較
研究，或許可以在西畫中帶入中國山水畫法。

　　這次帶著作品的歐洲巡展，與第一次美術考察與學習不同，
這次是去宣傳中國現代美術，但歐遊點滴仍然可以透過作品，看
到他第二次歐洲行的美術景觀，他依舊不能忘懷地畫下他在歐洲
所見所聞，並不斷地藉由演講發揚中國畫學傳統，同時也未忘卻
將西方現代美術思潮引進中國，從 1932 年出版《西畫苑》（中華
書局），接著 1936 年翻譯出版 T. W. Earp《現代繪畫論》（商務印
書館），因歐洲展覽會之便與作者 Earp 有過一面之緣，並在序言
中提到倫敦行，與朋友溫克沃思（W. W. Winkworth）討論過塞尚繪
畫，兩人一致推崇他為現代繪畫之父，也説到他認為石濤和塞尚
實可相提並論。[50] 第二次歐遊，顧樹森在《中央日報》給予高度

50　T. W. 厄普（T. W.Earp）著，劉海粟譯，《現代繪畫論》，收錄於朱金樓、袁志煌編，《劉海粟藝

肯定，文中提到他得到英國 Laurence Binyon（1869-1943）評其創作是可以滲融中歐藝術精髓，而歐洲各國也對我們改觀，深信中國現代美術是具備有特殊偉大性，同時也有機會見到任伯年、吳昌碩等近代大師身影。[51]

1935 年劉海粟寫下〈歐洲中國畫展始末〉，提及此次德國展出是起因於 1931 年 3 月應法蘭克福中國學院邀請，講題：〈中國繪畫上的六法論〉，深受好評，乃提議舉辦一次中國繪畫大展，企圖讓歐人得見何謂東方藝術真面目。籌劃從 1934 年 1 月 20 起，迄 1935 年 4 月 28 日止，自德國柏林、漢堡、杜塞爾多夫，到荷蘭阿姆斯特丹、海牙，法國巴黎和瑞士日內瓦、伯爾尼，接著英國倫敦及捷克布拉格等地巡展。[52] 透過展覽讓歐人得知中國藝術不只有古代作品，近現代畫家創作也足以代表東方藝術的精華，同時改變歐人只知日本而不知有中國的成見。

1935 年自歐歸來，在上海由蔡元培主持，報告這次歐洲展覽會成果，此行在葉恭綽、李石曾、吳鐵城、潘公弼、王一亭等多人支持下，組織「柏林中國美展籌委會」，並由官方（行政院）移撥四萬五千元的經費贊助，為期二年的歐洲巡展，得到官方及社會輿論肯定，謂：

> 使歐人明瞭吾國藝術尚在不斷的前進，一變歐人以前之誤會，因其他方面，對各國宣傳藝術，以東方藝術代表自居，吾國以前則未及注意，此次展畫之後，移集歐人視線，此固吾全國藝術家之力量所博得之榮譽，而由於海粟先生之

術文選》，頁 426-427。

51 顧樹森，〈關於劉海粟〉（上），《中央日報》，1935 年 12 月 11 日，第 4 版。

52 劉海粟，〈歐洲中國畫展始末〉，收錄於朱金樓、袁志煌編，《劉海粟藝術文選》，頁 153-162。

　　努力奮鬥，不避艱辛，始有此結果。[53]

回國後各方報導不斷，陳公博、王世杰、陳樹人、居正等人宴請
之外，還包括當時交通部長朱家驊。[54] 劉海粟第一次歐遊歸來在
上海市政府主導的展覽會，雖說是美術作品的展示場域，它一方
面是文化外交的策動，另一方面也是一種民族藝術的提倡，但無
寧說是一次結合藝術與政治的活動，而後第二次歐遊巡展，當然
更肩負起中國近現代美術在歐洲宣傳任務，其政治意味更不言可
喻了。[55] 所以劉海粟遊走於藝術與政治之間，取得個人在藝文界
影響力之餘，免不了也招來一些非議，但他何以能享有此特殊待
遇，應該從展覽政治學一面來加以分析，才能理解他的種種作為
與評價。

第二節　從天馬會到決瀾社的歷練：遊歷前的王濟遠

　　王濟遠（1893-1975）從上海美術專科學校開始，便與劉海粟
有相當密切關連，他是早期未改名前上海圖畫美術學校第二屆選
科（西洋畫）畢業生，後來回到該校擔任正科一年級主任教員，
同時在啟秀女子中學任圖畫教員。[56] 此後，他陸續參與天馬會、

53　〈柏林中國美展籌委會在滬歡宴劉海粟：蔡元培等讚劉赴歐成功劉氏報告畫展經過詳情〉，《中
　　央日報》，1935年7月24日，第4版。

54　〈陳公博等今日宴劉海粟〉，《中央日報》，1935年8月12日，第3版；〈居正昨宴劉海粟〉，
　　《中央日報》，1935年8月15日，第3版。

55　如同彭業星指出劉海粟的歐遊美術展覽會，由上海市政府主辦，帶著濃濃的官方色彩，何以劉海
　　粟能享有如此的殊榮，是一個值得思考的問題。彭業星，〈劉海粟首次歐游美展研究〉，《視覺
　　藝術史研究》，2011年第1期，頁18-19。

56　根據上海圖畫美術學校出版的《美術》第1期，所刊載〈歷屆選科畢業生調查錄〉一欄，以本
　　名王愍（字濟遠、武進人），為該校第二屆選科畢業生，同屆畢業生名錄還有徐悲鴻和朱屺瞻
　　（1892-1996），日後曾引發徐悲鴻個人反彈，他認為自己並不是該校學生。見《美術》（上海圖
　　畫美術學校出版），第1期（增刊）（1918年10月），頁9。

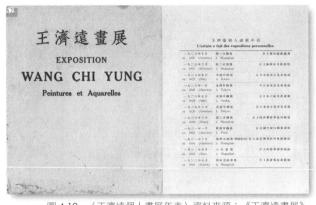

圖 4-19　〈王濟遠個人畫展年表〉資料來源：《王濟遠畫展》
昭和 8 年 5 月（1933 年）發行，中研院台灣史研究所「台灣
史檔案資源系統」。

藝苑繪畫研究所與
決瀾社的創設，並
且從 1919 年便開
始積極參與天馬會
舉辦的展覽，擅長
水彩畫與油畫，作
品得到外界許多讚
譽。王濟遠從上海
西畫界發跡，早年
雖然未出國門卻於
西畫創作有成，且

陸續出版個人論著及作品集。[57] 除致力於教學之外，並透過不間
斷舉辦個人美術展覽會，以作品來說明自己的理念，根據出版於
昭和 8 年（1933 年）5 月《王濟遠畫展》，書中便羅列 1926 年 10
月到 1932 年 7 月約六年期間，分別在上海、日本東京、大阪及法
國巴黎等地，舉辦了十一次個人畫展，集結他東遊日本、歐遊及
戰區的創作成果。[58]（圖 4-19）

　　經由不斷展覽會展示自己創作之外，王濟遠亦透過文字陳述
他對於美術發展的想法，最早的一篇文章是發表於 1919 年上海圖
畫美術學校出版的《美術》第 2 期，在「美術思潮」專欄撰寫關
於〈繪畫不能進步之原因〉，提出他對於當時中國美術界所以須

57　王濟遠選繪《王濟遠油畫集》（上海：大東書局，1929 年）、《王濟遠水彩畫集》（上海：大東書局，
　　1929 年）、《王濟遠歐游作品展覽會》第一、二輯（上海：文華美術圖書印刷公司，1931 年）、
　　《水彩畫帖》（上海：商務印書館，1934 年）、《米勒素描集》（上海：商務印書館，1934 年）。
　　另外，與倪貽德合編《西洋畫法綱要》（上海：中華書局，1941 年）一書，內共有三章，分述素
　　描、水彩畫和油畫的材料、技法和作品賞析，書中更附上王濟遠畫作，有《風景》（水彩畫）、
　　《靜物》（水彩畫）、《包廂一角》（素描）等圖。
58　見於《王濟遠畫展》，昭和 8 年 5 月發行，此書乃畫家陳澄波所有。資料來源：「台灣史檔案資
　　源系統」，檢索網址：http://tais.ith.sinica.edu.tw/sinicafrsFront/faq.jsp，檢索日期：2018 年 11 月 20 日。

要走改革道路的理由，不外是受了畫家過於自滿、傳統臨摹風氣，以及對西畫缺乏正確認識及深入研究之故，若要能有所改變，唯有放棄自大與抄襲，徹底從自然裏學習，其一便是研究真正寫生的意義。[59] 其見解是合乎當時對於美術革命想像，一是對傳統的自傲，二是臨仿的積弊，當然還有對西洋畫輕忽態度，雖然他並沒有提出特別突出的觀點，但也點出幾個上海畫壇現實問題，商業機制已經介入藝術創作，傳統畫學師古人風氣依然根深蒂固，西洋畫雖然可以改變中國畫壇進展，但力量有限。面對臨摹積習最佳改革方法便是重回自然，「寫生」便是最清楚的策略，因此當時美術學校或是西畫社團無不提倡戶外寫生，尤其熱衷於風景畫，一改傳統山水畫裏的胸有丘壑，而是直指於自然風景的再現，而王濟遠便開始隨著上海美專與劉海粟的腳步，來來回回於杭州西湖與普陀山等地，繪下各地旅遊寫生之畫。

　　未出國門之前，除了學校西畫教學外，王濟遠並藉由上海新興西畫社團與社會大眾展開對話，尤其是投入「天馬會」活動，眾人熱熱鬧鬧地在上海辦起有審查制度的繪畫展覽會，從 1919 到 1927 年間，既風光也不無爭議地經歷八屆展覽會。回到 1919 年的上海，當時展覽會活動並不普及，猶如《申報》報導第一屆展覽會盛況：

> 上海天馬會第一屆繪畫展覽會，聞於今日下午開幕，陳列國粹畫、西洋畫、圖案畫、折衷畫共數百幅，會場在西門方斜路，江蘇省教育會樓上，任人觀覽，並聞此次陳列各畫，由該會審查員投票選入，俱真精神，足以感發民智，

59　王濟遠，〈繪畫不能進步之原因〉，《美術》，第 2 期（1919 年 7 月），頁 1-3。

　　表揚國光，時為我國美術界空前之盛會也。[60]

　　然而美術環境進展卻不如他的樂觀期待，天馬會如同他和劉海粟
所招致的批判，從來不曾中斷過。汪亞塵（1894-1983）在天馬會
舉行了六屆展覽會之後，提出個人一些感觸，他覺得在西畫家在
國內聲勢日隆，雖是一個好現象，但是為實踐「藝術而藝術」的
人，恐怕沒有幾個吧？[61]整個天馬會的活動，早期在熱熱鬧鬧中
揭幕，但往後推出的作品，在數量上一屆比一屆更多，但是作品
增加，是否代表藝術水準提升，其實還有待商榷。留日畫家陳抱
一說到：「民國十年（1921年）以後，他參觀了一兩次天馬會
畫展，也並不感到有何等特色。除了各種作品充滿會場之外，
也顯發不出什麼精彩足以增強藝術空氣。」[62]陳抱一認為天馬會
的展覽活動辦得雖然盛大，但光有外在卻沒有實質，這何嘗不是
當時西畫界普遍現象，展覽會形式移植容易，但展出作品的內容
卻顯得空泛無味，就算設有審查制度，仍不足以支撐起作品的藝
術品質。

　　除了上述關於參展作品本身質與量的批評外，天馬會在實際
會務進展方面，也出現內部意見相左問題，包括經費問題導致會
員間有些齟齬，造成程虛白、洪禹九、俞寄凡等人相繼退出。另
外，江小鶼在赴法國考察之後，選擇留在歐洲六年，直到1926年
才回國，造成天馬會中無會長，僅設有幹事、會計一人，從此會
務的進行，自然受到影響。因此到了第八屆繪畫展覽會，在1927
年11月5-12日舉行，王濟遠回顧歷屆天馬會展覽，從無到有，

60　〈天馬繪畫展覽會會記〉，《申報》，1919年12月20日，第11版。

61　汪亞塵，〈天馬會第六屆畫展的感想〉（原載刊於《時事新報》，1923年8月4日），收入王震、
　　榮君立編，《汪亞塵藝術文集》，頁501。

62　陳抱一，〈洋畫運動過程略記〉，收入陳瑞林編，《現代美術家陳抱一》，頁103。

由繪畫展覽會擴大到美術展覽會，雖是毀譽參半，但堅持：「吾人從事藝術運動，以身許藝，以藝治身，決不因一時之毀譽而增損向上研究之精神，亦決不因當局不提倡而不做，決不畏難而不做，決不因人反對而不做。」[63] 到了第八屆展覽會在找不到展場下延宕年餘，雖抱著為藝術奉獻的心，但現實情況卻使得他們不得不退讓，會中主要核心份子如汪亞塵、劉海粟、王濟遠，相繼出國。其中，劉海粟在 1926 年因上海美專發生學生風潮後，在 1927 年出走日本，接著並在 1929 年赴歐洲考察各國美術。汪亞塵則在 1928 年辭去上海美專教職，是年底赴歐洲學習繪畫。而陳曉江則不幸於 1925 年 8 月病逝北京，天馬會核心人物離開與逝世，使得該會無法繼續推展而結束會務。

上海美術界所經歷的風風雨雨，除了是畫家們彼此間畫風爭論與相互批判之外。[64] 同時也遭逢國家情勢的大轉變，廣州國民革命軍北伐行動來到上海，各地學校暴發學潮，處於 1926 年風起雲湧之際，上海美專難以避免地也被捲入旋渦裏去，學校因此停辦半年。[65] 他和劉海粟都在學校風潮中被要求離開。[66] 此時王濟遠

63 王濟遠，〈天馬會八屆美展感言〉，《上海畫報》，第 290 期（1927 年 11 月），頁 2。

64 邵洵美（1906-1968）曾在給天馬會的信中提到，天馬會因為幾個發起人與外界發生一些意見與誤會，雖幾經努力與整頓，但他看來還是換湯不換藥，終究是一些洋貨（意指洋畫）的介紹人而不是真正的製造者，見〈邵洵美君給天馬會的信〉，《申報·藝術界》，1927 年 11 月 12 日。另外，王季岡在信中，曾經提到當時人在法國的常玉（1895-1966），得知道劉海粟與王濟遠等人籌組「天馬會」，在上海畫壇自吹自擂了起來，他和邵洵美（留英習文學，盛宣懷的親戚）與徐悲鴻（留法）等人，共組「天狗會」以嘲諷之，由此可知，邵洵美等人，本對天馬會的組織，並不十分贊同。陳炎鋒，〈中國的常玉和巴黎的裸女〉，《中國——巴黎：早期旅法中國畫家研究》（台北：台北市立美術館，1989 年 5 月），頁 101。

65 汪亞塵回憶當時上海美專，因學潮不可遏止而束手無策，只好停辦半年，到 1928 年春才重新上課，他雖被眾人推舉為校長，但實無意此職，後幸得徐朗西先生同意，願意擔起重任，他則轉任教務一職，但復學之後的上海美專，無論師資、經費或招生都十分困難，美術教育可說是推動不易，這也促使他個人在 1928 年 10 月後遠赴歐洲習畫。見汪亞塵，〈四十自述〉（原載刊於 1933 年 10 月 1 日《文藝茶話》第 2 卷第 3 期），收入《汪亞塵藝術文集》，頁 6-7。

66 根據《藝術界周刊》刊載的〈上海美專風潮文件〉，其中學生最初向劉海粟校長提出的條件便是要求：（1）撤換教授王濟遠（2）經濟公開（3）參加教務會議。見〈學生最初提出之三條件〉，《藝術界周刊》，第 10 期（1927 年 3 月 26 日），頁 3。接著上海美專學生更進一步指控，劉海粟在民國元年大家都不懂藝術的時候，竊取藝術這個招牌並做起了生意來，而王濟遠和王春山便是他的最佳夥件，他們不但霸佔藝術界，而且還打擊同行，如華林、關良、許敦谷諸先生的離開，

在風波未息中被迫遠離爭端，啟程前往日本和法國，並辦起個人畫展，但終究無法忘情於美術教育和美術運動，在天馬會結束後不久，有幾個會員又再度結合起來，另行組織「藝苑繪畫研究所」（簡稱「藝苑」），在 1928 年 10 月 1 日成立，它由王濟遠、江小鶼、朱屺瞻、潘玉良、張辰伯等五人所共同組織，然後又在 1934 年宣佈解散，其活動性質與天馬會十分相似，唯規模較小。當中，1929 年 9 月間舉辦藝苑「第一屆美術展覽會」，參與者有王濟遠、潘玉良、倪貽德、王道源、方幹民和汪荻浪等人，比較特別是推出雕刻作品，有張辰伯（1893-1949）《梁任公像》和江小鶼《王曉籟君之尊人》，此研究所宗旨：「以培養藝術專門人才為本，不染何種機關之色彩，亦無獨霸藝壇之慾望，以藝術為生命門人研究為生活⋯」[67] 純粹為追求藝術而藝術的藝苑，走得還是困難重重，王濟遠曾經提及雖然得到幾位畫家出錢支持，但是他也陷入被親友視為無業遊民的窘境，後來更接受歸國的無業遊民之一龐薰琹（1906-1985）邀請加入「決瀾社」，面對波折不斷的藝術道路，他只能勇往直前，因為：

> 我們覺得畫，就是我們的生命，我們相依為命的就是畫，我們應當發掘自己祖先墓中的寶藏，同時我們應當開闢大地新鮮的寶光，儘你所有的微力去發掘，憑你所有的精誠去開闢，不必問什麼收獲不收獲。[68]

因他從天馬會、藝苑到決瀾社活動裏，不僅見證西方現代美術思

便是這個原因。〈上海美專學生全體驅劉宣言〉（1926 年 12 月 18 日），《藝術界周刊》，第 10 期（1927 年 3 月 26 日），頁 7。

67 未撰人，〈藝苑小史暨第一屆美術展覽會記〉，《時代畫報》，第 1 期（1929 年），頁 34-35。

68 王濟遠，〈決瀾短喝〉，《藝術旬刊》，第 1 卷第 5 期（1932 年 10 月 11 日），頁 10。

潮在中國的傳播，並且結識許多留法和留日的美術新青年，包括
倪貽德、張弦、周多等人，以及來自台灣留日畫家陳澄波。決瀾
社包納各種西方美術風格，每個成員都有自己強烈主張，激烈情
感如同他們所發表的宣言：「讓我們起來吧！用了狂飆一般的激
情，鐵一般的理智，來創造我們色‧線‧形交錯的世界吧！」。[69]
像洪水一般在古老消沉的帝國，誓言要用藝術將漢魂再沸騰起
來，並把所有遺毒衝盡。[70]

　　雖然加入這個狂飆現代藝術精神的美術群體，但是決瀾社日
後發展，卻是雷聲大而雨點小，周多眼中王濟遠像是個社裏的阿
叔：「身體肥胖得像一個銀行家或有錢人，但他卻迷醉在藝術
中而不事生產的人。他在中國藝術界已經被不少的人曉得了。」[71]
這個被不少人知道的畫家，開始出現一些爭議與是非，他長袖善
舞如同劉海粟一般，致力於美術教學亦勤於個人創作，同時更擅
長社會宣傳與活動，博得個人聲譽亦招來風波，他因為劉海粟推
薦而認識龐薰琹，龐薰琹寫到 1930 年初，自法國回到上海時，說
起：

　　　在我離開巴黎之前，有一天在中國飯館『北京飯店』，看
　　　到劉海粟和傅雷，傅雷那時還年輕，海粟已見過幾面。我
　　　告訴海粟我快要回國去，國內美術界我一個熟人都沒有，
　　　海粟當場就給我寫了一封信給王濟遠。[72]

因為這個緣故，薰琹闖入美術界，也認識藝苑一些朋友，並在王

69　決瀾社同人，〈決瀾社宣言〉，《藝術旬刊》，第 1 卷第 5 期（1932 年 10 月 11 日），頁 8。
70　李寶泉，〈洪水泛了〉，《藝術旬刊》，第 1 卷第 5 期（1932 年 10 月 11 日），頁 9。
71　周多，〈決瀾社社員之橫切面〉，《藝術旬刊》，第 1 卷第 5 期（1932 年 10 月 11 日），頁 10。
72　龐薰琹，《就是這樣走過來的》（北京：三聯書店，2005 年 7 月），頁 118。

濟遠宴客時結識張善孖與張大千兩兄弟，後來也共同籌組決瀾社
和畫室。但流言始自決瀾社第二次展覽會結束之後，原因是有人
議論起龐薰琹是被人利用了，另加上畫展時為作品如何展出出現
予盾。[73]當然王濟遠個人對於流言是深惡痛，曾發一文以表心志：

> 雖然我們前路之障礙重重疊疊，但是憑著忠實的同志們的
> 勇氣去掃除，立刻可以肅清。彼貌全神缺，或顛倒黑白，
> 撥弄事件，或當面恭維，背轉詆毀，把正當的工作拋開，
> 而日以繼夜惟恐不亂的作偽心勞，散佈了驚駭的惡空氣來
> 矇蔽社會，欺騙別人同時欺騙自己之徒，我們只可認為這
> 是柏油路上傾倒垃圾以圖害人不利己的無知者的蠢動，我
> 們應當自任清道夫以掃除之。[74]

但事情原由之一，應該跟兩人共組畫室與招收學生有關，更重要
是涉及經費來源與分配問題起了一些事端。[75]決瀾社在三〇年代
上海畫壇捲起千層浪，在那個風雨飄搖的時候，不只是對西方現
代美術的一場試驗，也是對中國美術界的一次挑戰，從發表宣言
到展覽會舉辦，以及透過《藝術旬刊》及《藝術月刊》宣傳理念，
在在顯示決瀾社成員的野心與企圖，而做為純粹為藝術而藝術的
西畫家，必然也須面對社會各種勢力浸蝕，強調創作可貴與獨特
性時，經濟現實和大眾回應，以及政治的動亂與不安，同樣考驗
著他們的生存。

　　與決瀾社成員間種種事非爭過，如同上海美術界在積極傳播

73　龐薰琹，《就是這樣走過來的》（北京：三聯書店，2005 年 7 月），頁 118。

74　王濟遠，〈我們的工作應貢獻給全人類……〉《藝術月刊》，1 月號（特大號）（1933 年 1 月），頁 2。

75　關於王濟遠與決瀾社成員之間的流言蜚語，見臧杰，《民國美術先鋒——決瀾社藝術家群像》（北
　　京：新星出版社，2011 年 4 月），頁 76-77。

和引導美術創作與批評的同時，或有偏執猜疑，或是相互抵毀現象，正是中國文人相輕傳統的一個面向，雖和龐薰琹等人有了心結，但在陳澄波（1895-1947）個人資料中，卻一直留存著王濟遠畫冊和畫作名信片，其中一本《王濟遠歐游作品展覽會集》（第1輯）上，還有親筆手寫的：「澄波同志惠存濟遠」幾個字，甚至還珍藏著 1930 年 4 月在上海舉行「王濟遠氏個人繪畫展覽會：優待預約券」，見證他們兩人間的一段情誼。[76] 因此，放下畫壇爭辯與對錯，回到個人創作上，透過展覽來觀看他風格及意圖，並評斷他對民國初年美術發展的影響，因為這個時期中國畫壇正處於各自尋找答案與出路的年代。

第三節　詩意的追求：王濟遠畫中風景

　　王濟遠在上海藝文圈風風雨雨之際，開啟個人日本和歐洲之行，首先在 1926 年 3 月間被江蘇省教育廳選派到日本考察藝術，各處參訪日本美術教育現狀，回國後在同年 10 月，假上海西門林蔭路藝苑，舉辦第一次個人繪畫展覽會，展出作品有粉筆畫、水彩畫及油畫。[77] 其實早在天馬會時期，個人便參與展覽活動，他以風景為主題的作品，引起許多關注和好評，如 1919 年底天馬會第一屆畫展，來自廣東高劍父（1879-1951）對展出《落葉》（油繪）一幅，留下評語：

　　　　古徑沒跡，暝色千里，蒼涼蕭瑟，滿紙秋風，殊有蘇州落
　　　　葉滿空山，詩意其妙處，在樹影裏微露，敗葉之痕，於縱

76 陳澄波收藏的王濟遠畫冊等資料，參閱「台灣史檔案資源系統」，檢索網址：http://tais.ith.sinica.edu.tw/sinicafrsFront/faq.jsp，檢索日期：2018 年 11 月 20 日。

77 〈王濟遠個人繪畫展覽會〉（報導），《申報》，1926 年 10 月 10 日，增刊第 2 版。

　　　　橫馳驟，大筆淋漓中有此細緻，尤見精密，可謂膽大心小，
　　　　格高律細也。[78]

　　高劍父當時以「折衷畫」類門參與天馬會展覽，當時他正致力嘗
試著中日融合的新國畫風格，因在澳門格致書院就讀過，加上日
本經歷，個人對西洋畫並不陌生，但評論只是針對畫作印象式的
情感抒發，無關乎風格和畫法分析，但也留下伏筆讓我們初步觀
察到王濟遠風景畫裏的美學觀。

　　此後，王濟遠便屢屢現身於上海各式西畫展覽會，1925 年 4
月間參展「洋畫家聯合展覽會」，日本畫家橋本關雪（1883-1945）
到會參觀外，還引來駐滬各國領事人員，而「王濟遠之水彩畫《雨
後春柳》價三百元，《夜泊秦淮》價四十元，有某君欲購，因
時近閉幕，未及接洽。」[79] 足見個人名聲高底也開始反應在作品
價格上。接著 1927 年 3 月在上海斜橋舉辦第二次「王濟遠個人洋
畫展覽會」，並於展覽結束後，將展出部分作品攜往日本東京，
準備與畫家橋本關雪和石井柏亭等人，一同舉辦聯合繪畫展覽
會。[80]

　　早年高劍父在作品裏看到的美術風景，確切由意境出發去捕
捉他的畫意，而這也是當時許多評論者眼中的王濟遠，因為來自
劉海粟印象派和後印象派風格影響不那麼明顯，但他確實是朝著
這時期的西方現代美術潮流前進，脫胎於上海美專的西畫教育訓
練，由素描、水彩到油畫進程中，變成他藝術創作積累養分來源，
曾和倪貽德共同編輯出版《西洋畫法綱要》一書，兩人皆認為素

78　〈高劍父對於天馬會之評語〉，《申報》，1919 年 12 月 26 日，第 11 版。
79　〈洋畫聯合展覽會第三日〉，《申報》，1925 年 4 月 8 日，第 11 版。
80　馬鵑魂，〈觀畫記〉，《申報・自由談》，1927 年 3 月 14 日。

描自有一種清雅淡泊的特異妙味，可以成為繪畫上線與調子的骨格，因此：

> 中國畫上，只用線描來表現眼和口等，是一向所取的方法，但在西洋畫的素描上，因為不是只看見物體的平面，而要作立體的觀察的，所以線條不是單單來表現物體的輪廓，是應當表示明暗的調子，物的凹凸和遠近，以及物與物的關係的。[81]

建立對物象立體觀察和描寫之後，接著若是一般人學畫，則建議以水彩畫作為色彩畫的第一步。[82] 因此，由單色素描過度到色彩應用，個人選擇以水彩畫來表現，尤其以風景體材為佳，透過水彩畫筆，他在意是景物的真實與自我內心的對話，而不過度強調突顯光影幻變的色調及筆觸。一如滕固（1901-1941）寫在 1926 年 7 月的文章，他憶起 1925 年春天到杭州西湖遊覽時，於靈隱寺偶遇王濟遠，當時正在畫《誦經》（圖 4-20），滕固在一旁靜觀其作畫，畫畢審視作品時，自覺當日緊

圖 4-20　王濟遠，《誦經》，水彩，1924年4月。資料來源：《濟遠水彩畫集》（上海：天馬出版社，1926年）中研院台灣史研究所「台灣史檔案資源系統」。

81　王濟遠、倪貽德合編《西洋畫法綱要》（上海：中華書局，1941 年），頁 9。

82　王濟遠、倪貽德合編《西洋畫法綱要》，頁 12。

圖 4-21　《濟遠水彩畫集》（上海：天馬出版社，1926 年）資料來源：中研院台灣史研究所「台
灣史檔案資源系統」。

張情緒放鬆了不少，似乎畫作無形中激勵了他，但滕固自己也不
明白其所以然，直到他看了《濟遠畫集》（即《濟遠水彩畫集》）
時才恍然大悟，他認為王濟遠作品裏的發想和意境：「是詩人天
稟的東西；但是濟遠先生會把牠移入于畫幅上了。」[83]（圖 4-21）
1920 年便到日本留學的滕固，回國後任教於上海美專，同時間參
與天馬會活動，曾以中國畫作參展，兩人相識已久，1926 年還一
起前往日本考察美術，特別是針對西洋美術在日本發展現狀的考
察。[84] 後來，滕固在 1929 年遠赴歐洲，進入德國柏林大學讀書，
專攻美術史研究。[85]

83　根據滕固個人的回憶，他是在 1925 年春造訪杭州，因見到一些事情而心情沈鬱，偶然踱到靈隱
　　寺見到濟遠，他正在畫《誦經》一作，但查閱《濟遠水彩畫集》目次頁，發現《誦經》是作於
　　1924 年 4 月，顯見時間上是有所出入。滕固，〈詩人乎？畫家乎〉，收入王濟遠，《濟遠水彩畫
　　集》（上海：天馬出版部，1926），頁 2-4。

84　現存留有署名王濟遠、滕固〈考察日本藝術筆記〉四則，刊載於 1926 年 2 月 19 日、3 月 1 日、
　　3 月 8 日和 3 月 14 日的上海《時事新報》，收錄於沈寧編，《滕固藝術文集》（上海：上海人民
　　美術出版社，2003 年 1 月），頁 401-409。

85　據《藝術旬刊》第 1 卷第 2 期（1932 年 9 月 11 日）〈文藝新訊〉，刊出滕固在普魯士得到美術
　　史博士學位，指出他：「先後由哲學、美術史、考古學、歷史學等，各科主任教授之輪流面試，
　　皆一一通過，而得正式授予博士學位，其總評語為拉丁文『優越』。」回國之後則返回上海美專
　　任教。

在美術史家滕固眼裏充滿詩性的作品，王濟遠也在畫冊中陳述其感觸，就《誦經》這張畫來說，起因在靈隱寺所聞、所見、所聽，才知僧人之功課，乃入世之功課：「然則出世之功課何在？曰在茂林修竹之間，野花小鳥之儔耳，我畫幾個和尚，而我意不在和尚也。」[86] 畫裏只見僧人魚貫而行，遠方林木蕭蕭然，畫筆精煉，可說言簡意賅，其意旨在於入世功課即可聽可見之地，而出世之境則在山泉林壑之間，我畫自然是為達此境外之境的，這便是契合滕固評論核心，如同倪貽德〈現代風景畫〉所言：「現代的繪畫，既非祇是描寫物體的物質，也不祇注重形式和光暗，可說是在表現映在藝術家的心靈上的被感動的物。」[87] 閱覽《濟遠水彩畫集》中所留下的自述隨筆，分別描寫 1924 到 1925 年，這兩年間九幅水彩畫創作心路歷程，見《鳳林雲影》（圖 4-22）一圖文字註解：

> 大自然千變萬化，不可捉摸，於不可捉摸中而捉摸之，是吾人努力之所在，試看秋色斑爛之西湖，朝夕晦明，頃刻變易，我愛西湖，我愛秋色，我愛神奇不測之變化「鳳林雲影」一作，由我熱愛而排洩者。[88]

亦如庸熙在〈藝苑別錄〉文中所述，讀《濟遠水彩畫集》一書，看《誦經》、《鳳林雲影》、《武林春水》、《湖上別墅》等圖，只能說這些畫無一不是以性靈表現為宗旨，無一不為詩境而作，因此：「余讀濟遠之畫，余又不禁神往東坡之別有會心，而益

86 王濟遠自述，〈隨筆〉，《濟遠水彩畫集》，頁 7。
87 倪貽德，〈現代風景畫〉，《美術雜誌》（上海良友圖書公司出版），第 1 卷第 1 期（1934 年 1 月 30 日），頁 40。
88 王濟遠自述，〈隨筆〉，《濟遠水彩畫集》，頁 9。

圖 4-22　王濟遠，《鳳林雲影》，水彩，1925 年。資料來源：《濟遠水彩畫集》（上海：天馬出版社，1926年）中研院台灣史研究所「台灣史檔案資源系統」。

歡濟遠之具足人天矣。其集裝潢之雅緻，設色之精能，鑒賞者自有定評。」[89]王濟遠期許自己的作品不負虛名，也不為盛景所媚，只為陶醉於自然之中，得以自娛與自樂，這是他所追求的心裏風景，他用水彩畫筆來表現，是因為水彩畫擁有獨特的趣味，乃水分之中飽含著氣韻的原故，能使自己的心情和物象交融在一起，即物我相契。[90]

由上海出發而日本及歐洲，王濟遠展覽會之畫已然跨越國境，從 1927 年到 1931 年間分別在日、法兩國展出，從此開啟他個人另一個藝術生命旅程，並且透過不同地域環境的刺激來回饋於作品，《申報》在 1928 年 10 月 9 日便報導：

> 名畫家王濟遠去秋東渡，遊歷三島名勝，兼事考察日本藝術，曾於彼邦東西二都及大阪舉行個人畫展，宣揚我國文化，博得藝術佳譽，于今夏返國，潛心探討作畫，畫境益見深遠，茲集其油畫、粉畫、水彩畫數十點，會旅東作品數十點。[91]

89　庸熙，〈藝苑別錄〉，《申報・自由談》，1926 年 8 月 31 日。

90　王濟遠自述，〈隨筆〉，《濟遠水彩畫集》，頁 9。

91　〈王濟遠個展於藝苑〉，《申報》，1928 年 10 月 9 日，第 11 版。

這一次的東遊，帶回他在日本東京、京都、大阪等地創作有36件，
加上回國後新作40件，以及水彩畫舊作4件，畫題分為粉畫（附
素描，共15件）、水彩畫（15件）、油畫（39件）以及國畫（11
件），此次展出畫作收錄於《第三回王濟遠個人繪畫展覽會出品
圖目》。

　　值得一提的是這次王濟遠展出的國畫作品，他個人在目錄中
寫下〈幾句閒話〉一文，交待了他所嘗試的新國畫創作，雖說：
「仍然脫不了洋畫的手法」，但也道出：「一定要著了袍子馬褂，
戴了瓜皮帽，才算是中國人，著了西裝，就算洋人？」[92] 他以為
國畫必須朝著革新方面去思考，因為時代已經變動。見於畫冊中
刊載國畫作品《滿庭鬧春色》（1928年，東京）（圖4-23），他
嘗試用中國傳統水墨簡筆
畫出的人物畫，雖說是國
畫但人物線條卻是西畫技
法，王濟遠顯然無法自然
地應用傳統人物衣褶紋的
各種線描法，其用筆特點
還是來自西法訓練，因此
回到傳統人物畫的表現時
線條顯得板滯外，人物表
情也無傳神意味，若說這
是中西融合新畫法，好像
有點格格不入。而此幅款
識：「翠室群賢集，滿

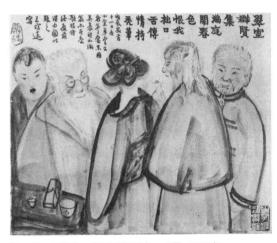

圖4-23　王濟遠，《滿庭鬧春色》，水墨，1928年。
資料來源：《第三回王濟遠個人繪畫展覽會出品圖
目》（上海，1928年）中研院台灣史研究所「台灣
史檔案資源系統」。

92　《第三回王濟遠個人繪畫展覽會出品目錄》（上海，1928年），頁11。

庭闈春色，恨我拙口舌，傳情持禿筆。」卻記錄著他與日本南畫家小室翠雲（1874-1945）[93] 兩人的交往，畫中便是描繪戊辰年（1928年）歲初應邀出席新年宴，此人物畫乃為紀實之作，且為符合主人翁小室翠雲南畫家身份，王濟遠選擇以傳統水墨畫來表現，只是相較於當時與日本往來的北京畫壇傳統書畫家們，可以看出他水墨畫根基還是不夠紮實。

雖說已先表達自己贊成革新傳統國畫想法，而且當時許多留學歸來西畫家也都畫起國畫來，但這所謂中西融合新畫法，並非都可以成功借用與轉移到作品上，例如《洛陽果物圖》（1928年，京都）（圖 4-24），同樣是寫生，根據款識所示，為戊辰年夏日，因病居留京都，「凡半月，醫生來診索余畫，並贈余果物一籃，適吾國天中佳節時也。」當時他畫下此圖以解病中憂悶，全幅逼近西方靜物畫，雖然南宋宮廷畫家李嵩（生卒年不詳）也留下一幅《花籃》，各種花卉擺置在編織籃子中，展現李嵩精湛描寫功力和傳色技巧，可惜王濟遠的構思應該來自西畫影響較多，尤其是對塞尚靜物畫的學習與模仿，早在二〇年代他便開始嘗試畫了許多花果靜物畫，推測這幅《洛陽果物圖》其出發點應該是為革新國畫示

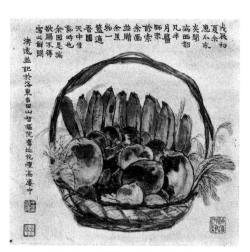

圖 4-24　王濟遠，《洛陽果物圖》，水墨，1928 年。資料來源：《第三回王濟遠個人繪畫展覽會出品圖目》（上海，1928 年）中研院台灣史研究所「台灣史檔案資源系統」。

93　小室翠雲是日本南畫院的畫家，主張承續水墨畫傳統，他與北京畫壇的傳統國畫家陳師曾、金城等人有所互訪交流之外，同時他也與台灣嘉義藝文人士有過詩畫對談，並曾在《台灣時報》，昭和八年（1933 年），發表〈將遊台灣舟中〉（二首）以資紀念。

範之用，然而其影響來源卻是西方塞尚多於中國傳統花鳥畫。

此外，王濟遠個人與日本美術界關係，確實愈來愈緊密，其中之一便是他與石井柏亭在藝術上有了更一步接觸，石井柏亭1919 年 5 月旅遊中國時的遊記，便記錄他們兩人初識於杭州西湖上海美專學生旅行寫生團，有過一次關於繪畫技術交流，雖然認為上海美專學生和王濟遠西畫技法尚未成熟，但依舊佩服他們對於油畫創作的熱情，此後劉海粟、王濟遠和石井柏亭成為好友，並與日本美術界建立起良好關係。甚至，在日本曾舉辦過四次個人畫展，分別在 1927 年 5 月京都大丸百貨美術部，1928 年 1 月在東京丸善畫廊，1928 年 5 月大阪丸善畫廊，以及 1929 年 10 月在東京資生堂畫廊。[94] 根據李仲生（1912-1984）[95] 回憶，王濟遠素有中國的石井柏亭之稱，「因為濟遠的水彩不透明幾筆畫，很有點石井所作的水彩畫的味兒，而濟遠自己也喜歡以『中國的石井柏亭』自居。」[96] 李仲生認為他以風景畫見長，尤以水彩畫與石井柏亭最為相似，但油畫卻不同於日本畫家。

李仲生提醒我們應該用不同視角，才能觀看王濟遠畫風差異，而這也具現在 1929 年第一次全國美術展覽會時參展的風景畫，分別為《都門瑞雪》（油畫）和《傍水人家日影斜》（水彩畫），兩張都是描寫自然美景之作，其筆法相當成熟老練，這是

94 吳孟晉，〈王濟遠的油畫、水彩畫和水墨畫──有關中國近現代油畫家的創作意識〉，《萬象更新：現代性、視覺文化與二十世紀中國國際學術研討會論文集》（宜蘭：佛光大學，2013 年 5 月），頁 45-48。

95 據蕭瓊瑞編〈李仲生生平及寫作年表〉，李仲生畢業於廣州美專，1931 年再進入上海美專附設繪畫研究所，因至杭州西湖寫生，結識前來旅行寫生的日本油畫家太田貢、田阪乾二，受到他們的鼓勵決心前往日本留學。見蕭瓊瑞編，《李仲生文集》（台北：台北市立美術館，1994 年 12 月），頁 425。此年表提及李仲生是在 1931 年就讀於上海美專附設繪畫研究所，時間上似乎有些出入，因上海美專附設繪畫研究所應該是成立於 1932 年，當時劉海粟從歐洲返國，正進行校務革新之際，委請王濟遠擔任副校長一職，同時開辦「繪畫研究所」，並由王氏兼任主任，參見〈上海美專之新氣象〉，《藝術旬刊》，第 1 卷第 3 期（1932 年 9 月 21 日），頁 5。

96 李仲生，〈留居美國畫家王濟遠〉（原載於《聯合報》，1948 年 8 月 29-30 日），蕭瓊瑞編，《李仲生文集》，頁 325。

圖4-25　王濟遠，《傍水人家日影斜》，水彩，
1925年。資料來源：《濟遠水彩畫集》（上海：天
馬出版社，1926年）中研院台灣史研究所「台灣史
檔案資源系統」。

他的長處，當時張澤厚便評論其作品：「它的筆觸，顯然露著東方藝術特有的神韻和氣魄。題材所表現的意識，也是站在時代上的。」[97] 其中《傍水人家日影斜》（圖4-25）是1925年舊作，張澤厚所看到東方藝術韻味，確實如同王濟遠對這幅作品所寫說明：

> 鄉村中自有一種素樸之天籟，較諸徒負虛名之勝地，如蘇之寒山寺、杭之曲院風荷、寧之莫愁湖等，為流俗所污損，不可用日而語也。民屋數間，長橋一架，夕斜照，漁娘慢歌。在素樸天籟中，覺驕奢豪華之都市，直是一片腥臭之氣。特漁娘村夫，不知幾生修到，享如斯清福耶。吁，素樸之天籟，永久之天籟，余心為之陶醉矣！[98]

　　水彩畫特有透明輕淡色澤，相較於油畫顏料積累的厚重感，以及過於鮮明的筆觸痕跡，它更適於快速地驅使線條及顏色，並因飽含水份更能展現倒影光彩，《傍水人家日影斜》中波光粼粼的水面映著小舟，畫裏小橋、流水及人家，正是充滿江南地域的「地方色彩」，不但再現江南地景特徵，也回應了畫家心中詩意

97　張澤厚，〈美展之繪畫概評〉，《美展》，第9期（1929年5月4日），頁8。
98　王濟遠，《濟遠水彩畫集》，頁10。

情懷。雖然堅持著上海美專實地寫生習慣，也受到日本西畫家寫實風景影響，但是在水彩風景畫，仍然透露出個人情感視角，如同民國時期擅於詩書畫的鄭曼青（1902-1975），在 1926 年 10 月觀看王濟遠第一次個人畫展時，便總結其觀感：「濟遠之畫，有深思焉，有寄託焉，得自然之風致，寫出之美情，江南風物之麗，已盡收其筆底矣。余觀其作，皆能延人之情。」[99] 鄭曼青在一一細翫之後，不覺心為之曠，而神為之怡，並生起渾忘其足之痛的感受，文中所提畫作皆是江南名景，或杭州西湖西泠庭院春草，或南京秦淮河夜泊思六朝金粉之勝，或揚州瘦西湖五亭橋「追往事流雲逐浮萍」，甚或是鎮江北固山的歎古今興亡之慨。[100] 無一不顯示王濟遠的風景畫，總是在真山實景之中，寓意了古今歷史與自我懷想，因此也淡化且模糊印象派或後印象派的面貌，這和劉海粟作品裏所強調的印象派畫風拉出了距離。

　　另一方面，水彩畫裏飽滿詩意的個人特色之外，油畫卻逐步往西方現代美術風格靠攏，細看第一次全國美展的油畫《都門瑞雪》（圖 4-26），靄靄瑞雪覆蓋的古城樓，交錯著墨綠與深紅，加上澄黃與重褐提點，少了點描式筆觸，而是大塊塗，光影只隱現在枯幹及鼓樓門窗。當時頌堯在〈西

圖 4-26　王濟遠，《都門瑞雪》，油畫。資料來源：《美展》，第 10 期（1929 年 5 月 7 日）。

99 鄭曼青，〈藝苑讀畫記〉，《申報・自由談》，1926 年 10 月 16 日。
100 鄭曼青，〈藝苑讀畫記〉，《申報・自由談》，1926 年 10 月 16 日。

洋畫派系統與美展西畫評述〉，評之：「則主觀之色彩為強，其
《都門瑞雪》等幅，更有合於未來派之應用，埃及之單層色調者。
既非盡為寫實，更非單側重於後期印象派者矣。」[101]文中將王濟
遠畫風歸之為式樣主義，用以形容他風景畫作風：

> 其意義乃言以天然為基礎，再以畫者之意匠與想像修飾
> 之。其得力於自然之觀察者居其半；得力於色彩學、透視
> 學、構圖法等亦居其半。此次展覽會中之風景畫，屬於此
> 派者最多。蓋其習作之初，未嘗有寫實工夫。率因兩種傾
> 向而作畫：一、因歷史之習慣，東方人好風景，而惡人體；
> 二、人體較風景難於正確，為避難就易計，乃不得不作風
> 景畫。[102]

評論者以為因缺乏正統而嚴格的西方學院派訓練，所以從風景畫
入手，是一個比較容易達成的目標，如同工筆實較寫意難，特別
是人體畫部分，更被要求要具備形體準確的描摹能力，這須要花
費時間去培養，顯然在人體畫方面，確實無法達到好的評價，這
次美展裏留日胡根天（1892-1985）便評論他出品：「靜物的《花影》
在一光一暗的映照之間表出朦朧的調子頗耐人尋味。人物畫似
乎非其所長，《待粧》一幅的婦人的頭部與腳部寫不出來。」[103]
可見作品中頗見好評是風景畫與靜物畫，而人物畫則差強人意，
李仲生也曾提及王濟遠長於風景畫，但人物畫中尤其是裸體畫最
差。[104]

101 頌堯，〈西洋畫派系統與美展西畫評述〉，《婦女雜誌》，第 15 卷第 7 號（1929 年 7 月），頁 43。
102 頌堯，〈西洋畫派系統與美展西畫評述〉，《婦女雜誌》，第 15 卷第 7 號（1929 年 7 月），頁 42。
103 胡根天，〈看了第一次全國美展西畫出品的印象〉，《藝觀》，第 3 期（1929 年 5 月），頁 37-38。
104 李仲生，〈留居美國畫家王濟遠〉，蕭瓊瑞編，《李仲生文集》，頁 325。

　　評論者頌堯以為王濟遠風景畫裏的意圖之一，無非是想創造
一種傾向於東方畫之後期印象派，因為這是當時國人比較容易接
受的西方畫法，不往純粹客觀走，而是保留主觀意念，至此翻轉
眾人對西畫成見，意即「西洋繪畫已非物體的描寫，乃成心境的
描寫。畫幅所現的形色筆，皆心境中的產物；所謂外物之形，
不過為喚起心情一種工具耳。」[105] 對於長期以來致力於西畫創作
與教學的王濟遠來說，西洋畫不再只專屬於西方人所有，他喜歡
水彩畫，因為它和中國畫有許多相似的地方，如色調清淡，用筆
輕柔，適宜小品且攜帶方便，但更重要的是學習西畫之後，不論
油畫或水彩畫，經由技法和思想的研究，以這個為手段來表現我
們獨自的藝術。[106]

　　當時不論傳統畫家或西洋畫家，其實都不想停留在只是寫實
的時代，大家都急於朝向新興的西方現代美術潮流前進，從寫實
主義出走，嘗試著捕捉光影，或破解具像形體的印象及後印象派，
並且無所畏懼地面對野獸、超現實主義或立體派的出現，這次全
國美展作品，其實都涵蓋了這些十九世紀中葉以來西方所有美術
風格，不論是複製、模仿或是挪用，甚是融合都有，呈現出五花
八門，百花齊放的局面。[107] 1929 年第一次全國美術展覽會在眾人
期待中揭幕，有許多讚美也有不少批評，對於中國美術未來還是
莫衷一是，國畫有新舊之爭，西畫也有形式與內容之辯。王濟遠

105 頌堯，〈西洋畫派系統與美展西畫評述〉，《婦女雜誌》，第 15 卷第 7 號（1929 年 7 月），頁 41。
106 王濟遠，〈西洋畫研究法〉，《出版周刊》（商務印書館），新 87 號（1934 年 7 月 28 日），頁 2。
107 朱伯雄和陳瑞林在〈西畫界的矛盾與鬥爭〉一文，大致歸納為李超士、李毅士、徐悲鴻、顏文樑、
　　楊秀濤等，接受學院正規且嚴謹的訓練，使他們掌握寫實的畫法。印象派的潘玉良、王道源、汪
　　亞塵、吳恒勤。新印象派的邱代明、陳宏、劉抗。後期印象派的劉海粟、王濟遠等。野獸派的龐
　　薰琹、倪貽德、陳抱一、張弦、丁衍鏞等。新寫實派的方幹民、關良、倪貽德。理想派的林風眠。
　　廣東的超現實主義者，梁錫鴻、李東平、曾鳴、趙獸等，但他們主張和他們的畫風並不一定可以
　　完全劃上等號，朱伯雄、陳瑞林編，《中國西畫五十年，1898-1949》（北京：人民美術出版社，
　　1989 年 12 月），頁 490-491。

參與這次展覽，並拿出他個人作品，當時劉海粟早已遠赴歐洲展開新的美術旅程，而他也在 1930 年 5 月前往歐洲遊歷，去國前夕假上海西藏路寧波同鄉會舉行「歐遊誌別紀念展」，根據《申報》報導：「蓋王氏之作風。迥異疇昔。粗細兼備。其豪邁處如萬馬之奔騰。其動人處如杜鵑之夜啼。令人留戀會場。不忍遽去。足見藝術感人之深。」[108] 王濟遠在藝文圈中交友廣潤，展覽時曾發售預約券，友人陳抱一、陳澄波、潘玉良、張辰伯等人出席外，政界人士如李石曾、陳布雷亦皆前往參觀或訂購畫作。[109]

　　經歷日本的考察和辦展，最終還是要往歐洲看看，期待一次西行之旅，能對他個人創作有些新的啟發。1931 年 1 月他在巴黎白柳華畫廊辦起個人畫展，不久後回到上海，不負眾望的他在 1931 年 10 月「王濟遠歐遊畫展」，在上海明復圖書館開幕，展出百餘件作品，同時上海文華美術圖書印刷公司出版《王濟遠歐游作品展覽會集》（第 1-2 輯，1931 年 9 月），每輯分別收錄 10 張畫作。（圖 4-27）如同當時留歐歸來的畫家們，都要舉辦一次畫展，向國人展示其西方取經的成果，劉海粟、潘玉良、江小鶼等人都曾辦過這樣的展覽會。風塵僕僕地

圖 4-27　王濟遠繪編，《王濟遠歐游作品展覽會集》（第 1-2 輯）（上海：文華美術圖書公司，1931 年 9 月）。

108 青口，〈王濟遠歐遊誌別畫展記〉，《申報》，1930 年 4 月 13 日，第 19 版。
109 〈王濟遠個人畫展第一日〉，《申報》，1930 年 4 月 12 日，第 17 版。

遊走於法國、比利時、意大利等國，不同於劉海粟的美術考察和學習之旅，王濟遠的目的偏屬於個人旅行寫生，有風景畫也有人物畫，留下他個人視角的歐洲景觀，因為沒有特別的目標，他只是透過不同國度旅行，去捕捉個人的感受，作品的風格沒有因此而改變，有的只是畫裏風景和人物的異國風味。

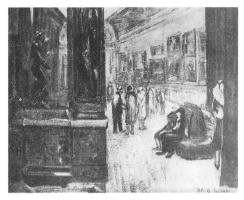

圖 4-28　王濟遠，《觀畫》（巴黎羅佛美術館內）。資料來源：《王濟遠歐游作品展覽會集》，第 2 輯（上海：文華美術圖書公司，1931 年 9 月）。

來到巴黎必然造訪所有畫家心所嚮往的羅浮宮，他用速寫方式留下《觀畫》（圖4-28），畫中模糊人影和畫作，表達旅人匆忙腳步。然後，西方無所不在的教堂風景和異國街景都是他所關注的畫題，《行雲流水》（水彩）畫巴黎公園的天光雲影。而他也來到盧森堡公園，留下雪景中的枯樹與行人，此幅《雪林》（圖4-29）與劉海粟《盧森堡雪霽》

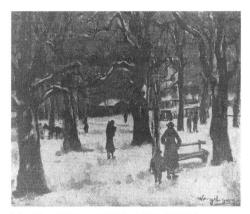

圖 4-29　王濟遠，《雪林》（巴黎盧森堡公園）。資料來源：《王濟遠歐游作品展覽會集》，第 1 輯（上海：文華美術圖書公司，1931 年 9 月）。

（1931 年），有異曲同工之妙，都是黑白灰色調，表現冬季枯枝及陰暗天空。在比利時所畫街景《白壁》（圖 4-30）一幅，使用塊面構成及塗色，擺脫梵高式點描線條，趨向於透視空間及形體的理性分析，白色牆面朝著客觀幾何圖形，而彎延道路和行人卻

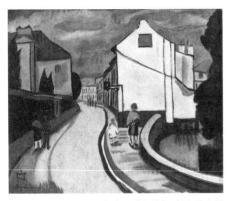

圖 4-30 王濟遠，《白壁》（比利時羅汶）。資料來源：《王濟遠歐游作品展覽會集》，第 1 輯（上海：文華美術圖書公司，1931 年 9 月）。

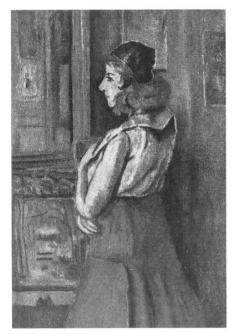

圖 4-31 王濟遠，《對鏡》（西班牙之女）。資料來源：《王濟遠歐游作品展覽會集》，第 1 輯（上海：文華美術圖書公司，1931 年 9 月）。

是後退的立體空間，與決瀾社成員倪貽德《碼頭》畫風十分接近。

不同於劉海粟外露的梵高熱情，王濟遠雖有後印象派，或是塞尚影響，然而他大都以自己的方式去畫景、畫人，甚至透過畫作去彰顯地方特色，這次歐遊畫作以人物畫佔有相當份量，其中他在《對鏡》（圖 4-31）畫出西班牙女子的紅色熱情，而《鄉婦》（圖 4-32）畫裏具實地呈現荷蘭婦人的樸實妝容，《躊躇》（圖 4-33）和《裸女》則繪出意大利女子的浪漫情調，當然《孟拔乃斯》（圖 4-34）是一幅讓人無法忘懷的巴黎女子，他透過女性風情來忠實記錄異國氛圍。

1931 年出版的《王濟遠歐游作品展覽會集》2 輯當中，除封面（分別為油畫與水粉畫）和卷首（素描）之外，共計 20 幅作品刊印，利用彩印三色版和黑白寫真版方式印刷，包括風景、人物和靜物畫，昔日以水彩或油畫風景見長的他，這次則突顯個人在風景與人物創作上有分庭

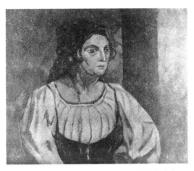

圖 4-32　王濟遠，《鄉婦》（荷蘭之女）。
資料來源：《王濟遠歐游作品展覽會集》，
第 1 輯（上海：文華美術圖書公司，1931
年 9 月）。

圖 4-34　王濟遠，《孟拔乃斯》（巴黎之女）。
資料來源：《王濟遠歐游作品展覽會集》，第 2
輯（上海：文華美術圖書公司，1931 年 9 月）。

圖 4-33　王濟遠，《躊躇》（意大利之女）。
資料來源：《王濟遠歐游作品展覽會集》，
第 1 輯（上海：文華美術圖書公司，1931
年 9 月）。

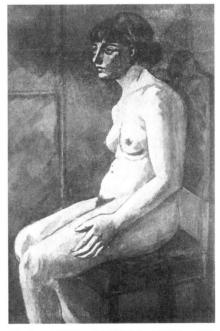

圖 4-35　王濟遠，《人體習作》（巴黎）。資料
來源：《王濟遠歐游作品展覽會集》，第 2 輯（上
海：文華美術圖書公司，1931 年 9 月）。

抗禮的意味，於 20 張畫作中各選錄 9 幅，另外則每輯有 1 幅靜物畫。整體觀之，風景和靜物仍然維持原有創作水準，這次讓人物畫並駕齊驅，顯然是他對自己有了比較大的信心，尤其是裸體畫部分，他在巴黎完成《人體習作》（圖 4-35），開始出現柔媚的肉體美感，形體描繪更加完整，側身女子的身形和手擺放位置自然許多。歐遊之後，王濟遠的人體畫逐漸成熟，1933 年 3 月在上海法租界環華路法國圖書館的個展，便吸引南社發起人柳亞子前往觀賞，而且報章雜誌對於他的女性裸體畫出現正面評價，謂此次展覽：「尤以裸體女郎一幀，為其得意之作。」[110] 這幅畫作標價 250 元，當然價格無法完全反映作品價值，但藝文圈中名人效應還是存在，因為對照上海圖書館和中研究台史所《王濟遠歐游作品展覽會集》1-2 輯（圖 4-36），發現上海圖書館所藏是贈予李石曾（1881-1973），台史所則是贈予陳澄波，由此可見他個人交遊之廣。

然而到了 1931 年 9 月，日本在東北發動軍事行動，接續翌年爆發一二八淞滬戰爭，時代變動加上戰爭逼近的三〇年代，美術運動該何去何從呢？藝術為藝術的要求可以見容於當時社會嗎？當王濟遠從歐洲遊歷歸來，依循前例舉辦歐遊畫展展示個人成果之際，張澤厚（1906-1989）便提出個人毫不留情的評論，他認為去了歐洲一趟，還是一樣端出印象派式作風，拿著一些無關緊要的自然風景、靜物畫或人物畫，無論《行雲流水》、《摩洛哥咖啡店對話》、《躊躇》或《對鏡》，在日本軍事威脅當下，他的藝術到底能給民眾那些感染力？張澤厚走出畫展時，感到「是使民眾忘卻現實的痛苦，在這現實中苦海中夢想華胥妙境，超

110 寄傲齋主，〈王濟遠畫展小記〉，《大亞畫報》，第 374 期（1933 年 3 月 29 日）。

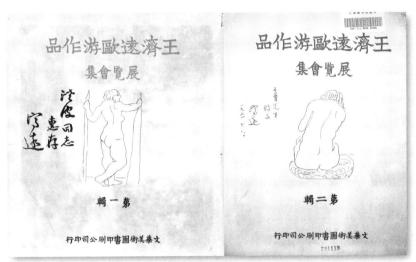

圖 4-36　《王濟遠歐游作品展覽會集》封面（第 1-2 輯）（上海：文華美術圖書公司，1931 年 9 月）。

越現實，而逃避在頭腦中的美麗花園，既不知覺醒也忘却了反抗。」[111] 而這就是畫家的自身困境，在民族主義大旗之下，如何走出自己與國族的未來，每個人都有不同希望與做法，尤其是該怎樣回應時代的戰亂，王濟遠曾記錄了戰爭軌跡，他在 1932 年舉辦過一二八滬變戰蹟畫展，在歷史洪流中實具有相當的時代意義，如同湯增敭所說對滬變戰蹟畫展印象深刻，因為「他深深地印入人們腦際的是慘酷的值得紀念的點和綫。」[112]

　　同樣的王濟遠，但在張澤厚與湯增敭兩人眼中，卻有不同評價，這不再是純粹的美術風景，而是反映著時代的風景。1933 年張澤厚出版個人代表作《藝術學大綱》（上海光華書局），也在 1929 年第一次全國美術展覽會時，為《美展》一刊撰寫〈美展之

111 張澤厚，〈出了會場：『王濟遠歐游展覽會』〉，《文藝新聞》，1931 年 10 月 12 日，第 4 版。
112 湯增敭，〈時代的與大眾的〉，《藝術月刊》，第 1 期（1933 年 1 月），頁 13。

繪畫概評〉一文，時對《都門瑞雪》（油畫）和《傍水人家日影斜》
（水彩畫）兩幅畫作，認為它們都顯示出東方藝術特有神韻和氣
魄，這和前述頌堯所見略同，張澤厚甚且讚賞畫題所表現出來的
意識，可以説是站在時代之上的，不過隱約之中透露出張澤厚對
真實社會底層的關懷，他一邊看著《都門瑞雪》，一邊想説：

> 在此，我不得不又嘮嘮地把它解釋一番，它冽骨浸膚的雪，
> 積深許多，祇有苦力的人們和苦力的驟馬在那雪中負著重
> 物，鬱雲重叠照著，悽慘的物景映著他們艱苦行走，其
> 他的一切人們一個都不見；這是個什麼時代？是個什麼社
> 會？讀者知道了，就會領悟到「都門瑞雪」的佳好了。[113]

雖與上海美專以及劉海粟和王濟遠都有淵源，但張澤厚還是在三
〇年代之後走向左翼文藝界，開始批判起這種追求藝術為藝術的
形式主義者，他為《文藝新聞》「走出了展覽會場」專欄撰寫藝
術評論，這是屬於上海左翼美術運動一環，專欄中對藝苑畫展、
旅歐畫展、新華藝專畫展，以及汪亞塵和劉海粟等人都有嚴厲批
判，表達出當時左翼青年藝術家想要傳達普羅藝術基本立場和理
念。[114] 然而，面對時代與藝術的交叉路，中國藝術界未來前途諸
多討論時，李寶泉認為身處於 1933 年的歷史現場，對於藝術界能
否以「為藝術而藝術」為標地，或許有人會質疑、會徬徨，同樣
地「我們不能否認社會運動者是能利用藝術作革命的利器，但

113 張澤厚，〈美展之繪畫概評〉，《美展》，第 9 期（1929 年 5 月 4 日），頁 8。

114 《文藝新聞》創刊於 1931 年 3 月 16 日，到 1932 年 6 月 20 日結束，這份報紙以中立的態度生存，
 但實際上主要是報導左翼文化活動的消息。喬麗華，《『美聯』與左翼美術運動》（上海：上海
 人民出版社，2016 年 7 月），頁 62-70。

我們也決不能認為『能作社會革命利器者，纔是藝術』。」[115] 決瀾社李寶泉說他並不反對藝術家可以宣傳國家危難，但他心裏想說這只是消極的救國運動，相反地積極的救國方法，應該是藝術家以「為藝術而藝術」精神推廣於大眾，同時促使全體社會的進化，所以藝術可以救國，但不能只是當成政策宣傳工具，而是應該堅守藝術的創作，讓藝術成為民族文化延續的動力。

徘徊在藝術為藝術或藝術為社會，甚或是藝術為民族的當下，畫家對風格或題材的選擇，似乎是愈來愈困難，畫者或是觀者是否有心思去直觀作品，也不無考量，因此王濟遠還是持續在創作著，還是不時推出畫展，只是觀眾和評論者，已無法全然中立客觀地敍述，這是畫家的無奈，但這也是無法逃離的現實。

小結

在二十世紀初期上海畫壇，劉海粟和王濟遠兩人實具有舉足輕重的地位，他們的創作也都出入於中西繪畫之間，劉海粟創辦上海美專，而王濟遠則畢業於此，隨後兩人都親身參與並經歷上海畫壇各個階段發展，投身美術教育同時，從教學、展覽到創作過程，不但推動並且也鼓吹上海西畫社團活動。另一方面，劉、王兩人也分別在三〇年代前後，有了日本與歐洲的美術巡禮，1926 年劉海粟因上海美專發生學生風潮出走日本與歐洲，同時期捲入學潮風波的王濟遠也展開海外行旅，兩人先後見識西方美術大師作品，並用畫筆記錄親眼所觀看到異國人情與風景，更在回到中國之後，兩人不約而同地舉辦「歐遊作品展覽會」，拿出作

115 李寶泉，〈為藝術而藝術〉，《藝術月刊》，第 1 期（1933 年 1 月），頁 3。

品與眾人分享他們的所見、所聞與所感,從這些畫作所展示的題材及風格,可窺探他們跨國境之後心境轉折,以及個人畫風取捨過程。

來來回回於日本與歐洲的美術行旅,兩人不同於學習美術的留學生,他們並未進入學院,而是自我的觀察與理解,雖然受到印象派以來畫風影響,因為少了學院訓練,反而在某種程度上保有更大空間,但這是一體兩面,對藝術純粹性和理想性來說,劉、王遊走於教育、藝術與政治之間,兩人取得名聲與資源,卻也在教育界和藝文圈招來流言蜚語。例如劉海粟啟動第二次歐遊,計劃帶著近現代畫家作品來到歐洲展示,他到達倫敦時正值1935 年之際,是年底「中國藝術展覽會」(International Exhibition of Chinese Art,1935 年 11 月到 1936 年 3 月),也將在英國皇家美術學院(Royal Academy of Arts)推出,同樣都是企圖透過公共的展覽會形式讓西方看見中國,但如何選送作品卻有不同見解,誰可以代表中國古代藝術?當時葉恭綽(1881-1968)便直言因有種種原因,他認為 1935 年倫敦「中國藝術展覽會」,一無法充分自由提選出品是否能代表我國藝術的全部不無疑問;再者,選送作品欠缺有系統有意義的歷史呈現,所以僅能供大眾觀賞。[116] 所謂種種原因,其一是英國主導此次展覽,留英畫家李毅士(1886-1942)便說到:「去歲倫敦畫展,在國畫方面選擇,僅止於乾隆,可見國畫衰弱,國人對之,不知作何感想。」[117] 徐悲鴻則明白表示他個人反對立場:

116 葉恭綽,〈對倫敦中國藝展意見〉,《國畫月刊》,第 1 卷第 6 期(1935 年 4 月),頁 138-139。
117 李毅士,〈繪畫要不要像形自然〉,《中國美術會季刊》,第 1 卷第 4 期(1937 年 1 月),頁 40。

> 原來人家請我們送東西去陳列——在我們的目的，為宣傳
> 文化，我不承認，因為中國古文明，乃世界公認，用不著
> 宣傳，英國所要的，乃一八○○年以前之物，其意若曰，
> 中國一八○○年後，即無文化，現代更無文化——用不著人
> 家來選。[118]

施翀鵬（1908-2003）參觀當時上海預展所寫《中國名畫觀摩記》，
這次英國展出的繪畫作品，清代只選送 28 件作品，到乾隆時期
郎世寧為止，施翀鵬感慨代表清的 20 餘件作品：「即四王惲之作，
亦未能滿足國人之意，至可憾耳。」[119]足見選送畫作都無法讓國
人滿意，若說是要代表中國繪畫確是差強人意。

　　此外，又有誰可以決定現代中國美術？徐悲鴻、林風眠和
劉海粟等人，積極地帶著作品前進歐洲展出，他們當然是期許西
方能見識到中國美術，只是我們要展示的是古代，還是要發揚現
代，徐悲鴻反對沒有尊嚴和自主性的藝術外交之行，他曾說到這
次「中國藝術展覽會」，英方並有指派專家如 Laurence Binyon 負
責，他時任職大英博物館的東方文物學者兼詩人，曾為此撰寫〈倫
敦藝展特約專家論中國藝術書畫〉，秦宣夫（1906-1998）將它翻
譯並刊登於《湖社月刊》。[120] Laurence Binyon 認為西方乃「目中之
畫」，而中國則偏屬於「心中之畫」，當近代西方忙著追探光影
形色變化時，這對中國畫家來說則沒有任何吸引力。迷信於歐洲
遊歷或是展覽可以改變中國美術，確實是當時普遍認知，但也出
現一些批判聲音，如《論語》半月刊上便刊出王道成所寫〈上海

118 徐悲鴻，〈中國瀾污——對於中英藝展籌備感言〉，原載於《時代公論》第 3 卷第 44 期（1935
　　年 1 月），收錄於《徐悲鴻藝術文集》（上冊），頁 269-270。
119 施翀鵬，《中國名畫觀摩記》（上海：商務印書館，1936 年），頁 93-94。
120 Laurence Binyon，〈倫敦藝展特約專家論中國藝術書畫〉，秦宣夫譯，《湖社月刊》，第 100 冊，頁 6。

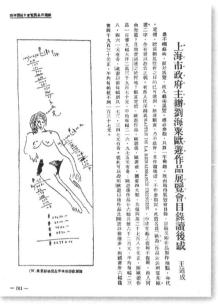

上海市政府主辦劉海粟歐遊作品展覽會目錄讀後感

王道成

圖 4-37　王道成，〈上海市政府主辦劉海粟歐遊作品展覽會目錄讀後感〉，《論語》，第 5 期（1932 年 11 月 16 日），頁 161。

市政主辦劉海粟歐遊作品展覽會目錄讀後感〉一文，道出人人所謂歐遊二字，即「含有畫以遊貴之義」，所以劉海粟作品價格，可以歐遊前後來劃分高低，作者還在文中畫出一張作品價格結算單（圖 4-37），還細分為歐遊作品、歐遊前、歐遊後和國畫四大類，其中歐遊後作品平均每幅為 238.461 元，足足比歐遊前每幅 173.347 元，貴了 65.114 元，從此可以證明歐遊以後作品比歐遊以前進步，但更加諷刺意味的是他提到國畫作品每幅不到 137 元，這樣看來國畫是不如西畫了。[121]

1932 年林語堂（1895-1976）創辦《論語》半月刊，以詼諧諷喻加幽默的小品文，廣為大眾喜愛，王道成一文看到當時對上海市政主辦劉海粟歐遊展覽會的另類觀察，自清末與西方簽訂條約以來，知識分子從西學源於中國、中體西用，到民國全盤西化，由抵抗、排斥到接受，以往的扶清滅洋到挾洋自重，這也道出外國月亮比較圓的想法，而王道成便是一語道破地點出這種媚西風潮。

121 王道成，〈上海市政府主辦劉海粟歐遊作品展覽會目錄讀後感〉，《論語》，第 5 期（1932 年 11 月 16 日），頁 161。

第五章
走向現代
美術的生產與美術的消費

　　現今學界在面對美術作品研究時，不再只是純粹風格分析及真偽辨識，它可能包容更多樣性的歷史價值和文化意義，所以在社會學、人類學，或新文化史等跨學科交流與影響之下，藝術史家眼光不再只局限於作品的內部分析，更大企圖是透過作品的外部解讀，除了剖析作品技術創造及視覺景觀外，也試圖理解藝術家及其作品是在哪種社會情境與經濟環境下被創造或製造出來，這裏可以看到一個研究轉折，雖然學者對社會史家與藝術史家的論證提出批判，但是藝術史研究已開始朝向外部史與內部史並重的研究趨勢前進，亦即完全依賴畫跡來建立藝術史發展全貌的觀點出現了變化。

　　十九世紀中葉以來，經歷西方現代化全面性洗禮，中國從傳統開始邁向現代世界之際，正遭逢著政治體制改革，經濟模式轉型，乃至於文化遞變，無一不在翻動著所有階層的現實生活，落實在知識分子身上不只是內在思想衝突，也體現在外在所處環境更迭。而後清季科舉制度廢除，促成社會階層結構與人際關係丕變之外，原來藉由科舉考試而生存的讀書人，脫離了學而優則仕的框架，他們必須快速地適應現代城市與公民社會崛起，而職業類別與身份地位也將出現未有之大變化。追隨著西方現代腳步，

137

突破傳統士農工商界限，藝術不再只為皇室或精英階層所獨賞，而是開始普及於社會大眾，藝術家必然也須跟上這樣的時代趨勢，因此對藝術而言，它可能是為政治而服務，也可以為社會而存在，當然更可以純綷是為了自己而創作。

本章將關注於社會與經濟因素對藝術所產生的影響，它促使原有藝術只是文人自娛娛人的業餘性性質，開始朝向全盤性商業化發展，不但屬於傳統文人雅集的特定階層品味開始消逝，取而代之是社會大眾能共同品賞的藝術，藝術向社會大眾全面開放同時，必然也必須接受經濟因素與商業行為的支配。文中將先行試探藝術的社會與經濟網絡，借助藝術社會學與藝術社會史理論來理解近代中國美術發展，並以民國初年潤例來窺探傳統書畫家生活的一個側面。

第一節　藝術的社會與經濟網絡：一個研究方法的試探

如果將藝術本身置於社會之中，被人所創造出來，如何能產生多角度的解讀空間及再闡釋的可能性，便必需觸及藝術的本質，英國文化史家及批評家巴克森德爾（Michael Baxandall, 1933-2008）說到藝術是位置游戲，每當一位藝術家受到影響，便略微對他藝術的歷史做些重寫。[1] 而所謂「影響」的來源，就是藝術史研究中社會學方法介入的關鍵所在，對於「藝術社會學」討論中，還涉及它與「藝術社會史」兩者之間的界定，曹意強在研究哈斯克爾（Francis Haskell, 1928-2000）時，提到藝術社會學意指社會科學的一個分支，旨在推斷出關於規則，或所謂的受社會條件制約

[1]　巴克森德爾（Michael Baxandall），曹意強、嚴軍、嚴善錞譯，《意圖的模式——關於圖畫的歷史說明》（杭州：中國美術學院出版社，1997 年 9 月），頁 71。

藝術發展法則的一般性理論，而藝術社會史則是歷史學的一個分支，其任務是說明往昔的藝術是在什麼變化的物質條件下得以產生和訂制，因此藝術社會史的實踐者必須嚴守其職，根據社會變化和生成藝術作品的制度來理解作品。[2]

是否要完全清楚地定義「藝術社會學」與「藝術社會史」兩者界線，其實仍存在許多可以討論空間，因為兩者都是以藝術家及其作品為核心，觀看他們在社會中的作用，因此社會學比較側重於原理及規則建構，而社會史則強調歷史變遷，所以兩者關係緊密。誠如陳美杏研究指出，藝術社會學的探索進行是有賴藝術社會史學的研究成果，從這個角度著眼，可以說藝術社會學包括藝術社會史學，雖然兩個學門研究目標、本質和範圍不盡相同。但選擇以藝術社會學一詞，主要是它不但浮現出藝術世界運作狀況，亦較能讓我們瞭解存在其中的作品，以及創作者和觀者的價值觀，儘管它仍無法全然地揭開藝術的層層面紗。[3]

由於藝術史擴展至藝術作品外在氛圍的研究，透過影響藝術家創作的所有可能性試探，它和社會的連繫無可避免地將越來越緊密，社會學概念也就由此而進入藝術史研究領域之中，而後來也援引出「藝術社會學」方法，用來探討藝術的本質。1974 年豪澤爾（Arnold Hauser, 1892-1978）以 *Soziologie der Kunst* 為名的《藝術社會學》，以德文原版出版數年之後，由諾斯科特（Kenneth J. Northcott）完成英文譯本，1982 年名為 *The Sociology of Art* 在美國出版。所謂「藝術社會學」理論，就是將藝術作品與藝術家放在歷史與社會背景中，分析它的風格、特質、品性，乃至於它的文化

2　曹意強，《藝術與歷史》（杭州：中國美術學院出版社，2001 年 1 月），頁 49。

3　陳美杏，〈藝術生態壁龕中的創作者、作品與觀者——淺談貢布里希與藝術社會學之間的關係〉，《臺大文史哲學報》，第 60 期（2004 年 5 月），頁 303。

價值與時代意義。例如豪澤爾書中討論到藝術消費者主題，便完全脫離藝術作品本身風格及畫法分析，而是以作品的外部觀點，進行作品產生時的外延空間，即社會的與經濟的因素探討，例如社會結構與民眾藝術品味等。[4]豪澤爾關心的是藝術與社會之間雙向互動，亦即藝術社會學所要解決問題有二大類，一是追溯社會、經濟以及時代變化的文化模式是如何影響著各個時代。反過來，藝術作為某個時代和社會化石，又是如何把不同時代和不同社會的文明模式映照出來；二是要探索社會是如何被藝術影響，或者說藝術對整個社會以及社會中各個成員起的作用是什麼。[5]

由社會學領域所觸發藝術社會學它的概念與方法在不斷發展之後，開發許多不同研究議題，如同高居翰（James Cahill，1926-2014）《江岸送行》一書中，便提出：「把藝術家與畫作擺在他們歷史的（社會的、經濟的）進程中加以理解的」[6]，是有益的步驟，足見豪澤爾的藝術社會學方法已為藝術研究者所採納，因為它有助於拓展藝術史視野。其課題可以由藝術市場與畫商、藝術消費者與大眾審美品味、宗教與政治圖像的意涵、藝術贊助人的政治與經濟背景，甚至注意到大眾傳播媒介，如版畫、漫畫等題材。不過在理論借用過程中也顯現它的問題，如果僅是將藝術品視為時代的文獻資料，用它來解釋社會現象，長期以往便會產生班宗華（Richard Barnhart）對高居翰《江岸送行》的批評，他告誡研究者在撰寫中國美術史時，更多地依賴文字而不是畫跡時，

4 Arnold Hauser, Translated by Kenneth J. Northcott, *The Sociology of Art* (Chicago: University of Chicago, 1982), PP. 447-450。

5 滕守堯，《藝術社會描述——走向過程的藝術與美學》（台北：生智文化事業公司，1997），頁58。

6 高居翰，〈高居翰致班宗華〉（1981年6月17日），洪再辛選編，《海外中國畫研究文選，1950-1987》（上海：上海人民美術出版社，1992年6月），頁353。

可能產生的潛在危機。[7]

　　上述質疑，也可以在高居翰受到巴克森德爾的影響中找出端倪，巴克森德爾《十五世紀意大利的繪畫與經驗——圖畫風格的社會史入門》（*Painting and Experience in Fifteenth Century Italy: A Primer in the Social History of Pictorial Style*, 1972）和《意圖的模式——關於圖畫的歷史說明》（*Patterns of Intention: On the Historical Explanation of Pictures*, 1985）二本書，對藝術史界影響最大，它甚至涉及到西方中國藝術史的領域，如高居翰等人便運用他的方法。但是巴克森德爾在談到歐美藝術研究現狀時，說明他在《十五世紀意大利的繪畫與經驗》一書中，副標題所言「圖畫風格的社會史入門」，他的鋒芒無意指向藝術史家，而是針對社會史家的，因為巴克森德爾說到：

> 我希望向社會史家灌輸一積極的思想，即我們不應僅僅把藝術風格看作是藝術研究的題材，而應把它視為文化的史證，以補充其一貫依賴的文獻載籍。[8]

此書旨在闡明圖畫的視覺組織為社會史所提供的證據價值，但藝術史家們卻把它讀解為另一種論點，即依據圖畫的社會背景來解釋圖畫，這便是班宗華對高居翰一書所提出的質疑。至於，如何減少過度解釋的陷阱，正如巴克森德爾對於探索影響時批判，他說到：「『影響』是藝術批評中的一個咒語，主要是因為它那

7　班宗華書評中提出對於高居翰在《江岸送別》一書，提出恢復「異端畫派」（Heterodox School）這個概念，並將張路、鍾禮、蔣嵩和朱邦等畫家歸屬其中，但結論卻說儘管他們的畫中未顯出異端畫派風格，但他們仍是屬於這個畫派，這種分析提醒我們，在中國某些文人鑑賞家中間，晚明以來美術史已經成為宗教的一種次形式，也是依賴文字更甚於畫跡的危機所在。班宗華，〈『江岸送行』書評〉，洪再辛選編，《海外中國畫研究文選，1950-1987》，頁333-334。

8　巴克森德爾，《意圖的模式——關於圖畫的歷史說明》，頁166-167。

關於誰為主動者＆誰為被動者的不恰當的語法偏見；它似乎顛倒了歷史行為者所經歷的，推論性觀者所要考慮的主動與被動的關係。」[9] 所以這將造成對藝術影響來源推敲的可能失誤之外，關於被動與主動者之間的分析，牽涉到便是藝術作品解讀方式，它解讀系統涵蓋範疇，包括藝術史方法論的內、外向觀，及其進展到文化史領域中研究邊界何在等討論。

　　另一方面，也可能出現所謂文化史研究迷思，到底藝術文化學與文化史邊界在那裏？如同日本文化史學者石田一良在《文化史學——理論與方法》一書，除了提出文化史學研究方法與概念之外，同時也針對美術史學與文化史學提出說明，他認為藝術往往是支配人類種種理念的表現，藝術史與宗教史、哲學史等一樣，是一般精神史中一部分。而藝術史探究，一旦要深入科學性認識諸種關係的深處，就必須闡明經濟及社會生活與藝術文化之間存在的關聯；也就是説，對美術史現象的文化史學理解，並不是在美術史理解之外進行，而是以美術史理解的終點作為文化史學認識的起點。總結而言，便是唯有文化史學才能正確繼承美術史學成果，才真正有可能「歷史地理解」美術史的現象。[10] 就石田一良說法，藝術史研究最後必定會觸及到文化史範疇，而且是以文化史作總其成工作，其實這是忽視藝術史研究方法中內在觀的存在，藝術不僅只有精神與物質兩方面討論，也包含作者主觀性的創造才能，它常常是帶有抽象性，不易言傳只能意會的一面。因此，班宗華在批評高居翰的研究當中，可以看出班宗華是想區分出藝術史與文化史研究的不同特質，而這便是藝術作品重要的原因。

9　巴克森德爾，《意圖的模式——關於圖畫的歷史說明》，頁 69-70。

10　石田一良，王勇譯，《文化史學——理論與方法》（台北：淑馨出版社，1994），頁 180-182。

　　基於近年來藝術史在方法論上的關心，尤其是跨學科交流頻繁的今日，藝術史無法不去正視與應用不同學科研究成果，只是在用的時候，必須去考量在引借時的限度問題，這是高居翰與班宗華在討論時所揭示的要點，例如以往學界對於美學研究熱潮中，譯介了帕諾夫斯基、貢布里希、沃夫林、豪澤爾等人的著作。[11]一時之間西方在藝術史、藝術社會學、藝術哲學及藝術文化學等都被我們關注到，其中當然也嘗試著將社會學方法應用在中國藝術史的研究。藝術史在方法上必須援引相關社會學科的助力，是一個無法避免趨勢，如貢布里希主要研究並非致力在美術現象的本身，而是與人心理相伴的社會文化活動，它變成一種跨學科研究，而藝術作品本身是一個民族精神文化高度集中的表現，是一個民族「心史」，自然地它解讀方式便必須是多元的。[12]「心史」一如同方聞所寫《心印》一書，他說到中國畫史畫寫，除了風格分析為基本手段之外，在寫作時卻注重更廣泛文化情境，常暗示出一種強烈精神因素，一種意向與心志，這是屬於內部史研究，因中國美術史首先必需去發現闡釋中國畫的獨特性，而且有個人創作價值的基準作品，以從事系統分析。[13]

　　關於藝術史的社會與經濟因素研究，影響所及之一在 1995 年所召開「明清繪畫透析中美學術研討會」，將自八○年代以來研

11　李澤厚主編「當代西方美學名著譯文叢書」，有沃夫林《藝術風格學——美術史的基本概念》
　　（1987 年）；「北京大學文藝美學叢書」出版豪澤爾《藝術社會學》（1987 年）、《當代西方藝
　　術文化學》（1988 年）；上海人民美術出版社「二十世紀西方美術理論譯叢」有中川作一《視覺
　　藝術的社會心理》（1995 年）、威兼·弗萊明《藝術和思想》（1996 年）及貢布里奇《理想和偶
　　像——價值在歷史和藝術中的地位》（1996 年）等；同時在對中國文化史研究的熱潮當中，貢布
　　里希著作被大量譯介為中文，出版了《藝術與幻覺——繪畫再現的心理研究》（1987 年），及收
　　錄他大部分著作《藝術與人文科學——貢布里奇文選》（1989 年）等等。當然在譯介這些著作時，
　　其關注的焦點是在美學的討論上，尤其是馬克思主義美學的建立，但它也同時對中國美術史方法
　　論的建構產生影響。參閱胡光華，〈關於馬克思主義接受美學與藝術史方法論思考〉，《美術觀
　　察》，1998 年第 2 期，頁 50-52。
12　羅世平，〈美術史學方法雜感〉，《美術觀察》，1998 年第 2 期，頁 6。
13　參閱方聞、李維琨　，《心印》（上海：上海書畫出版社，1993 年 10 月）。

究方向拓展到繪畫與社會經濟、文化諸因素的深層聯繫，以及相關藝術門類對繪畫的影響與滲透，藝術史由內在觀逐步轉向外在觀的研究新動向，而參加者亦包括高居翰與班宗華兩人，可見在1981 年兩人針對明代繪畫爭議，在十幾年後關於中國明清繪畫領域中，反映社會與特殊文化意涵的角度，及建立歷史與文化整體面貌的研究，仍是新主流所在。因此，討論會中所有論文集中論述主題大致可以歸納如下：（一）將藝術創作與藝術贊助者作為為社會生活整體中相互聯係的組成部分，揭示藝術贊助對藝術創作的作用；（二）研究繪畫作品在創作、流通與收藏中的經濟因素，探索畫家、收藏家身份相對應藝術品價值體系形成與變革；（三）把繪畫形象與繪畫風格放到當時視覺形象體系中進行研究，如連繫插畫、陶瓷工藝品上圖像等等，以認識視覺形象與藝術語言體系與文化環境關係；（四）對不同性別、不同社會身份與地位的畫家作品在藝術表現上的特殊性探討，以分析其獨特社會意義。[14] 由上述研究主題可以發現，就社會學的方法和概念，來拓展藝術研究廣度與深度，是現今中國藝術史學界所走的道路，當然對於藝術作品本身分析仍是重點所在，但是關於藝術作品與藝術家的社會與經濟網絡探尋，將是更具有啟發性與挑戰性。

　　針對藝術與社會、經濟的連結效用，學者試圖開啟以中國繪畫贊助課題，分別討論宮廷繪畫和私人贊助的影響。所謂贊助或是贊助人，意即藝術作品以商品方式進行交易，同時買畫者也要求藝術家創作他們想要的作品，買畫人成為畫家生活贊助者，自然對創作過程會產生某種程度影響，同時也透露藝術家、作品與各種不同權力之間妥協的結果。其中，就宮廷贊助課題而言，學

14　宋曉霞，〈「明清繪畫特展」與「明清繪畫透析」中美學術研討會述要〉，《美術研究》，1995年第 3 期，頁 28-29。

者是以宮廷繪畫機構與宮廷畫風為主，以漢代到清代宮廷機構研究為例，多側重於機構沿革、組織及其功能，包括皇室贊助人對風格喜好偏向，並對皇室對畫家及作品所形成的複雜政治意涵提出解釋。而私人贊助對比於宮廷贊助，則顯現較多元化的分析角度，其中高居翰指出書畫交易的三種模式，即人際應酬、中間人接洽，以及直接買賣，他在《畫家生涯──傳統中國畫家的生活與工作》書中說明中國畫家是如何生活和工作，對於繪畫在各種場合的應用，賣畫人和求畫人通過何種方式得到作品，以及酬謝方式是現款、禮物，還是提供服務，都有概括性論述，但高居翰並非只針對個案微觀研究，而是基本模式的宏觀探討，所以時間上跨越了宋代到清代。[15]

　　另一方面，也開啟贊助人階層及區域特色研究，Ellen Johnston Laing、Jerome Silgergeld、Claudia Brown、徐澄淇、白謙慎、薛永年等人，討論過畫家個人交遊與贊助人品味關係，以及透過經濟發展在蘇州、揚州及上海所建立起來的藝術市場。[16] 但是，李鑄晉對於中國是否要稱為藝術「贊助人」提出不同想法，因為藝術贊助人興趣愛好和資助會影響藝術創作，藝術想要生存，它就必須對人類有價值，它或者作為商品或者功利品，或者是審美手段或精神糧食，只要涉及這些方面中一項或幾項中的人，就可以被看做是贊助人。奇怪的是中國的傳統著作中好像並沒有提到一個與「贊助人」（patron）含義相當的術語，反而與「鑒賞家」或「收

15 參閱高居翰（James Cahill），楊賢宗、馬琳、鄧偉權譯，《畫家生涯──傳統中國畫家的生活與工作》（北京：三聯書店，2012 年 1 月）一書。

16 相關研究有白謙慎《傅山的交往和應酬──藝術社會史的一項個案研究》（上海：上海書畫出版社，2003 年）、薛永年《揚州八怪與揚州鹽業》（北京：人民美術出版社，1991 年）、陳永怡《近代書畫市場與風格遷變──以上海為中心，1843-1948》（北京：光明日報出版社，2007 年）、張長虹《明末清初徽商藝術贊助研究》（北京：北京大學出版社，2010 年）、李鑄晉編，石莉譯《中國畫家與贊助人──中國繪畫中的社會及經濟因素》（天津：天津人民美術出版社，2016 年）等書。

藏家」二者的意思較為接近，但都不含有贊助人含義。[17] 因此，
要延用西方學界藝術「贊助人」用語，或是中國傳統所稱的鑑賞
家或收藏家之名，似乎還要進一步考量和深思。

　　透過藝術社會學理論應用，確實有利於我們分析藝術家與
藝術品的創作與生產的關係，也可以看到更清楚的時代風景，而
不僅是停留在藝術風格和畫法的細部觀察，但是其中也有可能出
現理論誤解與過度詮釋的危險。如同我們借用「藝術贊助」觀
點，這是六〇年代英國藝術史家貢布里希通過對義大利美迪奇
（Medici）家族早期藝術贊助研究，提出直到十五世紀藝術作品
是捐贈人作品的想法，也就是說被視為創作者的是贊助人而非藝
術家，因為他認為贊助人全盤控制題材和媒介的選擇。因此，我
們今天所說的藝術在當時是用來表達宗教信仰，而不是傳達審美
感情的。[18] 另一方面，因為對贊助人、趣味史和收藏史等研究領
域，開拓深具影響力的哈斯克爾（Francis Haskell，1928-2000）出版
於 1963 年重要著述《贊助人與畫家——巴洛克時代意大利藝術和
社會關係之研究》（*Patrons and Painters: A Study in the Relations Between
Italian Art and Society in the Age of the Baroque*），試從具體相關的人物
和塵封的耶穌會檔案材料著手，結果哈斯克爾發現耶穌會當時其
實嚴重缺乏資金，根本無力雇用任何有影響力藝術家，為了裝飾
教堂，他們常常不得不求助於富人，特別是羅馬王公貴族的襄助，
而這些有錢有勢的贊助人往往不顧耶穌會意願，將自己想法強加
於贊助的過程。他們不但自己決定畫家和建築家人選，甚至對作
品題材、媒介、用色、尺寸大小等，乃至於安放位置都橫加干涉。
那麼，我們對於現今教堂中所見的一切作品，都說成是耶穌會精

17　見李鑄晉主編，〈中國畫家與贊助人〉（一），《榮寶齋》，2003 年第 1 期。
18　曹意強，《藝術與歷史》，頁 28。

神的表現,顯然是無稽之談了。[19] 哈斯克爾的推論提醒我們,在應用藝術與社會關係時要更謹慎應對,因為藝術作品與藝術家,藝術家與贊助人關係相當複雜,所以要小心詮釋。

第二節 書畫家潤例釋讀:
《神州吉光集》(1922-1924)為例

　　本節試從民國時期金石書畫家個人「潤例」資料,構思美術作品的「生產」與「消費」這兩個問題,目的在建立中國現代美術史關於「藝術經濟」與「藝術贊助」,對文化生活所產生的影響,假如將「潤例」僅是作為書畫商品化唯一解讀材料,作品售價就只是數字統計資料而已,它雖然可以作為當時社會經濟發展一個例證,但卻不足以說明藝術作為一種非生活必需品物件,它的意義與價值所在。

　　所謂「潤例」亦名「潤筆」、「潤格」,或稱「筆單」,乃書畫家提筆創作,可為交游、應酬或營生之用。其中備受世人矚目是清代鄭燮(號板橋,1693-1765)被人傳誦收錄在葉廷琯《鷗陂漁話》一書的〈鄭板橋筆榜〉所云:「大幅六兩,中幅四兩,小幅二兩,書條對聯壹兩,扇子斗方五錢。凡送禮物食物,總不如白銀為妙;公之所送,未必弟之所好也。送現銀則中心喜樂,書畫皆佳。」[20] 鄭板橋這段文字不但意思明白,而且是赤裸裸的,完全不加以任何修飾語言,確是出人意表之外,但也部分揭示畫家現實經濟處境。[21] 早年囿於文人意識牢籠,不論服務於宮廷或

19　曹意強,《藝術與歷史》,頁 3。

20　葉廷琯,《鷗陂漁話》,第六卷,頁 10。資料來源:「中國哲學書電子化計劃」,檢索網址:https://ctext.org/wiki.pl?if=gb&res=160789&searchu,檢索日期:2020 年 6 月 22 日。

21　鄭板橋個人經濟情況與十八世紀揚州繪畫的商品化進展,參見 Ginger Cheng-chi Hsu, *A Bushel of*

在民間營生，畫家們往往避談賣藝維生這件事，雖然有明清時代徽商與揚州贊助人所形成的江南藝術交易市場，如同余英時提出商人是可以介入文化並產生其作用，或許認為他們只是「附庸風雅」而已，但結果是商人的附庸，已然改變文人風雅之風了。[22]

明清兩代繪畫市場已呈現熱鬧空前局面，文化消費與市場經濟關係緊密，賣畫糊口是畫家們重要謀生之路，甚至為僧的石濤也因生計而活躍於十八世紀揚州繪畫市場，繪畫已被視為是種實用性與商業性工藝。[23] 當然畫家自己對於賣畫一事，各自抱持著不同態度，書畫創作誠然是一種文雅的事，但透過金錢或商業交易結果，難免會被看成俗事一件，鄭板橋便直言不諱，寫字畫畫自然是件文人雅事，但若筆墨最後是供人玩賞典藏，那便是俗事了。[24] 因此，隨著社會階層流動與經濟發展，我們對於書畫作品生產與消費，品鑒與收藏情形，雖然學者們持續注意著相關課題研究，仍有一些問題值得我們再進一步追探。

到了清代末年上海一地，出現紀錄許多鬻畫維生的職業畫家，散見於《墨林今話》、《寒松閣談藝瑣錄》、《瀛壖雜志》等書，即留下當時上海新興工商階層的藝術消費狀況。清末張鳴珂（1829-1908，字公束，號玉珊，晚號寒松老人、窳翁）在《寒松閣談藝瑣錄》一書中便寫到：

> 道光、咸豐間，吾鄉尚有書畫家彙筆來游，與諸老蒼攬環結佩，照耀一時。自海禁一開，貿易之盛，無過於上海一

Pearls: Painting for Sale in Eighteenth-Century Yangchow (Stanford University Press, 2002), pp.145-152.

22 余英時，《士與中國文化》（上海：上海人民出版社，2003），頁 542。

23 石濤晚年在揚州的生活，包括他的繪畫職業生涯與贊助人之間的社會關係，參見喬迅（Jonathan Hay），邱士華、劉宇珍等譯，《石濤——清初中國的繪畫與現代性》（台北：石頭出版社，2008 年 1 月）。

24 李向民，《中國藝術經濟史》（南京：江蘇教育出版社，1995 年 11 月），頁 622-624。

隅。而以硯田為生者，亦皆于于而來，僑居賣畫。公壽、
伯年最為傑出，其次畫人物則湖州錢吉慧安及舒萍橋浩，
畫花卉則上元鄧鐵仙啟昌、揚州倪墨耕寶田及宋石年，皆
名重一時，流傳最盛。[25]

上海這座近代城市拜商業經濟發達之賜，新崛起的工商階層一變
而為藝術消費者，形成一個舉足輕重的新興藝術市場，其中成立
於清季「海上題襟館金石書畫會」，便是由近代辦理洋務企業的
盛宣懷（1844-1916）所資助成立。[26]因此，當時書畫家們主要是透
過傳統文人雅集聚會場合，或是經由各地裱箋扇店，作為書畫流
通及交易管道。例如清末海上四任之一任伯年，約在同治年間（約
1868年）移居上海，隨即在胡公壽介紹之下，最初在「古香室」
箋扇店設置筆硯，而數年之間便名傳滬上。而任伯年所以能揚名
上海，主要便得力於胡公壽（1823-1886）支持，他當時在上海畫
壇地位舉足輕重，有錢業公會為其後盾，在胡公壽大力引薦之下，
任伯年得以結識不少工商界聞人，如「古香室」老闆朱樹卿，「九
華堂」朱錦裳，銀行家陶濬宣，商人兼畫家胡鐵梅（1848-1899）
等人，這便是上海書畫家依附於新興商業資本家的典型事例之
一。[27]

　　集社會、經濟及文化地位於一身的上海，因應眾多書畫家需
要，文人書畫雅集如同雨後春筍般地出現，反觀清末同時期的其
他都市，如北京、南京、蘇州、揚州、杭州，甚或廣州等地，卻

25　張鳴珂撰，《寒松閣談藝瑣錄》，卷六，收入周駿富輯，《清代傳記叢刊》（藝林類），第10冊（台北：明文書局，1985年初版），頁197。
26　許霆、顧建光，〈吳文化與海派文化散論〉，《社會科學》，1991年第9期，頁46-47。
27　丁義元，〈任伯年藝術論〉，收入《任伯年——年譜、論文、珍存、作品》，頁117-118。

都只有零星社團。[28] 日本學者鶴田武良在〈近代中國繪畫〉一文中認為:「在上海,畫家的活動是如此的盛況空前,但是同時期的其他都市,除杭州的西泠印社之外,幾乎完全沒有書畫會的蹤影,這事實顯示中國的畫家幾乎全集中到上海來了。」[29] 近代書畫家結社是以傳統文人雅集的形式現身,扮演著提倡與獎勵藝術的角色,而後組織團體日漸增多,它的性質與功能也隨著時代而轉變,除了仍具備交流藝事與聯絡感情之外,同時也兼備行會組織功能,可以為書畫家們謀求經濟上實質利益。

到了民國時期作品流通管道更加多元化,金石書畫被視為一種文化商品,所以書畫家個人「潤例」表單成為廣告,在原有傳統裱箋扇店流通之外,也開始大量出現在報刊雜誌書頁上,不但價格透明化,畫作市場也朝向全國化發展,這是昔日文人書畫雅集所不能企及,雖有黃賓虹(1865-1955)主張「惜墨如金」的要求,但昔日水墨畫價比黃金貴重之習氣,古今相比已非當年,不得不感慨:「惟古之畫者,自重其畫,不妄予人,故價愈高,而世亦寶,非若近今作家,藝成而後,急於名利,恆多為大商鉅賈目為投機之用。甘為人役,非求知音,雖致多金,奚足重焉!」[30] 事實上藝術「商品化」已成無法逆轉的時代潮流,藝術家無法僅就為藝術而藝術,他們即須面對作品高度商品化結果。當然也有一些文人在進入民國之後,仍不知柴米油鹽的真實生活,陳存仁(1908-1990)提及 1928 年後,事師章太炎(1868-1936)先生,章

28 清代後期上海以外地區的美術社團極少,如蘇州一地只有怡園書畫社和修楔格書畫社,杭州則只有西泠印社,南京地區則有葉道芬、奉誼亭、俞承德等人組織的畫社,但畫社的名稱仍不清楚,而這些社團主要也都是由上海去的書畫家所組成,如杭州西泠印社首任會長是吳昌碩,蘇州怡園書畫社亦由上海去的倪墨耕及金心蘭等人所共同創辦。黃可,〈清末上海金石書畫家的結社活動〉,《朵雲》,1987 年第 12 期,頁 147。

29 鶴田武良,林崇漢譯,〈近代中國繪畫〉,《雄獅美術》,第 82 期(1987 年 12 月),頁 74。

30 黃賓虹,〈水墨與黃金〉,收錄於上海書畫出版社、浙江省博物館編,《黃賓虹文集》(書畫編下)(上海:上海書畫出版社,1999 年 6 月),頁 157。

師雖過著鬻書維生的日子，但仍常常為無米之炊而苦惱，當時來自上海箋扇莊委請寫壽序或墓誌銘者絡繹不絕，師母出面每件索價百元，然章師並非來者皆應，因此經濟上往往是入不敷出，這時師母只得以章師平日最愛吸的金鼠牌香烟來誘勸他動筆，由此可見當時傳統書畫家生活之一般。[31] 雖不想被金錢一事所困，卻難以避免，他在擔任上海華國月刊社（1923 年 9 月 15 日創刊）社長兼主編時，便在 1923 年 10 月 21 日《民國日報》刊登〈章太炎啟事〉留下書潤表單：「華國月刊社論余鬻書補助經費，以二百件為限：楹聯四尺二十元，四尺以上每尺遞加四元。堂幅三尺至四尺二十元，四尺以上每尺遞加六元。」[32] 為了報社經營，他也只能鬻書所得來贊助費用，但也先言明以二百件為限，並不是無限供應的。

　　一旦如此，必然伴隨著廣告化及名人化效應出現，如同陸丹林（1896-1971）觀察：

> 上海本來可以賣畫的地方，每年舉行畫展的層出不窮，多的賣去數千元，少得也賣數百元，只有看你的藝術和你的活動能力怎樣來定。光是藝術好，但是你的活動力不成，也沒有用處的，因為賣畫，一方面靠熟人，一方面也要靠宣傳交際，來造成強有力的機會。[33]

從原有書畫雅集封閉的文人圈走向開放的社會大眾時，書畫家們開始要具備自我宣傳和交際酬應的能耐，知名度幾乎成了畫家們

31　陳存仁，《銀元時代生活史》（上海：上海人民出版社，2000 年 6 月），頁 60-64。

32　王中秀、茅子良、陳輝編著，《近現代金石書畫家潤例》（上海：上海書報出版社，2004 年 7 月），頁 125。

33　陸丹林，〈復某君欲來滬畫展〉，《國畫》，第 2 號（1936 年 5 月），頁 13。

藝術的重要檢驗書，但價格高低能否實際反映藝術品質優劣？而大眾品味和藝術創作是共榮還是扞擾？一旦經濟主導藝術走向，則畫家當如何實踐自我呢？

本文藉由上海地區的潤例資料，針對其所刊載的書畫家個人小傳、作品規格、體材、費用、取件方式、代訂人等訊息，其一從畫潤清單中清楚地標示：尺幅（堂幅、橫幅、立軸、屏條、扇面、冊頁、手卷），大小（整張、1 尺到 5 尺最多），題材（山水、人物、佛像、花鳥、走獸），畫法（寫意、工筆、水墨、青綠）等。另外，書潤部分則有楹聯、榜書、壽屏、碑誌等，當然也會細分書體（隸、行、楷、篆、草）以及刻印等，大抵都是先潤後墨，若要點品則要另外再議。這說明藝術商品化過程，借助這些帶著商品推銷效果的潤例，由表單上所揭示書畫家個人生平閱歷、師承關係、風格流派、作品價格，以及名人背書等資料，試圖去理解民國時期的藝術市場，並且追探書畫家們自我認同與實踐的過程，從傳統文人業餘化出走之後，如何因應近代商業化機制，當他走向職業畫家之時，作品成為一種「文化商品」，不再是「聊以自娛」之作，我們從潤例中明示作品價格，這些售價的具體指標，那麼畫家與作品的關係，將產生怎樣的變化。長期以來，我們一直關注揚州八怪鄭板橋所自訂潤例，但多數只作為私人贊助課題的旁證之一，並沒有再進一步深入剖析這種「金石書畫價格表」的文化意義，它一方面可以作為畫家自我表述的文本之一，包括師承、畫風外，也透露出個人的人際關係和自我評價；另一方面，也可以經由透明化的價格來看到社會經濟發展一個面向，本文將試著從上述兩個課題切入。

首先，就以 1920-1930 年間，上海書畫會出版《神州吉光集》（1-7 期，1922-1924 年）（圖 5-1）書畫潤單為例，根據這三年間出版的 7 期《神州吉光集》，每期約輯錄 48-62 份，包括個人小傳、

書畫篆刻潤例、代訂人等，書畫家重覆出
現時會省去小傳，但刊載方式略有出入，
內容有繁有簡。本文著手於書畫家潤例表
單的整理，從中察看潤資多寡及比例，以
及價格是否有所變動等資料。《神州吉光
集》是由「上海書畫會」編輯出版，此會
是 1922 年春在上海成立的傳統書畫社團，
由李祝萱、錢病鶴、王一亭、蕭蛻公等人
共同發起組織，由錢病鶴（1879-1944）擔
任會長一職，此會以「挽救國粹之沉淪，
表彰名人之書畫」為宗旨。[34] 並且發行書畫
圖錄以及該會成員個人書畫潤例。由上述
所揭示創社宗旨，根據收錄資料中所透露

圖 5-1 上海書畫會編，《神州吉光集》，第 1 期（1922年 10 月）。

書畫家畫風傾向與創作旨趣，專以國粹主義為目標，納編入上海
藝文圈名人效應，它是清季以來傳統金石書畫社團的現代化傳承
方式之一，體現出二十世紀初期城市裏藝文生活寫照，不但文人
典雅與賞玩品味有了宣傳管道。另一方面，則反映進入民國之後
新知識階層與城市居民生活，兩者間文化活動連結網絡。

　　此外，書畫會的組成或許基於共同理念，或有為銷解閒情
之用，亦有基於作品買賣方便等等。而活躍於上海畫壇賀天健
（1891-1977）便指出各個書畫會作風不同，所抱持態度亦有所差
別，大抵他將書畫會歸納為五種組成因素，一為消遣歲月，二為
研究書畫，三為互相標榜，四為霸持藝壇，五為拉攏生意。[35] 當

34 許志浩編著，《中國美術社團漫錄》（上海：上海書畫出版社，1994 年 9 月），頁 55。

35 賀天健，〈書畫會與作風之是非〉，《國畫月刊》，第 1 卷第 2 期（1934 年 12 月 10 日），頁
　20。

然每個書畫會，也許會同時擁有上述幾個因素，例如中國書畫會
談到成立目的之一，便在保障及支助書畫家們生活，因為當藝術
家個人之力不足以支應其生活時，是須要集合眾人的合作，以為
互助互利。

　　《神州吉光集》第 1 期發行於 1922 年 10 月，共計刊登 56 份
書畫潤例，但其中一份為上海書畫會會員合作潤例，統一訂價為
花卉堂幅 3 尺 6 元、4 尺 8 元、5 尺 12 元，屏條減半，扇冊每件
2 元，山水人物則照潤加倍，點品不畫。[36] 書畫家有附上書畫家個
人小傳，交待自身書畫藝術淵源及生平閱歷等等。第 1 集首列書
畫會發起人之一的蕭蛻公（1876-1958，蕭蛻字蛻公，又字退闇，
常熟人）[37]，個人精通於醫名、佛法、文字學、詩學等，蕭蛻以為：
「謂書法之妙，在於疏密，魏書內密而外疏，唐書外密而內疏，
學者通其意，則南北一家，否則學魏為偽體，學唐為匠體，無
有是處。」[38] 小傳裏記載他自辛亥後到上海男女中學師範任教，
在上海的生活以教書和鬻字為生，題額每字 1 元，逾尺加倍，整
幅 4 尺 4 元。同是上海書畫會發起人之一的錢病鶴（1879-1944），
則因侍親也寓留滬上，任職於報界和學堂。[39] 但當時畫壇以新奇
為尚，有感於國粹沉淪，遂以復興傳統為己任，進而參與籌設畫
會，錢病鶴人物、仕女潤例，為堂幅 3 尺 6 元、4 尺 8 元、5 尺 12 元，

36　上海書畫會編，《神州吉光集》，第 1 期（上海：上海書畫會，1922 年 10 月），頁 17。

37　鄭逸梅說談到書法，大家都知道沙曼公和鄧散木，卻少人知曉他們的老師是蕭蛻庵先生，回憶起蕭蛻庵雖然以書藝為生，但是晚境坎坷，因不趨時，不媚勢，人罕知其學養及書藝，一但沒有收入，生活自然是艱困的。鄭逸梅，〈蕭蛻庵的書藝〉，朱孔芬選編，《鄭逸梅筆下的書畫名家》（上海：上海書畫出版社，2002 年 6 月），頁 50-52。

38　上海書畫會編，《神州吉光集》，第 1 期，頁 1。

39　錢病鶴於清末圖繪過報刊上的政治諷刺性漫畫，在于右任所創辦的《民呼日報》（1909 年 5 月 15 日刊行，但只發行 92 天便停刊）所附畫刊，繪有一幅《京師貢院》，圖中的冷落與蕭索，連繫著便是晚清科舉制度的廢除，對新式學堂不是全然贊同。陳平原，《圖像晚清——《點石齋畫報》之外》（香港：中和出版社，2015 年 4 月），頁 309-313。

屏條減半，扇冊每件 2 元，大致和畫會會員的合作畫相近。[40]

　　出版 7 期的《神州吉光集》書畫家們潤例有重複再刊，也有價格是隨年更動的，如第 2 期中吳昌碩（1844-1927）對個人價格變動的說明，頗堪玩味，寫著：「衰翁今年七十七，潦草塗鴉慚不律，倚醉狂索買醉錢，酒滴珍珠論價值。」[41]（圖 5-2）因缶老將訂於辛酉年（1921 年）畫例照格加半，編者說明因為缶老病愈後精神頓減，所以將舊有潤格加半，另外求畫者須經缶老同意，因他年歲已老邁，雖是對潤金不計較，但考量現實經濟與個人體力，只能以價制量。[42] 比較特殊是吳昌碩是以兩論價，一兩為大洋 1 元 4 角，1922 年其堂扁為 30 兩，橫直整幅 3 尺 18 兩、4 尺 30 兩、5 尺 40 兩，屏條為 3 尺 8 兩、4 尺 13 兩、5 尺 16 兩，刻字每字 4 兩。[43]

　　另外，同時期王震（字一亭，號白龍山人，1867-1938），亦提及因求索者接踵而來，故不得不增加潤資，其

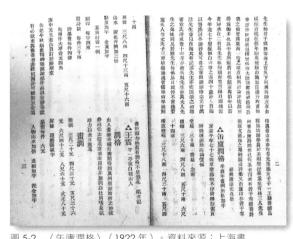

圖 5-2　〈缶廬潤格〉（1922 年）。資料來源：上海書畫會編，《神州吉光集》，第 2 期（1922 年 11 月），頁 2-3。

40　上海書畫會編，《神州吉光集》，第 1 期（1922 年 10 月），頁 17-18。

41　上海書畫會編，《神州吉光集》，第 2 期（1922 年 11 月），頁 2。

42　見 1921 年缶廬潤格：「衰翁新年七十六，醉拉龍賓揮虎僕，倚醉狂索買醉錢，聊復爾爾曰從俗。舊有潤格，銀行略同坊肆，書帙今須再版，余亦衰且甚矣，深達在得之戒。時耶？境耶？不獲自己；知我者亮之。」轉引自王家誠，《吳昌碩傳》（台北：國立故宮博物院，1998 年 3 月），頁 189-190。

43　上海書畫會編，《神州吉光集》，第 2 期（1922 年 11 月），頁 2-3。

畫潤為整張 3 尺 20 元、4 尺 30，最大丈定為 80 元，扇冊則每件 6 元，人物山水加倍，走獸加半，泥金加半，此潤例為壬戌年（1922 年）吳昌碩幫他代訂，對書畫家而言作品的流通，部分是建立在個人社會關係上，所以不論他們自訂或請名人代訂，都是為了維持個人畫作交易的手段之一。[44] 到了 1925 年王一亭另刊登於杭州西泠印社〈白龍山人潤格〉（吳昌碩代訂），有段文字寫著：「作畫作畫一而二，骨重由來不取媚，躬比陽冰入篆室，筆化魯公爭坐位，明歲六十杖於鄉，大好精神應，求者踵接送不得，加潤商量苦援臂，乙丑（1925 年）秋七月，為一亭先生於覽禪軒。」[45] 看來步入晚年的他雖是作畫賣畫，但精神已不復當年，如同吳昌碩一樣，只好潤資加價，以緩求畫之勢了！由此可知，這不但顯示出名人效應的影響，也看到名氣與價格的連帶關係，同時我們也看到潤資價格變動，除了是作品供不應求之外，更隱寓自我標榜的身份認同，以及藏著不願為五斗米折腰的文人心態。

請名人代為訂定潤例，原是傳統書畫界常見事情，藝術本無價但人情事務是有價的，藉由潤例上的小傳與名人代訂訊息，可以窺探當時藝文圈裏文人往來與情誼，其中便見識到楊氏姐妹與文化名人間的關係，比對 1922 年 10 月《神州吉光集》第 1 期〈楊雪瑤雪玖女史潤例〉（圖 5-3），與 1925 年 5 月有美堂出版〈楊雪玖、楊雪瑤、楊雪珍女史書畫潤例〉[46]（圖 5-4），除了多加妹妹楊雪珍之外，三年之間價單變化不大，翎毛、花卉與山水人物，皆為 3 尺 4 元、4 尺 6 元、5 尺 8 元、6 尺 10 元、8 尺 16 元，橫

44 民國時期幫人代訂潤格的大都是當時名人，如孫科、蔡元培、于佑任、吳昌碩、陳樹人、鄭曼青、黃賓虹、趙叔孺、經亨頤、王震、馬企周、賀天健、馬公愚、汪亞塵等人。陳履生，〈從民國時期的潤格談起〉，炎黃藝術館編，《近百年中國畫研究》（北京：人民美術出版社，1996），頁 150。

45 西泠印社書畫部編，《西泠印社第二十四期書目》（杭州：西泠印社，1928 年）。

46 有美堂編，《金石書畫家潤單彙刊》（上海：有美堂，1925 年 5 月），頁 77。

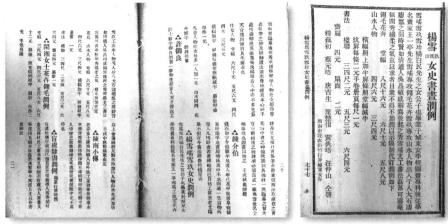

左圖：圖5-3　〈楊雪瑤雪玖女史潤例〉（1922年）。資料來源：上海書畫會編，《神州吉光集》，第1期（1922年10月），頁20-21。
右圖：圖5-4　〈楊雪玖、楊雪瑤、楊雪珍女史書畫潤例〉（1925年）。資料來源：有美堂編，《金石書畫家潤單彙刊》（上海：有美堂，1925年5月，非賣品），頁77。

幅加半，屏條減半；書法楹聯為3、4尺2元、5尺3元、6尺4元，齋扁4元，僅有扇冊（面）由1元增加到2元。

　　楊氏姐妹們這兩份潤例，文字敘述雖有若干不同，但幾乎是雷同，前者《神州吉光集》於文末僅以「蔡元培等代定」示之，後者有美堂刊行的則羅列代訂者，包括穆藕初、蔡元培、唐吉生、葉楚傖、黃炎培、汪琨等人。根據潤例中所陳述，姐妹三人為民初創辦城東女學楊白民（1874-1924）之女，且雪瑤、雪玖兩人為該校畢業生，遊日歸來的楊白民是南社成員，個人雅好書畫，創立城東女學時十分重視美術教育，並開風氣之先舉辦學生書畫成績展覽會，楊白民和李叔同（1880-1942）兩人為至交之友，在教育上又與蔡元培密初往來。[47]其他，如黃炎培（1878-1965）為著名

47　顏娟英，〈不息的變動——以上海美術學校為中心的美術教育運動〉，顏娟英主編，《上海美術風雲——1872-1949申報藝術資料條目索引》（台北：中研院史語所，2006年6月），頁62-65。

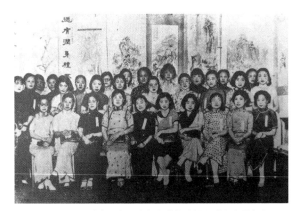

圖 5-5　〈中國女子書畫會成立時部分成員留影〉（1934年）。資料來源：陶咏白、李湜，《失落的歷史——中國女性繪畫史》（長沙：湖南美術出版社，2000年6月），頁130。

教育家，穆藕初（1876-1943）則是以實業家身份參與民初傳統戲曲活動。[48] 政界聞人葉楚傖（1887-1946）同樣出自詩社團體的南社成員，代訂名人中的汪琨（字仲山，1877-1946）與王一亭曾是書畫社團成員。

　　由上述兩份潤例的名人背書中，知道楊氏姐妹們因父親關係，可以拓展出來的人際網絡十分可觀，或許因為楊白民早逝，女兒們受到長輩們關愛，因此楊雪瑤（1898-1977）楊雪玖（1902-1986）和楊雪珍（1907-1995），年紀輕輕便可在畫家輩出的上海發展出個人職業生涯。另一方面，她們系出藝術之家，曾拜王一亭為師，潤例小傳裏寫到：「雪瑤工翎毛、花卉。雪玖工山水人物，其出入於八大、石濤、瘦瓢之間，時賢如清道人吳昌碩，咸稱為後起之秀。雪瑤尤工書法，磊落可喜，毫無閨秀纖柔之氣。」[49] 民國時期的閨秀畫家，楊雪瑤姐妹們確實獲得許多關注眼神，加上她們接受近代新式女子教育，有新的作風與新的思想，所以看到楊氏姐妹的潤例表單，顯示她們獨立於畫壇的自信之外，她們更參與籌組「中國女子書畫會」（圖5-5），並致力於舉辦女子書畫展覽會，雖說是出自閨門之秀，卻也走上

48　參閱朱建明，《穆藕初與崑曲——民初實業家與傳統文化》（台北：秀威資訊有限公司，2013年10月）一書。

49　上海書畫會編，《神州吉光集》，第1期（1922年10月），頁20-21。

現代畫家自我實踐之路。[50] 楊氏姐妹承受父親楊白民之惠，而她們也同樣回饋於城東女學，1924 年登在《申報》潤例，由蔡元培、黃炎培、唐熊、汪琨代訂，提到鬻畫所得，實為補助城東女學經費不足之用。[51]

上海書畫會從籌組到出版《神州吉光集》，某一部分正呼應前述賀天健對書畫會出現的分析，但總體觀察近代畫會組織如此之興盛，當中經濟因素所佔比例是較大的，因自晚清科舉制度廢除之後，文人士子出路丕變，不但翻轉菁英階層的未來，書畫家們營生之道自然不同往昔。尤其是民國之後文人雅集一變而成書畫會，組成份子和經營模式也所有更張，見畫家吳藕汀（1913-2005）親身見聞，他在〈無我我室〉一篇寫下：

> 一個能夠畫畫的人，稱為『畫家』，到各地去賣畫，美其名叫做『行道』，所謂『橐筆作四方遊』。好比《桃花扇》傳奇裏的藍田叔，也是行道在金陵。……『畫家』到了一地，要去拜訪當地喜玩書畫的人，就是箋紙店、裱畫店也要前去敷衍，以資聯絡，介紹生意。任你董巨之筆，也不免要受人閒氣。吳秋農去別地，包雲汀來敝區，都遭受過人家的白眼，其實也是尋常的事。[52]

這是身為嘉興人吳藕汀所看到的尋常事物，所以 1920-1930 年間他在嘉興一地，見著來自不同地方的書畫家，有桐鄉的畢醰甫，杭

50 近代女性走出閨閣投身於社會，在男性長期獨霸的畫壇，透過女子美術教育與組織畫會，女性畫家不但可以擔任教職，也可以鬻畫維生，求得經濟上的獨立。陶咏白、李湜，《失落的歷史──中國女性繪畫史》（長沙：湖南美術出版社，2000 年 6 月），頁 105-132。

51 〈楊雪瑤、雪玖、雪珍三女史鬻畫〉，《申報》，1924 年 2 月 9 日，第 13 版。

52 吳藕汀，《藥窗詩話》（北京：中華書局，2015 年 6 月），頁 270。

州的向金甫、汪蔚山、蘇海珊、趙肅英等人，蕭山的蔡儼哉，紹興的章醇客，石門的沈錦笙，德清的許溪西，平湖的朱文侯、計辇民，吳江的吳野洲等。[53] 隨著經濟勢力範圍而遷徙的行道者，人情義理與社會網絡交織的書畫世界，正流動著各種不同關係與故事。

除了上海一地形成書畫家經濟生活圈之外，圍繞在江浙區域的藝術市場同樣蓬勃地發展著，《神州吉光集》輯錄便是這個地區書畫家資料，前面所見之一來自浙江桐鄉的畢醇甫（1847-？）便呼應錢病鶴創立上海書畫會，雖已七十五高齡仍共襄盛舉，他的寫意蘆雁尤為傑作，見於1922年《神州吉光集》第1期中的蘆雁畫作（山水花卉同例），中堂6尺須20元之資，而據朱謙甫題文：「昔余在滬，與君詩酒流連者十餘年，自後技亦精進，聲價十倍。」[54] 早在1909年畢氏便以花鳥博古山水蘆雁的畫例行於世，當時訂出6尺5元，十餘年間足足倍增了四倍之多。[55] 因此，潤例價格是有機會隨著個人名氣和物價波動，從《神州吉光集》發行近三年，總共7集資料中整理，試舉每年11月刊登的潤例來看年度變化。首見，1922年11月第2期（刊錄60份，書例28份，畫例32份）來說，畫例中以山水畫題3尺為例，共統計24份，價格分別為46元（1份，約4%）、20元（1份，約4%）、10元（4份，約16%）、8元（4份，約16%）、6元（8份，約33%）、4元（4份，約16%）、3元（2份，約8%），當中吳昌碩是以兩計價3尺18兩；而扇面冊頁以件為單位，23份中6元（1份，約4%）、5元（1份，約4%）、4.5元（1份，約4%）、3元（2份，約9%）、2元（14份，

53　吳藕汀，《藥窗詩話》，頁271。
54　上海書畫會編，《神州吉光集》，第1期（1922年10月），頁4。
55　王中秀、茅子良、陳輝編著，《近現代金石書畫家潤例》，頁87。

約 61%)、1 元（4 份，約 17%)。山水 3 尺大小以 6 元佔約 33%
最多，扇面冊頁以件計價相對簡單明瞭，價格以 2 元約佔 61%，
最為普遍。

到了 1923 年 11 月第 6 期（刊錄 62 份，書、印例 29 份，畫
例 33 份），同樣以山水畫題的 3 尺大小來看，共統計 31 份（另
2 份畫例是專畫佛像），價格分別為 16 元（2 份，約 6%)、10 元（1
份，約 3%)、8 元（5 份，約 16%)、6 元（9 份，約 29%)、
5 元（2 份，約 6%)、4-4.5 元（4 份，約 13%)、3 元（6 份，約
19%)、2 元（2 份，約 6%），其中以 6 元佔 29% 居多；扇面冊
頁以件計價價格以 2 元最多，約計 19 份（在 38 份中佔 50%)。

時隔一年的 1924 年 11 月，才又發行第 7 期（刊錄 48 份，書、
印例計 25 份，山水畫例 3 尺大小共有 20 份，花鳥例 7 份），24 元（1
份，約 5%)、20 元（1 份，約 5%)、18 元（1 份，約 5%)、12
元（1 份，約 5%)、10 元（3 份，約 15%)、9 元（1 份，約 5%)、
8 元（2 份，約 10%)、6 元（3 份，約 15%)、5 元（1 份，約 5%)、
4 元（5 份，25 約）、2 元（1 份，約 5%），與 1922 和 1923 兩年
對照來看，大體上仍以 4-8 元間為主流。但扇面冊頁部分，統計
26 份中以 3 元（8 份，約 31%)最多，其次 4 元（6 份，約 23%)
及 2 元（5 份，約 19%)，與之前相比，則件價部分有些微上揚，
以 3 元約佔 31% 最多。整體觀之，統計 1922 到 1924 年這三年間，
3 尺山水畫的價格變動不大，約是 6 元為最大宗，扇面冊頁因作
品小且以件為單位，潤資也都是以 2 元最為大眾接受，但 1924 年
則漸漸提高到 3-4 元之間。

針對上海書畫會《神州吉光集》書畫潤例資料的統計分析，
一方面看到書畫作品計價方式和變動過程，並且在個人小傳中
明白書畫家個人對創作生涯的描述，但也出現一些無法實證的部
分，即我們看到賣方價格，卻少見買方資訊，書畫潤例價格雖

圖 5-6　〈私立上海美術專門學校教員一覽表〉（1927 年）。資料來源：劉海粟美術館、上海市檔案館編，《不息的變動》（上海：中西書局，2012 年 11 月），頁 220。

有變化，然無法印證書畫家名氣的起落，這是本文在研究上所遭遇的困難。因此，想從另一角度去撥開這些迷霧，試著去看清當時社會實際的生活面貌，若以畫家山水畫 3 尺畫作來說，價格約在 4-12 元之間，與當時上海一地不同職業收入來對比的話，或許可以窺探一二。首先，試從私立美術學校教職員個人收入來看，就以 1927 年上海美專存留的學校資料，專任教師月薪為 100 元，有西洋畫系汪亞塵、高銛、毛賓等人，每週授課在 17-18 小時，這些人都具備留學日、法等經歷，但中國畫系專任師資如鄭岳、馬毅等，每週授課在 20 小時，然而月薪卻只有 60 元，其餘兼任教師薪資則用授課時數多寡來計算。此外，教職員薪水也會隨著時間而有所變動，如 1929 到 1931 年間，其間兼西洋畫系主任王遠勃（1905-1957）月薪有 200 元，而范新群、蔣兆和、夏伯銘等專任教師為 150 元。而 1931 年 9 月間到校教授美術史與藝術理論的傅雷，月薪則是 150 元。[56]（圖 5-6）

56　〈私立上海美術專門學校教員一覽表〉（1927 年），收錄於劉海粟美術館、上海市檔案館編，《不息的變動》（上海：中西書局，2012 年 11 月），頁 218-220。

　　到了 1934 年上海美專，校長和副校長最高月薪來到 300 元，祕書為 100 元，教務、總務和輔導主任月薪在 100-200 元間，各組主任為 150 元，課務、註冊、成績、訓育等在 60-80 元，會計、收發、事務等約 30-60 元，而書記則在 20-30 元間；若以教員薪資來說，以每週授時數最多 18 小時，最少 2 小時，每小時時薪在 1-4 元間。[57] 由這裏我們大致可以看到當時美術學院教職員工收入，大約 20-300 元之間，但若是中學教師在 70-160 元，小學教員在 50 元，私小教師則在 20-30 元，有外資津貼的小學為 70-100 元之間。同時，三〇年代上海各報社主筆月薪約 200-400 元，編輯主任 100-200 元，採訪記者在 50-60 元間。[58]

　　另一方面，若以上海 1928 年 7 月到 12 月間工人實際收入調查為例，在 30 個工業別中的 226718 名工人中，男性工人 72962 人，平均每人每月實際收入 20.65 元；女性工人 136665 人，平均每人每月實際入收 13.92 元；童工 17091 人，平均每人每月實際收入 9.30 元。但這是 1928 年後半年工人收入情況，若對照其收支與經濟消費能力，則以 1929 年 4 月到 3 月調查來看，每年每家平均支出生活費在 454.38 元（每月約 37.86 元），扣除食衣住燃料等之外，大約能支配的雜項類只佔四分之一，即約 112.00 元（每月約 9.3 元）。[59] 推測其中應該有一些文化方面的消費，但所佔比例應該很低，甚至沒有。因為由資料顯示在三〇年代，上海工人每年每戶雖約可支出 454.38 元，而張仲禮提出一個值得觀察的數據，即每戶年收入其實只有 416.51 元，收支相抵平均還少了 37.87

57　〈上海美專概況及教員學生情況表——高等教育概況表〉（1934 年），收錄於劉海粟美術館、上海市檔案館編，《不息的變動》，頁 248-250。

58　張仲禮主編，《近代上海城市研究》（上海：上海人民出版社，1990 年 12 月），頁 747。

59　張忠民，〈近代上海工人階層的工資與生活——以 20 世紀 30 年代調查為中心的分析〉，《中國經濟史研究》，2011 年第 2 期，頁 8-11。

元，那舉債也成了上海工人維持日常生活的一面。事實上，工人家庭最大宗支出便是食的部分，約佔了年支出的 53.2%，至於其它的雜項消費方面，則發現上海工人花在衣服上的費用，每年約有 36.70 元，遠遠高於當時北京工人有 2.5 倍之多，足見上海工人消費能力尚屬前列的。[60] 雖說是如此，但雜項支出是否包含文化消費，我們不得而知，只是上海職工若每年還有舉債過日的現實壓力在，實在無法樂觀期待他們有閒錢可以從事文化活動。反觀，民國初年的魯迅，他在日記留下許多個人收支的帳目清單，收入包括薪資、稿費等，當中更鉅細靡遺地記錄下每年的購書金額，以 1928 年來說，魯迅一年內共花用了 594.80 元，每月平均為 49.57 元。[61] 見之魯迅一年的買書錢，便已超過工人一家全年平均支出的生活費用。

小結

　　然而藝術作品應該如何去評論、觀看和定義，甚至是收藏和賞鑑呢？前者，它可以是文化素質的代表，可以是社會身份的象徵，也可以成就一種審美品味；後者則是作品、創作者和擁有者之間相互關係，兩者間其實都具備廣義的歷史文化及社會經濟方面價值與意義。此處除了討論藝術社會史、藝術社會學到文化場域的研究方法和理論之外，另一方面則想借助 1920-30 年上海地區書畫家們所留下的潤例資料，讓我們看到他們怎樣定價和出售自己的作品，同時透過他們自我描述的學經歷，以及面對藝術、經濟與社會流動間的抉擇與挑戰。尤其是傳統文人階層對於金錢

<hr>

60　張仲禮主編，《近代上海城市研究》，頁 749-750。
61　魯迅，《魯迅全集·日記》，第 14 卷，頁 748。

一事都十分難以啟齒，卻又不得不去面對科舉制度廢除之後，讀書人生計問題。當然還有進入世界地圖中的上海知識人，朝著文明化、現代化與資本化道路前進，勢必產生不同生活方式和消費習慣，如果不以傳統文人雅俗觀念視之，現代上海城市氛圍裏知識分子會呈顯出那一種文化視界，是本文關注所在。

重返二十世紀初期歷史現場，回想起上海城市裏傳統書畫家的賣畫日常，看在來自日本東京美術學校教授大村西崖（1868-1927）眼裏，不免要發出感歎之語：「照貴國畫家所定的微薄潤格，簡直等於工人生活一樣。難怪一天功夫，像墨汁傾翻的畫，要連畫幾張咧。」聽了這番話，某畫家便回應：「像你這樣說，是要我們把作畫的潤格提高，但是畫價提高，恐怕不會有人要買我的畫，那時我們不要餓死嗎？」[62] 這是王濟遠和汪亞塵兩人在創立天馬會時的感觸，足見當時書畫家們以筆墨為生的現實，就算有書畫社團、報刊雜誌和裱箋店等行銷網絡，但要維持生計還是有許多難關要克服。猶如前文提及我們推測商人階層介入文化之後，造成的影響便是它可能會改變專屬於文人的典雅之風，但反觀之或許這種帶動潮流的社會風氣，也同時在形塑一種特殊文化景觀，其中之一就是民初書畫潤洌中佔有相當份量的扇面單品，王中秀研究指出扇面雖是小品，卻因扇子是以往生活的必需品之一，當年小小一柄名人書畫扇面，便足以代表身份地位，商界生意人尤其如此，所以自清末以來報紙上常見尋購名家扇面的廣告。[63] 有錢人以名家作品為搜奇對象，但一般文化消費者想起而仿效時，這些訂價在 2-4 元之間的扇面，無疑成了書畫家與消費者之間，可以共同承受的價格。因為扇面精巧且攜帶方便，在

62 王濟遠、汪亞塵，〈天馬會的感言〉，《汪亞塵藝術文集》，頁 492。
63 王中秀，〈歷史的失憶與失憶的歷史——潤例試解讀〉，收錄王中秀、茅子良、陳輝編著，《近

中國有長達數千年的使用歷史，材質、形制、裝飾各有不同，莊申在《扇子與中國文化》一書，研究指出其中之一的日本摺扇，約在北宋中期或十二世中期經由韓國傳入，後來再由中國傳播至歐洲，可知摺扇雖是外來文化卻被消融於中國文化之中，同時這個中國文人手中灑脫的風雅文物，也透過交流變成西方文化氣習之一，足見文化發展有許多不同因素，絕非一成不變的。[64]

綜覽上述所記錄的上海教師、文人及職工收入狀況，大抵可以看到經濟數字的一面，也見著魯迅個人文化消費狀況，雖說只能部分地顯示出民國初年社會經濟生活情形，卻也透過這些數字說明一些藝術家作品生產與消費之間關聯。因為文化物件與藝術消費，某種程度是建基在經濟富饒的條件之上，而走進現代的上海，它帶著摩登形象與繁華盛景，不斷地映入世人眼簾，或許1920-1930年上海工人經濟不是很富裕，但歷經1929年世界經濟危機及1932年淞滬戰役，社會還是不斷地進展著，消費活動包括物質上或精神上，也依舊是活絡和富有生氣的。

現代金石書畫家潤例》，頁4。

64 莊申，《扇子與中國文化》（台北：東大圖書公司，1992年4月），頁292-296。

第六章
生活中的美術
閱讀三〇年代《美術生活》雜誌

　　發行於上海的《美術生活》雜誌，創刊於 1934 年 4 月 1 日，由上海三一印刷公司出版，以月刊形式發行，並在 1937 年 8 月 1 日第 41 期後宣布停刊。[1]《美術生活》以精美彩色封面和內頁印刷圖版為人所熟知，是一份博採文字和圖像的綜合性美術類雜誌，顯示出做為雜誌主導者三一印刷公司企圖心，創辦人為金有成先生，他試著從單純商業印刷事業，積極地跨入文化藝術領域。金有成創辦三一印刷公司因緣與過程，肇因 23 歲時透過父親學生引介，進入日商「市田印刷廠」工作，並有五次機會到日本考察先進印刷製程，乃立下要創辦一間屬於中國人自己印刷廠，後來他說到：

> 1928 年我 43 歲，集資 20 萬元，自己出資 16 萬 5 千元，於昆明路蝌朋路口 797 號開設『三一印刷股份有限公司』，購置了最新穎全張自動膠印機、雙色全張自動膠印機、全張照相製版設備，及全套全張輔助生產設備，為國內當時

1　文中所參考的版本為 2017 年上海書店出版社，採用原刊彩印出版，總計 41 期，分裝為 6 冊，並於第 1 冊編輯總目錄置於書前，便於檢索查閱。

少有的全張、全能彩印印刷廠。[2]

印刷工藝之所以重要，因為它是負有發展文化事業的任務，如1931 年受聘三一印刷公司照相平版部長兼技師長柳溥慶（1900-1974），他在 1924 年赴法，先後就讀法國里昂美術學校和巴黎美術學院。在三一印刷公司期間，他採用當時較先進的平凹版製版工藝，成功地印製《美術生活》一刊，其印製刊物畫面，層次十分豐富且色彩鮮艷，足以顯示當時中國印刷技術水準。[3]柳溥慶在創刊號〈本刊『印刷工藝』今後之任務〉，說明印刷工藝與文化運動發展休戚與共的關係，而近二、三十年來印刷技術全由歐美與日本傳播而來，現今本刊當以介紹歐美各國印刷學理與經驗為第二主要任務。[4]他開始在《美術生活》刊出〈近代平版印刷術之理論與實施〉（連載）和〈平版印刷術之基礎〉等多篇文章。

出現於三〇年代的美術報刊雜誌，根據許志浩《中國美術期刊過眼錄》書中羅列的資料，1930 年到 1934 年間出版的美術刊物，就上海地區而言，多數由美術社團或美術學校所主導，間或由出版社或政府教育機構的博物館和美術館等。而出版社有商務印書館發行綜合性《東方雜誌》，時代圖書公司出版兼發行《時代漫畫》、《萬象》和《旁觀者》，良友圖書公司出版《美術雜誌》，以及東方出版社編輯發行《東方漫畫》等。[5]足見單純由印刷廠轉而自行編輯發行雜誌，在當時並不多見，因此《美術生活》到底

2 熊鳳鳴，〈金有成創辦《美術生活》─兼寄柳百琪先生〉，《印刷雜誌》，1998 年第 5 期，頁 44。

3 三一印刷公司雖然成功地發展出平凹版技術，也能精製圖版豐富的彩色印刷，但從九一八事變之後，日本戰火燒毀不少印刷公司，並且波及到上海的商務印書館、開明書店及美成印刷公司，而三一印刷廠也無法幸免於難，它在 1937 年 8 月間被日軍炮火燒毀。參見張樹棟、龐多益、鄭如斯等著，《中國印刷通史》（台北：財團法人印刷傳播興才文教基金會，1998 年 10 月初版），頁 593、634-635。資料來源：http://www2.pccu.edu.tw/chineseprint/，檢索日期：2019 年 4 月 22 日。

4 柳溥慶，〈本刊『印刷工藝』今後之任務〉，《美術生活》，創刊號（1934 年 4 月 1 日）。

5 許志浩，《中國美術期刊過眼錄，1911-1949》（上海：上海書畫出版社，1992 年 6 月），頁 69-119。

是誰建議創刊，有一說法是主導三一印刷技術的柳溥慶，同時他也參與《漫畫生活》，而金有成與俞象賢則是站在經營者角度，贊成支持柳溥慶的提議。[6] 關於誰才是真正倡議者，事實上也難有史料可以直接證明，不過柳溥慶在創刊號時確實站在印刷工藝者位子，提出印刷技術發展的必要性，同時強調它進步關鍵是建基在機械、物理、化學、光學、工藝等之上，甚至於是美學與繪畫的結晶體，顯然《美術生活》內容，確實包含了上述各種知識，柳溥慶個人技術能力與知識見解，也在此得到實踐。

回到三〇年代，時空與歷史交織之下的上海，經歷九一八到一二八事變，外在日本軍事威赫正節節進逼，內部則感到對自身民族文化存亡的憂慮，而美術真得可以負起救文化、救民族的責任嗎？在《美術生活》創刊號封面上印著比利時畫家竇爾維爾（Jean Delville, 1867-1953）[7]《民族英雄》（La victoire, 1916）畫作（圖6-1），或許正寓諭著民族要努力奮起，朝著物質的現實世界與藝術的精神勝利前進吧。創刊號裏國畫家錢瘦鐵（1897-1967）〈本刊創始告讀者〉一文，揭示三要點：即用美術來挽

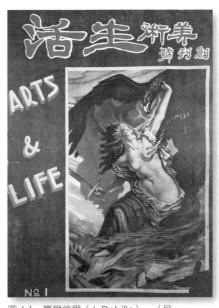

圖6-1　竇爾維爾（J. Delville），〈民族英雄〉（封面），《美術生活》，創刊號（1934年4月1日）。

6　柳百琪，〈上海《美術生活》究竟由誰建議創刊的〉，《印刷雜誌》，1998年第3期，頁49。

7　關於比利時 Jean Dellville 個人深奧的思想，和畫作裏滿含哲理和理想主義，可參閱 Brendan Cole, *Jean Dellville: Art Between Nature and the Absolute*, (Cambridge: Cambridge Scholars Publishing; Unabridged edition, 2015), PP.157-164.

救科學的偏廢、玄想美術的空譚，以及用實際生活題材來補救名人雅士的作風，最終這本雜誌要在：「實在的廣博的生活裏尋求美意，在實用的平民的美術裏討生活」。[8] 而徐永祚〈為三一印刷創刊美術生活告讀者〉則說明三一印刷公司，所以投入發行美術雜誌的原因，該公司成立於 1927 年，金有章與金有成兩人共同創辦，擁有當時東西洋最新橡皮版印刷術。[9] 承印各種美術印件經驗最多，公司規模不斷擴展之餘，主事者金有成先生想進一步為美術發展助一臂之力，所以精印發行《美術生活》一刊。[10] 該公司設立於上海昆明路，以彩色印刷設備精美著稱，多方承印各種月份牌、畫片、煙殼、地圖、商標、廣告債券，及各式刊物封面插圖等；合作公司有英美、南洋、華成等大型煙草公司，以及海軍部測量局等。此外，該公司除了承接各界惠顧的商業委託件外，並且印製中外古今名畫片和風景畫片，提供各界

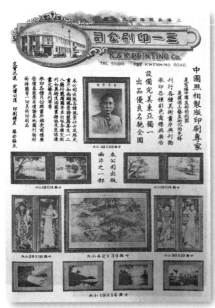

圖 6-2　上海三一印刷公司廣告，《美術生活》，第 15 期（1935 年 6 月 1 日）。

8　錢瘦鐵，〈本刊創始告讀者〉，《美術生活》，創刊號（1934 年 4 月 1 日）。

9　根據陳定山（1897-1989，原名蘧，字小蝶，別署蝶野、醉靈生、醉靈軒主人，四十歲後改稱定山，晚年署定山人、永和老人等，為浙江杭州人）對民國時期上海人事的回憶，寫到關於沟海美時，說他雖喜遊於賭人之中，只是後來家道中落了，但依然不改其愛好文藝美術習性，並述：「中國有五彩橡皮板印刷術，出版畫報，沟美的「時代」便是第一家、第一部。金有成的三一公司，《美術生活》要比沟美的時代公司差後幾年了。」陳定山原著，蔡登山主編，《春申舊聞——老上海的風華往事》（台北：獨立作家，2016 年 3 月），頁 256。

10　徐永祚，〈為三一印刷公司創刊美術生活告讀者〉，《美術生活》，創刊號（1934 年 4 月 1 日）。徐永祚當時在三一印刷公司是擔任董事兼任會計的工作，也負責雜誌訂閱讀者的各項權益保障，見〈美術生活運動大會徵求愛護會員——美術生活愛護會組織大綱〉，《美術生活》，第 4 期（1934 年 7 月 1 日）。

陳設及學校教學之用。（圖 6-2）因有上述因緣，決定在 1934 年
投入出版業，並發行《美術生活》雜誌。[11]

　　曾參與編輯上海美專校刊等多份刊物的唐雋（1896-1954），
寫下〈我們的路綫〉一文，交待這份美術雜誌，未來希望走的兩
條線路：

> （一）是站在『藝術』或『美』的路線上，要使『藝術』
> 　　　或『美』生活化，大眾化，實用化。
> （二）是站在『生活』『大眾』或『社會』的路線上，要
> 　　　使生活藝術化或美化，大眾藝術化或美化，社會藝
> 　　　術化或美化。[12]

他們出版以圖文並重的綜合性雜誌，試著讓社會大眾感受到美術
與生活的重要性，因此內容包括：金石、書畫、西洋畫、工藝美
術、建築、雕塑、攝影等類門，甚至納入各國時事新聞與風土民
情，乃至於科學、醫學及工業等各類知識，並在出刊之後不斷地
修正編輯內容，加強對讀者回饋與社會回應，因此從創刊號到 41
期停刊為止，編輯方向會不時更動，而且隨著國內外時局轉變，
《美術生活》為著固有民族與現實大眾著眼，自然也無法置身事
外，而最後一擊便是日本對上海城市的軍事行動，三一印刷廠被
戰火波及，最終在 1937 年 8 月發行第 41 期之後，被迫宣布停刊。

　　創刊之初《美術生活》確實想透過精彩圖像，加上論畫的
文字去鋪陳該刊理念，同樣也想引領讀者在享受美的視覺感受之
外，進一步深化拓展美術知識與視野。雖說是由印刷公司主導發

11　《美術生活》，第 3 期（1934 年 6 月 1 日）。
12　唐雋，〈我們的路綫〉，《美術生活》，創刊號（1934 年 4 月 1 日）。

行，然最初編輯群即網羅中西畫家、雕塑家、攝影家，以及文學、
建築、工藝、印刷、電影等方面專家，有錢瘦鐵、江小鶼、郎靜山、
唐雋、吳朗西、鍾山隱、杜彥耿[13]、李尊庸[14]、張德榮、蘇怡及柳
溥慶等人；另外，還聘請一群特約編輯，包括當時知名的中西畫
家及藝文界人士，有黃賓虹、賀天健、孫雪泥、張聿光、徐悲鴻、
林風眠、陳抱一、顏文樑、王濟遠、汪亞塵、方君璧、張辰伯、
雷圭元[15]、陸丹林[16]、徐仲年[17]、華林、李有行、王陶民、張造寸、
糜文溶、黎錦暉等人。三一印刷公司或有初生之犢不畏虎的勇氣
與魄力，想為這個文化衰落的國家出一份心力，但如同創刊號〈編
後〉一文，陸丹林所說這個第一胎的新生嬰兒，可以說是處處難
為，它還像是個文化上的小寶寶，必須小心苛護。因此創刊之後，
因應各方反映與需求，不斷地調整編輯方針和內容，尤其是編輯
部組織原為「主編制」，接著考量到取材上或有偏廢之弊，乃於
創刊號發行後不久，改為「委員制」，以求客觀為準則。[18]此外，
到了第7期開始，創辦者仍是擔任三一印刷公司經理的金有成，
另立一位發行人為擔任協理的俞象賢。

13　杜彥耿（1896-1961）曾編輯出版《英華、華英合解建築辭典》（上海：上海市建築協會，1936年
　　6月）。

14　李尊庸（1901-1959）攝影家，曾發表作品於《良友畫報》及《時代畫報》。

15　雷圭元（1906-1988），擅長工藝美術，1926年畢業於國立北京美術專門學校，1929年赴法留學，
　　1931年返國後曾任教於國立杭州藝術專科學校，曾出版《新圖案學》（國立編譯館）、《工藝美
　　術之理論與實際》（商務印書館）。王扆昌主編，《中華民國三十六年中國美術年鑑》（上海：
　　上海市文化運動委員會，1948年10月初版），頁傳97。

16　陸丹林（1987-1972），以美術評論見長，廣東法政專門學校畢業，歷任報社主筆，曾是《逸經》
　　雜誌主編，參與不少上海美術界活動，如柏林中國畫展徵集委員，教育部第二次全國美展編輯兼
　　徵集委員等職，並出版《當代人物志》（世界書局）等書。王扆昌主編，《中華民國三十六年中
　　國美術年鑑》，頁傳79。

17　徐仲年（1904-1981），留學法國，畢業於里昂中法大學，專研文學，對法國文學的中譯、引介和
　　研究，有相當的貢獻，出版過《法國文學ABC》（世界書局）和《法國文學的主要思潮》等書，
　　同時創作小說《雙尾蠍》；此外，亦撰寫藝術評論，曾為《陳樹人近作》（商務印書館，1937年）
　　作中法文序，並在1946年12月6日《申報》發表〈畫中仙陳樹老〉一文。段懷清，《法蘭西之
　　夢——中法大學與20世紀中國文學》（台北：秀威經典，2015年12月），頁91-109。

18　〈編後〉，《美術生活》，創刊號（1934年4月1日）。

左圖：圖 6-3　黃鼎，〈女性的崇拜〉、〈吃飯難〉，《美術生活》，第 2 期（1934 年 5 月 1 日）。
右圖：圖 6-4　〈編後〉，《美術生活》，第 3 期（1934 年 6 月 1 日）。

　　由此觀之，鑒於編輯群及撰稿人來自不同領域與群體，優點是不受限於美術社團或是學校勢力，但也容易招致編輯材料和內容的零碎雜亂，無法顯現統一宗旨和目標。如第 2 期開始便增加漫畫版「怪理怪趣」（圖 6-3）專欄，根據第 3 期黃士英〈怪理怪趣小論〉一文，交待原文 Caricature，日本譯為漫畫而來的，今譯為「怪理怪趣」是想為讀者換上一個新鮮又有興趣的口味。[19]到第 4 期則與《文藝茶話》月刊合作，共同推出「大眾文藝」專刊，使讀者可以付出一份刊物費用，卻能享受到更多質與量的刊物。[20]（圖 6-4）根據留法徐仲年回憶《文藝茶話》前身，乃 1932

19　黃士英，〈怪理怪趣小論〉，《美術生活》，第 3 期（1934 年 6 月 1 日）。
20　〈編後〉，《美術生活》，第 3 期（1934 年 6 月 1 日）。

年孫福熙主編《中華日報》「小貢獻」一欄,說到:「星期日做
什麼事?」他於是提議創設一個仿沙龍式的自由集團,名為「文
藝茶話會」,接著又在 1932 年 8 月 15 日,進一步發行《文藝茶話》
一刊,兩者並行不悖,《文藝茶話》創辦的最終目的,便是強調:

> 生活文藝化,文藝生活化;總之:要使生活與文藝打成一
> 片,而用柔的方法來使它們接近。如果有人以為「文藝茶
> 話」裏的文章是消閒文章,「文藝茶話」的主張是有些貴
> 族化;那麼,這位先生便是一個摸著了象的鼻子便喊:『象
> 是蛇形』的瞎子![21]

它的宗旨與《美術生活》不謀而合,因此才促成兩刊合作,《文
藝茶話》的加入,確實補充《美術生活》缺少文藝小說作品的遺
憾。據徐仲年說法《文藝茶話》第 1 卷第 1 期是在 1932 年 8 月正
式發行,但在出版第 2 卷第 10 期停刊之後。[22] 另找出版機會,所
以從第 3 卷第 1 期起改與《美術生活》合作,並且由徐仲年負責
編輯。可是《文藝茶話》從第 4 期(1934 年 7 月)起,只刊登到
第 9 期(1934 年 12 月),《文藝茶話》在第 3 卷第 6 期之後,便
又停止刊載了。[23]

　　走過 1934 年的《美術生活》,從創刊號到第 9 期,我們在每

21　徐仲年,〈文藝茶話的前前後後〉,《美術生活》,第 4 期(1934 年 7 月 1 日)。

22　《文藝茶話》屬於一份綜合性雜誌,據第 1 卷第 1 期章衣萍(1902-1947)所寫的〈談談『文藝茶話』〉
　　一文,說到:「我們十幾個朋友,在煩囂的上海灘,舉行文藝茶話,已經第七次了。我們的文藝
　　茶話,沒有一定的會所,沒有很多的費用,有時在會員的家裏,大多數的時間還是在這裏那裏的
　　花園、酒店、咖啡館裏。我們沒有一定的儀式,用不著對誰靜默三分鐘或五分鐘,我們也沒有一
　　定的信條,任你是古典主義也罷,浪漫或自然主義也罷,什麼什麼主義也罷,只要你愛好文藝,
　　總是來者不拒的。」但它出版到 1934 年 4 月 1 日第 2 卷第 10 期後停,總共 20 期。見許志浩,《中
　　國美術期刊過眼錄,1911-1949》,頁 85。

23　《文藝茶話》與《美術生活》合作出到第 9 期之後結束,《美術生活》則從第 15 期(1935 年 6
　　月)開始,另外開闢「文藝趣談」一欄。

期〈編後〉一文，可以十分清楚地看到他們編輯方針和改進方向，對於雜誌討論主題過於龐雜無法聚焦一事，乃先針對解決專欄項目太過零散問題，所以第 7 期之後開始精簡為美術、生活、工藝、文藝等四大主軸，並且更加著墨發揚這是一本「圖畫雜誌」特色，再次強調畫作圖像品質要精緻突出，也認為這本雜誌為求符合大眾讀物淺顯易懂的要求，不能太過於專門之外，但是也要在文字內容上帶入一些學術性氣息。[24] 雖說編輯者已經規劃未來出刊目標，企圖努力朝著專業化與大眾化兩者兼具方向走，所以我們看到從創刊號裏無所不包的內容到第 7 期之後，開始集中於前述四大課題的撰寫，接續 1935 年則預計以中國美術、西洋美術、工藝美術與美術攝影等四大專題為主線，但細覽 1935 年出版第 10 期之後目錄，發現以前針對主題標誌的欄目不見了，只能由讀者自行查閱搜索。再者，藝術評論文章份量變少，多數只是附屬於圖片說明文字而已。此外「文藝茶話」和「怪理怪趣」專刊，也不再刊登。總而觀之，原本期許美術與生活並行，文字與圖像並重的編輯方針，在發行不到 10 期，便有種無以為繼之感，不論是編輯者或是特約編輯人，他們文章幾乎看不到，所謂美術作品只是精美名畫圖片，以及簡單文字說明之外，未見有深度與廣度的議論文章。反觀，關於廣義生活事務卻佔去不少版面，如時事新聞、明星及風景照片、通俗航空講座、科普知識、醫藥常識、產業消息、世界戰爭消息、各國風土民情，以及篇幅頗多的無線播音園地，《美術生活》終究走向服務通俗大眾道路，代表它商業化考量多於引領大眾文化與美術生活的理想。

　　綜合觀之《美術生活》精美的圖文印刷，以及它行銷和廣告

24　記者，〈編後〉，《美術生活》，第 9 期（1934 年 12 月 1 日）。

效應,確實具有一群訂閱讀者,那我們該如何去閱讀這本由印刷事業公司所出版的美術雜誌呢?此處試著從中國美術的民族性與時代性,與關於攝影作品是否可以視為是一種藝術的討論,以及《美術生活》所推出特刊,從「兒童專號」中兒童與女性運動員圖像,來說明近代中國對於「東亞病夫」的身體論述,同時也透過「吳中文獻特輯」和「四川專號」來觀看蘇州和四川的地域特色。

第一節　民族性與時代性: 中國美術的過去、現在與未來

推動社會往「美」的路線前進,《美術生活》出版目的,便是將美術作用,定位於大眾化與實用化兩個層面。同時,它透過圖文並置的傳播模式,鼓吹中國美術未來發展要兼擅民族性與時代性,意謂著他們一方面重新整理評價中國傳統繪畫;另一方面也想開啟通往現代世界美術的窗口。從下面羅列文章可以窺探一二,發現關於中國畫學討論,多集中於 1934 年發行的前 9 期,到 1935 年第 10 期之後,刊登圖像多於文字敘述,編輯內容則朝向簡單化:

> 陳蝶野〈明清五百年畫派概論〉(創刊號)
>
> 鍾山隱〈世界交通後東西畫派互相之影響〉(創刊號)
>
> 唐雋〈藝術上自然派與理想派一致底論證〉(創刊號-3、5 期)
>
> 鍾山隱〈中國繪畫之近勢與將來〉(第 2 期到第 3 期)
>
> 賀天健〈我對于國畫之主張〉(第 3 期到第 4 期)
>
> 寪父〈中國繪畫與民族性〉(第 3 期)
>
> 張沅長〈藝術正論〉(第 4 期)
>
> 徐仲年〈歐洲中國美展的使命〉(第 7 期)

華林〈光明之運動〉（第 7 期）

徐悲鴻〈在全歐宣傳中國美術之經過〉（第 8 期）

王祺〈中國繪畫之變遷及其新趨勢〉（第 9-10 期）

寉父〈中國繪畫與宗教〉（第 12 期）

吳湖帆〈國際藝術展之所見〉（第 14 期）

寉父〈中國畫與書的工具〉（第 15 期）

（1）聚焦於民族性與時代性的討論

　　首先，創刊號裏有陳蝶野〈明清五百年畫派概論〉，署名陳蝶野，也就是陳小蝶，他曾協助父親陳蝶仙經營家族事業有成，個人能詩能文亦能畫，熱衷於藝文活動。早年曾任杭州市修志館長，從二〇年代之後，則現身於上海美術界，寫了許多畫論文章引人注目。[25] 此外，家學淵源的他，1913 年十七歲之年已以「陳小蝶」之名在上海鬻文，聲名甚著，一個月可有三百大洋的稿費。[26] 他在 1929 年上海舉辦第一次全國美術展覽會時，曾以三天時間，遍觀展場裏國畫出品，計有一千三百餘件，在浩如煙海的藝林中求其所歸，提出將國畫作品依其流派及畫風，歸納總結為復古派、新進派、折衷派、美專派、南畫派、文人派等六個派別。[27] 陳小蝶分派之說是基於當時畫壇現實勢力的分佈，雖納入個人主觀想法，然嚴格來看六個派別的分法，實過於煩瑣且有重疊之處，以專研中國繪畫史的鄭午昌（1894-1952）為例，分類當中他既是新進派又兼屬文人派。雖是如此，萬青力指出陳小蝶分類方法和

25　萬青力，〈美術家、企業家陳小蝶——民國時期上海畫壇研究之一〉，上海書畫出版社編，《海派繪畫研究文集》（上海：上海書畫出版社，2001 年 12 月），頁 10-13。

26　熊宜敬，《筆歌墨舞、抒情寫意——渡海來台書畫名家系列》（一）（台北：典藏藝術家庭，2002 年 11 月），頁 17。

27　陳小蝶，〈從美展作品感覺到現代國畫畫派〉，《美展》，第 4 期（1929 年 4 月 19 日），頁 1-2。

根據，是以乾嘉以來中國畫史的基本評價為前提，不只是反映他個人的一己之見，其中也包容了某些當時美術界的共識。[28] 因此，透過畫史的閱讀與詮釋，不但對三〇年代中國畫壇的國畫家們進行流派分類，同時也屢述各派畫風傳承歷史。

1934 年陳小蝶先以署名蝶野在《美術生活》創刊號上，發表〈明清五百年畫派概論〉，隨後又另外以陳小蝶一名在《國畫月刊》刊出〈清代無畫論〉（第 1 卷第 2 期，1934 年 11 月 10 日，頁 18-19；第 1 卷第 3 期，1934 年 12 月 10 日，頁 37）。前文所載〈明清五百年畫派概論〉，主述明清以來畫壇流派，以明代吳門為題切入，屢述沈周、文徵明到唐寅一脈相繫，開創石田一派，雖說近人論畫常是遠追宋元，但董巨作品世間已少見，遑論荊關所遺殘跡，早是難識真偽，以為：「蓋畫盛於宋，精於元，大於明，而工於清」。[29] 畫史與畫人累積到清朝乾嘉之後，可謂是汗牛充棟，但陳陳相因的結果，可觀者不過三、五十人而已，尤其清代四王的石谷（王翬，1632-1717）一派，流傳相承二百餘年，終乃淪為「江西磁片刻畫之儔」，四王在中國畫史上地位不言可喻，但在他眼中清代畫者偏屬工匠之流，不若宋元之大師。而後，他進一步發表〈清代無畫論〉，擲地一聲引起眾人議論紛紛，他文章一開始便說：

> 或問曰，清代畫家，指不可勝屈也，論畫之作，書不勝讀也，曷言乎無畫乎！曰一代畫學，必有一代之創作，風氣丕變，轉會可尋，其特點存在，歷萬世而不磨者。[30]

28 萬青力，〈美術家、企業家陳小蝶——民國時期上海畫壇研究之一〉，頁 17。

29 蝶野，〈明清五百年畫派概論〉，《美術生活》，創刊號（1934 年 4 月 1 日）。

30 陳小蝶，〈清代無畫論〉，《國畫月刊》，第 1 卷第 2 期（1934 年 11 月 10 日），頁 18。

陳小蝶留心及觀察畫史變遷重點，在於每個歷史轉折點時畫家作風特徵，所謂每個時代有每個時代樣貌，他指出清代四王之一的石谷，雖承襲古法並且開啟畫派，卻導致之後中國歷代所有畫竅，盡是為石谷一人所搜括而殆盡了！而石谷畫作如同：「歷代畫苑之字典，非石谷個人之創作也。後人學之，乃如七寶樓台，拆下不成片段，是畫法精靈，已為石谷一人占盡，後人更無餘力，跳出圈子。」[31] 考察畫史流傳至有清一代，雖說論畫之作與畫家人數，都是歷朝之最，可惜足可觀者卻是寥寥可數，甚至是不值得論者也所在多有，令人不勝唏噓，何以淪落至此！

　　清代四王當然是始作俑者，他們在民國初年美術革命運動中成了箭靶，反四王已然匯聚成潮流。[32] 見諸康有為所言畫學傳至清代已極衰弊，「至今郡邑無聞畫人者，其遺餘二三名宿，摹寫四王二石之糟粕，枯筆數筆，味同嚼蠟，豈復能傳後，以與今歐美日本競勝哉？」[33] 到陳獨秀（1879-1942）在回應呂澂（1896-1989）[34] 美術革命一文時，便直指「若想把中國畫改良，首先要革王畫的命。」[35] 在康、陳兩人眼中四王須要被改革，其方法是

31 陳小蝶，〈清代無畫論〉，《國畫月刊》，第 1 卷第 2 期（1934 年 11 月 10 日），頁 18。

32 吳武林的研究指出，「四王」成了四面楚歌包圍之中的「惡畫」，因為面對二十世紀初年，隨著中國政治與文化的激烈變動，四王繪畫思想和「臨、仿、摹、撫」的創作實踐，顯然與風起雲湧的各種革命思想格格不入，至此變成眾矢之的。吳武林，《山水傳道——中國繪畫史中的「四王傳統」》（台北：崧燁文化事業公司，2019 年 1 月），頁 40-43。

33 康有為手稿，蔣貴麟釋文，《萬木草堂藏中國畫目》（台北：文史哲出版社，1977 年 8 月初版），頁 67-68。

34 1918 年呂澂在《新青年》發表〈美術革命〉一文，提出革命之道有「四事」，闡明古今中外美術發展的實質，並不偏愛任何一方，而是希望具體而微地探究中西美術，然後理出一條走向現代美術的道路來。呂澂在 1915 年隨其兄長呂鳳子（1886-1959）赴日，他在日本期間可能接觸到未來主義思潮，因此影響到他對民國美術運動的看法。而未來主義走的是對古老文明反叛的反抗，呼應革新社會的要求，以及從文學著手擴展到其他藝術領域，最終企圖撼動政治、經濟和思想層面，這與《新青年》和呂澂的想法可以聯結起來。胡榮，《從《新青年》到決瀾社——中國現代先鋒文藝研究，1919-1935》（上海：復旦大學出版社，2012 年 10 月），頁 20-23。

35 陳獨秀，〈美術革命〉，《新青年》，第 6 卷第 1 號（1918 年 1 月 15 日）。

引進西法，但陳小蝶之意並不在於往西方取經，述清代無畫論並非是說清代無畫家，而是說無獨當一面的畫家，因畫者在清初四王餘風之下，如同科舉八股取士一般，而「乾嘉畫，正與八股文，試帖詩同其氣息，不少天才，盡侷促而死。革命肇興，二十三年矣，畫學紊亂，依然猶昔也。」[36] 但「清代無畫論」發表後，確實引發眾人議論，國畫家賀天健（1891-1977）當時也附和此說，認為若想補救傳統畫學之弊，便是要求畫學法度，但法度不在明清兩代求，而是直追宋元，乃因「宋尚實，適治今之空疏，元尚醇，適治今之泛雜；治今之弊，舍宋元誰堪代之。」[37] 綜觀現今繪畫的空疏與泛雜，才是問題核心所在，康、陳兩人欲以西方寫實來補救，何嘗不是這樣的理解。

面對自身傳統與回應西方美術的要求，是民國以來知識分子不能擺脫的責任，但同時也是一個無法處理的困境，陳小蝶想打破清四王牢籠，讓畫家再次重現自己面貌，那方法和途徑呢？鍾山隱 [38]〈世界交通後東西畫派互相之影響〉（創刊號），從明末切入說明自耶穌會教士利瑪竇以來，到清乾隆時期郎世寧供奉宮廷，西洋寫實畫風對中國的影響，及至十九世紀反之，始由日本畫開始感染法國印象派作風，東西洋的交通及互通早已在實質中不斷前進，只是完全棄寫實而就寫意的傳統畫學，何以為繼去面對西洋挑戰，在康有為提出「中國近世之畫衰敗極矣」說法之後，我們該如何走向未來？[39] 身為一個國畫家與攝影工作者的鍾山隱，

36 陳小蝶，〈清代無畫論〉（續），《國畫月刊》，第 1 卷第 3 期（1934 年 12 月 10 日），頁 37。

37 賀天健，〈書小蝶清代無畫論後〉，《國畫月刊》，第 1 卷第 3 期（1934 年 12 月 10 日），頁 38。

38 鍾山隱擔任《美術生活》的責任編輯，他也是一位創作者，1937 年第二次全國美術展覽會時，曾在「現代書畫」部出品《秋山無盡圖》和《集錦冊》兩幅國畫作品。參見國立美術陳列館編，《教育部第二次全國美術展覽會展品目錄》，「第七部現代書畫目錄」（南京：國立美術陳列館，1937 年 4 月）。

39 鍾山隱，〈世界交通後東西畫派互相之影響〉，《美術生活》，創刊號（1934 年 4 月 1 日）。

他試著提出中國繪畫以後可以努力方案，寫下〈中國繪畫之近勢與將來〉，文中將現今國畫家分為復古派、創造派和折衷派等三派鼎立之局，鍾山隱之說並無突出之處，唯一能看到是認為無論是講求復古，或自許創造，乃至於折衷中西，實都不足以代表吾國繪畫今日與未來，他提出處方之一是時代性需求，即「故凡人世既發生某類現象，皆可為畫者之題材，決不能謂今之洋房汽車時裝為俗，古之宮殿峨冠博帶為雅，此其一也。」[40]

其二，是現實性要求，因古人作畫題材、畫法和色彩，過於單純，且描繪多是風景（山水）和靜物，所以「而於人事之描寫，可謂絕無僅有，兼以造意虛幻，如幻宮仙境，幽泉勝水，雅士高人等，直去實際生活不可以道里計，此其二也。」[41] 實知中國並不缺中西繪畫的理法與技巧，少的是對人事現實脈動的反映，但時代性與社會性的完成真得可以救濟中國畫學不足嗎？顯然，賀天健〈我對於國畫之主張〉文中，表達他不一樣看法，他強調固有文化重要性，沒有則民族亡矣！再者，所謂繪畫裏的時代性，他認為充滿曖昧不明，而且是一種不確定，因為民族是久遠，若用時間長短來比擬，是謬論也。[42] 所以如何突出民族性特點，似乎是當時國畫家們冀望所在，賀天健以為不論以西畫代中畫，或是改良論，甚或折衷者，各有所長，亦各有所短，時代變動不定不可依峙，唯有長遠之民族性可以把握，他的觀點也和竇父〈中國繪畫與民族性〉（第3期）不謀而合，竇父以為傳統畫學裏的傳寫移摹，不就是我們唐宋以來民族文化的特徵嗎！[43]

40　鍾山隱，〈中國繪畫之近勢與將來〉，《美術生活》，第2期（1934年5月1日）。

41　鍾山隱，〈中國繪畫之近勢與將來〉（續），《美術生活》，第3期（1934年6月1日）。

42　賀天健，〈我對于國畫之主張〉，《美術生活》，第3期（1934年6月1日）。

43　竇父，〈中國繪畫與民族性〉，《美術生活》，第3期（1934年6月1日）。

二十世紀初期中國的美術風景

（2）重建現代中國畫的自信之路

　　從陳小蝶、鐘山隱、賀天健到嵒父等人文章，大抵看出這
是三〇年代上海國畫家基本想法，所有拿出來作品，也都在復古
派、創造派和折衷派之間流動著，看似沒有交集及重點的議論，
在各家說法盡出之際，關鍵還在於如何重建自信之說，即一種省
思和回觀自我的說法，如果時代性不是唯一出路，而民族性又是
如此堅固不變，該怎樣破繭而出呢？《美術生活》第 7 期封面刊
出徐悲鴻畫作《撫貓人》（1924 年）（圖 6-5），這是留法期間
所完成的油畫創作，以自己和夫人蔣碧微為對象，光影聚焦於少

圖 6-5　徐悲鴻，〈撫貓人〉（封面），《美
術生活》，第 7 期（1934 年 10 月 1 日）。

婦和胸前抱著的白貓，而他隱身
於後。留法歸來的徐悲鴻夫婦，
早已引人注目了，1934 年回國時
《美術生活》於第 6 期便刊登兩
人返抵國門照片；接者，第 7 期
請嶺南畫家陳樹人題字，並錄徐
仲年〈歐洲中國美展的使命〉和
華林〈光明之運動〉，兩人同時
肯定他以傻子的精神，帶著現代
中國畫家作品登上歐洲各國，一
掃東亞病夫的形象，華林甚以為
在極困頓年代，徐悲鴻用藝術
在：「黑暗長途，希得一點稀微
之光明，殆將屬於夢想乎？」[44]
見識到他以知其不可而為之的勇
氣，圖謀中國藝術前途。

44　華林，〈光明之運動〉，《美術生活》，第 7 期（1934 年 10 月 1 日）。

　　而徐悲鴻自述這次歐洲巡展，〈在全歐宣傳中國美術之經過〉（第 8 期）一文，親自說明這次在歐洲的展覽會，展示現代中國畫家作品，雖然有中央大學、中法大學、中國畫會、蘇州美專和新華藝專協助，但來自官方經費非常有限，幸得展出十分成功，參觀者人數眾多，引起歐人注目，深獲報章媒體贊譽好評。甚至，法國政府出資購藏齊白石、王一亭、陳樹人、方藥雨及張大千等人作品，而中國現代繪畫作品得以進入世界級博物館陳列展出，這是第一次。[45] 另外，徐悲鴻也提及和俄國交流，當他在回應社會主義國度的美術思潮時，說到：

> 現代歐洲固可說是紳士美術，俄國稱為無產美術，中國則既非紳士，也非無產，可以勉強說是隱士美術：因為中國畫家，隨性感應，摹擬自然，遇花鳥畫花鳥，遇山水畫山水，他既不壓迫農民，亦無野心打倒帝國主義。[46]

奔走於法、比、德、英、意、俄的路途，徐悲鴻找回自信也感受到西方激勵，中國畫家多寫心境的極致個人特色，雖受到歡迎與接納，但未來如何創造新時代風格則有待考驗，因為西方畫者已能追上時代，並且呈顯出現實境況，反觀我們傳統國畫則離真實社會太遠了。

　　向西方展示「中國美術」，徐悲鴻是現代的，而 1935 年英國倫敦舉辦的中國藝術展覽會則是古代的。《美術生活》刊出吳湖帆〈國際藝術展之所見〉（第 14 期）一文；另外〈倫敦展覽之中國古代美術珍品〉（第 23 期），圖片為主，文字為輔，刊出

45　徐悲鴻，〈在全歐宣傳中國美術之經過〉，《美術生活》，第 8 期（1934 年 11 月 1 日）。
46　徐悲鴻，〈在全歐宣傳中國美術之經過〉，《美術生活》，第 8 期（1934 年 11 月 1 日）。

圖 6-6　〈倫敦展覽之中國古代美術珍品〉，《美術生活》，第 23 期（1936 年 2 月 1 日）。

這次出國展出的古代青銅器、玉器、瓷器、陶器、珍皿、佛教雕像、動物雕像、銅鏡等。當中分類展示銅器（圖 6-6）：

> 銅器為中國藝術之最大成就，藝術之高超，技巧之工細，
> 為任何其他民族所不及，早在商殷時代，其製作已極可觀。
> 中國銅器，一致可以分為五類，（一）食器及烹飪器。如
> 『鼎』、『鬲』、『敦』、『簋』。（二）飲器如『尊』、『壺』。
> （三）家用器，如『匜』。（四）樂器。（五）兵器。[47]

47　〈倫敦展覽之中國古代美術珍品〉，《美術生活》，第 23 期（1936 年 2 月 1 日）。

青銅器為中國古代工藝美術的極致表現，不論是形制、花樣或是技術，都是令人望之不可及的珍貴寶藏，深受歐、美、日等國收藏家喜愛，如果通過西方和日本對中國古代文物的收藏，或許可以改變中國美術的過去、現在與未來？[48] 但 1935 年英國倫敦這場盛大展出，它是一種文化自信的展覽，還是一種國寶沉淪流落的憂患！[49]

　　王祺（1890-1937）發表〈中國繪畫之變遷及其新趨勢〉（第 9-10 期），因我國畫學發揚甚早，意如老子所謂「道法自然」，乃「由心靈與感觸，而達於物質，自內自外之兩方面，包括『動』『力』與『點』『線』『面』『體』藝術的全部，幾於此盡之。」[50] 故文中將中國畫史變遷分為四個時期，虞夏到晚唐為春華時期，自宋至元為夏茂時期，明至於盛清擬於秋實時期，而晚清迄今百餘年間則如冬衰時期，雖是英發無力，成就殊少，但卻有冬去春來的期待，眼見近年畫家如齊白石、陳樹人、黃賓虹等於古法中創新局，或是西畫家徐悲鴻、李毅士（1886-1942）、梁鼎銘（1898-1959）等成就的西法寫實，進者美術團體和美術學校林立，確為開創「中國文藝復興」時局趨勢。[51] 王祺曾擔任黨政職務，個人也擅於國畫創作，活躍於政治與藝文圈，1933 年 6 月於南京發起籌組「中國美術會」，得到許多黨政藝文人士的支時，發起緣由中述及：

48　日本受到內藤湖南（1866-1934）引進收藏中國書畫的影響，開啟了日人的眼光，改變早年日本對文人畫的誤解，開始真正見識到正統畫派的樣貌，不再將院體風格以為是文人畫。曾布川寬，〈大正時代（1912-1926）崛起的關西收藏家〉，關西中國書畫收藏研究會編著，蘇怡玲、黃立芸、陳建志譯，《中國書畫在日本——關西百年鑒藏紀錄》（上海：上海書畫出版社，2017 年 1 月），頁 8-10。
49　見楊仁愷，《國寶沉浮錄——故宮散佚書畫見聞考略》（上海：上海人民美術出版社，1992 年 5 月第 2 次印刷）一書的討論。
50　王祺，〈中國繪畫之變遷及其新趨勢〉，《美術生活》，第 9 期（1934 年 12 月）。
51　王祺，〈中國繪畫之變遷及其新趨勢〉（續），《美術生活》，第 10 期（1935 年 1 月）。

> 吾國有五千餘年之歷史，文化之盛衰往往與國運同其隆
> 替，雖或不必盡同，而文學美術之興盛，即或紛亂一時，
> 其復興之機遇又必至速，現代中國之文化實與民族之衰落
> 同其命運，復興之任，精碎之會，政府社會咸負其責，同
> 人不敏，爰擬發起中國美術會以為之倡。[52]

集合了政界人士張繼（1882-1947）、于右任（1879-1964）、陳果
夫（1892-1951）和陳立夫（1900-2001）等人襄助，欲聯絡全國美
術界力量，民族文化存亡絕續繫於美術之一端，冀望這是一次成
功的復興運動，能共同激勵思想能力，創造文化並改進社會。[53]
樂觀地走出清代衰敗局面，攸關民族生存與美術絕續的討論，放
在 1935 年時空背景之下，似乎已無法就藝術而論藝術了，它們只
能被一起觀看，藝術為發揚民族文化而戰的思想，才是當時大家
普遍認知。

　　可惜《美術生活》並無力形成一種新論述，去檢視傳統畫
學與西方美術現狀，雖然致力於重塑中國繪畫的過去、現在與未
來發展軸線，但終究是雷聲大而雨點少，雜誌編輯群與撰稿者無
力於招喚更多人投入，就不能擴大閱讀群眾去長期支持其創刊理
念，所以自第 10 期之後呈現出力有未逮之感，而後來也只能增
加彩色圖片與社會新聞等渲染力強的篇幅，以求抓住讀者目光。

52　王祺，〈中國美術會之前程〉，《中國美術會季刊》（中國美術會發行），創刊號（1936 年 1 月
　　1 日），頁 16。
53　一鳴，〈王祺談藝術運動〉，《上海報》，1934 年 10 月 31 日，第 4 版。

第二節　如畫的風景：攝影可以作為一種藝術

　　三〇年代上海畫報市場競爭十分激烈，有大家熟知《良友》畫報和《時代畫報》等，他們便是以刊登精美明星與時事照片聞名，而《美術生活》以後起之秀追趕前賢，其編輯群及出版者對於圖版編排和印刷有相當信心，綜觀《美術生活》書頁裏便大量引進攝影作品，尤其是人體與風景題材佔有極大篇幅，本節將以風景攝影為主要分析對象，試著進一步探究遊覽名山勝蹟的攝影美學觀，並且將雜誌刊出內容分為兩類，一是承續中國文人「讀萬卷書行萬里路」傳統，同時伴隨旅行文學書寫與推廣旅遊事業為目的；二是從攝影家視角出發，所完成風景壯遊的影像紀錄，它商業性與業餘性成分較少，是最接近所謂美術攝影的創作。

　　攝影作品之所以成為《美術生活》重要一員，一方面與郎靜山（1892-1995）擔任編輯有關，另一方面做為畫報型態的雜誌為爭取讀者青睞，用各種圖像和照片吸引讀者目光是不得不採取的編輯方針。其中，早在二〇年代郎靜山，便與北京南下上海的「光社」[54]成員陳萬里（1892-1969）等人有所接觸，到了1927年上海「天馬會」成立，在第八屆繪畫展覽會時加入「攝影部」出品，郎靜山曾以《小學友》和《丹青不獨任》作品參展。[55]同一年更參與籌組上海攝影團體「中華攝影學社」（簡稱「華社」），成員以上海報業、出版業和商界人士居多，其中如丁悚（1891-1972）及胡伯翔（1896-1989）皆為英美煙草公司廣告部繪圖工作。[56]郎靜山

54　「光社」是中國最早業餘攝影藝術團體，二〇年代在北京舉起「攝影藝術」（當時又稱為美術攝影）旗幟，1923年由陳萬里、吳郁周和吳輯熙等商議成立，並訂立簡章、收取會費、訂閱攝影書報，初始會員有黃振玉、陳萬里、錢景華、吳郁周、汪孟舒、王琴希、吳輯熙等，後人數擴展至20多人，其活動在1927-1928年為全盛時期。陳申、胡志川、馬運增、錢章表、彭永祥，《中國攝影史，1840-1937》（台北：攝影家出版社，1990年2月），頁152-153。

55　1927年天馬會第八屆繪畫展覽會「攝影部」出品，參展還有丁悚、張珍候、陳山山、丁惠康等人。見柯定，〈天馬會看畫漫記〉，《申報‧自由談》，1927年11月8日。

56　陳學聖，《1911-1949尋回失落的民國攝影》（台北：富凱藝術有限公司，2015年12月），頁94-95。

左圖：圖 6-7　盧葆華，〈美術生活化〉，《美術生活》，創刊號（1934 年 4 月 1 日）。
右圖：圖 6-8　阿丹，〈畸形的社會生活〉，《美術生活》，創刊號（1934 年 4 月 1 日）。

積極集結報界、出版業、商界和藝文圈愛好者力量，透過辦展和
畫報雜誌報導加上廣告行銷，攝影作品成功地吸引讀者目光。後
來，華社漸漸淡出上海攝影界，但他依然活躍，並且與黃仲長、
徐祖蔭共組「三友影會」，自 1931 年開始積極參與國際間業餘攝
影家的觀摩和競賽活動，試圖將具有民族特徵的作品推上國際舞
台，用以宣揚壯美山河和勤奮人民。[57]

[57] 郎靜山談到「三友影會」時，說到：「我們的宗旨是將中國好一點的風景文物拿出來宣傳，糾正
　　外人對中國社會的錯誤觀念，當時也不管作品能否入選，只要有展覽會的消息便寄，自一九三一
　　年陸續不斷投寄，大約在二十年中，僅上海一個地方，統計各人寄出的照片，共有五、六千張入
　　選各國沙龍影展。」蕭永盛，《畫意‧集錦‧郎靜山》（台北：雄獅圖書公司，2004 年 6 月），
　　頁 70-72。

（1）旅行攝影的歷史記憶與文化景觀

　　《美術生活》創刊號中「生活攝影」專欄中，共計收入 57
幅作品，內容以學校、社會、影視、國際和軍備等時事新聞照片
為主。其中以社會生活為題如盧葆華〈美術生活化〉一文，搭配
著陳謹詩拍攝《別有一般滋味在心頭》（圖 6-7），或者如阿丹
〈畸形的社會生活〉文中所附照片，是用圖片來輔助說明上海這
個三百萬市民的生活日常，沒有攝影者名字，只有標記說明照片
裏被拍攝對象：出殯道士、跑馬廳、搖彩、大光明戲院和大滬舞
場等。（圖 6-8）上海這個五光十色城市裏看生看死，華燈初上
摩登的男男女女，賭徒、流氓、明星、舞女輪番上演著畸形化生
活。[58] 接著，從第 2 期郎靜山和陳傳霖
兩人開始，正式以攝影家之名，將作品
放進「美術攝影」專欄，而這個美術攝
影主題，後來便發展出有特別企劃的旅
遊攝影、個人作品，以及攝影聯展等主
題。

　　觀看《美術生活》第 2 期徐仲年〈富
春江上探春歸〉（圖 6-9），作者用文
字陳述加上風景照片，此文應當歸屬於
旅遊文學，但它同時也是風景照片的
生產者，作為一個文藝創作者所完成的
當代文化風景巡禮，徐仲年與夫人陸蘭
勛及友人曾覺之、潘鳳笑同行，眾人於
初春時節拜訪歷史上著名浙江桐廬「富

圖 6-9　徐仲年，〈富春江上探
春歸〉，《美術生活》，第 2 期
（1934 年 5 月 1 日）。

58　阿丹，〈畸形的社會生活〉，《美術生活》，創刊號（1934 年 4 月 1 日）。

圖 6-10　鍾山隱，〈黃山攬勝歸〉，《美術生活》，第 5 期（1934 年 8 月 1 日）。

春江」，憶起蘇軾〈行香子‧過七里灘〉所述重重似畫曲曲如屏
景致，憑弔視富貴如浮雲的東漢名士嚴子陵釣台，追憶著唐人李
白、吳融詩句，徐仲年有感而發此行收穫得，乃：「光燄萬丈的
朝氣，曠漠無涯的春心」。[59] 而文中所刊登嚴子陵釣台、七里瀧
及富春江上等四張風景照片，正可與元季黃公望（1269-1354）《富
春山居圖》今古相映。徐仲年發思古之幽情，輔今日之風景實照，
無意中正承續著唐宋以來中國文人旅行文學的傳統，尤其通過宋
人所建立書寫、碑刻、建築（如亭台樓榭等），形成一種集體的
歷史記憶與文化地理觀之外，同時也放進學問與道德性功用，猶
如北宋胡瑗（993-1052）所說：「學者只守一鄉，則滯於一曲，
隘吝卑陋。必游四方，盡見人情物態，南北風俗，山川氣象，

59　徐仲年，〈富春江上探春歸〉，《美術生活》，第 2 期（1934 年 5 月）。

圖 6-11 郎靜山，〈泰山游跡：山中一日記〉，《美術生活》，第 8 期（1934 年 11 月 1 日）。

以廣其聞見，則為有益於學者矣。」[60] 而文人漫遊山水之間，不僅是文字抒發，必然也有圖像及遺跡留存，當然進入二十世紀除在畫作上顯現之外，更加便利是攝影工具的留影，這變成三〇年代創造旅遊新景點的模式之一。

不但遍覽各地山川風物與歷史景點，也意在製造一種有品味的旅行文化，徐仲年圖文並賞的遊景之作，同時並呈在戴克敏、毛執中〈廬山風景〉（第 4 期）、鍾山隱〈黃山攬勝歸〉（第 5 期）（圖 6-10）和〈夔門天下險：蜀道難於上青天〉（第 9 期），及郎靜山〈泰山游跡：山中一日記〉（第 8 期）（圖 6-11）等文，都展

60 轉引自張聰著，李文鋒譯，《行萬里路——宋代的旅行與文化》（杭州：浙江大學出版社，2015 年 12 月），頁 224。

示著相同文化視角。其中，1934 年鍾山隱應浙江省建設廳邀請的黃山行，同遊者有葉淺予、陳萬里、郎靜山、羅穀蓀、徐天章（《申報》記者）、馬國亮、陳嘉震等人，除鍾山隱以詩文圖像讚歎黃山三奇景：松海、雲海、石海之外，郎靜山等人則用攝影家眼光留下信始峰、天都峰、蓮花峰、清涼台及獅子林等攝影作品。[61]

事實上，自明清以來通過山水畫家的筆，便逐漸形成一種鮮明的「黃山」意象，著名者如清初梅清（1623-1697）或石濤（1642-1707）等人透過山水畫，描繪黃山一地紀遊圖與勝景圖，有寫實的自然地景，也有想像記憶的人文景觀。[62]但現代攝影進入中國，黃山不再專屬於畫家獨有，攝影家也可以將黃山盡收眼底，就連原屬於中國古代山水畫，亦能借用不同視覺圖式再現於當代，攝影作品成為天然範本，見〈中國山水畫之天然藍本：華山勝蹟〉（第 24 期）（圖 6-12），照片旁白寫著遠望華山北峰如五代董源山水，亦見煙雨裏它近似於北宋米家雲山，而西峰煙靄猶如南宋馬遠，足見攝影工具已能取代畫筆，變成遊山者搜奇之用。

所謂「黃山」終究成為一種傳奇，尤其在三〇年代旅遊活動盛行之際，現代交通設施加速人們移動便利性，加上資本家和官方介入，旅遊雜誌和報導無所不在，甚至取得政府資金支持與贊助，邀請文人名士親身經歷的書寫來推動旅遊事業發展，上述鍾山隱等人的黃山行程，便是出自浙江省建設廳安排，這不無為政府推廣旅遊之意。關於這次黃山之行，根據葉淺予（1907-1995）回憶，時在南京政府的蔣介石，特為浙江老家做三件事：一是舉辦西湖博覽會，二是修建錢江大橋，三是開通杭徽公路。所以三

61　鍾山隱，〈黃山攬勝歸〉，《美術生活》，第 5 期（1934 年 8 月 1 日）。

62　對於十七世紀下半葉以來以黃山題材的畫作，它對畫家和不同特定群體（如文人、士紳、官員、徽商等）產生的連結，從而形塑了黃山意象，研究討論可參見邱才楨，《黃山圖——17 世紀下半葉山水畫中的黃山形象與觀念》（北京：文化藝術出版社，2011 年 4 月）。

圖 6-12　〈中國山水畫之天然藍本：華山勝蹟〉，《美術生活》，第 24 期（1936 年 3 月 1 日）。

○年代遊黃山熱潮，便興起於杭徽公路建好之後，浙江省建設廳
祕書汪英賓（1897-1971）[63]，代表浙江省邀請上海三大畫報主編，
遊覽黃山，一探奇峰怪石之勝，參加者有《良友》畫報馬國亮，
《美術生活》鍾山隱，以及代表《時代畫報》葉淺予，每人胸前
掛著照相機，一行人以郎靜山為首的遊山獵影隊，浩浩蕩蕩從上
海出發前往徽州歙縣，而他們應該是 1934 年初杭徽公路開通以來
第一批觀光遊客。[64]

63　汪英賓是民國時期上海報界名人之一，他早年留學美國，曾進入哥倫比亞大學攻讀新聞學，並完
　　成碩士論文《中國報刊的興起》。1924 年回國，先後任職於《申報》和《時事新報》等報社，但
　　是 1934 年因受迫於現實環境，乃轉往政壇工作，也在這個時期擔任起浙江省建設廳祕書一職。
　　關於汪英賓的生平事略，參見李潔、謝天勇，〈民國皖籍報人汪英賓生平考述〉，《淮北師範大
　　學學報》（哲學社會科學版），第 35 卷第 5 期（2014 年 10 月），頁 32-36。

64　葉淺予回憶中提及他們應邀走新開通的杭徽公路，前往黃山進行旅遊紀錄，時間在 1931 年，這
　　裏所記載的時間應為葉氏記憶上的錯誤，因為杭徽公路通車時間在 1934 年 3 月間，所以他們的

圖6-13 許世英，《黃山攬勝集》
（封面）。資料來源：吳曉東，《1930
年代的滬上文學風景》（北京：北
京大學出版社，2018年7月），頁
296。

另一方面，在同一時間良友圖書公司也出版許世英《黃山攬勝集》（1934年8月），時任中央振務委員會委員長許世英（1873-1964）特別輯作《黃山攬勝集》（圖6-13），乃「匯集全山名勝攝影，各繫以古今詩文記載」，並收錄郎靜山、陳萬里、葉淺予、邵禹襄等人攝影作品，這是一部精美的攬勝攝影之作，它一方面是風景遊記的紀錄，同時也為鼓勵民間旅遊活動。[65]包裹在旅遊行程裏的作品，有可能只是為政策性或商業性宣傳，但也可能依賴掌鏡者眼光，成就是一張張藝術攝影之作。而《美術生活》中攝影作品，便出入於上述兩者之間，大致分為「生活攝影」專以新聞攝影為主，範圍包括任何媒體所能出現的圖片。另外，則歸屬為「藝術攝影」（或稱美術攝影），雜誌裏出現大都是業餘攝影者作品，以個人表達者居多。[66]

黃山行應該也是在這一年。葉淺予，《細敍滄桑記流年》（北京：群言出版社，1992年6月），頁69-71。另外，謝國興指出安徽省境內公路建設中的杭徽路（徽州到昱嶺關），全長201公里，它在1932年6月前後興工，在1933年11月完成，據此推測其通車時間應該在1933年底到1934年初之間。謝國興，《中國現代化的區域研究：安徽省（1860-1937）》（台北：中研院近史所，1991），頁313。

65 吳曉東，《1930年代的滬上文學風景》（北京：北京大學出版社，2018年7月），頁294-297。此外，關於許世英出版《黃山攬勝集》由來，根據葉淺予的說法，1934年這群畫報主編和攝影家的黃山旅行後，提議將黃山之景在上海亮相，當時汪英賓和許世英正在規劃開闢黃山風景區，所以決定舉辦一次黃山書畫攝影展，並邀請張善孖和張大千參與，且徵集到數件黃山畫派創始者梅清畫作參展。然這次黃山展覽仍以攝影作品為主，尤其是郎靜山自創的「集錦攝影」作品，更讓人耳目一新，當然黃山奇景也在這次展覽中以攝影呈現出新境界來。見葉淺予，《細敍滄桑記流年》，頁75。

66 陳學聖，《1911-1949尋回失落的民國攝影》，頁182。

左圖：圖 6-14　吳中行，〈浙東游蹟：中行曾作畫中行〉，《美術生活》，第 3 期（1934 年 6
月 1 日）。
右圖：圖 6-15　郎靜山，〈潯陽江上亂帆明〉（攝影），《美術生活》，第 3 期（1934 年 6 月 1 日）。

（2）美術攝影的繪畫性傾向

　　「美術攝影」在《美術生活》編輯內容中佔有一席之地，從
第 3 期吳中行（1899-1976）〈浙東游蹟：中行曾作畫中行〉（圖
6-14）開始，他此行同樣是在 1934 年 3 月，應浙江省建設廳邀約，
開啟其東南交通周覽壯遊之舉，同行者之一有郎靜山，見其《潯
陽江上亂帆明》（圖 6-15），並受到曾養甫（1898-1969）[67] 招待於
中行別業，八日行程遍覽西子故里苧蘿村，金華北山雙龍洞、冰
壺洞，江山仙霞洞，以及富春江和錢塘江等處，時日正逢陰雨連
綿，只有半日放晴，但所拍攝照片大如山川雲樹，小至一花一石，
皆能引人入勝，因此投稿至《美術生活》，以讓讀者能作畫中臥

67　曾養甫 1923 年，畢業於北洋大學礦冶系，後赴美國留學，入匹茲堡大學研究院，1925 年獲匹茲
　　堡大學工學士學位。回國後參與政治活動，1931 年任國民會議代表、浙江省政府委員兼建設廳
　　廳長等，後兼任軍事委員會委員長行營公路處處長。到了 1935 年，任鐵道部政務次長，兼新路
　　建設委員會委員長。資料來源：中研院近史所《近現代人物資訊整合系統》，檢索網址：http://
　　mhdb.mh.sinica.edu.tw，檢索日期：2019 年 6 月 26 日。

遊一番。[68] 此行所拍攝作品都以江岸舟楫和山嵐煙雨為主，見《春水船如天上坐》、《五洩群峰煙雨中》、《一灣流水送斜陽》、《春波留戀浣紗人》等，鏡頭取景時偏愛於斜角構圖，饒富江南水鄉情調。吳中行曾在 1934 年 2 月出版《一座小橋攝影的布局談》（原刊載於《黑白影集》第 1 冊），書中僅 300 字，所附照片也才 10 張，但文中所論卻是他對攝影創作想法，並且是一種直觀的攝影語言，他認為：

> 攝影藝術，純粹是一種速寫的玩意。天地萬物，都在不息地變動著，所謂『風雨晦明之間俯仰百變』，猶如我們的人，喜怒哀樂，不能自主。鏡頭鏡箱，是一種忠實的記者，凡天地萬物之變態，不能絲毫逃形於其間。[69]

透過作品與文字來說明攝影構圖，他以一座小橋為例，或遠近或仰觀或俯瞰，用不同視角，在不同時間與氣候下，可以得到不一樣視覺效果，但天地萬物瞬息萬變，透過攝影者手中相機，不過是一位忠實記錄者，他再現的是眼中真實，還沒有跨越到攝影美學的哲學性意味，所以當時他所追求的僅是構圖、布景與時間變化。

三〇年代之後上海興起攝影活動，除了北京來的光社成員外，以郎靜山為主的華社，更是推動攝影藝術進展主力，但當華社漸漸失去活力時，1930 年正式成立的「黑白影社」便逐漸取而代之，它由林澤蒼、陳傳霖[70] 及林雪懷等人倡議組成，是個擁有

68 吳中行，〈浙東游蹤：中行曾作畫中行〉，《美術生活》，第 3 期（1934 年 6 月 1 日）。

69 吳中行，《一座小橋攝影的布局談》，收錄於龐薰琹編著，《中國近代攝影藝術美學文選》（北京：中國民族攝影藝術出版社，2015 年 4 月），頁 295。

70 陳傳霖的攝影作品，早在 1929 年第一次全國美展時，即入選《春漲桃花放棹游》一作，曾登於《美展》，第 7 期（1929 年 4 月 28 日），頁 5。

社員近二百人的業餘攝影團體，1932 年舉辦第一屆影展在上海小花園，到 1934 年第二屆影展時展出作品有二百多件，展期 8 天，卻吸引了近二萬多名觀眾。[71] 創社初期成員有陳傳霖、盧施福、林澤蒼、林雪懷、聶光地、曹雲甫、林雲聲和余堂庸等人，並且制定社章，明示該社宗旨、組織、社務等，黑白影社共舉辦過四次大型攝影展，兩次陳傳霖和盧施福聯合影展，並出版《黑白影集》三冊，還曾在 1936 年 7 月創刊《黑白影刊》，可惜沒能延續下去。[72] 其社員來自全國四面八方，各有不同職業，如林澤蒼（1903-1961）擔任的是上海三和公司經理，曾發行《攝影畫報》、《玲瓏》及《電聲日報》等，對攝影技術、影像傳播和畫報雜誌都著力甚深，並於 1925 年成立「中國攝影學會」，致力於攝影藝術技術化與大眾化的推動。[73] 另外，盧施福（1898-1983）則是習醫出身，是個熱愛攝影的業餘者，而且他自述雖然口說的都是醫話，但二十多年來夢寐不忘的嗜好，仍然是攝影一事。[74]

在《美術生活》第 29 期〈陳盧影展〉刊出攝影作品 6 幅，有陳傳霖《劍門細雨》、《掬流》、《石濤墨畫》，及盧施福《居庸關外晚霞殘》、《非常時期》、《孤舟夜月》（圖 6-16），文中報導黑白社社員聯合攝影展外，並附以簡要評論：

> 黑白社社員陳傳霖、盧施福二君，同為攝影界先進，陳君取材廣博，尤側重生活趣味，盧君則匠心獨具，色調豐富。此次舉行聯合展覽，尤有顯著的進步，給攝影界以更深的

71 見王扆昌主編，《中華民國三十六年中國美術年鑑》，頁史 8。

72 陳申、胡志川、馬運增、錢章表、彭永祥，《中國攝影史，1840-1937》，頁 157-159。

73 林澤蒼實實踐將攝影成為畫報雜誌的核心，並進一步透過創辦的刊物推動現代社會的媒體景觀與科技景觀，讓印刷、攝影、電影到無線電等現代科技，改變了民國時期的商業文化及知識傳播的景觀，見孫麗瑩，〈從《攝影畫報》到《玲瓏》──期刊出版與三和公司的經營策略（1920s-1930s）〉，《近代中國婦女史研究》，第 23 期（2014 年 6 月），頁 137-168。

74 盧施福，〈我的藝術攝影觀〉，龐熹祖編著，《中國近代攝影藝術美學文選》，頁 317。

圖 6-16　黑白社，〈陳盧影展〉（攝影），《美術生活》，第 29 期（1936 年 8 月 1 日）。

認識。本頁所載，具見一斑。[75]

關於 1936 年陳、盧第二次聯合影展，黑白影社成員之一聶光地（生
卒年不詳）也在《黑白影刊》發表他的觀後感，細覽兩人作品，
符合當時美術攝影裏「美」的要素，即在黑白明暗線條之外，作
品裏包括構圖、色調及題材的要求。總而言之，聶光地如同《美
術生活》裏評論，認為：「陳君取材廣，無孔不入，具見匠心；
取精用宏，無美不臻。盧君是胸襟修閣，色調豐富，妙趣橫生；
故能順手拈來，都成佳構。」[76] 似乎是英雄所見略同般，一人重

75　〈陳盧影展〉，《美術生活》，第 29 期（1936 年 8 月 1 日）。

76　聶光地，〈寫在陳盧攝影展覽前〉（原刊載於《黑白影刊》「陳盧專號」1937 年 7 月 1 日出版），
　　龐憙祖編著，《中國近代攝影藝術美學文選》，頁 416-417。

於取材，一人擅於色調，各有所長，不分軒輊。此外，亦如同於他們所創設的黑白影社社徽，以太極圖裏黑與白的點與面，表達所有社員站在正直平等、不分高下的立足點外，更用黑白與光色對應，說明攝影就是光和色所寄托的肉體與靈魂。[77]

陳、盧可以說是黑白影社核心人物，陳傳霖（1897-1945）說到兩人合組舉行聯合攝影展，目的是使這一群忠心於攝影藝術的信徒，達到拋磚引玉效果，他兩人拿出作品來供大家觀摩指教。同時也在創刊的《黑白影刊》，推出「陳盧專號」，他期待這份刊物如同一列火車，載著旅客奔向無盡無邊的天際，而《黑白影刊》正是：「載的是春花或秋月，載的是夏雨或冬雪，載的是辛酸或幸福，載的是艱苦或快樂，和一切人生的美善，向著無盡無頭的社會，邁進。」[78]回到《美術生活》刊載影像中，陳傳霖《劍門細雨》裏馱物旅人是辛酸還是幸福呢？而《石濤墨畫》煙雲山景是畫境也是實境，這裏表白他對攝影作品的現實性要求之外，又想展現個人感官知覺，在應用主題式光線，或是以陰影裏的神祕感，甚或是夢幻色調的誘惑，都是為了送進觀者的心靈深處。[79]同樣在盧施福作品裏，也傳達出他對觀賞者的企圖，《非常時期》中逼真又帶著恐懼的彈藥，是當時戰爭在即的鏡像，但日子又要如常地過著，所以《居庸關外晚霞殘》、《孤舟夜月》既是寂靜也是孤獨，或許也有一種無奈在其間吧！

事實上，盧施福對於當時流行畫意攝影是有所批判，他認為這些畫意攝影者，或因懂得或學過一點國畫原故，卻「以為一樹依稀三五鴉影，就是目空一切的作品，至於看他們的底片，十

77　盧施福，〈對黑白社社徽的解釋〉，龐熹祖編著，《中國近代攝影藝術美學文選》，頁313。

78　陳傳霖在1936年6月15日寫到《黑白影刊》創刊號的「陳盧專號」共印行了六千本。陳傳霖，〈寫在本刊之前〉，龐熹祖編著，《中國近代攝影藝術美學文選》，頁433-434。

79　陳傳霖，〈照片的結構〉，龐熹祖編著，《中國近代攝影藝術美學文選》，頁440。

之八九皆露光不足。」[80] 因此，他認為畫意攝影愛好者，對於攝影條件裏重要的露光和章法，還是有所欠缺，此處他點出當時攝影展覽會場裏到處充斥著，老樹、孤鴉、茅舍和炊煙的風景靜物，卻少了活躍影像靈魂的人事物作品，感到憂心。

美術攝影成為業餘攝影者追求的目標，透過影展交流與畫報雜誌刊載，加上官方贊助旅遊攝影活動，與參加國際攝影比賽的推波助瀾之下，攝影已經被視為是一種關於美術的創作，其中郎靜山作品不時現身於各大畫報，不論人體攝影或是風景題材，都表現個人對於攝影藝術投注的心力與成果，尤其是他逐漸發展出繪畫式攝影美學觀，這個想法對現代中國風景攝影作品構成最為深遠影響。因此，我們可以從《美術生活》中所刊登旅遊攝影作品，看到攝影者偏愛於營造如同山水畫般意境，比較缺少動態表現，如同郎靜山在 1931 年《桂林勝迹‧序》中所說：

> 攝影尤繪事，作者運用其心靈，發揮其天才，構圖取景專其事工，非偶然成之。尺幅之中，可見格調之高，風韻之雅，非竟人而能之也。……示余所攝桂林名勝，能運其繪事之能，而於攝影別有逸趣，披覽頗不忍釋。[81]

郎靜山直言「攝影尤繪事」，透過精心構圖與布置，能於尺幅之中見其格調與韻味，從這裏可以看出他個人攝影觀，偏屬於美的與逸趣的，不強調社會意識與現實批判，所以他的人體是美的展現，而風景也是如詩如畫。後來甚至創造出屬於他的攝影美學，即「集錦攝影」作法與理論，根據前述葉淺予回憶在 1934 年上

80 盧施福，〈我的藝術攝影觀〉，龐熹祖編著，《中國近代攝影藝術美學文選》，頁 317。
81 郎靜山，《桂林勝迹‧序》，龐熹祖編著，《中國近代攝影藝術美學文選》，頁 250。

海舉辦黃山展覽會時，郎靜山便推出自創「集錦攝影」作品，但並沒有說到是那一件黃山攝影作品，而《美術生活》「黃山奇觀」（第5期），曾登載他的《夭矯蒼虬舞碧霄》（圖 6-17），是否接近葉淺予所謂集錦攝影作法作品，仍有待考證。

圖 6-17　郎靜山，〈夭矯蒼虬舞碧霄〉（攝影），《美術生活》，第 5 期（1934 年 8 月 1 日）。

　　因為最早集錦作品《春樹奇峰》，確實是出現在 1934 年左右，是他以黃山所拍兩張底片集錦合成，用多張底片重新拼貼重組成一張新影像，應該是在 1934 年前後就已經在嘗試，而將作法付諸於文字則晚了好幾年才出現，根據蕭永盛說法，1939 年出版《郎靜山攝影專刊》一書，首見文字說明，即取底片一部分，可以剪裁成章，似中國畫家對景物可以隨意取捨相同，但這時他只把它視為是攝影方法的一種，直到 1941 年《郎靜山攝影專刊第二集‧自序》中才出現「集錦照相」一詞，並說明：「即將各底片之局部於放映時接合為一，使成為理想之境地，其意義與方法，余另有專述，茲不詳贅。」[82] 而真正將集錦照相方法撰寫成書，則是要到同一年出版《集錦照相概要》，郎靜山提出攝影如同繪畫的概念與作法，雖然當時出現不同聲音，但他卻仍然朝著攝影繪畫式方向走，如同前述所言「攝影尤繪事」，其一便是借用傳統畫學的

82　蕭永盛，《畫意‧集錦‧郎靜山》，頁 134-135。

「經營位置」，即：

> 若以圖面之章法而論，景物之賓主，揖讓，開闔，本原，
> 驅使，行列，均須各得其宜，於大自然景物中，一切分布
> 固有其天然法則，但若取其一部入於小幅中，當不能盡，
> 故每得此而失彼，集錦照相乃將所得之局部，加以人意而
> 組合之，使成完璧，此即吾國繪畫之所謂經營位置者也，
> 然須以雕琢而復歸於自然，方能出神入化，巧奪天工。[83]

文中見到南齊謝赫六法的「經營位置」，始變成他鏡頭相框裏影像構成方法之一，它不是一鏡到底的重現，而是多重鏡相重置的再現。因此評論者多以為郎靜山作品與中國美學有著密切關係，他是經由攝影作品，來表達中國詩情畫意的虛擬圖像，其中還借寓著許多傳統文化符碼，甚至是通往現代美術的一種橋樑。[84] 再者，集錦作品於收集影像材料時，可以不限於一地，也不限於同時，而且是「不限遠近，不限氣候，隨游蹤所至，任情攝影之，一花一木，一水一石，皆足為集錦照相製作時之資料。」[85] 由此觀之，攝影和中國繪畫的取材方式更加相似，頗有清代石濤「搜盡奇峯打草稿」意味。

做為編輯群一員的郎靜山，自然地將個人對攝影熱愛付諸行動，不論是風景或人體攝影，讓《美術生活》變成攝影者一個重

83 本文所引用郎靜山，〈集錦照相〉一文，收錄於王扆昌主編，《中華民國三十六年中國美術年鑑》，頁論 74。
84 關於郎靜山攝影作品裏的東方情境與美學景觀的討論，參見孫中曾〈郎靜山攝影美學初探——境界方法論與攝影美學〉、黑田雷兒〈視覺蒙太奇之「中國」——再論郎靜山〉，以及孫維瑄〈觀郎靜山的東方情境與時代性〉等文，皆收錄於國立歷史博物館編，《名家‧名流‧名士——郎靜山逝世卅週年紀念文集》（台北：國立歷史博物館，2015 年 3 月）。
85 郎靜山，〈集錦照相〉，收錄於王扆昌主編，《中華民國三十六年中國美術年鑑》，頁論 74。

要展示園地，並且發表一系列從黃山到泰山旅遊攝影作品，其中1935年2月刊出《黃山樹石》（圖6-18）（第11期），構圖幾乎與他最早集錦作品《春樹奇峰》相近，前景特寫的樹木，帶出遠景山石，中景則以雲霧代之，這是富有中國傳統山水畫意的布景方式，應該都是當時他對黃山奇景的表現之一，同時也是對所有自然風景不變的經營位置。當然多張照片應用與重組影像，可以是真正攝影作品嗎？[86]如果把它放進三〇年代中國近代攝影藝術發展敘事脈絡，可以看到各家說法，以及不同意見表達。龐憙祖在研

圖6-18　郎靜山，〈黃山樹石〉（攝影），《美術生活》，第11期（1935年2月1日）。

究時便提出中國早期攝影美學思想中的不同景觀，有純粹將它視為一種機械複製活動，有人迷上是它的紀實性與實用性，或是為人生為藝術的攝影，當然也出現如郎靜山所堅持的繪畫性攝影，沒有孰優孰劣問題，而是見證到一方是中國攝影藝術，一方則是現代西方攝影藝術，在於「古與洋」之中，這個西方來的新玩意，必然會有不同想法和作法。[87]

86　如何評價郎靜山「集錦攝影」價值，確實有正負面不同的看法，或謂這種移花接木式的作品，真得可以表現水墨畫的氣韻嗎？再因郎靜山馳騁於兩岸攝影界多年，亦引來一些樹大招風的爭議。但如果能將他放在當代攝影理論，在畫意攝影與寫實攝影，沙龍攝影與藝術攝影間的辯證，以及文化政策與政治生態糾葛之中，或許可以看到不同評價的立基所在。廖新田，〈氣韻之用——郎靜山攝影的集錦敘述與美學難題〉，《台灣美術》，103期（2016年1月），頁6-15。

87　龐憙祖代序，〈彌足珍貴的攝影美學理論瑰寶——談中國攝影藝術先驅者們的理論貢獻及美學範疇〉，收錄於《中國近代攝影藝術美學文選》，頁17-50。

左圖：圖6-19　劉旭滄，〈人像〉（封面天然色攝影），《美術生活》，第34期（1937年1月1日）。
右圖：圖6-20　謝之光繪「美麗牌」香煙廣告，《美術生活》，第39期（1937年6月1日）。

　　後來在1937年1月《美術生活》第34期，盛大籌劃新年特
大號，其一便是推出「美術攝影特輯」，它徵求來自國內各大攝
影者投稿之作，該期封面為劉旭滄《人像》攝影作品（圖6-19），
身著旗袍的摩登女子為主角，採坐姿方式，然後手中還拿著香
煙，此作為封面像極當時上海香煙廣告，當時《美術生活》最大
廣告來源之一便是煙商，每期幾乎都會刊出華成煙公司出品「美
麗牌」香煙廣告，見1937年謝之光（1899-1976）所繪「有美皆備
無麗不臻」口號，同樣是以身著旗袍的坐姿抽煙女子為招牌。（圖
6-20）為女性吸煙者所設計的廣告，成為當時商業競逐一環，據
李培德研究指出1920-1940年間，以女性或女性名字為商標的香
煙牌子，至少有72種，並且分別來自52家煙草生產商。「美麗
牌」便是華成煙公司主打品牌，畫師除了謝之光之外，知名的杭
穉英（1899-1947）也創作許多摩登美女的坐姿吸煙圖像，其中上

左圖：圖 6-21　陳萬里，〈江山雪霽〉，《美術生活》，第 34 期（1937 年 1 月 1 日）。
右圖：圖 6-22　劉旭滄，〈雲山〉、《秋色》，《美術生活》，第 34 期（1937 年 1 月 1 日）。

海三一印刷公司在 1935 年左右，曾付予杭穉英廣告畫稿費，兩張要 470 元，平均每張要 235 元。[88] 而劉旭滄以女性吸煙為封面的攝影作品，無疑地是為《美術生活》吸引更多讀者，除了男性之外，當然也以女性摩登形象，以及現代自由平等解放思想，討好更多女性消費者。

　　第 34 期《美術生活》「美術攝影特輯」刊登作品有鍾山隱、郎靜山、劉旭滄、羅穀蓀、李旭丹，都是《美術生活》雜誌編輯群的一員，顯示該刊對攝影作品的偏好。另外，包括三友影會黃仲長和徐祖蔭，黑白影社陳傳霖、盧施福、魏南昌、吳印咸、敖

88　李培德，〈月份牌廣告畫與近代中國煙草業競爭—— 1920 到 30 年代〉，吳詠梅、李培德編著，《圖像與商業文化——分析中國近代廣告》（香港：香港大學出版社，2014 年），頁 58-62。

圖 6-23 郎靜山,〈人體〉（攝影）,
《美術生活》,第 34 期（1937 年 1
月 1 日）。

圖 6-24 「浙江文獻、美術攝影聯合
特輯」,《美術生活》,第 34 期（1937
年 1 月 1 日）。

恩洪、丁升堡,以及陳萬里、陳績
孫、陳國珍、張印泉、王勞生、馬
國亮等共 47 位攝影者,作品依其姓
名筆畫編排陳列,總計全部刊登 104
件。題材以風景和人物最多,有陳
萬里《江山雪霽》（圖 6-21）平遠
式的三景構圖,劉旭滄《雲山》、
《秋色》（圖 6-22）,以及盧施福《萬
壑松風送夕陽》等,這次郎靜山刊
出女性裸體作品《人體》（圖 6-23）,
強調光影追逐與女性身體。這一期
配合新年所推出的特大專號,內容
包括「浙江文獻特輯」與「美術攝
影特輯」（圖 6-24）,兩大部份,
前者為 1936 年 11 月浙江省立圖書館
於杭州所舉辦文物展,以會中最精
華者拍照流傳,並求海內外同好能
共覩之快,復恰商委請上海三一印
刷公司,藉《美術生活》一刊,印
行出版這次浙江文獻展覽會出品文
物。[89] 同時刊出集攝影家之大成「美
術攝影特輯」,可惜是以攝影作品
圖像為主,沒有任何文字評論,一
切交由閱讀者自行詮釋。

89 浙江省立圖書館編,〈浙江文獻特輯說明〉,《美
術生活》,第 34 期（1937 年 1 月 1 日）,頁 1。

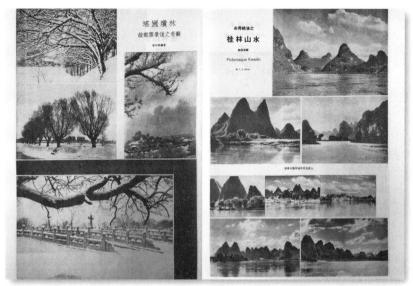

圖 6-25　張印泉，〈瑤圃瓊林〉、邵雨湘〈奇秀絕倫之桂林山水〉，《美術生活》，第 22 期（1936年 1 月 1 日）。

　　綜合觀之，攝影藝術在三〇年代的進展，如張印泉（1900-1971）在〈現代美術攝影的趨勢〉（原刊載於《飛鷹》攝影雜誌，第 15 期，1937 年 3 月出版）一文，他認為攝影對象不外乎兩種：

> 一是自然的對象，一是社會的對象，自然的現象雖然變動很少，但社會的現象則時有變動。攝影是新時代的產物，所有一切器械材料及思想技術，皆逐漸改良進步，所以她的趨勢，也隨著時代而轉移，圖片的格調，也就逐年不同了。[90]

所謂自然的對象，山川風物的美一直是近代中國攝影者所關愛及偏好題材，這種屬於人文與歷史的攝影美學觀，見於 1936 年 1 月

90　張印泉，〈現代美術攝影的趨勢〉，收錄於龐壹祖編著，《中國近代攝影藝術美學文選》，頁 286。

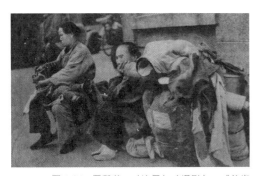

圖 6-26　羅穀蓀，〈流民〉（攝影），《美術生活》，第 16 期（1935 年 7 月 1 日）。

第 22 期張印泉《瑤圃瓊林：故都雪景後之奇觀》（8 張）和邵雨湘《奇秀絕倫之桂林山水》（14 張）（圖 6-25），直到 1937 年第 39 期杜志青《洞庭煙月》（14 張）一系列記錄洞庭湖豐饒物產與湖景風光，以及第 40 期盧施福《富春江上泛舟歸》，或劉旭滄《夏之普陀》，猶然維繫著前述所論的攝影審美品味，捕捉自然山川人文之美一直是眾多攝影家最愛。但另一方面，張印泉也指出社會現象會隨著現實時勢而變化，不再只有平靜祥和氣氛，而是各種人生苦痛悲慘滋味並陳，見第 16 期羅穀蓀《流民》（圖 6-26），第 37 期穆一龍《勞動線》（圖 6-27）底層人民的真實等。除上述主題之外，張印泉提及攝影器材及思想的進步，必然會再次改變攝影者觀看角度，他自己便試著從空中看地理景觀的樣貌，在《四川鳥瞰：張印泉攝影并記》（第 39 期）（圖 6-28），確實讓四川地貌和地景出現不同以往的宏潤格局。

第三節　文化效應：從『兒童專號』到『吳中文獻特輯』

　　《美術生活》會不定時針對一個主題出版專號，目的是想深入且廣博地探討，曾策劃過『兒童專號』（第 6 期）、『兒童生活特輯』（第 19 期）、『第六屆全國運動會紀念特大號』（第 20 期）、『美術專號二週年紀念特大號』（25 期）、『革新號』（第 26 期）、『四川專號』（第 32 期）、『吳中文獻特輯』（第 37 期）、『第二屆全國美展特大號』（第 38 期），甚至是已經

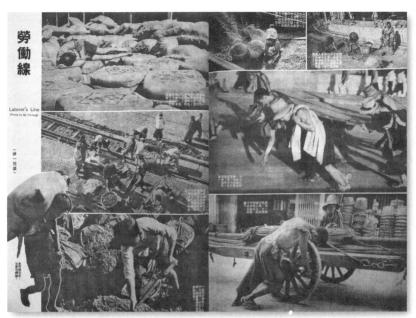

圖 6-27　穆一龍，〈勞働線〉（系列攝影），《美術生活》，第 37 期（1937 年 4 月 1 日）。

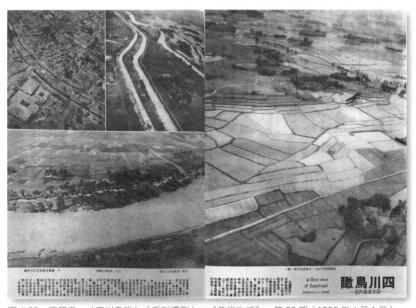

圖 6-28　張印泉，〈四川鳥瞰〉（系列攝影），《美術生活》，第 39 期（1935 年 6 月 1 日）。

預告卻無法印行的『上海文獻特輯』（第42期）。並且從1936
年開始於年初都會以新年特大號方式刊行，如1936年『新年特大
號兼漫畫特輯』（第22期），和1937年『新年特大號兼浙江文獻、
美術攝影聯合特輯』（34期）等。本節試以兒童與女性運動員的
敘述，以及文化專輯所刊載四川和蘇州兩地收藏與鑒賞活動，藉
此觀看《美術生活》除了每期聚焦於繪畫、工藝、生活、攝影、
文藝等主題之外，也想透過精心安排的專號，加強雜誌內容豐富
性及多元化經營方針，而它能產生多大文化效應，確實值得追探。

（1）兒童與女性運動員：「東亞病夫」的敘述與想像

我們都認為兒童是民族國家未來主人翁，但為何「兒童專
號」（第6期）彩色封面卻清楚地標誌著：「我非東亞病夫」？
這期「兒童專號」封面兒童為彭運鶚（圖6-29），他手中揮舞著
國旗，搭配著飛機、船艦、戰車、大砲及工程車等現代科技，展
示民族強大與科學興盛。彭運鶚父親彭先捷，母親俞祚慈，兩人
都服務於教育界，照片裏的他年僅三歲多（40個月），卻已經得
到南京兒童健康比賽錦標三次，博得「南京兒童」稱號，以他為
封面人物，適足以代表現代中國兒童身體的強壯，一掃中國為東
亞病夫之恥。[91] 以種族的身體想像與民族未來聯結起來，近代中
國國族的自我評價，似乎落入一種東方人論東方的論述之中。[92]
早先由西方人提出「東亞病夫」口號，轉而成為我們自己觀看自
我的方式之一，這個從清季出現被西方指稱「夫中國一東方一

91　〈編後〉，《美術生活》，第6期（1934年9月1日）。

92　「東方」不是自然界中的一項沒有生命的事實，而是像「西方」這個詞一樣都是「人為造就」
（man-made）結果。這個看來簡單，事實上卻是影響深遠的陳述，帶出一連串有關西方學者、旅
人以及帝國主義者如何建構東方與東方人的問題，同時也挑起了與「表述」相關的一些議題，
特別是表述、知識與權力之間相互激生，但卻也是問題重重的關聯性。瓦勒瑞‧甘乃迪（Valerie
Kennedy），邱彥彬譯，《認識薩依德：一個批判的導論》（台北：麥田出版社，2003年），頁45。

病夫也」口號，我們應該如何理解和去除這個對民族被標誌的負面形象，楊瑞松透過歷史文獻釋析，說明這個成見所帶來的謬論以及民族情緒的發酵，日後甚至成為國族凝聚同仇敵愾的功用，且為摒除自鴉片煙害而沉淪的東亞病夫形象，百年來更致力於從強身到強國的實踐，直到今日仍然陷於體育強國迷思當中。[93]

圖 6-29　「兒童專號：我非東亞病夫」（封面），《美術生活》，第 6 期（1934 年 9 月 1 日）。

回到《美術生活》製作「兒童專號」，正是制約於上述所謂東亞病夫集體成見之下，企圖由強國到強身，然後便是強種的要求，兒童當然成為民族強盛基礎首要目標。而策劃「兒童專號」便試著從藝術、教育、科學、衛生、生活各個層面來推動，首先刊出蔡元培〈兒童專號題詞〉手稿，文中強調發揚兒童直觀的美，以調劑科學概念的不足，美術生活便是最好方法。而蔡元培在同時期的 1934 年 8 月留下關於兒童國語教科書手稿，提到兒童抽象能力較直觀弱，所以在智育開發方面，即不能授以概念，要多用直觀材料為引導，例如最好是用實物，次標本，次圖畫，如此對兒童的領會將有極大助益。[94] 由此觀之，對於兒童未

93　楊瑞松透過文獻檢視「Sick Man」的意涵，到「東亞病夫」在中國人的集體記憶，由強國必先強種的思維，對近代中國所產生的影響，相關討論見楊瑞松，《病夫、黃禍與睡獅──「西方」視野的中國形象與近代中國國族論述想像》（台北：政大出版社，2016 年 4 月增訂初版），頁 17-67。近來則有透過圖像來解釋「東亞病夫」印象，如何在 19-20 世紀中國逐漸成型，韓瑞（Ari Larissa Heinrich）經由西方傳教士，所譯介到中國的西方醫學文本，到中國知識分子所自我書寫作品，其中便應用了視覺文化材料來重建，從文本到圖像所形成東亞病夫的表述過程，參見韓瑞（Ari Larissa Heinrich），《圖像的來世──關於『病夫』刻板印象的中西傳譯》（北京：三聯書店，2020 年 8 月）。
94　蔡元培，〈題上海兒童書局分部互用兒童國語教科書〉（1934 年 8 月 1 日），收錄高叔平編，《蔡

來的教育方針，應由實物教材著手，而這期刊物內容，確實如蔡元培見解，有陳抱一〈關於兒童美育和圖畫刊物〉、郎魯遜〈兒童雕刻家岱司比奧〉和〈遊戲與教育〉、Raymond Lecuyer〈兒童與藝術〉（慧茵翻譯）、心齋〈兒童論〉、周尚〈兒童健康營〉、伍正已醫師〈兒童的衛生習慣〉，孫福熙〈萌芽一樣的兒童〉，以及陸丹林〈孫中山先生童年生活和軼事〉之外，還包括圖文介紹的萬籟鳴〈兒童影剪〉、平東〈玩具設計〉，和〈新式西洋玩具〉、〈安特生博物館〉、〈兒童劇場〉等，同時「文藝茶話」（第 3 卷第 3 期）也推出關於兒童題材的文藝創作，如徐仲年〈小天使〉、荊有麟〈毛毛到天堂〉、陸曼影〈壽寶的奇遇〉、孫多慈〈吳成美的故事〉等。

事實上，這次「兒童專號」策劃與上海市政府有相當關係，因為市政府正在宣傳兒童夏令健康營活動，時任市長的吳鐵城（1888-1953）於 1934 年 4 月曾和中研院院長蔡元培一起慶祝兒童節，並且推行國語文教育運動。接著，隨即於 8 月舉辦兒童健康夏令營，吳鐵城認為兒童乃民族強盛基礎，所以在上海舉辦全中國第一次夏令營活動，仿擬如同新兵入軍營般，在為期六個星期訓練當中，加強身體健康與讀書教育，因為：

> 一旦中華民族能做世界上最強有力的一個民族，那末中國人到世界上去，就可以氣概昂昂，吐氣揚眉，不會再給人家看不起，不會再受人家的欺悔。但是要能夠這樣，就要先從你們小學生做起，好像造房子先要從地基上建造起一樣。[95]

元培全集》，第 6 卷，頁 436。

95 吳鐵城，〈兒童為民族強盛的基礎——八月十日於上海市夏令兒童健康營演詞〉，《美術生活》，

吳鐵城任上海市長前後，正是九一八到一二八事變時期，面對日本軍事侵略行動和野心，當務之急便是國家要強盛起來，而關鍵便是民族幼苗要培植強健體魄，如此見證封面兒童彭運鵑為南京市連得三次兒童健康錦標賽的風雲人物，適足以代表這次「兒童專號」的指標性人物。

此外，從這期雜誌內文及圖像編排，發現其目的是圍繞在「健」與「美」兩大主題。試舉以畫作為例，見張善孖（1882-1940）《兒童與虎》（圖6-30）與陳抱一《小孩之夢》（圖6-31）兩幅中西畫作，前幅張善孖畫於甲戌（1934年）夏六月，主角為年僅四歲的郎靜山三子郎毓俊，他全神貫注地撫摸張口的老虎，無所畏懼神情，堪稱是孩童「健」的表率。張善孖與張大千兩兄弟，於二〇年代移居上海，結識許多藝文圈好友，他們與郎靜山相識相交，並與對方留下許多影像紀錄。[96] 而陳抱一《小

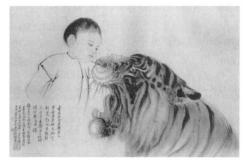

圖6-30　張善孖，《兒童與虎》，《美術生活》，第6期（1934年9月1日）。

圖6-31　陳抱一，《小孩之夢》（油畫），《美術生活》，第6期（1934年9月1日）。

第6期（1934年9月1日）。

96 郎靜山在二〇年代與上海畫壇有密切關係，包括與上海美專、天馬會、蜜蜂畫會及中國畫會等成員都有往來，同時與國畫家黃賓虹、吳湖帆、張善孖與大千都建立起特別的情誼。蕭永盛，《畫意‧集錦‧郎靜山》，頁58。

圖6-32　奧特華,〈夏天〉、〈秋天〉,
《美術生活》,第6期（1934年9
月1日）。

孩之夢》油畫作品,這是他完成於1925年的作品,畫幅裏沉靜入睡的秀麗童顏,帶著印象派式作風,在紅與綠兩個主色調當中,加入光影明暗層次,如波浪起伏般筆觸,是夢中孩子呼吸與被子的相互律動,正是一幅「美」的表徵。陳抱一認為藝術教育便是要涵育兒童「美的教養」,鼓勵孩子美術興味與能力,並且要提供藝術化讀物,能符合藝術要素書刊,才能助長兒童審美觀,因為有了新兒童才有新中國。[97]

接著,陳抱一提議舉辦「兒童美術展覽會」[98],和鼓勵兒童繪畫創作,這都是民國以來學校美術教育目標,並且已經看到部分成果,此次刊出兒童畫家奧特華與陳然素作品,其中奧特華於1932年四歲時,便在南京五洲公園內開了個人第一次繪畫展覽會,展出二百多件作品,就其《夏天》與《秋天》（圖6-32）兩幅風景畫作,用色清晰,構圖完整,線條流暢,表現出夏綠和秋黃景致,確實掌握自然四季的變化。另外,陳然素則以人物畫為主（圖6-33）,用筆、構圖雖然簡單樸素,卻能精準地描繪出馬戲團與舞團裏的眾生相,實具備觀察社會的能力。

97　陳抱一,〈關於兒童美育和圖畫刊物〉,《美術生活》,第6期（1934年9月1日）。

98　在1912年教育部便通過「全國兒童藝術展覽會」條例,並且在1914年4月舉辦為期一個月的「第一次全國兒童展覽會」。鶴田武良,〈民国期における全国規模の美術展覧会——近百年来中国絵画史研究一〉,《美術研究》,349（1991年3月）,頁111-113。

回到「我非東亞病夫」述敍架
構之下，再連結到兒童與國家未來藍
圖，甚至是畫家眼裏「有新兒童才有
新中國」，提出對當代兒童養成的要
求，具體而微如心齋在〈兒童論〉裏
所說，兒童要在知識上、道德上及肉
體上加以開發，如此才可能成為將來
社會的主人。[99] 道德的與知識的不用
多說，它一直是中國教育核心，而肉
體的鍛鍊和開發，則是近代的新觀
念，如健康、飲食、起居與衛生要求，
周尚〈兒童健康營〉羅列兒童健康營
的活動設計，包括飲食營養、戶外運
動、睡眠休息及清潔等項目，並且加
入日光浴、海濱浴、旅行、爬樹等活

圖 6-33　陳然素，〈看海京伯馬戲
後〉等圖，《美術生活》，第 6 期
（1934 年 9 月 1 日）。

動。這是二十世紀新興的事業，如同托兒所一樣都是中國社會新
出現的事物，無非都是指望從以前污穢環境中走出來，正如孫福
熙（1898-1962）在〈萌芽一樣的兒童〉文中期許：「如果現在的
中國小孩還是在泥污中腐爛，或者是在飽暖中腐爛，這個中國，
我們無論如何的希望，是沒有希望的。」[100] 因為透過照片我們還
是見到在貧困底層掙扎的兒童影像，似乎同一個時代卻有著天差
地別的世界，孫福熙一文也許是對「我非東亞病夫」的另一種觀
點與嘲諷吧！

　　為了擺脫東亞病夫成見，以及是污穢骯髒形象，蔣介石甚至

99　心齋，〈兒童論〉，《美術生活》，第 6 期（1934 年 9 月 1 日）。
100 孫福熙，〈萌芽一樣的兒童〉，《美術生活》，第 6 期（1934 年 9 月 1 日）。

從 1934 年在南昌發起「新生活運動」，這是一種政治性及軍事性的社會改造運動，企圖透過軍事化的國民生活習性來做為建國救國基石，全民被納編於「整齊、清潔、簡單、樸素」信條之下，當時上海市長吳鐵城也認為新生活運動是可以救亡圖存，並且具有抗日和拒日的作用。[101] 所以上海市就推動起相同的社會改造運動，依舊從強國、強身到強種觀念出發，而《美術生活》雜誌陸續在「生活」一欄刊載，〈今日之建者：上海市嬰兒健康比賽〉（第 16 期）、〈明日之干城：上海童子軍大檢閱〉（第 16 期）、〈上海市第二屆夏令兒童健康營訪問記〉（第 17）等消息，強化兒童作為民族未來希望的種子，在面對外來威脅之際，經由軍事化的健康營和童子軍訓練，寄望他們能扛起保衛家國與抵禦外侮責任。

另一方面，眾人理解到發展體育正是對抗「東亞病夫」最好處方簽，從兒童開始到各級學校學生，都被動員起來以運動來強身救國，所謂新體育和運動觀念開始輸入中國，最好實施的地方就是從學校開始，所以 1929 年頒佈「國民體育法」，要求青年男女有受體育之義務，各級學校及各界的聯合運動大會也陸續推動和舉辦。以上海城市來說，吳鐵城任市長以來積極興建大型體育運動會場，在 1935 年落成，接著盛大舉行第六屆全國運動大會。[102]（圖 6-34）所以《美術生活》藉由寫真的照片影像，留下當時運動競技場上動人一刻，其中最引人注目便是女性已經躍升為最佳代言人，雜誌在第 20 期『第六屆全國運動會紀念特大號』，大

101 黃金麟，〈醜怪的裝扮——新生活運動的政略分析〉，《台灣社會研究季刊》，第 30 期（1998年 6 月），頁 174-178。

102 上海通社編輯，〈歷史的上海運動事業：本文為紀念市中心區上海市體育場落成暨第六屆全國運動大會開幕而作〉，《上海研究資料》，收錄《民國叢書》，第 4 編第 80 冊（上海：上海書店，1992 年 12 月），頁 447-451。

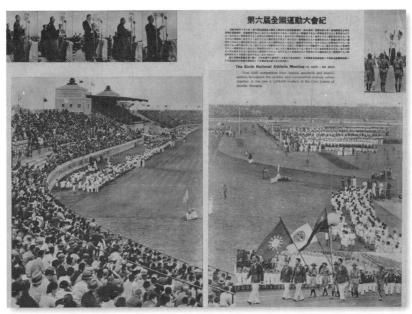

圖 6-34　〈第六屆全國運動大會紀〉（上海），《美術生活》，第 20 期（1935 年 11 月 1 日）。

肆報導 1935 年 10 月在上海江灣運動場舉辦第六屆全國運動大會，此屆大會來自各省男女選手及海外僑胞，根據文中資料統計有 32 省參加，及海外馬來西亞、菲律賓、瓜哇、香港等地，其中男選手 1713 名，女選手 627 名，出席致詞者有大會會長王世杰（1891-1981）、副會長吳鐵城、名譽會長林森（1868-1943）等人。[103] 透過這期刊出會場花絮照片，女子選手被報導篇幅與男子選手不相上下，有女性在鐵餅、鉛球、跳遠和標槍等項目上「力」的表現，

103 依〈第六屆全國運動大會紀〉文中所登記，參賽人數統計有 2340 人，見《美術生活》，第 20 期（1935 年 11 月 1 日）。這次第六屆全運會的規模與人數，都超越前二年於 1933 年在南京舉行的第五屆全運會，至於第六屆參加人數，根據游鑑明的統計人數有 2670 人（包括海外華僑），參賽單位有 38 個，開幕當天觀禮的中、外來賓多達十萬人，熱鬧的景象，可說是空前未有。游鑑明，《躍動的女性身影——近代中國女子的運動圖像》（台北：博雅書屋有限公司，2012 年二版），頁 131。

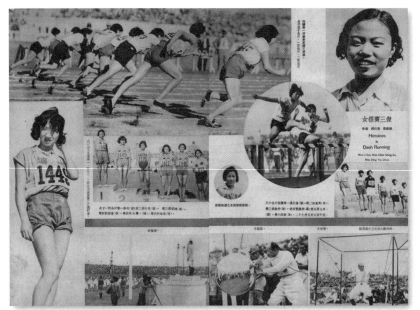

圖6-35　〈女徑賽三傑：李森、錢行素、鄧銀嬌〉，《美術生活》，第20期（1935年11月1日）。

女子田行徑賽三傑：李森、錢行素、鄧銀嬌的健美身影。（圖6-35），也有場邊擔任大會服務人員「美」的展示，還有百米賽跑的動態競技，古意盎然的國術比賽，團體球賽的女子群像，以及游泳池邊的美麗身影，許多特寫鏡頭都聚焦在這些女性運動員身上。

　　女子選手是從1930年第四屆全運會才被准許參與賽事，但女性出現在運動場上的身影，很快地成為報章媒體所追逐對象，甚至藉由影像傳播，開始出現一些明星級般選手，這期《美術生活》第六屆全運會專刊裏便刊載〈會場花絮錄：楊秀瓊之特寫鏡頭〉（圖6-36），她與五十公尺、一百公尺和二百公尺均獲第一名的李森，同為這屆大會備受矚目的女子選手，楊秀瓊代表香港參加游泳比賽，她一舉一動都成為媒體眼中寵兒。因此藉由照片所呈

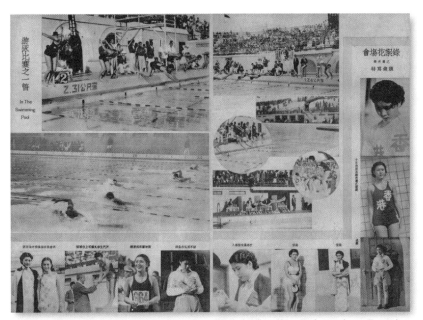

圖 6-36　〈會場花絮錄：楊秀瓊之特寫鏡頭〉，《美術生活》，第 20 期（1935 年 11 月 1 日）。

現出來的女性運動員，似乎漸漸地難逃被廣告化嫌疑，甚至在眾多觀眾介入之後，不免引起醉翁之意不在酒的批評。[104] 但也因為這些媒體宣傳和廣告化渲染，女性運動選手牽動觀眾情緒，重要的是帶來政治宣傳和商業效果。[105] 所以《美術生活》生活一欄便不時報導體育消息，有〈華北運動會寫真〉（第 8 期）、〈浙江四屆全省運動會〉（第 15 期）、〈上海萬國運動大會〉（第 16 期）

[104] 楊秀瓊自小跟隨父親學習游泳，外表亮麗而博得「美人魚」稱號，受到媒體的喜愛，第六屆全運會裏因為所有男女選手都穿深色的連身泳衣，唯有楊秀瓊穿了一件比基尼泳裝，引發眾人議論。游鑑明，《運動場內外──近代華東地區的女子體育，1895-1937》（台北：中研院近史所，2009年 8 月），頁 233-239、243-251。

[105] 關於楊秀瓊「美人魚」的新聞熱度，魯迅也注意到，他在書信中提及：「前一些時，是女游泳家『美人魚』很給中國熱閙了一遍；」甚至，她從廣東到遼寧表演時，報紙上接連刊登她的消息，其中還有國民政府時期行政院祕書長褚民誼（1884-1946）在南京為她拉繮和揮扇的報導。《魯迅全集‧書信》，第 12 卷，頁 511-512。

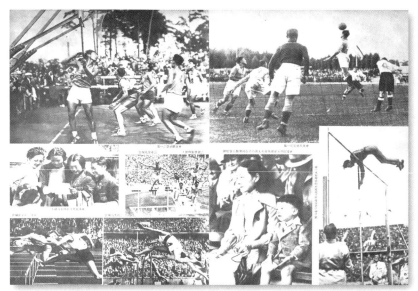

圖6-37 〈中國選手參加第11屆柏林夏季奧林匹克運動大會〉,《美術生活》,第31期(1936年10月1日)。

等。這是三〇年代的新時代鏡像,女子可以現身於運動場上與男子一較高下,似乎與中國傳統女性形象大相逕庭,游鑑明研究指出近代女子體育風潮,多數歸結於要鑄造一個能強國保種的「國民之母」或「女國民」,其先決條件就是要具備智識和強健身體,而體育運動便成了最好媒介,加上國民政府和體育界人士鼓吹,體育軍事化和體育救國的論調廣為流傳,同時若要被視為是一位健全的女子,更要鍛鍊強健體格。[106]

　　而重要還有1936年第十一屆柏林夏季奧林匹克運動大會,《美術生活》從第30-31連續兩期鉅細靡遺地加以報導,自中國選手團抵達德國柏林開始,從大會開幕典禮、比賽進行到結束,

106 游鑑明,《運動場內外——近代華東地區的女子體育,1895-1937》,頁24-43。

同時在〈亞林匹克運動大會〉一文，清楚地述說將奧林匹克運動會始末。這次派出田徑、游泳、籃球、足球、拳擊等選手，可惜只有撐竿跳選手符保盧一人進入複賽（圖 6-37），但對中國而言是藉由體育與國際締結關係，由此進入文明國家行列，至於奧林匹克所高舉的和平友誼，到底能進展到何種程度，著實難以判斷。[107] 由此回到「我非東亞病夫」，從兒童被教養成具備健康強壯身體開始，到夏令營的軍事化改造運動，然後是運動救國與女子強身保種的訴求，接著走向國際奧林匹克競賽場上，如同楊瑞松指出直到 2008 年北京奧運會舉辦，仍有專文寫出〈從東亞病夫到競技大國〉，強調這是百年來夢想的實踐，足見東亞病夫影響之深遠。[108]

（2）收藏與鑒賞：四川和蘇州地域特色

關於美術社會化與大眾化的推動，仍是《美術生活》發行重要主旨，雖然從前幾期集藝文界之力，努力於提出對中國畫學與西方美術見解，但到 1935 年第 10 期之後，專論文章變少之外，編輯方針也大幅往大眾化傾斜，內容自然偏向於以圖像為主而文字為輔。但整體而言，他們對美術生活的理想仍然念念不忘，只是不再堅持學術性與理論性論述，轉而以社會相關的事物著手，試著從民間收藏與鑒賞活動開始，包括官方及私人典藏，透過專刊著墨於地域的特色文化，本節試以第 32 期「四川專號」（1936年 11 月），與第 37 期「吳中文獻特輯」（1937 年 4 月）為例，說明其文化效應及影響力。

107 〈亞林匹克運動大會〉，《美術生活》，第 30 期（1936 年 9 月 1 日）。
108 楊瑞松，《病夫、黃禍與睡獅──「西方」視野的中國形象與近代中國國族論述想像》，頁 20-21。

　　根據第 31 期《美術生活》先行預告讀者，該刊將於第 32 期推出「四川專號」，主題有：（一）關於文獻者：有最近發現之周代兵器，秦代造相，蜀漢井欄，晉代陶器，唐代邛窰磁器，明末張獻忠之玉璽。（二）關於藝術者：有唐代壁畫、宋蘇東坡、文與可、明呂半隱及清代與現代名人之書畫。（三）關於風景者：有峨眉、夔門、武侯祠、杜甫草堂、薛濤井、青羊宮等歷史名勝。（四）關於生活者：有煮鹽、探煤礦等生活情形。[109] 這次策劃的內容涵蓋文獻、藝術、名勝風景，以及四川地方生活等，而編輯部於〈編後小啟〉一文，對於這次「四川專號」的製作，乃承蒙各方所提供大作及收藏品，有羅希成、慶符何、王君復、申硯丞、羅香甫、向瑞、江疑九、趙獻集、傅增湘、任師尚、張幼荃、陳博風，以及張善孖和張大千兩兄弟的私家珍藏。[110]

　　第 32 期「四川專號」專刊，收羅各鑑藏家之精品並附上圖文介紹，讓讀者能深入瞭解四川地域文化特色，於古代文物考古發現部分，有王君復〈蜀忠州漢畫石刻〉拓本，乃潘季約於光緒中葉所拓舊本，出土於四川忠州的漢代畫像石，可惜無榜題，無從考證其年代，但可見證漢代車馬出行之儀從制度。羅希成藏並記〈唐邛窰奇品〉，提及歷史上僅見杜甫所言，蜀中邛窰皆為白色，幸得於去歲邛崍縣挖掘出土唐代廢窰數處，獲器近萬件，見其釉色如同均窰一般，「亦可謂宋代之均汝諸窰之釉色，均胎息邛窰而來」，可以說是中國瓷學沿革史上一個重要的意義。[111] 此期刊出有書有隆興四方等字的盞、均窰釉色的杯以及三彩缸等器物，其餘尚有何與神所藏六朝金石造象，羅希成典藏周代嵌金銀

109 《美術生活》，第 31 期（1936 年 10 月 1 日）。
110 〈編後小語〉，《美術生活》，第 32 期（1936 年 11 月 1 日）。
111 羅希成，〈唐邛窰奇品〉（一），《美術生活》，第 32 期（1936 年 11 月 1 日）。

戈等。

　　至於，書畫藝術方面，以蜀前賢遺墨為主，多數出自張善孖和張大千兩人珍藏；而當代四川書畫家作品，有傅增湘、趙堯生、何與神、向瑞、鍾山隱，以及大風堂張氏兄弟（圖6-38）。由此觀之，這次《美術生活》製作「四川專號」，應與編輯者鍾山隱有關，也因為張善孖和張大千和該刊有密切合作的因素，時常提供古代書畫珍藏之外，並不時刊登廣告代售《張善孖張大千合作山君真相冊》，而三一印刷公司的廣告也使用張大千作品。（圖6-39）甚至，曾刊出徵求舊雜誌出讓訊息，因該刊忠實讀者來信想購買第 8 期（1934 年 11 月出版），結果雜誌社已全數售罄，故代為徵求若有讀者願意割愛，將以張善孖張大千合作之真相冊為酬。[112] 文獻及書畫藝術之外，四川名山勝水也可由攝影照片來完成，其中峨眉奇峰雲海秀石之景，刊出的是來自四川巴縣的攝影家泠伯符遺作。除此之外，四川真實社會生活場景，如威遠一地於岩洞中採

圖 6-38　〈大風堂一門墨妙〉，《美術生活》，第 32 期（1936 年 11 月 1 日）。

圖 6-39　三一印刷公司廣告，《美術生活》，第 31 期（1936 年 10 月 1 日）。

112 〈徵求本刊第八期〉，《美術生活》，第 36 期（1937 年 3 月 1 日）。

媒的苦力，或是自流井的煮鹽工人，經由逼真影像留下讓人省思一面，所謂社會生活是各種酸甜苦澀的綜合體，美術生活提倡的同時，自然也必須正視生活中種種貧困與艱辛。

雖說生活不是完全地符合美的要求，但讀者所要觀看是經由編輯所精心檢選出來的事與物，它自然也呼應知識階層的文化品味，《美術生活》發行便是奠基在這個理念上，如果雅俗共賞是現代社會所追求的目標，透過當時上海及蘇、杭等地收藏者，讓古今文物可有一次公開展示地方，無疑是《美術生活》推廣生活美術化最好機會。因此，在第 37 期發行「吳中文獻特輯」，機緣來自江蘇省立圖書館所主辦「吳中文獻展覽會」，在蘇州盛大展出，會中陳列公私所藏之珍品凡逾萬件，可謂搜羅宏富，揀選謹嚴，滿目琳瑯，令人興有觀止之歎，特闢專刊以享讀者。這次內容分別有〈吳中鄉賢遺像〉、〈鄉賢遺墨〉（書）、〈鄉賢遺墨〉（畫）、〈文獻史料〉、〈金石文獻〉、〈典籍文獻〉（鈔本、校本、刻本、方志），還有精緻典雅的蘇州庭園照片。

這期「吳中文獻特輯」封面特選刊出吳湖帆（1894-1968）《雲表奇峰圖》（圖 6-40），為丙子年（1936 年）初冬仿趙仲穆（趙雍，字仲穆，1289-1360）所作之山水畫。吳湖帆，本名翼燕，書畫署名湖帆、倩菴、醜簃，書齋名為「梅景書屋」，江蘇吳縣人。為清代著名金石考古學家吳大澂（1835-1902）之孫，曾入陸恢（1851-1920）之門習畫，二〇年代到上海鬻畫營生，因家學淵源，個人精於鑑藏。[113] 吳湖帆在日記中寫到幾則關於「吳中文獻展」一事，1937 年元月 15 日：「下午葉遐丈攜吳中文獻展覽會出品

113 見《申報》1920 年 10 月 13-14 日第 2 版刊登的〈吳湖帆鬻畫助賑〉（廣告），文中提及吳湖帆為愙齋先生之文孫，個人擅於山水畫，對四王、吳歷、惲壽平諸家精研深造，今因北省奇災，乃發願鬻畫賑助，當時個人潤費為扇面每頁 4 元，屏軸每尺方 4 元，冊卷另議。可知自二〇年代吳湖帆已在上海及蘇州兩地賣畫營生，當時代為訂潤例者皆為海上名人，有吳昌碩、李平書、王勝之、楊翼之、毛子堅、沈信卿、方唯一、潘季孺等人。

十二件來，屬轉交偉士兄帶蘇者。
祖芝田亦送來陳白陽、文彥可二
畫，亦會中物。」，再隔兩天後
的 17 日：「晨，偉士兄來帶吳中
文獻展覽品至蘇。」，而元月 22
日則寫到：「午，訪少蓀，晤恭甫，
即同在少蓀處午飯，與恭甫同歸。
蔣穀孫來，談吳中文獻會并不甚
佳。」[114] 其實在同時間他也忙著參
與籌備第二次全國美術展覽會事
宜，元月 24 日寫下：「中至葉遐丈
處，為接洽全國美術展覽會古畫
事。」[115] 吳湖帆與《美術生活》編
輯鍾山隱、郎靜山交情頗深，在
上海藝文圈或書畫界裏，不論其

圖 6-40　吳湖帆，《雲表奇峰圖》（封面），《美術生活》，第 37 期（1937年 4 月 1 日）。

個人畫藝或是收藏、品鑑能力，都深受眾人所推崇，他和鍾山隱、
郎靜山、張善孖、張大千等，都曾擔任 1937 年第二次全國美展審
查委員。

　　除此之外，《美術生活》第 38 期再更進一步製作「第二屆
全國美展特大號」，內容有〈第二屆全國美術展覽會出品之一
斑〉，並刊出〈古代書畫〉（故宮博物院和私家收藏）、〈現代
書畫〉、〈西畫出品〉、〈工藝美術〉等，收錄數十幅作品圖像
資料，其中只有攝影出品因篇幅因素無法刊登。〈古代書畫〉中

114 吳湖帆著，梁穎編校，〈醜簃日記〉，收入《吳湖帆文稿》（杭州：中國美術學院出版社，2006年 1 月），頁 53、54-55。
115 吳湖帆著，梁穎編校，〈醜簃日記〉，《吳湖帆文稿》，頁 55。

刊出來自故宮博物院藏品：五代荊浩《匡廬圖》、五代董源《洞天山堂圖》、北宋范寬《谿山行旅圖》、北宋米芾《行書》、元趙孟頫《枯木竹石圖》、明仇英《桐蔭清話圖》、清王翬《山水圖》等等，還包括龐萊臣、吳湖帆、陳小蝶、張大千、顧蔭亭、王个簃、姚虞琴所珍藏的歷代書畫名品。二十世紀初美術界的活動，除了西畫透過學校教育、報刊雜誌及開辦展覽來推動之外，原專屬於文人士紳的藝文品賞，也漸漸向社會大眾開放。

小結

要如何回應閱聽者？《美術生活》編輯內容會快速地反映著讀者好惡和要求，在發行的第 3 期便新增「美術攝影」、「怪理怪趣」、「木刻」、「新裝」等篇幅，並且強化生活部門如「社會生活」和「生產事業」的介紹，內容從工藝圖案、商業設計、城市規劃到家居陳設等，如郎述〈商業美術〉（第 3 期）、華林〈新生活中如何改良城市〉（第 3 期）、柳霖〈提倡工藝美術與提倡國貨〉（第 4 期）、哲安〈裝飾美術之新估〉（第 4 期）、華林〈新村與學區—都市的美化〉（第 4 期）、薇紫〈家用木器什談〉（第 8 期）、西平〈會客室器具的設計〉（第 8 期）等。

同時為了名符其實地照應到各個領域的喜愛者，在第 4 期〈編後〉一文中，說明因為讀者反應缺乏文藝作品，為該刊物美中不足地方，因此決定與已發行兩年的文藝刊物《文藝茶話》合作出刊。[116] 甚至，從第 4 期開始推出「徵求愛護會員」活動，透過會員制，讓訂閱者可以享有折扣權利，若能引介新訂戶還可贈閱

116 〈編後〉，《美術生活》，第 4 期（1934 年 7 月 1 日）。

全年免費。[117] 這種刺激和獎勵的商業性行銷手法，它付予閱聽者更多權力和利益，接著第 5 期〈編後〉再次針對投稿者和讀者的回應，前者回答投稿文章如何使用及其出版順序，並說明「已用稿」、「待用稿」或「不用稿」處理方式。同時，對讀者來函和意見書，分別統計喜歡或不喜歡部分或其他意見改進等，自我檢視之一便是針對創刊以來在美術與生活這兩大課題，發現所預設主題太包羅萬象了，既有中西畫家、工藝、攝影、電影、印刷、棉花產業、國內外新聞、航空講座、科學名人傳記，使得《美術生活》到第 5 期以來的內容，顯得有些空虛散漫，因此著手精簡內容，從第 7 期開始調整為美術、生活、工藝與文藝四大主題，顯見該刊能快速且靈活地回應讀者需求。

自第 7 期另闢〈新聞夜報：無線電播音園地彙編〉（彈詞開篇），導因上海「新聞夜報」播音一欄，廣受讀者歡迎，但報紙收藏不便又容易遺失，所以決議與《美術生活》合作，特闢附刊「播音園地」以服務讀者。[118] 和「新聞夜報」[119]的策略性合刊，從第 7 期先刊載「彈詞開篇」，到了 1936 年第 22 期新年特大號時再增加「歌詞篇」，之後無線電播音園地所佔篇幅愈來愈長，幾乎佔去雜誌四分之一版面。[120]

通過每期〈編後〉一文，我們可以清楚知道《美術生活》出

117 〈美術生活運動大會徵求愛護會員：美術生活愛護會組織大綱〉，《美術生活》，第 4 期（1934 年 7 月 1 日）。

118 記者，〈編後〉，《美術生活》，第 7 期（1934 年 10 月 1 日）。

119 《新聞夜報》是上海第一大報《新聞報》（1893-1949）所推出的附屬刊物，在 1930 年代因為國家統一，政經局勢相對穩定，工商業廣告充沛，使得報紙的銷量大增，中國報業進入企業化發展階段，而《新聞報》的發行量也來到史上最高的 15 萬份。高郁雅，〈大資本併吞小資本？——上海《新聞報》在蘇州的聯合發行糾紛〉，《國史館刊》，第 39 期（2014 年 3 月），頁 111。

120 關於《新聞夜報》裏的播音一欄，屬於民國初年用無線電廣播新聞及音樂之後的產物，廣播如同報刊般，在 1923 年第一家電台出現後，廣播開始走進大眾的生活，節目類型以宣傳、講演、教育、新聞和娛樂為主。其中，俞子夷〈談廣播節目〉（1934 年）一文就提出當時廣播還是以娛樂節目最多，學術和教育類很少。根據統計以上海 28 家電台的娛樂節目，設定數目以檔數來計，每檔節目時間約三刻到一點鐘，每星期五次或六次做為一檔來算，不過二、三者做半檔算。結果：

版實際情形，包括編輯組織、刊登稿件選擇、未來專題預告、各方讀者回應，以及刊載圖文詳實訊息，甚至是新增專欄，以及回饋訂閱戶消息等等，很可惜〈編後〉，從第 10 期開始便不再特立一欄，同時雜誌編輯內容也不再有太大的變動，雖然〈編後〉一欄不再登出，但對於雜誌本身宣傳、銷售及優惠等，還是不時會出現，如下期專輯內容預告等。

同年 1934 年 9 月金有成另外再發行《漫畫生活》一刊，主編有吳朗西、黃士英、黃鼎和鍾山隱，到 1935 年 9 月第 13 期停刊，該刊以發人深省的時事社會生活為主題，強調以諷刺漫畫方式發表，還納入時事短評、小說、散文、速寫、漫談和詩歌等文字，第 1 期曾登出巴金的〈兩個孩子〉一文。《美術生活》和《漫畫生活》同屬於金有成的三一印刷公司所發行，前者以美術與生活為號招，納入廣義的書畫、工藝、攝影、文藝、漫畫、電影、科學和工業等各個範疇，因此內容顯得龐雜而零碎，反倒是《漫畫生活》[121] 集中於漫畫與文藝兩端，再輔以彩色圖像，其編輯內容更為集中，方向也比較明確。

雖說《美術生活》對美術生活化與生活美術化的理想，並沒有完成其藍圖的建立，卻也透過印刷技術創新與編圖能力的展示，推動上海藝術圖文刊物成為一個良性競爭場域，猶如 1936 年 4 月 8 日魯迅寫給任職於良友圖書印刷公司趙家璧（1908-1997）[122] 信裏，提到如果想要印製物美又價廉出版品，可能可以《美術生

彈詞佔 90 個檔次，歌唱有 19 個檔次，而開篇則有 7 個檔次，而娛樂節目以彈詞所佔分量為第一。謝鼎新，〈民國時期的廣播認知〉，《安徽師範大學學報》（人文社會科學學報），第 37 卷第 6 期（2009 年 6 月），頁 719。

121 魯迅在 1934 年 12 月 21 日的日記中曾經提及，他將剛寫好一篇隨筆，有二千餘字，即〈阿金〉一文，寄給《漫畫生活》，可惜沒能刊出，後來則發表在《海燕》第 2 期（1936 年 2 月），此文現收錄於《且介亭雜文》，參見《魯迅全集》，第 15 卷，頁 187-189。

122 趙家璧為作家兼出版家，在 1932-1936 年間因出版《良友文學叢書》、《中國新文學大系》、《蘇聯版畫集》等，與魯迅之間有密切的書信往來，見《魯迅全集・書信》，第 12 卷，頁 139。

活》為範本，他說：

> 回寓後看到了最近的《美術生活》，內有這回展覽的木刻
> 四幅，覺得也還不壞，頗細的線，並不模胡，如果用這種
> 版印，我想，每本是可以不到二元的。
> 我的意思，是以為不如先生拿這《美術生活》去和那祕書
> 商量一下，說明中國的最好的印刷，只能如此，而定價卻
> 可較廉，否則，學生們就買不起了。[123]

印刷工藝作為一種激發生活美學的動能，它可以加速文學、藝術
與社會文化的前進，《美術生活》曾高舉著要對中國未來美術發
展，開創出一個新藍圖，連繫美術與生活兩端，通過文字闡釋與
圖像感染力，全面提昇大眾美感層次，並且落實於生活各個層面。
然而在競爭激烈的上海藝文界，理想與現實的拉鋸，受限於市場
與商業利益，加上無法拓展編輯群與撰稿者影響力，最終似乎只
能回到創刊者本行，以印刷業身分介入發行藝文雜誌的結果，便
是發刊一年之後，只能導向以圖像印刷與美術編輯一途了。

123 魯迅，〈致趙家璧〉，《魯迅全集・書信》，第 13 卷，頁 352。

第七章
結論

　　如果關涉到美術作品觀看和解讀的話，勢必觸及一個懸而未決的問題，即美術創作它既是自律的，又同時是他律的，這便是現代美術史學方法論在內、外觀兩大類別的基本分野，也就是所謂內在的與外在的分析，郭繼生在回答觀於藝術史研究方法時，提到前者注重藝術作品本身性質描述與分析，研究其材料與技法，如誰的作品、真偽、年代，作為流傳的歷史等等；後者，則想要知道作品產生時間與空間，藝術家生平、心理學、精神，社會、文化、思想的種種因素。[1]但值得注意是許多學者並不拘限於內在或者是外在方式，而是彈性運用二者，它的區分只是為討論上方便而已，郭繼生雖然提出這樣解釋，但仍是無法平息研究者質疑。所以與其落入無止盡的內、外觀爭論之中，不如圖思另一種研究出路，就是由比較廣義「文化場域」觀念切入研究，如果美術家與美術品無法完全逃離它與社會關係，它便具有文化意義被涉入的可能性產生，如霍加特（Richard Hoggart，1918-2014）所言：「一部藝術作品，無論它如何拒絕忽視其社會，總是深深根植

1　郭繼生，《挫萬物於筆端——藝術史與藝術批評文集》（台北：東大圖書公司，1994 年 3 月），頁 5-6。

於社會之中的。它有其大量的文化意義,因而並不存在『自在的藝術作品』那樣的東西。」[2] 如果「文化場域」可以引導進入美術史研究之中,以外在形態的顯形來論述其美術現象的嬗變,又以內在結構分析來理解造形複雜形態,這樣思考角度或許是最理想狀況,但實際方法操作與理論的理解,仍是存乎一心,因此研究美術社會與經濟因素,雖是不得不去做的討論,但要隨時保持警覺。因為現今學界在文化史與社會史研究上,已經開拓許多不同視野與方法,其研究成果層出不窮,若以美術作品來說,若只單純停留在美術家技巧剖析,其論述會顯得精細準確,但卻被孤立於社會之外,無法看到創作者、作品與觀者,對時代或是對歷史的關係,這也是今日學界不斷嘗試著以不同學門或理論,去介入和分析研究美術發展。[3]

首先,日本是可以借鏡和學習的地方,引介美術名稱和美術機構、書籍、技法或觀念等,透過文化與文字間互用與流動,某種程度完成模仿西方美術樣貌,但真正考驗卻是它挑戰了傳統畫學存續,中西美術論爭從此成為民族文化存亡不可迴避的議題。事實上,近代日本也走過這樣曲折道路,十九世紀末年美國費諾羅沙(Ernest Francisco Fenollosa,1853-1908)[4] 和岡倉天心(1863-1913年)[5] 在催生當代「日本畫」時,可以看到他們有時奔走在「國粹

2　收入周憲、羅務恒、戴耘編,《當代西方藝術文化學》(北京:北京大學出版社,1988),頁3。

3　陳美杏,〈藝術生態壁龕中的創作者、作品與觀者:淺談貢布里希與藝術社會學之間的關係〉,《臺大文史哲學報》,第60期(2004年5月),頁303-310。

4　費諾羅沙在明治年間來到日本,對東西美術的交流產生積極的作用,他對中國與日本美術有所理解但也有所誤解,晚年完成的 *Epochs of Chinese and Japanese Art*(1912年出版)一書,總結他對東亞美術史的評論,尤其是聚焦於中日之間美術的互動與交流。從費諾羅沙一個西方人的視角,審視了日本及中國的美術,可喚起我們在觀看不同文化間可借鏡的地方,同時也見識到一種觀看不到的文化底層,可能導致的錯誤判讀,如費諾羅沙對中國文人畫的見解。相關討論見巫佩蓉,〈二十世紀初西洋眼光中的文人畫──費諾羅沙的理解與誤解〉,《藝術學研究》,第10期(2012年5月),頁89-119。

5　岡倉天心在1887年參與籌設東京美術學校,1904年曾在美國波士頓美術館工作過,他用英文寫出《茶之書》、《理想之書》和《覺醒之書》三部書,試著向西方介紹東方的文化。

主義」，有時又奔走於「世界主義」路上，看似迂迴曲折，又互相矛盾。我們看到費諾羅沙和岡倉天心，努力弘揚日本畫並且帶著它們走向歐洲時，卻發現歐人注意的不是「當代明治日本」藝術，而是關心近代國家以前的傳統日本，因為印象派畫家已經沉醉在日本浮世繪世界，而西方設計師目光也集中在和服之美，因此西方愛上日本主義是古代的，這是近代日本畫危機，卻也是一次轉機，它讓岡倉天心真正去思考日本畫未來。[6] 面對西方文化衝擊時，他說當日西方思想聲勢如此之浩大，令我們無所適從，如同像是陰雲遮蔽了大和明鏡一般，所以日本必需自我認識，並且在一定程度上重新塑造日本，因此「她安然度過了壓倒所有東方國家的暴風雨。同樣的自我認識一定會振興亞洲，恢復她古昔的堅定和力量。」[7] 這不正是當時中國美術界集體焦慮後，所要尋求的復興之道嗎？一邊走的是國粹主義，一邊喊的是走向世界，兩者是否可以共存共榮！

所以從二十世紀初期，許多人前往日本與西方美術學校學習西洋畫，劉曉路《世界美術中的中國與日本美術》，便分析和記錄這段東西美術交錯歷史，並且留下近代中國赴日本及西方留學和考察名單與個人資料。[8] 所謂他山之石可以攻玉想法，不論是日本或是歐洲都是當時急欲探尋的寶地，始自清末知識分子海外觀察搜奇之旅，畫家們也前仆後繼地踏上異國。除了文字留存，不論畫家自己或是社會輿論，都希望用作品來證明，因此這種展示「歐遊」成果的美術展覽會，在當時上海曾有不少畫家嘗試過，其中天馬會成員江小鶼、陳曉江兩人，在 1921 年 3 月間啟程前往

6 　松岡正剛（日），韓立冬譯，《山水思想——『負』的想象力》（北京：中國友誼出版社，2017年 5 月），頁 345-352。

7 　岡倉天心（日），劉仲敬譯，《理想之書》（成都：四川文藝出版，2017 年 2 月），頁 196-197。

8 　劉曉路，《世界美術史的中國與日本美術》，頁 231-240。

法國,而後 1925 年自巴黎歸來的江小鶼,便於翌年舉辦他個人旅歐作品展,總結歐遊多年成果。除了自己創作之外,還展出他臨摹西洋名家作品,時間跨越文藝復興到十九世紀,有拉斐爾、倫柏蘭(林布蘭)等人,當時報紙上曾報導他旅歐展覽會:「得益於義大利各家之作風頗富,故能將藝術之真髓,愈自然以深刻之表徵,其善描寫優秀與沉靜,正如其人之性格。」[9]江小鶼臨摹各大博物館內館藏之作,除了訓練自己西畫技巧之外,主要是用來提供民眾觀賞之用。

此外,留歐潘玉良(1895-1977),也在 1928 年在上海西藏路寧波同鄉會舉辦「潘玉良留歐回國畫展」,並且由王濟遠主持開幕,展出她旅歐時期作品共計八十餘件,主要是應黨政教各界名人如蔡元培、張繼(1882-1947)、柏文蔚(1876-1947)等人邀請,所以她在上海開了個人第一次畫展。潘玉良說到自己回國之後,看到國內藝術界活絡氣氛,已較以往進步許多,但不斷有人問她去歐洲之後,現在到底帶什麼法寶回國,所有議論都催促著她要趕快拿出作品來:

> 有許多朋友們,尤其是藝術界的同志,很關心我在國外的工作,以為我經了七八年的探討,帶了甚麼法寶回來,要想看看我的畫。我很慚愧!隨身帶回的,都是在意大利的幾張習作,以及行囊中寫的幾張小品(最不幸的就是我幾年前在法國作的許多……都燒沒在紅海裡,不能把留歐全部作品供獻出來!)原來值不得供獻給大家鑑賞,更用不著開甚麼展覽。可是,一般親戚朋友們及藝術同志們,既

9　欠,〈江小鶼氏旅歐之作品展〉,《申報》,1926 年 4 月 24 日,增刊第 6 版。

然對於我有一種熱望，要看我的畫。假使不開展覽會，實
在想不出別的更妥當的方法來招待他們。所以就舉行這次
留歐紀念展。[10]

到 1935 年潘玉良遊遍大江南北之後，她仍然需要透過展覽來展示
自己的能力，當時《中央日報》分別刊出徐悲鴻、王祺、陳之佛
（1896-1962）、李金髮（1900-1976）和張道藩（1897-1968）等人評論，
留法的李金髮認為潘玉良：「她的作品就擺在法國的第一流作家
之群，我敢說也不遜色。……她足跡遍中外的名川大山，她窺
見大自然的臟腑，她會與大自然對語，她的作風，還是後期印
象派的餘音。」[11] 同樣地，在徐悲鴻眼裏她的作品依舊博得高度
讚賞，但不免抱屈，自歐洲歸來的潘女士，早已名滿藝壇，實不
用她再多作說明，然而「不過在這職方滿街都尉羊頭的年頭兒，
倖竊盛名的人太多了，要是不再拿一點真實本領來給人家看看，
怎樣可以叫人折服呢？」[12] 不論是江小鶼或是潘玉良，往歐洲習
畫或是遊學之路，都被賦予這樣期許及冀望，江小鶼拿出他歐遊
作品，除了創作也包括臨摹大師作品，得益於意大利各家畫法甚
多；同樣地，潘玉良從法國到歐陸巡禮，亦到意大利參觀與學習，
近代中國西畫家留學之路，便形成了由法國至回溯意大利的文藝
復興之行。

我們在前述國境出走一文點出這個歐陸文藝復興巡旅，不
論康有為、徐悲鴻到劉海粟，或是王濟遠等人，都是循著這樣路
徑觀看著西方美術歷史的光榮，選擇分析劉海粟與王濟遠歐遊作

10　潘玉良，〈寸感〉，《上海漫畫》，第 33 期（1928 年），頁 6。
11　李金髮，〈潘玉良畫展略評〉，《中央日報》，1935 年 5 月 7 日，第 3 版。
12　徐悲鴻，〈參觀玉良夫人個展感言〉，《中央日報》，1935 年 5 月 3 日，第 4 版。

品展，一來他們非留學日、法的西畫家，再者兩人歐遊是以旅行
創作為主，考察學習為輔，但引發社會與報章討論卻是最多，學
界對於劉海粟研究不少，但王濟遠相對落寞許多，其實他在 1941
年赴美之前創作與展覽不曾間斷過，根據吳孟晉從日本京都國立
博物館收藏王濟遠作品，發現日本藝術界與他往來與評價，王濟
遠在他們眼中是位「中西融和」畫家，對世界畫壇相當瞭解，是
位「典型的な国際人」或者是「玲瓏たる好紳士」的人。[13] 雖然
受到劉海粟影響甚多，但王濟遠卻走出他與世界關係，而水彩畫
作便展示了個人詩意性風格，同時也意圖透過實地寫生，創造出
一種地域特色，不管在中國、日本或歐洲。另一方面，相對於劉
海粟帶著官方色彩的兩次歐遊，不但政治性展覽意味濃厚，其間
包裹著民族與國家形象，更是不言可諭，也因為這層因素的作
用，莫艾研究指出劉海粟較少思考到西方現代藝術自身的邏輯性
發展，因此無法徹底分析西方從何角度，以何種方式對待東方資
源。[14] 而這是值得深思的一面，第二次遠遊時，劉海粟帶著中國
傳統書畫作品踏上歐陸，並且發表中國傳統繪畫六法理論，說服
西方人將東方藝術留給中國，以取代日本的東方地位，但這何嘗
不是又落入以西方論東方的成見之中，那麼從晚清知識分子遠西
之行，到康有為以及劉海粟的跨境之旅，直到二十世紀初期我們
對西方現代美術歷史進展，仍無法全然理解，也還在摸索之中。

　　東方文化進入西方文明暴風圈中，捲起了千年傳統風雪，
關於美術如何走向現代中國，觀察之一便是美術如何介入大眾生
活，傳統書畫作品流通，雖然有藝術市場的支撐，但本書從上海

13 吳孟晉，〈王濟遠的油畫、水彩畫和水墨畫——有關中國近現代油畫家的創作意識〉，《萬象更新：現代性、視覺文化與二十世紀中國國際學術研討會論文集》，頁 48-50。
14 莫艾，《抵抗與自覺——中國現代美術早期發展道路的歷史考察》（北京：北京大學出版社，2015 年 12 月），頁 92。

書畫會《神州吉光集》潤例資料研究中，發現作品的生產與消費，並沒有想像中普及，還是以知識階層和經濟優渥者為主，所以傳統書畫家努力維繫個人潤例表單宣傳之外，另一方面西畫家們大都是以美術學校教職為主要收入來源，但更多客觀現實是藝術家們必需保有多種職業身份，因此 1920-1930 年代書畫家們便要同時兼職於出版業、報紙和學校，如黃賓虹、高野侯（1878-1952）、丁輔之（1879-1949）、馬公愚（1890-1969）、潘天壽（1897-1971）等人。胡悅晗研究指出這是那個年代上海知識群體多重職業身份流動的現象之一，所以一個人初到此地面臨生活難關時，可以經人輾轉介紹而獲得工作和收入，雖然豐富社會關係網絡，可是這種流動卻是同一階層的橫向流動，並不是縱向上下階層的改變。[15]由此可以知道傳統書畫代訂潤例的名人效應，依舊維持在同屬於文人階層內，所謂藝文消費客群層並沒有真正擴大。雖然在研究時受限資料，能看到作品價格，卻很少見到實際買賣數據，只能另以當時教員和職工收入來比對，從這些經濟數字來推敲可能的文化消費，但是仍然有許多無法考證，這是個人研究上須再進一步努力和突破的地方。

　　而文中從傳統過度到現代考察時，發現上海傳統畫壇如何適應這個城市商業化活動，並也適時支持著文人階層轉變，並取得安心立命的經濟來源。但上海現代性面貌是複雜而多變，胡悅晗看到知識群體多種職業身份，沒有科舉考試的現代，他們流動在書畫家、文學家、出版業、報紙、學校和工商業之間，沒有學而優則仕的企盼，他們是否還有其它經世致用之道，繼續做著社會的領導呢？其中之一，如同葉文心在上海研究中，剖析現代性面

15　胡悅晗，《生活的邏輯──城市日常世界中的民國知識人，1927-1937》，頁 87-89。

貌時，說到伴隨著洋貨本土化和相關科學興起，上海的「現代性」
開始動員印刷產業力量，進行一場協商和説服運動，這種經由輿
論形成的新信仰，便是現代企業可以為大家帶來經濟繁榮和物質
利益，最終也會促使國富民強的達成。[16] 所以，在三〇年代發行
《美術生活》一刊中，便見識印刷產業藉由新視覺形象的塑造，
努力於傳播和創造一種生活即美術，美術亦是生活的未來想像，
而在傳達這個想像藍圖時，必然是要採取文字和圖像雙軌並行之
道，目的只有一個便是吸納和影響更多閱讀者。而在這訴諸讀者
訂閱雜誌過程中，誘惑和説服大眾成為商業活動參與者，我們看
到廣告行銷者努力地介入近代上海城市生活圈，尤其是照相、平
版印刷和新聞出版者共同改變圖片在中國的製作、複製和傳播方
式，圖片和文本成為同等重要的因素，它能吸引夠多的觀眾，並
且成為大眾溝通的有效媒介。[17]

　　印刷工業成為社會傳播新工具，報刊雜誌紛紛以各種精彩動
人的圖像吸引眾人目光，而攝影作品成為民國時期畫報主角，其
重要推手便是《良友》和《時代畫報》，從二〇年代以電影明星
照片創造熱門話題，成功地吸引讀者訂閱，此後攝影作品除了商
業性廣告功用外，也漸漸朝向攝影藝術化發展。李孝悌針對近化
城市文化研究中，關於傳統與現代的思考時，指出《良友》這份
以現實軍國大事和現代化建設為主題的攝影刊物，確實不同以往
的雜誌風格，加上內容出現人體攝影、流行時裝和運動競賽等畫
面，更強化它和傳統感知經驗的斷層。此外，《良友》吸引了新
文化代表人物，如胡適（1891-1962）、郁達夫（1896-1945）、老

16 葉文心，《上海繁華——都會經濟倫理與近代中國》（台北：時報文化出版公司，2010 年 6 月），
　　頁 149。
17 葉文心，《上海繁華——都會經濟倫理與近代中國》，頁 90-91。

舍（1899-1966）、矛盾（1896-1981）、巴金（1904-2005）、丁玲
（1904-1986）、林語堂（1895-1976）等人投稿，讓這份流行通俗
讀物和主流知識界連結起來，進一步顯現出它的現代形象。[18] 接
著，《時代畫報》1929 年 10 月發行之後，和《良友》形成相互
競爭局面，這些新興畫報都以圖像傳播為主，藉由印刷結合照片，
從時勢新聞、電影明星、廣告行銷等一系列新視覺形式，加速大
眾文化與消費文明腳步，推動並形塑著近代城市的日常生活，一
種新時代生活氛圍的出現，都與這種傳播媒介開放息息相關，包
括市民階層的崛起，摩登時尚的消費文化，乃至於家庭、婚姻到
女性形象的創造等近來的研究與討論，如韓晗便從印刷文化介
入，觀看三〇年代上海出版的期刊雜誌，如何影響現代女性的形
象。[19]

　　《良友》在 1927 年率先開闢「攝影美術」專欄，這份發行
量近七千本雜誌，確實創新當時報刊美術的編輯內容，但更重要
是攝影技術應用除了滿足商業化需求外，攝影作品開始朝向藝術
化發展，這是一種新型態的藝術生產，因此攝影社團與攝影家也
因應而生。《良友》在 1933 年推出的《良友八週年紀念刊》又稱
為《美術攝影專集》，收錄當時重要的藝術攝影團體，有華社、
黑白社及美社成員作品，後來《時代畫報》、《大眾》和《美術
生活》，也延續著這種藝術攝影和期刊畫報合作模式。[20] 其中《美
術生活》的出現不同於《良友》和《時代畫報》，因為三一印刷
公司便是以圖版印刷技術立足於上海，因為擁有承製各種商業廣

18　李孝悌，〈上海近代城市文化中的傳統與現代（1880s-1930s）〉，《昨日到城市：近世中國的逸
　　樂與宗教》（台北：聯經出版事業公司，2008 年 9 月），頁 345。

19　見韓晗，〈都市文明、大眾傳媒與文藝消費的現代性發生──以 1920-1930 年代期刊生產模式為
　　核心〉，《出版廣角》，2011 年第 11 期。

20　陳學聖，《1911-1949 尋回失落的民國攝影》，頁 162-168。

告、美術圖版、文化用品的豐富經驗，所以想自行編輯並發行畫報型的美術刊物。《美術生活》除了刊登生活、時事、運動和影視明星照片之外，也將攝影照片以美術攝影主題方式推出，從第3期吳中行〈浙東遊蹟：中行曾作畫中行〉開始，陸續有郎靜山、劉旭滄、鍾山隱、羅穀蓀、李旭丹、張印泉、俞文奎、陳民屏、邵臥雲、史久豐、宋一痕等人作品。除此之外，更關注攝影團體創作展，有上海攝影會展覽會、黑白社展覽會、北平第一屆聯合影展等，攝影作品成為《美術生活》重要部分，藉由細緻的影像呈現和文字輔助，對攝影藝術發展扮演著舉足輕重角色。攝影畫刊從早期為報紙附屬刊物之一，當時認為影像可以輔佐時事報導，照片的寫實性和可看性，大大引發讀者關注，也改變現代報刊雜誌的傳播形態，而後攝影作品逐漸成為一九三〇年代畫報主角，西方傳來的攝影技術不再只是一種捕捉真實的工具而已，它亦朝著攝影藝術化方向邁進。[21]

　　攝影的真實確實改變我們對眼前事物看法，它不但拓展國人眼界，也透過影像傳達一種未有的視覺震撼。此後，藝術攝影的團體和攝影家們便致力於走進美術殿堂，不甘願只是報紙和畫報的附屬品，當然它的功用也不僅是時事宣傳，更不只被視為是一種商業成品而已。尤其是1929年第一次全國美術展覽會時被列入「美術攝影」類，經由徵集審查共計選出227件參加展覽。根據李寓一在觀看之後的評論，大體可以看出在三〇年代中國美術攝影的風格取向，他認為當時參展作品題材，偏好玩味於表現風景的詩意，如陳萬里《田盤松石》一作，其取光暗淡，有雋逸之姿，自可比之於元末倪瓚山水畫，至於於科學題材與人體動態則

21　中國在1920年代進入影像傳播的時代，攝影作品成為藝術，並且是當時畫報裏的重要內容，對民國以來大眾藝術的影響甚深，而且方興未艾。相關討論參見陳學聖，《他們的摩登時代—— 1911-1949民國攝影與畫報》一書。

少見。[22] 此時，照相已脫離早年西洋奇物，經由美術界和官方美展的背書，得以同繪畫、書法、雕塑、工藝、建築，一同進入展覽會場。而攝影作品一旦被視為一種藝術作品，雖然提升其藝術性水準之際，卻也因為攝影成員多數是中上階層人士或是知識分子，其攝影思惟、題材選擇或風格走向，似乎又可能落入傳統文人論畫藝的風氣裏，上述李寓一對風景攝影分析正是如此，中國文人遊名景勝蹟的風景攝影美學，逐漸形成一種趨勢潮流，甚至風景攝影也正在進入傳統山水畫裏，成為搜盡天下美景為畫稿的命運之中。

觀察之二，即生活裏的美術養份，在藝術作品欣賞典藏之外，是否也有更多樣態出現，帶動中國現代美術風尚與潮流。其中照相這個西方傳來新形態工具值得一探，看到它自十九世紀中進入中國視覺景觀之中，從捕捉人像到山水風景，石守謙在討論迎向現代觀眾的中國山水畫轉化研究時，面對真實感的需求，我們見到山水畫開始借助攝影照片來完成作品，例如 1910 年上海商務印書館出版《中國名勝》攝影集，收錄黃山在內的各地風景，如真影像讓山水畫家們多少感受到它帶來的競爭壓力。而畫家陶冷月（1895-1985）便借助攝影照片來嘗試山水畫創作，他在 1937 年盛夏應邀到浙江雁蕩山進行避暑創作，並自帶攝影器材留下許多照片。[23] 早在 1926 年 5 月 16 日《上海畫報》周瘦鵑（1895-1968）〈天平俊遊記〉，便有陶冷月的攝影作品，當時也登出蘇州星社社友，同游天平山合影照片。陶冷月擅於中西融合的新國畫風格，在當時倍受讚譽，或許是受到攝影技術影響，讓他能恰如其分地

22 李寓一，〈教育部全國美術展覽會參觀記〉（三），《婦女雜誌》，第 15 卷第 7 號（1929 年 7 月），頁 4。

23 石守謙，《山鳴谷應——中國山水畫和觀眾的歷史》，350-353 頁。

借用西畫光影畫法。同年的 1926 年 5 月 1 日蔡元培為他代訂潤格，寫到陶冷月精於繪事，對於海外見聞，分別研究，並且「近進一步，互取所長，結構神韻，悉守國粹，傳光透視，特採歐風，苦心融合，盡化町畦，生面別開。」[24] 顯見歐風「傳光透視」之法，陶冷月可以完全融入於他的國畫創作當中，被視為是「新中國畫」起點。我們熟知他的國畫創作，但對於他在攝影方面的實踐，以往討論者較少，2015 年上海文史研究館曾展出他 80 多張攝影作品，並以「取景神妙」為展覽名稱，後來蘇州市檔案局也出版《溯流光——陶冷月民國姑蘇寫真集》[25]，收集 247 張照片，原來早在 1923 年他便開始用攝影留下蘇州一地的歷史與自然風光。（圖 7-1）

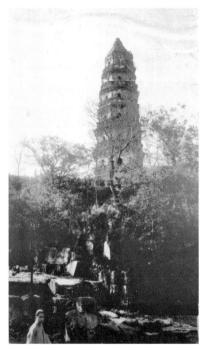

圖 7-1　陶冷月，《虎丘雲岩寺塔》（攝影），1923 年。資料來源：陶冷月著，蘇州市檔案局（館）編，《溯流光——陶冷月民國姑蘇寫真集》（蘇州：古吳軒出版社，2017 年 5 月），頁 3。

所以攝影輔助和介入中國繪畫的歷史當中，讓中國美術得以顯露出現代化風景，但我們也要再次思索這樣的現代是否就是美術改革完美進程，班雅明（1892-1940）在〈繪畫與攝影〉（1936 年）說到攝影當作一種

24　〈陶冷月先生作畫潤格〉，收錄王中秀、苣子良、陳輝編著，《近現代金石書畫家潤例》，頁 186。

25　2015 年 10 月 31 日上海文史研究館舉辦《取景神妙——陶冷月民國寫真展》，後將展出照片捐贈蘇州市檔案館，充實該檔已建的「陶冷月家族」檔案。陶冷月著，蘇州市檔案局（館）編，《溯流光——陶冷月民國姑蘇寫真集》（蘇州：古吳軒出版社，2017 年 5 月）。

藝術要求，和它被看成是一種商品是同一時間的事。這必然會對畫家造成衝擊，他認為：

> 庫爾貝的地位之所以如此特殊，乃是因為他是最後一位嘗試超越攝影的畫家。在他之後，畫家尋求逃離攝影的陰影，而印象派便是首先發難者。當〔印象派的〕畫上了顏料之後，便能脫離素描草圖的框架，並且，就某種程度而言，也就逃脫了攝影器材的競爭。[26]

現代美術雖然追求寫實之境，也試著改進繪畫的技術，並且利用各種工具來捕捉真實，如同十九世紀以來對於攝影圖像的借用，但最後畫家仍然要面對各種不同的挑戰。如同李偉銘研究指出，其實早在1912年《真相畫報》刊行之際，屬於國粹學派的黃賓虹，便認為攝影包括西方寫實繪畫「科學」的再現功能，是有助於修正南宗末流轉輾案頭臨仿的偏差。[27] 但不論是攝影的真或寫實繪畫都是技術實用，然而真正復興不應只局限在此，現代美術應該包容各種文化的傳承、交流與學習。

　　魯迅強調過美術是可以表現文化、輔翼道德與救援經濟，從日本及西方傳來的美術一詞，它不再專屬於文人階層，也不再專指於書畫藝術，而是具備廣義內涵和範疇，我們見到日本透過產業興殖來結合傳統工藝美術，創造日本藝術的世界能見度，推波一場日本趣味的潮流。因此，二十世紀初年中國的美術進程，除了走向世界的選擇之外，也必然伴隨著民族文化的覺醒與振興經

26 班雅明，〈繪畫與攝影〉，《說故事的人》（台北：台灣攝影工作室，1998 年 12 月第 1 版），頁 180。

27 李偉銘，〈世用為歸：試論引進西方傳統寫實繪畫的初衷—以國粹學派為中心〉，收錄於李偉銘，《傳統與蛻革——中國近代美術史事考論》（北京：商務印書館，2015 年 11 月），頁 98。

濟的訴求，因此美術的內容與作用自然被擴大。所以本書的出發
點便是試著將二十世紀初期美術發展現狀，放入廣大文化場域之
中，用它來理解當中國走向世界之際，現代美術思潮進入中國傳
統畫學後所產生的質變，以及透過對社會大眾培養美術生活的述
求當中，藉由學校教育、媒體雜誌及文人社群力量的推動，讓美
術內涵接軌於現代世界腳步，展示一個專屬於中國式的文藝復興
之道。所以突破傳統困境積極地迎向世界的關鍵，便不再只是單
向接受或被迫接受西方影響，而是主動開啟往西方探尋的各種道
路，因此在研究二十世紀初期中國美術時，不斷反覆思索我們美
術西化程度，以及日本因素的作用到底有多大，當然最難的還是
要清晰地畫出中國美術自我的歷史圖像，它的西化走完了嗎？還
是有現代化或有現代性風格的可能？日本經驗是好是壞？或者我
們最終要找出屬於我們自己的現代樣貌，不再局限於傳統水墨式
樣，不以筆和墨為唯一特徵，而是經由畫法和風格的交流互用，
產生一種可供辨識的文化容顏。

參考書目

一、民國時期文獻資料

- 上海書畫會社編，《神州吉光集》，第 1-7 期，上海：上海書畫會，1922-1924 年。
- 上海市政府編印，《劉海粟遊歐作品展覽會》，上海：湖社，1932 年。
- 王濟遠，《濟遠水彩畫集》，上海：天馬出版部，1926 年。
- 王濟遠，《第三回王濟遠個人繪畫展覽會出品圖目》，上海，1928 年。
- 王濟遠，《王濟遠歐游作品展覽會集》（第 1-2 輯），上海：文華美術圖書印刷公司，1931 年 9 月。
- 王濟遠、倪貽德合編，《西洋畫法綱要》，上海：中華書局，1941 年。
- 王扆昌主編，《中華民國三十六年中國美術年鑑》，上海：上海市文化運動委員會，1948 年 10 月初版。
- 有美堂編，《金石書畫家潤單彙刊》，上海：有美堂，1925 年 5 月。
- 西冷印社書畫部編，《西冷印社第二十四期書目》，杭州：西冷印社，1928 年。
- 施翀鵬，《中國名畫觀摩記》，上海：商務印書館，1936 年。
- 國立美術陳列館編，《教育部第二次全國美術展覽會展品目錄》，「第七部現代書畫目錄」，南京：國立美術陳列館，1937 年 4 月。
- 傅雷編，《劉海粟》，上海：中華書局，1932 年 8 月。
- 《中央日報》，1935 年。
- 《中國美術會季刊》（中國美術會發行），第 1 卷第 1-3 期，1936 年。
- 《申報》，1912-1937 年。
- 《青年藝術》，創刊號，1937 年 2 月 1 日。
- 《美術》（上海圖畫美術學校出版），第 1-2 期，1918-1919 年。
- 《美展》（三日刊），第 1-10 期、增刊，1929 年。
- 《美術生活》（上海三一印刷公司出版），第 1-41 期，1934 年 4 月 -1937 年 8 月，上海：上海書店出版社，2019 年第 4 次印刷。
- 《美術雜誌》（上海良友圖書公司出版），第 1 卷第 1 期，1934 年 1 月 30 日。
- 《真相畫報》，第 7 期，1912 年 8 月 11 日。
- 《時代畫報》，第 1 期，1929 年。
- 《國畫月刊》，第 1 卷第 1-6 期，1934-1935 年。
- 《國畫》，第 2 號，1936 年 5 月。
- 《婦女雜誌》，第 15 卷第 7 號，1929 年 7 月。

・《湖社月刊》，第 1-100 期，1927-1936 年，天津：天津市古籍書店，1992 年 3 月。

・《繪學雜誌》，第 1 期，1920 年 6 月。

・《藝風月刊》，第 2 卷第 8 期，1934 年 8 月。

・《藝術旬刊》，第 1 卷第 1-12 期，1932 年。

・《藝術月刊》，第 1-2 號，1933 年。

・《藝浪》，第 8 期，1932 年 12 月。

・《藝術界周刊》，第 10 期，1927 年 10 月。

・《藝觀》，第 3 期，1929 年 5 月。

・一鳴，〈王祺談藝術運動〉，《上海報》，1934 年 10 月 31 日，第 4 版。

・王道成，〈上海市政府主辦劉海粟歐遊作品展覽會目錄讀後感〉，《論語》，第 5 期，
1932 年 11 月 16 日。

・王濟遠，〈天馬會八屆美展感言〉，《上海畫報》，第 290 期，1927 年 11 月。

・王濟遠，〈西洋畫研究法〉，《出版周刊》（商務印書館），新 87 號，1934 年 7 月 28 日。

・史琬，〈看了劉海粟繪畫展覽會之後〉，《晨報附刊》，1922 年 1 月 21 日，第 3 版。

・史琬，〈看了劉海粟繪畫展覽會之後〉（續），《晨報附刊》，1922 年 1 月 22 日，第 3 版。

・寄傲齋主，〈王濟遠畫展小記〉，《大亞畫報》，第 374 期，1933 年 3 月 29 日。

・陳獨秀，〈美術革命〉，《新青年》，第 6 卷第 1 號，1918 年 1 月 15 日。

・張澤厚，〈出了會場——『王濟遠歐游展覽會』〉，《文藝新聞》，1931 年 10 月 12
日，第 4 版。

・潘玉良，〈寸感〉，《上海漫畫》，第 33 期，1928 年。

二、專書

・丁致聘編，《中國近七十年來教育記事》（民國之部），《民國叢書》，第 2 編第 45 冊，
上海：上海書店，1991 年。

・丁新豹，《晚清中國外銷畫》，香港：香港藝術館出版，1982 年。

・丁義元，《任伯年——年譜、論文、珍存、作品》，上海：上海書畫出版社，1989
年 6 月第 1 版。

・《上海研究資料》，收錄《民國叢書》，第 4 編第 80 冊，上海：上海書店，1992 年 12 月。

・上海書畫出版社、浙江省博物館編，《黃賓虹文集》，上海：上海書畫出版社，
1999 年 6 月。

・上海書畫出版社編，《海派繪畫研究文集》，上海：上海書畫出版社，2001 年 12 月。

・么書儀，《晚清戲曲的變革》，台北：秀威資訊有限公司，2013 年 3 月。

・王家誠，《吳昌碩傳》，台北：國立故宮博物院，1998 年 3 月。

・王韜，《漫遊隨錄》，鍾叔河主編，《走向世界叢書》，第 1 輯，長沙：岳麓書社，
1985 年 5 月。

・王震、榮君立編，《汪亞塵藝術文集》，上海：上海書畫出版社，1990 年 9 月。

・王中秀，《黃賓虹年譜》，上海：上海書畫出版社，2005 年 6 月。

‧王舒津，《民初山水畫中的風景——試析民初視覺語彙的轉變與實踐》，新北：國泰文化事業公司，2018 年 9 月。

‧方聞，李維琨譯，《心印》，上海：上海書畫出版社，1993 年 10 月第 1 版。

‧王璜生主編，《無墻的美術館》，桂林：廣西師範大學出版社，2004 年 1 月第 1 版。

‧巴克森德爾（Michael Baxandall），曹意強、嚴軍、嚴善錞譯，《意圖的模式——關於圖畫的歷史說明》，杭州：中國美術學院出版社，1997 年 9 月第 1 版。

‧戶田禎佑，《日本美術之觀察——與中國之比較》，台南：林秀薇，2000 年。

‧孔令偉，《風尚與思潮——清末民國初中國美術史的流行觀念》，杭州：中國美術學院出版社，2008 年 3 月。

‧石田一良，王勇譯，《文化史學——理論與方法》，台北：淑馨出版社，1994 年。

‧石守謙，《山鳴谷應——中國山水畫和觀眾的歷史》，台北：石頭出版社，2017 年 10 月。

‧瓦勒瑞‧甘乃迪（Valerie Kennedy），邱彥彬譯，《認識薩依德：一個批判的導論》，台北：麥田出版社，2003 年。

‧朱金樓、袁志煌編，《劉海粟藝術文選》，上海：上海人民美術出版社，1987 年 10 月第 1 版。

‧朱伯雄、陳瑞林編，《中國西畫五十年，1898-1949》，北京：人民美術出版社，1989 年 12 月。

‧朱孔芬選編，《鄭逸梅筆下的書畫名家》，上海：上海書畫出版社，2002 年 6 月。

‧朱建明，《穆藕初與崑曲——民初實業家與傳統文化》，台北：秀威資訊有限公司，2013 年 10 月。

‧朱利安（Francois Jullien），卓立譯，《山水之間——生活與理性的未思》，上海：華東師範大學出版社，2017 年 5 月。

‧江瀅河，《清代洋畫與廣州口岸》，北京：中華書局，2007 年 2 月。

‧吉見俊哉，《博覽會的政治學——視線之現代》，台北：群學出版有限公司，2010 年 5 月。

‧李向民，《中國藝術經濟史》，南京：江蘇教育出版社，1995 年 11 月。

‧李超，《中國現代油畫史》，上海：上海書畫出版社，2007 年 12 月。

‧李超主編，徐明松副主編，《宏約深美——上海美專的西畫活動》，上海：上海錦繡文章出版社，2008 年 7 月。

‧李孝悌，《昨日到城市——近世中國的逸樂與宗教》，台北：聯經出版事業公司，2008 年 9 月。

‧李偉銘，《傳統與變革——中國近代美術史事考論》，北京：商務印書館，2015 年 11 月。

‧李萬萬，《美術館的歷史》，南昌：江西美術出版社，2017 年 4 月第 2 次印刷。

‧汪兆鏞，《嶺南畫徵略》，周駿富輯，《清代傳記叢刊》（藝林類 18），台北：明文書局，1985 年。

· 汪洋，《藝術與時代的選擇——從美術革命到革命美術》，杭州：浙江大學出版社，
2011 年 6 月。

· 何懷碩主編，《近代中國美術論集》，台北：藝術家出版社，1991 年 6 月。

· 余伯特・達彌施（Hubert Damisch）著，董強譯，《雲的理論——為了建立一種新的
繪畫史》，台北：揚智文化事業公司，2002 年 1 月。

· 余英時，《士與中國文化》，上海：上海人民出版社，2003 年。

· 沈虎編，《劉海粟散文》，廣州：花城出版社，1999 年 4 月。

· 沈寧編，《滕固藝術文集》，上海：上海人民美術出版社，2003 年 1 月。

· 沈寧編，《被遺忘的存在——滕固文存》，台北：秀威資訊有限公司，2011 年 8 月。

· 吳甲豐，《對西方藝術的再認識》，北京：中國文聯出版公司，1998 年 5 月。

· 吳武林，《山水傳道——中國繪畫史中的「四王傳統」》，台北：崧燁文化事業公司，
2019 年 1 月。

· 吳湖帆著，梁穎編校，《吳湖帆文稿》，杭州：中國美術學院出版社，2006 年 1 月。

· 吳詠梅、李培德編著，《圖像與商業文化——分析中國近代廣告》，香港：香港大
學出版社，2014 年。

· 吳藕汀，《藥窗詩話》，北京：中華書局，2015 年 6 月。

· 吳曉東，《1930 年代的滬上文學風景》，北京：北京大學出版社，2018 年 7 月。

· 呂鵬，《湖社研究》，北京：文化藝術出版社，2009 年 7 月。

· 周憲、羅務恒、戴耘編，《當代西方藝術文化學》，北京：北京大學出版社，1988 年。

· 炎黃藝術館編，《近百年中國畫研究》，北京：人民美術出版社，1996 年。

· 邱敏芳，《領略古法生新奇——金城繪畫藝術研究》，台北：國立歷史博物館，
2007 年 9 月。

· 邱才楨，《黃山圖—— 17 世紀下半葉山水畫中的黃山形象與觀念》，北京：文化
藝術出版社，2011 年 4 月。

· 松岡正剛（日），韓立冬譯，《山水思想——『負』的想象力》，北京：中國友誼
出版社，2017 年 5 月。

· 岡倉天心（日），劉仲敬譯，《理想之書》，成都：四川文藝出版，2017 年 2 月。

· 洪再辛選編，《海外中國畫研究文選，1950- 1987》，上海：上海人民美術出版社，
1992 年 6 月。

· 神林恆道，龔詩文譯，《東亞美學前史——重尋日本近代審美意識》，台北：典藏
藝術家庭，2007 年 12 月。

· 胡榮，《從《新青年》到決瀾社——中國現代先鋒文藝研究，1919-1935》，上海：
復旦大學出版社，2012 年 10 月。

· 胡健，《朽者不朽——論陳師曾與清末民初畫壇的文化保守主義》，北京：北京大
學出版社，2012 年 5 月。

· 胡悅晗，《生活的邏輯——城市日常世界中的民國知識人，1927-1937》，北京：社
會科學文獻出版社，2018 年 12 月第 2 次印刷。

- 柯律格（Craig Clunas），梁霄譯，《誰在看中國畫》，桂林：廣西師範大學出版社，2020 年 4 月。
- 段懷清，《法蘭西之夢──中法大學與 20 世紀中國文學》，台北：秀威經典，2015 年 12 月。
- 康有為手稿，蔣貴麟釋文，《萬木草堂藏中國畫目》，台北：文史哲出版社，1977 年 8 月初版。
- 康有為，《康南海先生遊記彙編》，台北：文史哲出版社，1979 年。
- 康有為，《歐洲十一國游記》（二種），鍾叔河主編，《走向世界叢書》，第 1 輯，長沙：岳麓書社，1985 年 5 月。
- 高平叔編，《蔡元培全集》，北京：中華書局，1988 年 8 月。
- 徐伯陽、金山合編，《徐悲鴻藝術文集》，台北：藝家出版社，1987 年 12 月。
- 徐伯陽、金山合編，《徐悲鴻年譜》，台北：藝術家出版社，1991 年 6 月。
- 孫歌，《我們為什麼要談東亞──狀況中的政治與歷史》，北京：三聯書店，2011 年 12 月。
- 徐靜波，《近代日本文化人與上海，1923-1946》，上海：上海人民出版社，2013 年 11 月。
- 袁志煌、陳祖恩編，《劉海粟年譜》，上海：上海人民出版社，1992 年 3 月。
- 袁韻宜，《龐薰琹傳》，北京：北京工藝美術出版社，1995 年 6 月。
- 班雅明，《說故事的人》，台北：台灣攝影工作室，1998 年 12 月第 1 版。
- 馬海平主編，《上海美專藝術文集》，南京：南京大學出版社，2012 年 11 月。
- 高居翰（James Cahill），楊賢宗、馬琳、鄧偉權譯，《畫家生涯──傳統中國畫家的生活與工作》，北京：三聯書店，2012 年 1 月第 1 版。
- 莊申，《扇子與中國文化》，台北：東大圖書公司，1992 年 4 月。
- 國立歷史博物館編，《名家‧名流‧名士──郎靜山逝世廿週年紀念文集》，台北：國立歷史博物館，2015 年 3 月。
- 郭熙，《林泉高致》，收入黃賓虹、鄧實初編，嚴一萍續編，《美術叢書》，第 2 集第 7 輯，台北：藝文印書館，1975 年 11 月。
- 郭若虛，《圖畫見聞誌》，于安瀾編，《畫史叢書》，第 1 冊，上海：上海人民美術出版社，1982 年 10 月第 2 次印刷。
- 郭繼生，《挫萬物於筆端──藝術史與藝術批評文集》，台北：東大圖書公司，1994 年 3 月。
- 陳申、胡志川、馬運增、錢章表、彭永祥，《中國攝影史，1840-1937》，台北：攝影家出版社，1990 年 2 月。
- 陳瑞林編，《現代美術家陳抱一》，北京：人民美術出版社，1988 年 9 月第 1 版。
- 陳存仁，《銀元時代生活史》，上海：上海人民出版社，2000 年 6 月。
- 陳振濂，《近代中日繪畫交流史比較研究》，合肥：安徽美術出版社，2000 年 10 月。

・陳祖恩，《尋訪東洋人──近代上海的日本居留民，1868-1945》，上海：上海社會科學院出版社，2007 年 1 月。

・陳永怡，《近代書畫市場與風格遷變──以上海為中心，1843-1948》，北京：光明日報出版社，2007 年 4 月。

・陳平原，《圖像晚清──《點石齋畫報》之外》，香港：中和出版社，2015 年 4 月。

・陳學聖，《1911-1949 尋回失落的民國攝影》，台北：富凱藝術有限公司，2015 年 12 月。

・陳學聖，《他們的摩登時代── 1911-1949 民國攝影與畫報》，台北：富凱藝術有限公司，2016 年 10 月。

・陳定山原著，蔡登山主編，《春申舊聞──老上海的風華往事》，台北：獨立作家，2016 年 3 月。

・黃小庚、吳瑾編，《廣東現代畫壇實錄》，廣州，嶺南美術出版社，1990 年。

・黃克武主編，《畫中有話──近代中國的視覺表述與文化構圖》，台北：中研院近史所，2003 年 12 月。

・許志浩編著，《中國美術期刊過眼錄，1911-1949》，上海：上海書畫出版社，1992 年 6 月。

・許志浩編著，《中國美術社團漫錄》，上海：上海書畫出版社，1994 年 9 月。

・陶冷月著，蘇州市檔案局（館）編，《溯流光──陶冷月民國姑蘇寫真集》，蘇州：古吳軒出版社，2017 年 5 月。

・陶詠白、李湜，《失落的歷史──中國女性繪畫史》，長沙：湖南美術出版社，2000 年 6 月。

・莫小也，《十七──十八世紀傳教士與西畫東漸》，杭州：中國美術學院出版社，2002 年。

・莫艾，《抵抗與自覺──中國現代美術早期發展道路的歷史考察》，北京：北京大學出版社，2015 年 12 月。

・曹意強，《藝術與歷史》，杭州：中國美術學院出版社，2001 年 1 月。

・梁超，《時代與藝術──關於清末與民國「海派」藝術的社會學詮釋》，杭州：中國美術學院出版社，2008 年 10 月第 2 次印刷。

・章咸、張援編，《中國近現代藝術教育法規滙編，1840-1949》，北京：教育科學出版社，1997 年 7 月。

・雄獅編委會編，《中國美術辭典》，台北：雄獅美術出版社，1989 年。

・惲茹辛編著，《民國書畫家彙編》，台北：台灣商務印書館，1991 年 10 月第 2 次印刷。

・斯當東（Sir George Staunton），葉篤義譯，《英使謁見乾隆紀實》，香港：三聯書店，1994 年 4 月。

・喬迅（Jonathan Hay），邱士華、劉宇珍等譯，《石濤──清初中國的繪畫與現代性》，台北：石頭出版社，2008 年 1 月。

・喬志強，《中國近代繪畫社團研究》，北京：榮寶齋出版社，2009 年 8 月。

· 程存洁，《十九世紀中國外銷通草水彩畫研究》，上海：上海古籍出版社，2008 年 8 月。

· 游鑑明，《運動場內外——近代華東地區的女子體育，1895-1937》，台北：中研院近史所，2009 年 8 月。

· 游鑑明，《躍動的女性身影——近代中國女子的運動圖像》，台北：博雅書屋有限公司，2012 年第 2 版。

· 張鳴珂撰，《寒松閣談藝瑣錄》，周駿富輯，《清代傳記叢刊》（藝林類），第 10 冊，台北：明文書局，1985 年初版。

· 張仲禮主編，《近代上海城市研究》，上海：上海人民出版社，1990 年 12 月。

· 張長虹，《品鑒與經營——明末清初徽商藝術贊助研究》，北京：北京大學出版社，2010 年 1 月。

· 張治，《異域與新學——晚清海外旅行寫作研究》，北京：北京大學出版社，2014 年 1 月。

· 張聰著，李文鋒譯，《行萬里路——宋代的旅行與文化》，杭州：浙江大學出版社，2015 年 12 月。

· 喬麗華，《『美聯』與左翼美術運動》，上海：上海人民出版社，2016 年 7 月。

· 新藝術社編，《新藝術全集》（本書據上海大光書局 1935 年 11 月出版重印），《民國叢書》，第 3 編第 58 冊，上海：上海書店，1991 年 12 月。

· 楊家駱主編，《畫論叢刊五十一種》，台北：鼎文書局，1972 年 9 月初版。

· 楊仁愷，《國寶沉浮錄——故宮散佚書畫見聞考略》，上海：上海人民美術出版社，1992 年 5 月第 2 次印刷。

· 楊新主編，《四僧繪畫》，香港：商務印書館，1999 年 5 月。

· 楊慶榮，《英治時期的香港中國水墨畫史》，南寧：廣西美術出版社，2010 年 4 月。

· 楊瑞松，《病夫、黃禍與睡獅——「西方」視野的中國形象與近代中國國族論述想像》，台北：政大出版社，2016 年 4 月增訂初版。

· 葉淺予，《細敘滄桑記流年》，北京：群言出版社，1992 年 6 月。

· 萬青力，《並非衰落的百年——十九世紀中國繪畫史》，台北：雄獅圖書公司，2005 年 1 月。

· 葉文心，《上海繁華——都會經濟倫理與近代中國》，台北：時報文化出版公司，2010 年 6 月。

· 詹姆斯·埃爾金斯（James Elkins），潘耀昌、顧泠譯，《西方美術史學中的中國山水畫》，杭州：中國美術學院出版社，1999 年。

· 輔仁大學編，《郎世寧之藝術——宗教與藝術研討會論文集》，台北：幼獅文化事業公司，1992 年 1 月。

· 趙志鈞編著，《畫家黃賓虹年譜》，北京：人民美術出版社，1992 年。

· 滕守堯，《藝術社會描述——走向過程的藝術與美學》，台北：生智文化事業公司，1997 年。

- 熊宜敬，《筆歌墨舞、抒情寫意——渡海來台書畫名家系列》（一），台北：典藏藝術家庭，2002 年 11 月。
- 榮宏君，《徐悲鴻與劉海粟》（增訂版），上海：上海三聯書店，2013 年 1 月。
- 瑪麗‧路易斯‧普拉特（Mary Louise Pratt），方杰、方宸譯，《帝國之眼——旅行書寫與文化互化》，南京：譯林出版社，2017 年 4 月。
- 魯迅，《魯迅全集》，北京：人民文學出版社，1981 年。
- 劉海粟，《歐遊隨筆》，長沙：湖南人民出版社，1983 年 11 月第 1 版。
- 劉海粟美術館編，《劉海粟研究》，上海：上海畫報出版社，2000 年 8 月。
- 劉海粟美術館、上海市檔案館編，《不息的變動》，上海：中西書局，2012 年 11 月。
- 劉曉路，《世界美術中的中國與日本美術》，南寧：廣西美術出版社，2001 年 12 月第 1 版。
- 薛福成，《出使英法義比四國日記》，鍾叔河主編，《走向世界叢書》，第 1 輯，長沙：岳麓書社，1985 年 5 月。
- 謝國興，《中國現代化的區域研究——安徽省，1860-1937》，台北：中研院近史所，1991 年。
- 蕭瓊瑞編，《李仲生文集》，台北：台北市立美術館，1994 年 12 月。
- 蕭永盛，《畫意‧集錦‧郎靜山》，台北：雄獅圖書公司，2004 年 6 月。
- 臧杰，《民國美術先鋒——決瀾社藝術家群像》，北京：新星出版社，2011 年 4 月。
- 顏娟英主編，《上海美術風雲—— 1872-1949 申報藝術資料條目索引》，台北：中研院史語所，2006 年 6 月。
- 顏娟英主編，《中國史新論》（美術考古分冊），台北：聯經出版事業公司，2010 年 6 月初版。
- 關西中國書畫收藏研究會編著，蘇怡玲、黃立芸、陳建志譯，《中國書畫在日本——關西百年鑒藏紀錄》，上海：上海書畫出版社，2017 年 1 月。
- 韓瑞（Ari Larissa Heinrich），《圖像的來世——關於『病夫』刻板印象的中西傳譯》，北京：三聯書店，2020 年 8 月。
- 蘇立文（Michael Sullivan），陳瑞林譯，《東西方美術的交流》，南京：江蘇美術出版社，1998 年 6 月。
- 嚴建強，《十八世紀中國文化在西歐的傳播及其反應》，杭州：中國美術學院出版社，2002 年 1 月。
- 龐薰琹，《就是這樣走過來的》，北京：三聯書店，2005 年 7 月。
- 龐憙祖編著，《中國近代攝影藝術美學文選》，北京：中國民族攝影藝術出版社，2015 年 4 月。
- 顧起元撰，《客座贅語》，嚴一萍選輯，《百部叢書集成‧金陵叢刻》，第 1 函，台北：藝文印書館，1968 年。
- 龔產興編著，《任伯年研究》，天津：天津人民美術出版社，1982 年 4 月。

三、專書及期刊論文

· 王中秀，〈黃賓虹十事考之五——神州闖國光〉，《榮寶齋》（雙月刊），第 2 期，2001 年 3 月。

· 石守謙，〈중국근대미술사연구에대한몇가지사고의틀〉（〈中國近代美術史研究的幾種思考架構〉），收入洪善杓編，《동아시아미술의근대와근대성》（《東亞美術的近代與近代性》），首爾：學古齋，2009 年。

· 宋曉霞，〈「明清繪畫特展」與「明清繪畫透析」中美學術研討會述要〉，《美術研究》，1995 年第 3 期。

· 巫佩容，〈二十世紀初西洋眼光中的文人畫——費諾羅沙的理解與誤解〉，《藝術學研究》，第 10 期，2012 年 5 月。

· 吳孟晉，〈王濟遠的油畫、水彩畫和水墨畫——有關中國近現代油畫家的創作意識〉，《萬象更新：現代性、視覺文化與二十世紀中國國際學術研討會論文集》，宜蘭：佛光大學，2013 年 5 月。

· 李鑄晉主編，〈中國畫家與贊助人〉（一），《榮寶齋》，2003 年第 1 期。

· 李偉銘〈近代語境中的「山水」與「風景」——以《國畫月刊》「中西山水思想專號」為中心〉，《文藝研究》，2006 年第 1 期。

· 李超，〈京都國立博物館藏民國時期西洋畫考〉，《美術研究》，2012 年第 3 期。

· 李潔、謝天勇，〈民國皖籍報人汪英賓生平考述〉，《淮北師範大學學報》（哲學社會科學版），第 35 卷第 5 期，2014 年 10 月。

· 林聖智，〈反思中國美術史學的建立——「美術」、「藝術」用法的流動與「建築」、「雕塑」研究的興起〉，《新史學》，第 23 卷第 1 期，2012 年 3 月。

· 邵宏，〈西學「美術史」東漸一百年〉，《文藝研究》，2004 年第 4 期。

· 柳百琪，〈上海《美術生活》究竟由誰建議創刊的〉，《印刷雜誌》，1998 年第 3 期。

· 胡光華，〈關於馬克思主義接受美學與藝術史方法論思考〉，《美術觀察》，1998 年第 2 期。

· 封珏，〈劉海粟《歐游隨筆》的文化發現——解釋學的視域〉，《學海》，2009 年第 5 期。

· 高郁雅，〈大資本併吞小資本？——上海《新聞報》在蘇州的聯合發行糾紛〉，《國史館館刊》，第 39 期，2014 年 3 月。

· 殷雙喜，〈天開圖畫——關於寫生與寫意的思考〉，《油畫藝術》，2016 年第 1 期。

· 孫麗瑩，〈從《攝影畫報》到《玲瓏》——期刊出版與三和公司的經營策略（1920s-1930s）〉，《近代中國婦女史研究》，第 23 期，2014 年 6 月。

· 陳炎鋒，〈中國的常玉和巴黎的裸女〉，《中國——巴黎：早期旅法中國畫家研究》，台北：台北市立美術館，1989 年 5 月。

· 陳瀅，〈清代廣州的外銷畫〉，《美術史論》，1992 年第 3 期。

· 陳美杏，〈藝術生態壁龕中的創作者、作品與觀者——淺談貢布里希與藝術社會學之間的關係〉，《臺大文史哲學報》，第 60 期，2004 年 5 月。

· 陳室如，〈晚清海外遊記的博物館書寫〉，《成大中文學報》，第 54 期，2016 年 9 月。

- 張忠民，〈近代上海工人階層的工資與生活——以 20 世紀 30 年代調查為中心的分析〉，《中國經濟史研究》，2011 年第 2 期。
- 許霆、顧建光，〈吳文化與海派文化散論〉，《社會科學》，1991 年第 9 期。
- 黃可，〈清末上海金石書畫家的結社活動〉，《朵雲》，1987 年第 12 期。
- 黃金麟，〈醜怪的裝扮——新生活運動的政略分析〉，《台灣社會研究季刊》，第 30 期，1998 年 6 月。
- 彭業星，〈劉海粟首次歐游美展研究〉，《視覺藝術史研究》，2011 年第 1 期。
- 曾潤、殷福軍，〈中國首位動畫專家楊左匐生卒年考〉，《電影藝術》，2014 年第 6 期。
- 趙祐志，〈躍上國際舞台——清季中國參加萬國博覽會之研究〉，《師大歷史學報》，第 25 期，1997 年 6 月。
- 熊鳳鳴，〈金有成創辦《美術生活》——兼寄柳百琪先生〉，《印刷雜誌》，1998 年第 5 期。
- 廖炳惠，〈旅行、記憶與認同〉，《當代》，第 175 期，2002 年 3 月。
- 廖新田，〈氣韻之用——郎靜山攝影的集錦敘述與美學難題〉，《台灣美術》，第 103 期，2016 年 1 月。
- 錢穆，〈讀康南海歐洲十一國遊記〉，《思想與時代》，第 41 期，1947 年 1 月。
- 賴毓芝，〈伏流潛借——1870 年代上海的日本網絡與任伯年作品中的日本養份〉，《國立台灣大學美術史研究集刊》，第 14 期，2003 年 3 月 1 日。
- 盧宣妃〈陳師曾《北京風俗圖》中的日本啟示〉，《國立台灣大學美術史研究集刊》，第 28 期，2010 年 3 月 1 日。
- 謝鼎新，〈民國時期的廣播認知〉，《安徽師範大學學報》（人文社會科學學報），第 37 卷第 6 期，2009 年 6 月。
- 謝世英，〈日治台展新南畫與地方色彩——大東亞框架下的台灣文化認同〉，《藝術學研究》，第 10 期，2012 年 5 月。
- 韓晗，〈都市文明、大眾傳媒與文藝消費的現代性發生——以 1920-1930 年代期刊生產模式為核心〉，《出版廣角》，2011 年第 11 期。
- 羅世平，〈美術史學方法雜感〉，《美術觀察》，1998 年第 2 期。
- 鶴田武良，〈近代中國繪畫〉，林崇漢譯，《雄獅美術》，第 82 期，1987 年 12 月。

四、外文資料

- Aida Yuen Wong, *Parting the Mists: Discovering Japan and the Rise of National-Style Painting in Modern China*, Honolulu: University of Hawai'i Press, 2006.
- Arnold Hauser , Translated by Kenneth J. Northcott , *The Sociology of Art* , Chicago: Universityof Chicago ,1982 .
- Brendan Cole, *Jean Dellville: Art Between Nature and the Absolute*, Cambridge : Cambridge Scholars Publishing; Unabridged edition, 2105.

· Ginger Cheng-chi Hsu, *A Bushel of Pearls: Painting for Sale in Eighteenth-Century Yangchow* California: Stanford University Press, 2002.

· Wen C. Fong, *Between Two Culture: Late-Nineteenth and Twentieth-Century Chinese Paintings form the Robert H. Ellsworth Collection in The Metropolitan Museum of Art*, New York: The Metropolitan Museum of Art, 2001.

· 京都國立博物館編，《中国近代絵画と日本──特別展覧会図録》，京都：京都國立博物館，2012 年。

· 鶴田武良編，《中国近代美術大事年表》，和泉市：和泉市久保惣記美術館，1997 年 3 月。

· 北澤憲昭，《境界の美術史──「美術」形成史ノート》，東京都：ブリュッケ，2001 年 4 月初版。

· 佐藤道信，《明治国家と近代美術──美の政治学》，東京都：吉川弘文館，2007 年 3 月第 4 刷。

· 陸偉榮，《中国の近代美術と日本── 20 世紀日中関係の一断面》，岡山市：大學教育出版，2007 年 10 月。

· 稲賀繁美，《日本美術史の近代とその外部》，東京都：放送大學教育振興會，2018 年 3 月。

· 瀧本弘之編，《民国期美術へのまなざし──辛亥革命百年の眺望》，東京都：勉誠出版株式會社，2011 年 10 月。

· 瀧本弘之、戰曉梅編，《近代中国美術の胎動》，東京都：勉誠出版株式會社，2013 年 11 月。

· 小川裕充，〈『美術業書』の刊行について──ヨーロツパの概念"Fine Arts"と日本の訳語「美術」の導入〉，《美術史論叢》，第 20 期，2004 年 2 月。

· 鶴田武良，〈民国期における全国規模の美術展覽會──近百年来中国絵画史研究一〉，《美術研究》，349 号，1991 年 3 月。

五、網路及電子資料庫

· 張樹棟、龐多益、鄭如斯等著，《中國印刷通史》，台北：財團法人印刷傳播興才文教基金會，1998 年 10 月初版。資料來源：http://www2.pccu.edu.tw/chineseprint/。

· 中研院近史所「近現代人物資訊整合系統」，檢索網址：http://mhdb.mh.sinica.edu.tw。

· 中研院台灣史研究所「台灣史檔案資源系統」，檢索網址：http://tais.ith.sinica.edu.tw/sinicafrsFront/faq.jsp。

· 「中國哲學書電子化計劃」，檢索網址：https://ctext.org/wiki.pl?if=gb&res=160789&searchu。

國家圖書館出版品預行編目資料

書寫、消費與生活──二十世紀初期中國的美術風景
劉瑞寬 著. -- 初版. -- 臺北市：藝術家，2021.01
256面；15×21公分

ISBN 978-986-282-265-4（平裝）
1.美術史 2.中國

909.2　　　　　　　　　　　　　109020968

書寫、消費與生活
二十世紀初期中國的美術風景

劉瑞寬　著

發行人　何政廣
總編輯　王庭玫
編　輯　周亞澄
美　編　王孝嫄、廖婉君
出版者　藝術家出版社
　　　　台北市金山南路（藝術家路）二段 165 號 6 樓
　　　　TEL：（02）2388-6715 ～ 6
　　　　FAX：（02）2396-5708
郵政劃撥　50035145 藝術家出版社帳戶

總經銷　時報文化出版企業股份有限公司
　　　　桃園市龜山區萬壽路二段 351 號
　　　　TEL：（02）2306-6842

製版印刷　鴻展彩色製版印刷股份有限公司
初　版　2021 年 1 月
定　價　新臺幣 360 元

ISBN　978-986-282-265-4（平裝）